클래식이 알고 싶다

──────── 고전의 전당 편 ────────

고난을 넘어 환희로 ───────

클래식이 알고 싶다

───── 안인모 지음

위즈덤하우스

고전은 영원하다,
레전드 음악가의 빛과 어둠

2019년 가을, 《클래식이 알고 싶다 낭만살롱 편》을 펴내자마자 크나큰 고난이 닥쳤습니다. 우리 모두의 삶을 송두리째 뒤흔든 그것은 바로, '코로나바이러스'라는 전염병이었어요. 지금까지 인류는 사람과 사람이 일일이 만날 필요 없이, 휴대폰만 있으면 전 세계가 서로 연결되어 무엇이든 가능한 세상을 꿈꿔왔지요. 하지만 코로나바이러스로 인해 사람과 사람이 자유롭게 만나지 못하게 되면서, 깊은 상실감을 느끼기도 했습니다. 저는 코로나가 창궐한 3년의 시간 동안 '고전의 전당 편'을 집필하면서, 인간은 서로 연결되었을 때 비로소 살아 있음을 느낀다는 진리를 깨닫게 되었습니다.

이 책에서 저는 과거와 현재, 그리고 미래를 연결하고, 인간이 음악에, 그리고 음악이 인간에 얽힌 이야기를 나누려 합니다.

고대 로마에서 최고 시민 계급을 일컫던 '클래시스(classis)', 즉 '클래

스(class)'는 상위 계급의 문화와 작품을 가리키는 '클래식(classic)'이 되었습니다. 그래서 오랜 세월 동안 최고의 가치를 지니는 고전 작품을 '클래식', 고전 음악을 '클래식 음악'으로 부르게 됩니다. 또한 18세기 중후반, 약 50년 동안 지속된 음악 사조를 우리는 '고전주의'라고 하지요.

이번 고전의 전당 편에서는 고전의 고전, 클래식의 클래식을 풀어 갑니다. 먼저, 우리가 사랑하는 지금의 음악의 근원, 그 기원으로 올라가볼까요? 서양 음악은 고대 그리스, 로마 시대에서 기원하지만 지금 콘서트홀에서 연주되고 있는 클래식 음악은 바로크 시대에 뿌리를 두고 있습니다. 이 책에서는 바로 그, 바로크 시대부터 이야기합니다.

'음악의 아버지는 바흐고, 음악의 어머니는 헨델이다.'

정말 그럴까요? 바흐와 헨델은 가발을 쓰고 있습니다. 쉽게 말해서 가발을 쓴 바로크·고전 시대 음악가와 가발을 쓰지 않은 이후 음악가들을 구분하는 것부터가 클래식을 이해하는 첫걸음입니다. 궁정과 교회는 17, 18세기 삶의 구심점이었고, 음악가들은 궁이나 교회에 고용되어야 그나마 인생을 음악에 바칠 수 있었습니다. 그래서 그들은 주어진 규율과 예절에 따르며, 고용주의 요청에 맞는 음악을 만들어 올리는 임무를 수행해야 했지요. 당시 음악가들의 일생은 직장 내 근무 일지를 근거로 궤적을 따라가볼 수 있지만, 공적 기록이다 보니 뒷이야기들은 '떠도는 속설'에 의존하게 되고, 당연히 그 신빙성은 떨어지기 마련입니다. 가설에 불과한 이야기들이 진실로 전해지거나, 진

짜와 다른 얼굴이 실제 얼굴로 여겨지는 것도 가슴 아픈 일이죠. 저는 바로크·고전 시대 음악가들과 연결되기 위해 그들의 초상화를 깊이 살폈습니다. 그들의 진짜 눈빛을 찾아주고 싶었어요.

그런데 음악적 재능만 갖추어도 교회와 궁정 같은 안정적인 직장에 취직할 수 있었던 걸까요? 과거에는 음반을 접하거나 연주회에 일일이 참석할 수 없었으니, 경력뿐 아니라 지명도 있는 음악가나 귀족의 추천, 혹은 사제 관계가 우선시되었어요. 그렇다 보니 인간관계가 넓고 사회성이 좋은 음악가는 대체로 취직이 잘 되고 요직에 올라가는 경향을 보였습니다. 서로 경쟁 관계라 해도 협력해야 상생하는 시대였고, 그렇게 해서 네트워크에 안착하는 것이 중요했어요.

위대한 예술가는 그가 살던 시대가 만든다고 합니다. 바로크 시대 음악가들은 주로 왕실이나 교회에 종속되다 보니 재미있고 획기적인 작품이 나오기 힘들었어요. 또 작곡가에게 저작권이 없었으니 작품 출판도 어려운 일이었습니다. 그래서인지 바로크 시대 음악은 길고 지루하다는 편견이 있지요.

그런데 실은 그들이야말로 흥과 유머가 넘쳤죠. 하지만 절제된 규율과 속박으로 어쩔 수 없이 감출 수밖에 없던 흥을 음악 속에 즐겁고 유쾌하게 펼쳐냅니다. 때로는 비밀스럽게 말이죠. 잔혹 영화를 보며 바로크 음악의 매력을 느낀 적이 있으신가요? 〈친절한 금자씨〉, 〈기생충〉, 〈세븐〉 등 영화의 잔인한 장면에서 어김없이 들려오는 곱고 우아한 바로크 음악은 극과 극의 극명한 대조를 이루며 충격적인 아름다

움을 선사하기도 합니다. 의외로 바로크 음악의 매력을 알리는 데 잔혹 영화가 좋은 도구가 되고 있어요.

하지만 엄격한 바로크 시대가 드디어 막을 내린 후에는 경쾌한 예술사조가 시작됩니다. 고전 시대, 모차르트와 살리에리와 같은 음악가는 대중의 취향을 꿰뚫으려 애를 씁니다. 이제 음악은 숭고한 예술로서 상류층을 위해 존재하기보다는 이해가 쉽고 즐기기 쉬운, 소비형 예술로 변화합니다. 청중의 취향은 바뀌기 마련이지요. 어떤 장르나 스타일이 한순간에 생겨나는 법은 없습니다. 고전 시대에 완전히 꽃피운 소나타만 해도 이전 시대부터 있었던 형태가 조금씩 바뀌면서 정착한 것입니다. 이처럼 소비층의 취향에 따라 서서히 바뀌는 과정을 지켜보는 것도 흥미롭습니다.

'고전의 전당' 여행은 이탈리아 베니스에서 시작해 독일과 영국, 헝가리와 프라하를 거쳐 빈에서 좀 더 머무르다가 파리와 니스를 거쳐 다시 이탈리아에서 끝납니다. 특히 음악 도시 빈은 이 책의 중심지입니다. 빈의 거리에는 이탈리아와 슬라브 민요, 오스만 투르크가 전해 준 튀르키예풍의 음악이 흘러나오고 커피 향이 은은하게 풍겼습니다. 음악에 뜻이 있는 음악가라면 빈으로 발걸음을 향했지요.

이야기는 빈에서 생을 마감한 비발디에서 시작합니다. 〈사계〉의 작곡가로 알려진 그의 삶은 아주 기묘할 뿐 아니라, 그가 남긴 오페라는 믿기 힘들 정도로 아름답습니다. 비발디의 음악에도 꼭 귀를 기울

여주세요. 그리고 저는 이 책을 통해 바흐와 헨델의 음악을 어떻게 구분하고 받아들여야 할지에 대해서도 구체적인 해답을 드리고 싶습니다. 바흐와 헨델이 얼마나 다른 존재이며, 서로 얼마나 다른 음악을 만들었는지 알면 모두들 놀라실 거예요.

또한 에스테르하지 가문의 악장이었던 하이든은 궁정에 매여 공작의 취향에 맞춰주었지만, 일단 자유가 주어지자 자신의 권리를 찾기 위한 남다른 노력을 하게 됩니다. 그의 이러한 사업과 마케팅 수완은 '제자면서 제자 같지 않았던' 베토벤에게 고스란히 이어져요. 당시 에스테르하지 가문의 집사는 자신의 아들 리스트가 훗날 베토벤의 제자인 체르니의 제자가 될 것을 상상이나 했을까요? 이처럼, 과거와 현재, 미래로 이어지는 클래식의 세계는 우주의 시간보다도 길고 방대합니다.

천재 모차르트는 취향과 스타일이 분명한 사람이었어요. 그러다 보니 자신보다 못한 범재들의 연주를 대놓고 비웃었죠. 물론 그는 사회성이 부족하다는 평도 받았지요. 하지만 어쩌면 다른 이의 음악이 그토록 우스꽝스럽게 느껴졌을 정도로, 모차르트는 정말 천재였던가 싶기도 합니다. 한편, 베토벤은 청각 장애의 고통과 연이은 사랑의 아픔, 그리고 가슴 깊이 간직한 사랑의 향수와 동경(Sehnsucht, 그리움)을 음악에 담아냅니다. 위대한 음악가답게 베토벤은 선배 음악가를 늘 존경하며 그들을 배우려 애썼습니다. 그리고 그 배움의 결과로, 그는 새로운 시대로의 안내자가 되어 고전 스타일을 스스로 마무리하고

자유롭고 환상적인 낭만 시대의 문을 열게 됩니다.

〈클래식이 알고싶다〉의 팟캐스트 청취자분들과 유튜브 시청자분들, 그리고 《클래식이 알고 싶다 : 낭만살롱 편》을 사랑해주신 수많은 독자분들. 3년이라는 시간을 기다려주셔서 감사합니다. 여러분들의 사랑에 기대어 꾸준히 집필할 수 있었답니다. 바쁘신 중에도 정성을 들여 책을 추천해주신 존경하는 말타기사단 대장님 박용만 이사장님과 베토벤보다 더 와인을 사랑하는 피아니스트 김선욱 님, 저와 특별한 인연이며 독서에 진심이신 첼리스트 홍진호 님, 그리고 늘 멋지고 유쾌한 동생 바이올리니스트 대니 구 님께 진심으로 감사드립니다. 특별히 책이 나오기까지 전면에서 이끌어주신 제작사 프레토의 이대귀 대표님과 위즈덤하우스 가족분들, 곁에서 응원해주시는 서울대 법학대학원 ALP 동문께 감사의 인사를 드립니다. 그리고 사랑하는 엄마, 아빠께 이 책을 헌정합니다.

사람과 사람, 마음과 마음이 모인 이곳에서 좋아하는 음악, 알고 싶은 음악을 찾아가시며 클래식과 더 깊이 더 오래 친구로 지내시면 좋겠습니다. 그리고, 〈클래식이 알고싶다〉는 늘 여러분 곁에 친구처럼 함께 할게요.

2022년 초여름. 연구실에서

안인모

차례

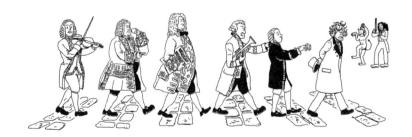

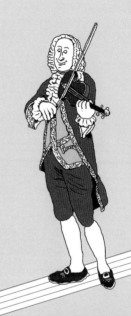

01

사계를 남기고 떠난
세속신부, 비발디
Antonio Vivaldi, 1678~1741

가볍고 재빠른 16분음표에 맞춰 춤추는 바이올린 활. 학창 시절 음악 시간의 추억으로 자리 잡은 〈사계〉의 선율. 요즘에는 핸드폰 통화 중 대기 음악으로 자주 접합니다. 무려 300년 전 작곡된 비발디의 선율은 언제 들어도 물 흐르듯 귓가에 착 와닿는 마법을 부리죠. 독일의 문호 괴테는 "베네치아(이하 베니스)를 보기 전에는 죽지 마라"라고 말했습니다. 비발디는 바로 이곳, 물의 도시 베니스에서 나고 활동한 음악가입니다. 그런데 베니스에서 오페라로 영예와 부를 누린 비발디는 왜 엉뚱하게도 오스트리아 빈에서 극빈자로 죽어야 했을까요? 성직자였기에 화려한 가면 뒤로 숨겨질 수밖에 없었던 감춰진 삶 속, 진짜 비발디를 만납니다. 봄부터 겨울까지.

바이올린 협주곡, 〈사계〉, RV269 '봄', 1악장

빨간 머리
음악 머리

1678년, 베니스의 바이올리니스트 조반니 비발디의 집에 칠삭둥이 사내아이가 태어납니다. 안토니오 비발디. 그의 아버지 조반니는 바

이올린 제작으로 유명한 브레시아에서 일찍이 아버지를 여읜 후 베니스로 와서 가발 만드는 일을 했습니다. 그러다 결혼 후 바이올리니스트로 전향해서 산 마르코 성당 오케스트라의 바이올린 주자로 일하며, '빨간 머리 세례자 요한'이라는 필명으로 오페라를 작곡합니다. 비발디는 아버지의 빨간 머리색과 음악 머리를 물려받았어요. 어린 비발디가 바이올린에 뛰어난 재능을 보이자, 조반니는 비발디를 레그렌치 선생에게 보내 음악을 배우게 합니다. 이렇게 비발디는 남다른 음악 머리를 타고났지만, 선천적으로 허약한 데다 가슴을 죄는 천식 증세가 심했어요.

세상에 참 평화 없어라, RV630

당시 사제는 출세의 지름길이었어요. 가난한 집안의 10형제 중 장남인 비발디는 신부가 되기로 결심합니다. 사제가 되면 음악 활동을 계속할 수 있는 데다 신분 상승은 덤이었죠. 비발디는 열다섯 살 때 삭발식을 받고 수도원에 들어갑니다. 몸이 약했던 그는 수도원의 배려로 집에 기거하면서 바이올린 연습에 매진할 수 있었어요.

10년 후, 마침내 비발디는 사제 서품을 받지만, 음악에 대한 열정을 어찌지 못합니다. 그는 미사 중에도 악상이 떠오르면 제단 뒤에 숨어 오선지에 악상을 적거나 바로 사제실로 달려가 바이올린으로 연주해보곤 했어요. 그가 성당 구석에서 바이올린에 약음기를 끼고 몰래 연

습하는 건 꽤 흔히 볼 수 있는 광경이었죠. 비발디가 어려서부터 앓던 천식 때문에 미사를 집전하기 어려워 보이자 수도회는 그런 비발디를 교회 소속 정식 사제로 삼는 대신 음악 활동을 병행하기 좋은 곳으로 보내기로 합니다. 비발디는 과연 음악과 신앙 두 마리 토끼를 다 잡게 될까요?

피에타 여학교의
빨간 머리 신부님

스물다섯 청년 비발디의 발걸음은 베니스의 피에타 고아원 부속 음악학교로 향합니다. 비발디는 음악 담당 특수 사제로 피에타에 부임해 바이올린 교사로 일하게 됩니다. 아버지의 빨간 머리를 그대로 닮은 비발디를 피에타의 학생들은 '빨간 머리 신부님'이라고 불렀어요. 비발디는 학생들의 연주 기량을 끌어올리기 위해 바이올린 소나타를 12곡 작곡하는데, 이 곡들은 그의 Op.1으로 출판됩니다.

당시 비발디는 음악감독도 합창단장도 아닌 바이올린 교사에 불과했지만, 열정적인 레슨으로 부임한 지 6개월 만에 월급이 2배나 더 늘어나고, 다음 해부터는 비공식 음악감독으로 합창단과 오케스트라를 맡게 됩니다. 실력이 뛰어난 학생 40명으로 구성된 피에타 오케스트라는 비발디의 섬세하고 애정 어린 가르침으로 베니스 최고의 실력을 뽐내게 됩니다. 오케스트라는 일요일 예배에서 연주했을 뿐만 아니라 대중을 위한 콘서트를 열곤 했는데, 실력이 워낙 뛰어나다 보니

기금이 많이 들어와 학교 재정에 효자 노릇을 했어요.

소나타 '라 폴리아', Op.1 12번 RV63, 1악장

피에타 오케스트라에는 다양한 악기가 있었지만, 트럼펫과 호른 등 금관악기를 가르칠 선생님이 없다 보니 비발디의 작품에는 대부분 금관악기가 빠져 있어요. 당시 비발디의 곡들이 피에타 오케스트라가 연주하기 위해 작곡된 것임을 알 수 있는 대목입니다. 비발디는 바이올린 협주곡뿐만 아니라 바순, 플루트, 첼로, 만돌린, 류트, 리코더 등 다양한 악기를 위한 협주곡들도 꾸준히 작곡했지만, 비용 문제 때문에 출판하기는 어려웠어요. 그는 미사를 집도하진 못했지만, 피에타와의 계약에 따라 예배에 쓰일 종교음악을 작곡하는 것으로 신앙고백을 대신합니다. 종교음악을 작곡하는 것은 그의 정체성과 직분에 그야말로 딱 맞는 일이었죠.

비발디는 미사에서 불릴 노래에 바이올린곡에서 보여준 기교를 넣곤 했는데, 그러다 보니 마치 노래가 아닌 바이올린 솔로를 듣는 듯한 착각이 들 정도입니다. "비발디는 바이올린의 목(neck)과 성악가의 목(neck)을 구분하지 못한다"던 어느 평론가의 말처럼요.

만돌린 협주곡, C장조 RV425, 1악장

래알
깨알

현대판 엘 시스테마, 피에타 여학교 오케스트라

베니스는 활발한 해상무역으로 유럽에서 가장 풍요로운 도시였어요. 귀족들은 넘쳐나는 돈으로 화려한 극장을 지었고, 그들의 전폭적인 후원으로 예술 작품들이 쏟아져 나왔어요. 화려한 가면을 쓰고 일탈을 즐기는 가면무도회로 유명한 베니스 카니발 때문에 베니스 운하에는 버려진 아이들이 많았어요. 베니스공화국은 고아 문제를 해결하기 위해 고아원을 4개 설립하고, 부속 음악학교에서 음악을 가르쳐 예배 시간에 연주하게 합니다. 그중 하나인 피에타 여학교 오케스트라는 비발디가 부임하면서 특별한 인기를 누리게 됩니다.

유럽 최고의
신비주의 오케스트라

피에타의 거대한 회랑에서 열린 콘서트는 지금 관점에서 봐도 사뭇 독특한 모습이에요. 높은 벽면 층층마다 단원 한 명 한 명이 칸칸이 서 있고, 단원들의 얼굴이 청중에게 보이지 않도록 고해성사실 느낌의 철망으로 가린 채 연주합니다. 자연스레 여학생 단원에 대한 신비감이 더해지지요. 비발디는 오케스트라를 지휘하면서 중요한 독주 부분은 직접 바이올린 솔로로 연주했어요. 그는 비록 미사를 집전하는 신부님이 될 수는 없었지만, 그가 오케스트라를 지휘하는 모습은 마치 제단 위의 신부님을 연상케 합니다. 피에타 오케스트라는 최고의 연주 실력과 흥미로운 프로그램으로 유럽 각국에 알려지고, 피에타는 자연

스럽게 베니스의 핫플레이스가 됩니다.

베니스를 여행하는 사람은 그 누구라도 빨간 머리 신부님을 만나고 싶어 하고, 피에타를 방문해 그의 오케스트라 연주를 듣는 것을 1순위로 정할 정도였어요. 피에타에는 고위인사들의 방문이 줄을 이었고, 유럽 귀족의 자제들은 수학여행 격인 그랜드 투어의 하이라이트로 피에타를 방문했습니다. 덴마크-노르웨이 국왕인 프레데리크 4세는 베니스에 도착하자마자 피에타에 와서 비발디가 지휘하는 연주를 들었고 수차례 더 방문합니다. 비발디는 자신의 음악을 사랑해준 프레데리크 국왕에게 〈12개의 바이올린 소나타〉 Op.2를 헌정합니다. 이렇듯 비발디는 유럽의 유명 음악가로 발돋움하고 인맥 부자가 됩니다. 하지만 인기가 많아지는 만큼 비발디의 안티 세력도 생겨납니다.

슬픔의 성모, RV621, 1악장

피에타 여학교는 베니스공화국 관할이다 보니 교사의 연봉과 보너스, 재임용 여부 등 여러 사항이 이사회의 투표로 결정됐어요. 교회와 학교 관계자뿐 아니라 귀족과 시민 등 12명으로 구성된 이사회는 만장일치로 당시 음악감독(Maestro)인 가스파리니의 재임용에 찬성합니다. 그런데 그만 비발디는 반대표가 6표나 나오면서 임용된 지 6년 만에 처음으로 재임용에 실패해요. 8표 이상의 동의를 얻어야 재임이 가능한데, 비발디의 외부 활동을 시기한 사람들이 반대표를 행사한 것이었죠.

결국 피에타에서 나와 자유인이 된 비발디는 최초의 협주곡집 〈조화의 영감〉을 출판하고, 베니스를 방문한 투스카니의 페르디난드 메디치 대공에게 헌정합니다. 피에타에는 여전히 반대파가 있었지만, 이 협주곡집으로 그는 유럽 전역에서 협주곡의 대가로 큰 명성을 얻어요. 그런데 과연 비발디의 공석을 채울 만한 음악 교사가 있었을까요? 그의 빈자리를 크게 느낀 이사회는 2년 후 결국 만장일치로 비발디를 다시 고용합니다.

〈조화의 영감〉, Op.3 6번 RV356, 1악장

래|알
꼭|알

〈조화의 영감〉, Op.3
'전통에서 벗어나 자유롭게 창조함'을 뜻하는 〈조화의 영감〉은 각각 편성이 다른 12곡을 담은 현악 협주곡집이에요. 예를 들어, 6번은 솔로 바이올린, 8번은 2대의 바이올린, 10번은 4대의 바이올린을 위한 협주곡입니다. 특히 서울지하철 환승 안내 방송의 배경음악으로 쓰이는 6번은 생동감 넘치는 비트로 우리 귀에 아주 친숙하죠. 출근길에 들으면 출근하는 게 즐거워지는 마법 같은 곡입니다.

비발디가 정착시킨 협주곡의 공식, 빠-느-빠
협주곡은 오케스트라가 1개 또는 2개 이상의 악기와 합주하는 연주 형태입니다. 협주곡(Concerto)의 어원인 '콘체르탄테(Concertante)'는 이탈리아어로 '협력하다, 조화를 이루다'를 뜻하고, 라틴어로는 '경쟁하다'는 의미를 갖습니다. 즉, 협주곡은

악기들이 서로 협력하는 동시에 경쟁하는 구도가 매력이에요. 〈조화의 영감〉에서 비발디가 보여준 3개 악장의 협주곡 공식인 '빠름-느림-빠름'은 다음 세대인 고전주의로 이어집니다.

가족 매니지먼트
무의식적 자기 복제

베니스 여행 안내서에 베니스 최고의 바이올리니스트로 소개될 정도로 비발디 부자는 유명했습니다. 비발디와 조반니는 부자 관계이면서 바이올린을 공통분모로 하는 친구이자 동료였어요. 조반니는 천식으로 가슴을 압박당하는 고통에 시달리는 아들 비발디를 평생 보살폈지요. 그는 죽기 5년 전까지 비발디와 한집에 살았고, 외국에 갈 때도 꼭 동행하며 사랑하는 아들의 손과 발이 되어줍니다. 집안의 장남인 비발디는 사제가 됨으로써 가족 생계의 중심에 섰어요. 그의 조카들은 비발디의 악보를 사보하는 카피스트로 그의 작곡 활동을 도왔지요. 이렇듯 가족은 가장 진심 어린, 그의 진짜 후원자였어요.

래알 깨알

카피스트(사보가)
작곡가의 자필 악보를 깨끗하게 베껴 여러 개의 연주용 악보를 만드는 전문직으로, 작곡가들로선 악보를 출판하는 것보다 사보가를 고용해 복사본을 만들어 파는

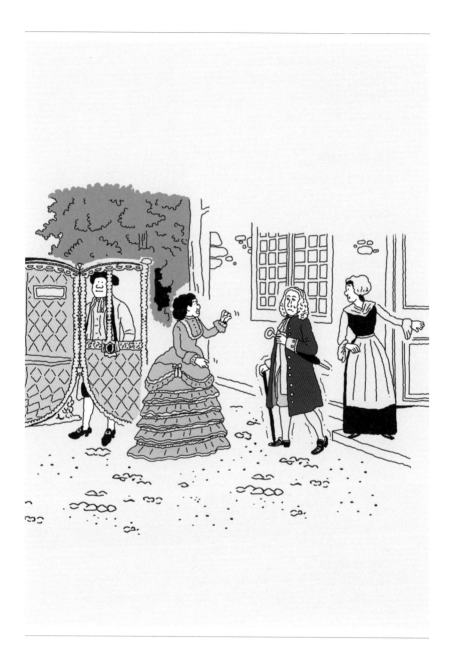

것이 비용 면에서 더 유리했어요. 작곡가가 고용하는 개인 카피스트는 보통 가족이나 지인인 경우가 많았어요.

비발디와 바흐
비발디의 〈조화의 영감〉이 범유럽으로 퍼지면서 수년 후 독일의 요한 제바스티안 바흐가 〈조화의 영감〉의 12곡 중 6곡을 하프시코드를 위해 편곡합니다. 그런데 바흐는 비발디의 이름을 굳이 명시하지 않은 채 '개작'이라고만 밝혔어요. 훗날 학자들이 바흐를 연구하며 이 작품의 작곡가를 찾는 과정에서 거꾸로 비발디의 이름이 세상 밖으로 나오게 됩니다. 결국 바흐가 비발디에게 빛을 준 셈이죠. 음악의 아버지 바흐에게 영향을 준 비발디는 '음악의 할아버지'라고 해야 할까요? 바흐와 비발디는 해는 다르지만 같은 날(7월 28일) 세상을 떠납니다.

〈조화의 영감〉, Op.3 9번 RV230, 1악장

비발디는 평생에 걸쳐 230여 곡의 바이올린 협주곡을 포함해 무려 500여 곡의 협주곡을 남깁니다. 비발디는 자신의 작품 속 마음에 드는 선율을 자신의 다른 작품에 가져다 쓰곤 했는데, 당시에는 이런 자기 복제가 흔한 일이었어요. 게다가 그의 협주곡들은 서로 비슷하게 들려서 구분하기가 쉽지 않다 보니 심지어 20세기 작곡가 스트라빈스키는 "비발디는 똑같은 작품을 500개나 썼다"고 혹평했어요.

실패 없는
오페라 흥행사

어느 날, 비발디는 놀라운 장면을 목격합니다. 베니스 카니발 개막작으로 공연된 헨델의 오페라 〈아그리피나〉가 청중의 열렬한 호응으로 무려 27회나 재공연된 거예요. 오페라의 인기와 영향력에 적잖이 놀란 비발디는 자신도 오페라를 만들어보기로 마음먹어요. 본래 성악보다는 기악곡 작곡가이고, 또 피에타에 소속된 신분이었음에도 말이죠. 소나타와 협주곡을 쓰며 차곡차곡 실력을 쌓아가던 비발디는 드디어 오페라 〈전원의 오토네〉로 오페라 작곡가로서 첫발을 내디뎌요. 그리고 이어서 발표한 오페라 〈광란의 올란도〉는 성 안젤로 극장에서 무려 40일 동안이나 공연됩니다.

비발디는 오페라 제작자로서 능력을 인정받아 곧 성 안젤로 극장에 올라갈 오페라를 선정하는 일에 관여하고, 극장 경영에도 참여해요. 이제 비발디는 오페라 작곡뿐만 아니라 공연 기획과 전체 수입까지 관리하는 오페라 흥행사로 활약합니다. 이때부터 비발디가 쓴 49개의 오페라 중 20개가 성 안젤로 극장에서 초연됩니다. 그의 오페라에는 당시 내로라하는 스타 가수들이 총출동했어요.

한편, 말년에 비발디는 자신이 평생 94개의 오페라를 작곡했다는 자필 기록을 남겨요. 실제 비발디가 작곡한 오페라는 49개이니, 그가 제작에 참여한 45개의 오페라 또한 자신의 손을 거쳤다는 의미인 것 같아요. 비발디의 오페라는 이탈리아 각지에서 공연 요청이 쇄도하고, 그

가 피에타를 통해 쌓은 고급 인맥을 바탕으로 해외에도 진출합니다.

오페라, 〈광란의 올란도〉 RV Anh.84 '오직 당신만이 달콤한 내 사랑'

비발디 작품 번호 RV

비발디 생전에 출판된 악보는 12개의 작품집에 불과해요(Op.1~12). 대다수 작품은 제때 출판되지 않아서 시기적인 구분이 불가능합니다. 그래서 1974년 덴마크의 음악 학자 리옴이 비발디의 모든 작품을 장르와 조성별로 분류해서 RV(Ryom-Verzeichnis, 리옴 번호)로 정리했어요. 현재 RV 번호는 유실된 악곡을 포함해 828번까지 있습니다.

돌아온 탕아
워커홀릭 음악감독

피에타의 음악감독 가스파리니가 병으로 베니스를 떠나자 드디어 비발디가 음악감독으로 임명됩니다. 음악감독으로서 그의 일은 방대했어요. 학생들에게 음악 이론을 강의하고, 레슨을 해주고, 미사곡과 공연을 위한 협주곡을 작곡하는 한편, 공연 준비의 모든 책임도 그에게 있었어요. 피에타에서 연주되는 음악은 다 비발디의 손을 거쳐야 했지요.

오케스트라가 사용할 현악기를 구입하고 관리하는 것도 비발디 몫

이었어요. 그는 오케스트라 단원 한 명 한 명이 사용할 악기를 고르고, 현악기의 줄과 활을 정기적으로 교체하는 것에도 신경 썼어요. 손이 많이 가고 파손되기 쉬운 현악기 관리는 특히나 까다로운 작업이다 보니 따로 회계장부도 있었어요. 음악감독 비발디와 바이올린 제작자나 수리업자가 주고받은 주문서와 청구서 등이 지금도 고스란히 보관되어 있어요. 이러한 기록을 통해 당시 피에타 오케스트라의 공연 횟수나 단원의 증감 등 많은 정보를 알 수 있는 거랍니다.

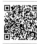

바이올린 협주곡, '안나 마리아를 위하여' D장조 RV229, 1악장

베니스의 셀럽
수많은 비발디안

피에타에서 비발디에게 바이올린을 배운 뛰어난 제자들은 피에타에 남아 평생 음악 교사로 봉직합니다. 비발디가 피에타에 첫발을 내디뎠던 당시 어린아이였던 안나 마리아는 여러 악기 중 특히 바이올린 실력이 남달랐어요. 비발디는 그녀를 위해 30곡 이상의 바이올린 협주곡을 작곡해줬어요. 〈아모르〉라는 2개의 비올라 협주곡은 안나 마리아의 이니셜 A와 M을 제목 속에 넣어 그녀를 위한 곡임을 암시합니다. 이십 대에 피에타의 최고 연주자가 된 안나는 20년 후 피에타의 음악감독인 마에스트라가 됩니다. 그녀는 무려 60년 동안 피에타에서 키아라 같은 훌륭한 바이올리니스트를 키워내요. 이처럼 비발디

는 고아원에 버려진 소녀들에게 음악이라는 선물을 통해 꿈과 희망을 심어줍니다. 비발디가 일궈낸 피에타 음악회는 소녀들이 음악으로 상처를 딛고 보람을 찾는 자아실현의 장이었어요.

비발디는 각국 왕족과 대사 등에게 자신의 작품을 헌정하며 다양한 고위 인맥을 쌓았어요. 그러면서 그의 악보는 유럽 각지로 퍼져 나가지만, 결과적으로 그의 펜 끝에서 그려진 많은 악보가 사라지고 맙니다. 심지어 근래에 전혀 예상치 못한 곳에서 그의 악보들이 발견되었을 정도예요. 마치 분실물 보관소에 넣어뒀던 것처럼 20세기 초 어느 수도원에서 비발디의 협주곡 300개와 오페라 악보 19개가 무더기로 발견됩니다. 보물처럼 건져진 새로운 악보들에 훌륭한 연주가 더해지면서 우리는 날마다 새로운 비발디를 만나고 있습니다. 최근에는 비발디가 1730년 작곡한 오페라 〈아르기포〉가 발견돼 278년 만에 무대 위에서 빛을 발하기도 했습니다.

비발디의 명성을 듣고 그에게 직접 배우려고 찾아오는 이들도 있었어요. 드레스덴의 선제후 작센 공은 궁정 오케스트라의 바이올린 연주자 피젠델을 베니스로 보냅니다. 한마디로 비발디에게 바이올린을 배우도록 국가장학금으로 유학을 보낸 것이죠. 비발디와 피젠델은 좋은 친구가 됩니다. 비발디는 피젠델을 위해 바이올린곡을 작곡해줘요. 이 곡들을 드레스덴으로 가져간 피젠델은 바로 악장으로 승진합니다. 비발디의 자필 악보를 보관 중인 드레스덴 오케스트라는 비발디를 추종하는 '비발디안(Vivaldian)'임을 내세우며 이 곡들을 단

골 레퍼토리로 연주하고 있습니다.

 드레스덴 협주곡, G단조 RV323, 3악장

위트 넘치는
스피드광 '빠른 손'

비발디를 엄격한 표정의 신부님이나 무서운 바이올린 선생님 정도로 상상하다 보니, 그가 넘치는 유머 감각의 소유자라는 말은 의아하게 들릴 겁니다. 하지만 비발디는 생각 밖으로 꽤 위트 있는 사람이었어요. 그가 피젠델에게 선물한 드레스덴 협주곡 자필 악보에는 '내 멍청한 친구를 위하여'라고 씌어 있어요. 여기서 '멍청한 친구'란 피젠델이 아니라 바로 이 악보를 그대로 베낄 카피스트를 가리키지요. 비발디는 악보에 저음의 음표들을 친절히 그려 넣어 카피스트가 쉽게 베끼도록 배려해줬어요. 이렇듯 둘이 허물없이 친했으니 짓궂은 농담을 곁들일 수 있었겠지요.

또 다른 악보를 볼까요? 오페라 〈올란도 핀토 파초〉의 아리아 악보에는 비발디가 분노하며 써놓은 글귀가 있어요. 읽는 순간, 웃지 않을 수 없습니다.

마음에 들지 않으시면 그만 쓰고 다른 음악을 넣겠습니다!

－비발디가 〈올란도 핀토 파초〉 악보에 적은 메모

유머와 재치로 가수를 웃게 만들려는 의도이면서 또 혹시라도 가수의 마음에 들지 않을까 노심초사하는, 소심한 비발디의 염려가 고스란히 묻어납니다. 이처럼 작곡가가 악보에 자신의 솔직한 걱정을 드러내는 것은 흔한 일이 아니에요.

래알곡알

통주저음(Basso Continuo)
'숫자가 붙은 저음'을 화성에 맞춰 계속 연주하는 기법으로, 주로 바로크 음악에 쓰여요. 하프시코드나 오르간 또는 저음의 현악기로 연주되지요. 주선율에 비해 잘 들리지는 않지만, 화성의 색채를 담당하는 중요한 역할을 해요.

비발디는 오페라 한 편을 불과 5일 만에 만들어냈어요. 오페라 한 편을 5일 만에 베껴내기도 힘든데 말이죠. 비발디 자신도 그 사실을 잘 알고 있었는지 이런 말을 남겼어요.

"카피스트가 악보를 베끼는 것보다 내가 새로 작곡하는 게 더 빠를 것이다."

비발디는 스피드광이었어요. 손이 빠르니 펜촉도 빠르게 움직였죠. 그런데 비발디가 머릿속으로 음악을 그리는 속도는 펜이 지나가는 속도보다 더 빨랐던 것 같아요. 그래서인지 비발디의 자필 악보는

깔끔하게 시작되지만, 뒤로 갈수록 충동적으로 갈겨쓴 흔적이 보입니다. 그야말로 비발디는 갖다 대기만 하면 저절로 음표가 그려지는 전자동 만년필이었어요.

그는 천식이 심해서 말할 때면 숨이 차고 근육 이상까지 겹쳐 잘 걷지 못했습니다. 이처럼 일상생활은 불편하고 느릿했지만, 바이올린곡은 듣는 이의 숨을 가쁘게 할 정도로 질주하는 템포로 작곡합니다. 생활의 느릿함을 악보 위 스피드로 보상받고 싶었던 걸까요?

바이올린 협주곡, 〈라 스트라바간자〉 Op.4 2번 RV279, 1악장

풀타임 궁정악장의
사계

피에타의 기록에는 1717년과 1718년 누가 음악감독에 임명됐는지 나오지 않아요. 그 이유는 바로 비발디가 재임용에서 또다시 탈락했기 때문입니다. 그에게 이렇게 많은 반대표가 나온 건 그의 야심과 독립심, 그리고 바깥세상을 향한 강한 호기심이 성직자로서 적합하지 않다며 반발을 일으켰기 때문이에요. 비발디는 베니스를 떠나 이탈리아 북서부 만투아의 필립 왕자의 궁정악장으로 부임합니다. 풀타임 궁정악장의 월급은 피에타 연봉의 6배였고, 궁정 음악가라는 타이틀로 인한 명예와 특권도 대단했어요. 더욱 흥미로운 건, 비발디에게 맡겨진 임무가 교회 음악 작곡이 아니었다는 점이에요. 비발디는 23명으

로 구성된 궁정 오케스트라를 이끌고 궁에서 열리는 모든 종류의 세속 음악회, 즉 오페라나 축제를 위한 음악을 맡았어요. 그는 만투아에 3년간 머무르며 두 번의 카니발을 치르고 그곳의 아름다운 자연을 기록합니다. 시와 음악으로요.

만투아에서 그 누구에게도 구속받지 않고 자유롭게 창작할 수 있었던 비발디는 그곳 사계절의 변화를 감각적으로 느끼고 음악으로 표현해요. 바이올린 협주곡집 〈사계〉는 이렇게 탄생합니다. 〈사계〉는 300년이 지난 지금도 언제 들어도 기운이 나고 기분이 좋아지는 힘을 가진, 가장 대중적인 클래식이죠. 4개의 계절은 각각 '빠름-느림-빠름' 3개 악장으로 쓰였고, 각 계절의 시작에는 해당 계절을 묘사한 14행의 소네트(시)가 적혀 있어요. 각각의 소네트는 사계절에 어우러져 살아가는 인간의 삶과 계절 변화에 따른 인간의 심리, 기분을 묘사합니다. 굽이치는 시냇물과 재잘대는 새, 성가시게 하는 모기와 꾸벅꾸벅 조는 강아지, 슬프게 우는 양치기, 술에 취한 사람들과 꽁꽁 얼어붙은 겨울의 따뜻한 난롯가 등에 대한 섬세하고 정교한 묘사는 음악으로 고스란히 재현됩니다. 비발디 자신이 뛰어난 바이올리니스트였기에 가능한 일이었죠. 이러한 묘사 음악은 당시로선 혁명적인 것이었어요. 사계절을 인간의 인생에 빗대어 표현한 〈사계〉는 만투아에서 비발디의 예민한 심리 변화를 짐작하게 합니다.

아! 양치기의 걱정은 어찌나 옳았는지!

하늘을 두 쪽으로 가르는 무서운 번갯불에 이어
천둥소리가 울리고, 쏟아져 내리는 우박은
익어가는 열매와 곡식들을 쓸어버리는구나.

바이올린 협주곡, 〈사계〉, RV315 '여름', 3악장

19세기 이전 만들어진 가장 뛰어난 표제음악(제목이 있는 음악)으로 평가받는 〈사계〉는 〈화성과 창의의 시도〉 Op.8의 12곡 중 첫 4곡으로 출판되고, 보헤미아의 모르친 백작에게 헌정됩니다. 이후 전 유럽에서 대단한 인기를 누리지만, 어느 날 사라져 200년간 땅 속에 묻혀 있다가 20세기에 부활해 계절이 바뀔 때마다 우리의 귀를 즐겁게 해주고 있습니다.

래알
깨알

크레모나
바이올린은 바로크 시대에 가장 최적화된, 최고의 악기로 완성됩니다. 당시 이탈리아 크레모나에는 아마티와 그의 제자인 스트라디바리, 과르네리 등 바이올린 장인들이 모여 있었어요. 그들은 가장 적합한 나무로 최고의 바이올린을 제작했지요. 이 시기에 제작된 현악기들은 300여 년의 세월을 이겨내고 지금까지 남아 엄청난 가치를 인정받고 있어요. 크레모나에는 지금도 직접 악기를 제작하는 명장들

이 가업을 이어가고 있습니다.

원전 악기 연주 : 고음악 전문 연주 단체
바로크 음악의 신선한 에너지를 알리는 바로크 홍보팀이 있습니다. 바로 당시의 악기로 재현 연주를 하는 고음악 전문 연주 단체입니다. 이러한 원전 연주 덕분에 비발디의 음악은 더욱 사랑받고 있어요. 대표적인 원전 연주 단체로는 이탈리아의 이 무지치, 파비오 비온디가 이끄는 에우로파 갈란테, 잉글리시 바로크 챔버 오케스트라, 이 솔리스티 베네티, 조르디 사발의 르 콩세르 데 나시옹 등이 있습니다.

바이올린 협주곡, 〈사계〉, RV297 '겨울', 1악장

높아지는 인기
커져가는 질투

베니스 운하를 떠도는 수많은 풍문 중에는 비발디에 대한 추문도 있었어요. 비발디가 사제임에도 불구하고 대중적 흥행을 위한 음악 활동을 하는 것을 저격한 마녀사냥 격 풍문들이었죠. 베니스의 유명한 작곡가인 알레산드로 마르첼로의 가문은 성 안젤로 극장 소유주였어요. 마르첼로 가족과 극장 경영진은 극장 소유권 문제로 치열하게 법정 싸움을 벌였는데, 극장 경영에 관여한 비발디 또한 그들의 타깃이 됩니다. 특히 알레산드로의 동생 베네데토는 극장 기획자인 비발디를 늘 경계하고 시기했어요. 결국 자신이 집필한 연극 〈유행 극장〉의

표지 그림에서 대놓고 비발디를 겨냥합니다.

딱 꼬집어서 비발디임을 언급하지는 않았지만, 표지 그림에서 사제 모자를 쓴 채 바이올린을 켜는 천사는 비발디를 상징해요. 한 발은 방향타에 올려놓고, 또 다른 한 발은 허공을 가리키는 건 음악가이면서 또한 기업가로서 야망을 가졌던 비발디의 모습을 떠오르게 합니다. 그림 아래 써넣은 'ALDIVIVA'는 특별한 의미가 없는 단어이지만 'A. Vivaldi'(안토니오 비발디)를 암시한다는 것을 누구라도 알 수 있죠. 이러한 공개적인 질시와 비난에도 불구하고 비발디는 전혀 위축되지 않고 음악 활동을 이어갔어요.

래알
꼭알

롬바르드 리듬(Lombard Rhythm)
짧은 음표 뒤에 긴 음표를 붙인 부점 리듬(아래 악보에서 ㉠), 즉 롬바르드 리듬은 당시 오페라 아리아에서 청중을 지루하지 않게 하는 도구로 크게 유행합니다. 역동적이면서도 앞으로 나아가는 느낌을 주는 가벼운 롬바르드 리듬을 넣은 작품을 들고 로마를 방문한 비발디는 대단한 환호를 받아요.

– 오페라, 〈충실한 요정〉, RV714 '온화한 산들바람이여' 첫 시작

 오페라, 〈충실한 요정〉, RV714 '온화한 산들바람이여'

로비를 좋아한 로비스트
파티 음악? 맡겨만 주세요

비발디는 자신의 오페라가 무대에서 완벽하게 연출되는지 자신의 두 눈으로 직접 확인하러 다녔어요. 거동이 불편해 가마를 타고 오페라 극장을 일일이 찾아다닐 정도로 극성이었지요. 그는 매표소 상황을 직접 감독하고, 로비에서 지역 귀족들을 맞으며 자신을 소개해 그들과의 인맥을 다졌습니다. 로마에서 세 번의 카니발을 치르고 베니스로 돌아온 비발디의 명성은 하늘 높은 줄 모르고 치솟아 있었어요. 이제 그는 유럽 곳곳의 귀족과 왕족들로부터 작품을 의뢰받으며 인생의 최전성기를 누립니다. 그는 베니스 주재 프랑스 대사의 의뢰로 루이 15세의 결혼을 축하하기 위한 세레나타와 프랑스 왕실에서 두 공주가 탄생한 것을 축하하기 위한 세레나타를 작곡해요. 이처럼 국제적으로 명성이 높아진 비발디는 지금까지 출판을 맡긴 베니스의 로제 출판사가 아닌 암스테르담의 출판사에 협주곡 출판을 맡깁니다.

세레나타(Serenata)
이탈리아어 '세레노(sereno)'는 '맑게 갠'이라는 의미로, '세레나타'는 왕이나 귀족의 생일이나 경사가 있을 때 야외에서 간단한 의상을 입고 공연되는 소규모 오페라예요. 비발디는 세레나타를 작곡해 베니스의 외국 대사들을 통해 여러 나라 왕족들에게 축하 선물로 보냅니다.

칸타타, 〈그만, 이제는 끝났다〉, RV684 '왜 나의 슬픔 외에는 원치 않는가'
(영화 〈친절한 금자씨〉 OST)

비발디의 프리 마돈나
뮤즈, 사랑 그 어딘가

비발디는 만투아에 머무르던 중 가수를 꿈꾸던 아홉 살 소녀 안나 지로에게 노래를 가르쳐줘요. 그리고 3년 후, 안나는 비발디에게 더 배우기 위해 베니스로 이주해 와요. 안나보다 스무 살 많은 안나의 의붓언니는 비발디의 가정부로 고용되고, 안나는 언니와 함께 살면서 피에타의 학생이 됩니다. 그런데 고아도 아닌 안나가 어떻게 피에타의 학생이 될 수 있었을까요? 아마도 피에타와 재계약하면서 음악감독 직에 복귀한 비발디의 입김이 작용하지 않았을까요? 당시 베니스공화국 총독이 피에타의 학생은 모두 비발디의 수업에 의무 출석해야

한다고 직접 명령할 정도로 비발디의 위상은 그 어느 때보다 높았으니까요.

매력적인 목소리의 메조소프라노 안나는 연기에도 재능이 뛰어났어요. 그녀는 피에타에 온 지 2년 만에 베니스 오페라 무대에 데뷔하고 단숨에 유명해집니다. 그리고 전성기의 비발디가 성 안젤로 극장에서 초연한 오페라 〈템페 계곡의 도릴라〉의 세컨드 돈나(두 번째 여주인공) 역으로 비발디의 작품에 첫 출연해요. 이후 그녀는 비발디의 특별한 지원을 받으며 그의 '최애' 프리마 돈나로 활약합니다. 비발디는 안나를 위해 소프라노가 여주인공을 맡는 불문율을 깨고 여주인공을 메조소프라노로 설정해서, 그녀에게 주인공 역을 줍니다. 이렇듯 안나는 거의 모든 비발디 오페라에 주연으로 출연해요.

게다가 비발디는 안나만을 위한 특별 맞춤형 아리아를 써줍니다. 안나의 주 음역대 안에서 그녀의 강점과 약점에 맞춰 작곡한 것이죠. 비발디는 그야말로 안나 편에 서서 대놓고 그녀를 위한 최고 후원자 역할을 자처합니다. 비발디의 적극적인 지지에 힘입어 데뷔 8년 후 안나는 당시 스타 가수였던 파리넬리와 한 무대에 설 정도로 유명해지고, 전 유럽 도시에서 공연을 합니다. 비발디는 안나가 데뷔한 이후 12년 동안 그녀를 위해서 14개의 역할을 만들고 22개의 오페라를 함께했어요.

오페라, 〈템페 계곡의 도릴라〉, RV709 '불쌍한 내 마음'

안나는 비발디의 오페라를 가장 많이 노래한 가수로, 누구보다도 오랜 세월 동안 그의 오페라에 출연했으며, 또 가장 넓은 지역에 비발디의 오페라를 알린 비발디의 뮤즈예요. 그녀는 비발디가 가장 좋아한 오페라 〈템페 계곡의 도릴라〉의 아리아 '불쌍한 내 마음'을 주위의 시선에 아랑곳하지 않고 자신의 18번 아리아로 평생 애창합니다. 그런데 주변에서는 사십 대 중반의 비발디가 스무 살이나 어린 제자와 협업하는 것을 다른 시각으로 바라봤어요.

비발디는 안나와의 관계에 분명하게 선을 그었지만, 진실은 여전히 베일에 싸여 있어요. 분명한 건, 안나가 비발디에게 크나큰 창작의 원동력이 되어주었다는 점이에요. 그런데 비발디에게 프리마 돈나는 오직 안나뿐이었지만 안나는 비발디 외에 다른 작곡가의 작품에서도 활약한 걸 보면, 결국 아쉬운 쪽은 비발디였던 걸까요? 신비롭고 독특한, 하나로 특정할 수 없는 비발디와 안나의 사랑은 음악 속에 분명하게 남아 있습니다.

오페라, 〈그리젤다〉, RV718 '두 줄기 바람이 몰아치고'

베일에 싸인 사랑
love in Venice

비발디는 오페라 〈그리젤다〉의 주인공 그리젤다 역을 맡은 안나의 목소리를 더욱 돋보이게 하기 위해 극작가 골도니에게 그녀의 장점

인 스타카토와 한숨짓는 소리를 넣어달라고 설득합니다. 하지만 평소 골도니는 안나의 목소리에 호의적이지 않았어요. "안나는 목소리가 그리 아름답지 않고 소리도 약한데 연기는 잘한다. 예쁘고 붙임성이 있으니 후원자를 여럿 둘 수는 있겠다"라며 빈정댑니다. 그동안 서른 살이나 어린 골도니에게 따뜻하게 대해주었지만, 이처럼 안나를 모욕하자 비발디와 골도니의 사이는 틀어지기 시작합니다. 비발디는 안나를 위해 골도니를 몰아붙입니다. 의무와 사랑 사이에서 방황하고 오해로 이별하는 이야기를 담은 오페라 〈그리젤다〉는 사실 비발디가 사과의 메시지로 작곡해서 안나에게 헌정한 작품이에요. 둘 사이에는 과연 어떤 오해가 있었던 걸까요? 피에타의 여학생들을 가려줬던 신비로운 베일처럼, 안나와 비발디의 관계도 베일에 싸여 있습니다.

비발디와 골도니의 관계가 깨지면서 그들이 서로를 빈정거리며 나눴던 대화를 함께 옮깁니다. 세계사적으로도 유명한 대화예요. 위대한 음악을 남긴 거장들이지만, 속마음을 들여다보면 결국 그들도 우리와 똑같은 사람이라는 것을 알 수 있어요.

골도니 비발디는 바이올리니스트로서는 천재, 작곡가로서는 그
 저 그렇고, 신부로서는 0점이다.
비발디 골도니는 험담가로서는 만점, 극작가로서는 그저 그렇
 고, 법률가로서는 0점이다.

 〈화성과 창의의 시도〉, Op.8 5번 RV253 '바다의 폭풍우', 1악장

잊지 마세요
비발디는 바이올리니스트입니다

이탈리아, 바이올린, 그리고 협주곡! 이제 이 세 단어와 함께 '비발디'가 떠오르시나요? 비발디는 오페라 작곡가나 음악감독이기 전에 바이올리니스트였어요. 그의 천성은 손가락을 잽싸게 놀려서 빠른 비트 위에 선율을 그어주고 생동감 있는 부점 리듬을 연주하는 것이었지요. 피에타의 여학생들을 위해 작곡한 그의 바이올린 협주곡은 이 사회의 검열이 도사리고 있는 탓에 정제된 면이 있지만, 이후의 바이올린 협주곡에서는 비발디가 온전히 느껴집니다. 빠른 악장의 바이올린은 바쁘고 활기 있는 비발디 같기도 하고, 느린 악장의 바이올린은 마치 그가 아무에게도 하지 않던 자신의 이야기를 조곤조곤 늘어놓으며 슬퍼하는 듯 들려요. 때로는 함께 노래하는 듯도 하고, 또 가끔은 크게 소리치며 화를 내는 것도 같아요. 바이올린과 일심동체였던 비발디는 자신의 오페라 공연 때 쉬는 시간이 되면 바이올린을 들고 무대에 올라가 자신만의 기교가 섞인 연주를 보여줬습니다. 당시 비발디의 연주를 직접 본 이들의 감상평은 놀라움 그 자체였어요.

"즉흥으로 연주하면서도 비발디의 손가락은 한 치의 오차도 없이 정확한 위치를 짚었으며 놀라울 정도로 빨랐다. 그 누구도 이런 방식

으로 연주한 적이 없으며 앞으로도 그럴 가능성은 없다."

오페라, 〈일 지우스티노〉, RV717 '나는 눈물의 비를 느껴요'

조건 없는 부정
베니스와 맞바꾼 사랑

평생 아들과 꼭 붙어살며 음악적 교감을 나누고 어디든지 함께했던 아버지 조반니. 그의 소망은 몸이 아픈 아들보다 단 하루만 더 살다 가는 것이었겠죠. 하지만 애석하게도 그는 아들을 남겨둔 채 81세를 일기로 세상을 떠납니다. 혼자 남은 비발디는 다시 한번 힘을 내요. 그는 후원자인 벤티볼리오 후작과 수십 차례 편지로 왕래하며 페라라에서 열릴 카니발에 자신의 오페라를 올리는 프로젝트를 준비합니다. 그런데 의욕 넘치던 비발디는 그만 좌절하게 됩니다. 페라라에 새로 부임한 추기경이 비발디가 페라라에 오는 것을 금지한 거예요. 가장 큰 이유는 비발디가 사제로서 미사를 올리지 않는 데다 여가수와 애정 관계에 있으며, 심지어 함께 살고 있다는 것이었어요. 추진하던 일이 물거품이 될 것 같자 비발디는 즉각 벤티볼리오 후작에게 도움을 청하는 편지를 보내 다소 비굴하게 변명을 늘어놓고 말아요.

추기경의 눈에 비친 비발디는 말 그대로 타락한 성직자의 모습 그 자체였어요. 더욱이 비발디를 시기하던 음악가들까지 나서서 비발디에 대한 비방을 부추깁니다. 결국 페라라 공연은 무산되고 6,000두카

트라는 막대한 액수의 공연 수입이 그의 눈앞에서 날아가버려요. 설상가상 이 편지로 인해 비발디의 병세가 귀족 사회에 알려지면서 사교 모임에서도 밀려나기 시작합니다. 비발디는 자신의 마지막 오페라 〈페라스페〉를 베니스 무대에 올리지만 청중의 관심은 그에게서 이미 떠난 후였어요. 그의 오페라는 더 이상 돈이 되지 않았습니다. 비발디는 이토록 불편해진 베니스를 영원히 떠나기로 결심해요.

비발디는 피에타를 방문한 작센 왕국의 프리드리히 크리스티안 왕세자를 위한 음악회에서 운하 위의 화려한 조명 아래 〈현을 위한 신포니아〉를 연주합니다. 이 곡은 비발디 인생 마지막 작품으로, 베니스를 떠나 드레스덴 궁정에 취직하고 싶었던 비발디가 자신의 마지막 역량을 힘껏 발휘한 듯 웅장한 힘을 뽐냅니다. 하지만 안나와의 염문으로 평판이 나빠진 데다 빠르게 변하는 청중의 취향 속에서 비발디 작품에 대한 수요는 예전 같지 않았어요. 재정 상황이 어려워진 비발디는 우선 급한 대로 자신의 악보를 처분합니다. 고맙게도 피에타 이사회는 피에타의 명성에 걸맞은 비발디의 여러 훌륭한 협주곡들을 사들일 책임이 있다는 결정을 하고 그의 악보를 구입해줍니다. 비발디는 20개의 협주곡을 70두카트라는 헐값에 넘기고 베니스를 떠납니다. 그가 남긴 말은 한없이 쓸쓸하기만 합니다.

"나는 사랑과 베니스를 맞바꾼 것뿐이네."

오페라, 〈일 지우스티노〉, RV717 '나의 사랑하는 님 만나리'

나의 사랑하는 님 만나리

내 영혼의 원천이며

내 심장을 사랑으로 가득 채운 님

혹여라도 그의 사랑과 이별하게 된다면

매 순간 고통 속에 한숨지으리

 – '나의 사랑하는 님 만나리' 중에서

빈의 극빈자
사라진 유해

비발디는 고향 베니스를 등지고 새로운 시작점을 찍기 위해 새로운 곳으로 향합니다. 그는 오스트리아 그라츠에 들러 오페라단에서 일하고 있던 안나를 데리고 빈으로 향해요. 빈에서 비발디가 기거한 곳은 케른트너토르 극장 가까이에 위치한 어느 미망인의 집이었어요. 그녀는 극장에서 연주하는 지휘자들에게 자신의 집을 숙소로 제공하곤 했어요. 지금은 자허토르테(초코 케이크)로 유명한 자허호텔이 자리하고 있지요.

비발디가 굳이 빈으로 향한 것은 자신의 오페라 〈메세니아의 오라콜로〉를 케른트너토르 극장 무대에 올리기 위함이었을까요? 어쩌면 수년 전 자신을 칭찬하며 빈으로 초대한 샤를 6세를 만나 빈의 궁정악장이 될 기회를 틈타보려던 것이었는지도 모릅니다. 하지만 빈에선 생각지도 못한 불운이 비발디를 기다리고 있었어요. 비발디가 빈

에 도착한 직후, 샤를 6세가 급사하고 말아요. 황제의 죽음으로 모든 극장이 문을 닫고, 오스트리아는 왕위 계승 전쟁에 돌입합니다. 비발디는 그만 빈에 발이 묶여버려요. 그는 빈에서 그 어떤 일자리도 보장받지 못한 채, 하루하루 빈곤하게 살았어요. 다음 해 7월, 빈에 도착한지 1년도 안 된 어느 날, 사람들에게 잊힌 채 비발디는 63세의 나이로 가난 속에서 세상을 떠납니다. 그가 마지막 숨을 거두는 순간, 그의 곁에는 안나가 있었어요.

빈의 성 슈테판 성당에서 열린 비발디의 장례식은 음악마저 연주되지 않는, 가장 저렴한 형식으로 치러집니다. 많게는 한 해 5만 두카트를 벌던 비발디의 장례를 치르는 데 들어간 돈은 종소리 비용을 포함해 19굴덴 49크로이처로, 이는 극빈자의 장례식을 치르는 수준이었어요. 비발디의 유해는 공립 병원 소유의 공동묘지에 비석도 없이 초라하게 묻힙니다. 안타깝게도 100년 후 빈 대학 공사 과정에서 묘지마저 없어져 비발디의 유해는 영원히 사라집니다. 비록 세상을 음악으로 구원한 비발디의 육신은 사라졌지만, 그의 영혼은 지금도 우리를 구원하고 있습니다.

안토니오 비발디, 세속신부(Antonio Vivaldi, Secular Priest)

– 비발디의 사망 기록

바이올린 협주곡, 〈사계〉, RV297 '겨울', 2악장

비발디의 진짜 얼굴은?

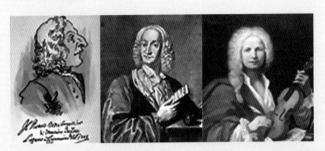

비발디의 초상화는 단 두 점이 전해집니다. 로마에서 사제복을 입은 비발디의 캐리커처(왼쪽)가 그려지고, 2년 후 〈화성과 창의의 시도〉를 출판하면서 판화(가운데)가 제작돼요. 악보를 들고 있는 47세 비발디의 얼굴이 생생하게 다가옵니다. 후세에 그려진 많은 비발디 초상화는 바로 이 판화를 기초로 제작됐습니다.

비발디의 초상화로 널리 알려진 긴 머리 초상화(오른쪽)는 진위 여부가 불분명합니다. 붉은 옷을 입고 바이올린과 펜을 들고는 있지만, 얼굴과 가발의 길이, 그리고 셔츠를 풀어헤친 모습이 캐리커처 속 사제복을 입은 비발디와 달라도 너무 다르지 않나요?

가면 속의 아리아
진짜 비발디

1600년에 시작된 150년의 바로크 역사, 그 한가운데 태어나 바로크 후기를 화려하게 빛낸 비발디. 그는 화창한 봄에 어렵게 세상에 나와

뜨거운 여름과 쓸쓸한 가을을 보내고 냉대를 받으며 차디찬 겨울처럼 생을 마감합니다. 마치 〈사계〉처럼요. 광속질주하는 음표들과 경쾌하고 대담한 리듬의 열기를 뿜어내는 비발디의 음악은 그의 음악을 한 번이라도 들어본 이라면 누구나 비발디의 곡임을 외칠 수 있어요. 그의 음악은 300년이 지난 지금도 우리 귀에 거부감 없이 시원하고 매력적으로 들립니다. 이처럼 대중의 심리를 잘 아는 그가 만약 현대에 태어났더라면 데이비드 포스터 같은 세계적인 팝 프로듀서가 되지 않았을까요?

비발디는 천성적으로 경건하고 성실해서 열과 성을 다해 신앙과 음악에 일생을 바쳤습니다. 하지만 그의 삶을 조금만 깊이 들여다보면 수많은 모순이 자리하고 있어요. 얼핏 그는 나태한 성직자처럼 보이지만, 그의 신앙은 진실했어요. 만성적인 천식과 근육 이상으로 거동이 느리고 불편했지만, 그는 가만히 앉아만 있지 않고, 오히려 보상이라도 받으려는 듯 유럽 전역을 돌아다녔습니다. 비록 걸음걸이는 불편했지만, 바이올린을 켜거나 악보에 음표를 그리는 손은 재빠르고 날렵했어요. 또 사제로서 제단에서는 내려왔지만, 사제복을 입고 무대 위에 우뚝 서서 바이올린을 켜거나 지휘하는 모습은 그의 종교적 신념을 보여줍니다.

비발디는 권력자들에게 자신의 능력을 과대포장하기도 하고, 협업 파트너에게 당당히 자신의 요구를 관철시키기도 했어요. 그의 번득이는 야망 속에는 뻔뻔한 자기 연민과 자신감이 있었어요. 그는 늘 자

기 자신에게 관대했어요. 돈과 성공에 대한 집착과 상류 사회에 대한 갈망은 그의 신체적 열등감에 대한 보상 심리였을까요?

　화려하게 반짝이는 경쾌한 음악 뒤에서 그는 나지막하게 자신의 솔직한 이야기를 읊조립니다. 자신의 열등감과 진짜 얼굴을 가린 채, 세상을 향해 자신의 능력을 과장해서 보여준 비발디. 그가 쓴 가면은 사제였기에 더 두껍고 단단할 수밖에 없었지만, 그는 모든 열망을 악보 위에 고스란히 담아냈습니다. 사제로서 제약된 삶을 살았던 비발디는 음악에서만큼은 자유롭게 날개를 달고, 하고 싶은 모든 것을 다 합니다. 변화무쌍하고 화려한 색채를 발하는 그의 화성과 역동적 자유로움은 비발디 내면의 불꽃을 여실히 드러냅니다. 극도로 화려하게 타오르는 붉은 불꽃. 그리고 음악에 헌신했듯, 비발디는 한 여성에게 음악으로 헌신합니다. 그가 음악으로 비춰낸 불꽃 같은 베니스의 태양은 지금도 전 세계에서 연주되고 있습니다.

클래식 대화가 가능해지는
비발디 키워드 10

1. 빨간 머리 신부님

아버지에게 빨간 머리를 물려받아 '빨간 머리 신부님'으로 불렸어요.

2. 피에타 여학교

베니스의 고아원 부속 학교예요. 비발디는 이곳에서 음악감독으로 봉직합니다.

3. 바이올리니스트

바이올리니스트 비발디는 피에타 여학교에 바이올린 교사로 부임합니다.

4. 롬바르드 리듬

'따단~' 또는 '따다단~'(♪. 또는 ♫). 앞은 짧고, 뒤는 긴 부점리듬이에요. 비발디가 즐겨 사용했어요.

5. 오페라 흥행사

산 마르코 극장의 기획자로서 좋은 작품을 무대에 올려 오페라 흥행에 주도적 역할을 했습니다.

6. 〈사계〉

만투아의 사계를 그려낸 바이올린 협주곡으로, 계절당 3개 악장씩, 총 12개 악장으로 구성돼 있어요.

7. 협주곡 500개

비발디는 230여 곡의 바이올린 협주곡을 포함, 500개의 기악 협주곡을 남겨요.

8. RV

리옴이 비발디의 작품을 장르와 조성별로 구분한 체계로, '리옴 번호'라고 해요.

9. 안나 지로

비발디는 자신의 뮤즈인 안나를 위한, 안나에 의한 오페라를 만듭니다.

10. 〈조화의 영감〉

서로 다른 편성으로 구성된 12곡의 현악 협주곡집이에요.

꼭 들어야 할
비발디 추천 명곡 PLAYLIST

1. 만돌린 협주곡, RV425, 1악장

2. '세상에 참 평화 없어라', RV630

3. 플루트 협주곡, RV428 '홍방울새', 1악장

4. 오페라, 〈일 지우스티노〉, RV717 '나는 눈물의 비를 느껴요'

5. 바이올린 협주곡, 〈사계〉, RV269 '봄', 1악장

6. 바이올린 협주곡, 〈사계〉, RV315 '여름', 3악장

7. 바이올린 협주곡, 〈사계〉, RV297 '겨울', 2악장

8. 오페라, 〈일 지우스티노〉, RV717 '나의 사랑하는 님 만나리'

9. 〈조화의 영감〉, Op.3 6번, 1악장

10. 〈화성과 창의의 시도〉, Op.8 5번 '바다의 폭풍우', 1악장

11. 바이올린 협주곡, Op.11 1번 D장조, 2악장

12. 칸타타, 〈그만, 이제는 끝났다〉, RV684 '왜 나의 슬픔 외에는 원치 않는가'

13. 두 대의 첼로를 위한 협주곡, G단조 RV531, 1악장

14. 오페라, 〈파르나세〉, '내 피가 차갑게 느껴지고'

15. 글로리아, RV589, '대영광송'

Bach

02

시대를 초월한
음악의 헌정, 바흐
Johann Sebastian Bach, 1685~1750

펜촉이 지나가며 흘려낸 까만 잉크의 흔적. 피아노 앞에 앉아 한 음 한 음 소리를 내봅니다. 규칙적이면서도 야단스럽지 않은 정갈한 음들을 따라가다 보면, 어느새 생각이 정리되고 머리가 맑아집니다. 하루를 시작하며, 또 하루를 마치며, 음악의 정석과도 같은 바흐의 선율은 유연하게 우리의 귓가에 맴돕니다. 모두가 잠든 깊은 밤, 컴컴한 방에서 촛불 하나에 의지한 채 바흐의 펜촉은 묵묵히 오선 위를 채워 나갑니다. 밖에서는 수모와 멸시를 받던 그도 집에서는 수많은 아이의 자상한 아버지였어요. 그의 음악에는 신께 드리는 감사와 그가 감내해야 하는 책무가 질서정연하게 흐르고, 아무에게도 말하지 못한 외로움이 함께 들려옵니다.

바흐는 바흐(Bach, 실개천)가 아니라 미어(Meer, 바다)로 불려야 한다.

— 베토벤

〈관현악 모음곡〉, 3번 D장조, BWV1068, 2악장 'G선상의 아리아'

오늘날의 클래식이 대양이라면, 그 시작이 되는 물줄기는 바로 바흐에게서 나왔다고 할 수 있습니다. 왜일까요? 이 질문의 답을 찾기 위해 클래식의 강물을 거슬러 올라가봅니다. 그곳엔 음악이 시작된 작은 시냇물인 바흐가 우리를 기다리고 있습니다. 바흐(Bach)는 독일어로 '작은 시냇물'을 의미합니다. 근엄해 보이는 음악의 아버지 바흐의 다양한 면면을 알기 위해 그 시작점으로 함께 가볼까요?

음악 명가
이른 홀로서기

독일의 작은 도시 아이제나흐는 로마 교황청을 상대로 95개 조의 반박문을 쓴 마틴 루터가 어린 시절을 보낸 곳입니다. 훗날 루터 목사는 종교재판을 피해 이곳에 은둔하면서 라틴어 신약성서를 독일어로 번역합니다. 바로 그 아이제나흐에 뿌리내린 바흐 가문은 대대로 정통 루터교를 믿었고, 신앙심이 깊기로 유명했어요. 200년 동안 6대에 걸쳐 50여 명의 음악가를 배출한 음악 명가이기도 합니다. 가문의 남자 중 음악가가 아닌 사람은 고작 두세 명 정도였으니, 음악가의 DNA가 뼛속까지 넘쳤나봅니다. 게다가 그들은 이름마저 서로 구별이 안 될 정도로 비슷합니다. 그중 요한 제바스티안 바흐는 1685년 3월 21일 집안의 막내로 태어났습니다. 바흐는 어린 시절 오케스트라 단원이었던 아버지에게 바이올린을 배우고, 아버지의 쌍둥이 형제인 요한 삼촌이 연주하는 오르간 소리를 들으며 자랐어요. 음악이 넘쳐나는 환경

에서 자연스럽게 음악을 흡수할 수 있었던 건 장점이지만, 가족 모두가 음악가이다 보니 집안 형편은 무척 어려웠어요. 고작 여덟 살인 바흐도 생활 전선에 뛰어들어야 했지요. 바흐는 성 게오르크 교회 부속 학교의 소년 성가대원으로 연주비를 받게 돼요. 비록 넉넉하지는 않았지만, 바흐의 가정에는 늘 웃음이 끊이지 않았어요. 그런데 곧 집안에 커다란 불행이 닥칩니다.

플루트 소나타, Eb장조 BWV1031, 2악장, '시칠리아노'

바흐에게 오르간을 가르쳐주던 요한 삼촌이 갑자기 세상을 떠나더니, 다음 해에는 어머니가 세상을 떠납니다. 그리고 아버지가 연이어 두 번 재혼하지만, 아내를 잃은 지 반 년 만에 결국 아버지마저 세상을 떠나고 말아요. 부모님을 모두 잃고 고아가 된 바흐. 그는 고작 열 살이었어요. 바흐의 형제들은 뿔뿔이 흩어져 이곳저곳에 맡겨지고, 막내인 바흐는 작은형 야곱과 함께 자신보다 열네 살 많은 큰형의 신혼집에 얹혀살게 됩니다.

바흐는 교회 오르가니스트인 큰형에게 음악의 기초와 오르간, 작곡 등을 배워요. 큰형은 유명한 작곡가 요한 파헬벨의 제자인 데다, 형의 집에는 당시 내로라하는 음악가들의 악보가 있었어요. 이 귀한 악보들은 형에게 큰 재산이었죠. 학구열에 불타던 바흐는 형의 서랍에서 몰래 악보들을 빼와 밤마다 필사하며 공부합니다. 그는 악보를 베

끼며 작품 속 선율과 형식, 구조 등을 자연스럽게 습득했어요. 5년 동안 조카들이 하나둘 늘어나자, 바흐는 큰형 집을 떠나 홀로 설 것을 결심합니다. 당장 거처가 필요하던 차에 마침 뤼네부르크의 성 미하엘 수도원 기숙학교에 장학생으로 추천돼요. 무려 300킬로미터나 되는, 우리나라로 치면 서울에서 대구까지 가는 먼 거리이지만 경비가 부족했던 바흐는 걸어서 학교까지 갑니다. 열다섯 살 바흐는 오르간 연주로 용돈을 벌며 완전히 홀로서기를 해요. 그는 학교 도서관에 비치된 수많은 악보와 책들을 공부하면서 폭넓은 유럽 문화를 접하고, 북스테후데 같은 거장 오르가니스트의 음악과 자연스레 만납니다.

취업이 제일 쉬웠어요
퇴사는 더 쉬웠어요

2년 후, 졸업을 앞둔 바흐는 대학 진학과 취업 사이에서 고민합니다. 학구열이 남달랐던 그는 대학에 진학해 부족한 공부를 더 하고 싶었지만, 경제적인 지원이 불가능한 상황에서 학업을 계속하겠다고 고집할 수는 없었어요. 그는 결국 취직의 길로 향합니다. 그런데 바흐의 인생에 취업 대운이 들어와 있었던 걸까요? 놀랍게도 그는 끊임없이 취직에 성공합니다.

사회 초년생 바흐의 첫 출근지는 바이마르의 에른스트 공작의 궁정이었어요. 그는 궁정 바이올린 주자로 취업하지만, 음악과 관계없는 허드렛일이라도 위에서 시키면 해야 했지요. 이렇게 7개월간 궁정

음악가로 재직하면서 이름이 어느 정도 알려지자, 주변 교회에서 새 오르간을 들일 때면 바흐에게 오르간 감정을 부탁하곤 했어요. 온전히 음악만 하며 살고 싶었던 바흐는 좋은 오르간이 있는 아른슈타트의 교회에 오르가니스트로 취직해요. 이곳은 봉급은 상당했지만, 성가대의 실력이 기대치에 한참 못 미쳐서 바흐는 불만이 쌓여갑니다. 한편, 큰형 집에서 함께 살며 유난히 우애가 좋았던 야콥 형이 스웨덴 궁정 군악대의 오보에 연주자로 취직해 떠나게 되자, 바흐는 이별의 아쉬움을 음악에 담아냅니다.

 '친애하는 형의 이별에 붙이는 카프리치오', BWV992, 3악장

래알
곡알

바흐 작품 번호 BWV
음악 작품은 Opus(작품) 번호를 사용하지만, 바흐의 작품은 Bach(바흐)-Werke(작품)-Verzeichnis(목록)의 앞글자를 딴 BWV로 나열됩니다. BWV는 1950년 음악학자 볼프강 슈미더가 바흐의 작품 1,126개를 장르별로 정리해서 분류한 것으로, 예를 들어 BWV 1번부터 524번은 성악곡과 종교음악이고, 525번부터 994번까지는 건반 음악입니다.

다혈질 바흐의 각목 사건
달콤한 바흐의 사내 연애

자기주장이 강한 바흐는 직장에서도 성질을 억누르지 못하고 크고 작은 마찰음을 냈어요. 특히 그가 참지 못했던 건 음악적 완성도였어요. 바흐가 자신의 음악적 기준에 못 미치는 음악가들의 실력을 끌어올리는 과정은 순탄치 않았어요. 어느 날 바순 연주자가 독주 부분을 제대로 연주해내지 못하자 바흐는 '풋내기'라고 부르며 핀잔을 놓았어요. 바흐의 모욕적인 언사에 화가 난 바순 주자는 앙심을 품고 한밤중에 길을 가던 바흐를 각목으로 내리쳐요. 너무나 갑작스러웠지만 키 180cm의 건장한 체격이었던 바흐는 다행히 각목을 막아냈어요. 간신히 도망쳐 큰 화는 면했지만, 바흐는 이 사건을 도저히 그냥 넘어갈 수 없었어요. 그래서 교회 당국에 바순 주자의 징계를 요구하지만, 당국은 오히려 단원들을 좀 더 유연하게 대하라고 경고합니다. 바흐는 억울함과 서운함을 참을 수 없었어요. 이 일을 계기로 안 그래도 불만이던 교회에서 마음이 슬슬 뜨게 됩니다. 어이없는 일을 겪은 바흐는 마음의 휴식을 찾아 4주간 휴가를 내고 어디론가 향합니다.

바흐가 발걸음을 옮긴 곳은 거장 오르가니스트 북스테후데가 있는 뤼벡이었어요. 그는 북스테후데를 만나기 위해 무려 440킬로미터(서울에서 부산까지의 거리)를 걸어서 보름 만에 뤼벡에 도착합니다. 북스테후데의 화려한 오르간 연주에 흠뻑 빠진 바흐는 결국 4주가 아닌 4개월이나 이곳에 머물러요. 당시 칠십 대였던 북스테후데는 바흐의 열

정과 패기 넘치는 모습에 흡족해하며, 자신의 후임자가 될 것을 권해요. 그런데 교회 규칙상 오르간 주자는 전임자의 직계 자손이나 사위만 승계할 수 있었어요. 북스테후데가 전임자의 딸과 결혼하면서 오르가니스트가 되었던 것처럼, 바흐도 북스테후데의 딸과 결혼해 그의 사위가 되어야만 그 자리에 앉을 수 있는 상황이었지요. 그의 딸은 열여덟 살인 바흐보다 열 살이나 많았어요. 게다가 6자매의 맏딸이다 보니, 북스테후데의 맏사위가 되면 결혼과 동시에 5명의 처제까지 챙겨야 했어요. 바흐는 오르가니스트 자리가 무척 탐이 났지만, 결국 그날 밤 뤼벡을 도망쳐 나옵니다. 그는 북스테후데의 사위가 되진 않았지만, 그의 영향으로 〈토카타와 푸가〉 등의 작품을 써내요. 그런데 안타깝게도 여행에서 돌아온 바흐를 기다리는 건, 교회 당국의 청문회였어요.

토카타와 푸가, BWV565 D단조

각목 사건에 대한 바흐의 대처를 매우 유감스럽게 생각하던 교회는 기다렸다는 듯이 그동안 쌓인 불만들을 줄줄이 죄목에 추가합니다. 바흐가 휴가를 너무 오래 다녀온 죄를 포함해 예배 때 오르간을 너무 오래 연주한 죄, 장식음을 너무 현란하게 써서 교인들을 혼란스럽게 한 죄 등 정말 말도 안 되는 억지 죄목이 즐비했어요. 그중에서도 가장 눈에 띄는 죄목은 '젊은 여성을 오르간 연주석에 데리고 있던 죄'입니다.

바흐와 오르간 연주석에 함께 있던 여성은 바흐보다 한 살 많은 육촌 누나 마리아 바르바라였어요. 비록 친척 관계이지만 사실 바흐는 그녀를 사랑하고 있었어요. 마리아는 바흐 집안의 자손답게 노래를 아주 잘했어요. 바흐의 오르간 연주에 맞춰 그녀가 노래를 하면서 둘은 사랑을 키워갑니다. 둘 사이에 싹튼 사랑이 바로 바흐가 북스테후데의 사위가 되기를 거절했던 가장 큰 이유였죠.

바흐는 별별 트집을 잡아 자신을 괴롭히려 드는 교회를 더 이상 견디지 못하고 사직서를 냅니다. 자, 이제 바흐는 독일 중부의 뮐하우젠으로 향해요.

칸타타, BWV106 '하느님의 시간이 가장 좋사오니', 1악장

일요일의 음악가
고객 맞춤 서비스

바흐가 오르가니스트로 취직한 뮐하우젠의 교회는 수준 높은 음악을 들려주려는 바흐의 의지를 잘 이해하고 전폭적으로 지지해줍니다. 예상치 못하게 친척에게 반년 치 연봉 정도의 유산을 상속받게 된 바흐는 마리아와 결혼식을 올려요. 다혈질인 바흐와 달리 마리아는 차분한 성격이었어요. 평온한 신혼을 즐기며 안정감을 찾은 바흐는 작곡에 더욱 집중해요. 그는 성경을 가사로 하는 성악곡인 종교 칸타타를 작곡하기 시작합니다. 독일 교회는 각각 추구하는 음악이 달랐기

때문에, 피고용인인 바흐는 소속된 교회의 성향에 맞춰 음악을 만들어야 했어요.

당시 교회 오르가니스트는 오르간 연주는 물론, 예배에 사용될 음악을 결정하고 성가대를 지휘하는 등 교회 음악 전반을 관리하는 음악감독이나 다름없었어요. 음악은 교회의 품격을 높이는 중요한 요소이다 보니 교회 오르가니스트의 사회적 지위도 상당했지요. 이런 환경 속에서 바흐는 자연스럽게 워커홀릭이 됩니다. 재능 있고 성실한 바흐에 대한 기대감과 자부심으로 충만했던 시 당국은 칸타타를 출판할 수 있는 비용을 지원해줘요. 하지만 교회가 신성한 예배를 중시하면서 음악의 비중을 축소하자, 바흐의 평온했던 시간은 끝이 보이기 시작해요. 그는 어쩔 수 없이 또 사직서를 냅니다.

오르간 협주곡, BWV593 A단조(비발디 원곡), 1악장

바흐는 사회 초년생 시절 첫 직장의 추억이 가득한 바이마르로 다시 발길을 돌립니다. 원위치로 돌아온 듯하지만, 이제 그는 빌헬름 에른스트 공작의 궁정 교회 오르가니스트로서 어엿한 궁정 음악가가 됩니다. 이전 직장의 2배 정도 되는 월급을 받았지만, 한 가정의 아버지였던 그에게는 늘어나는 식구 수에 비하면 턱없이 부족하게만 느껴졌어요. 바흐는 쉴 새 없이 조건이 좋은 일자리를 찾아다녀요. 그는 자신보다 한 달 먼저 태어난 헨델의 고향인 할레의 오르가니스트

로 초청받지만 거절해요. 그때 만약 바흐가 할레로 갔다면, 바흐와 헨델은 한 도시에서 동료로 지내며 음악사의 흐름을 바꿨을지도 모릅니다. 이렇게 주변 도시에서 바흐를 채용하려는 움직임이 일자, 에른스트 공작은 바흐를 붙잡아두기 위해 그를 음악감독으로 승진시키고 월급도 올려줘요.

이제 바흐 가족은 공작의 궁 바로 옆에서 살게 돼요. 바흐는 음악감독으로서 궁정 교회에서 한 달에 한 번 연주될 교회 칸타타를 작곡합니다. 어느 날, 에른스트 공작의 아들이 이탈리아로 그랜드 투어를 다녀오면서 비발디, 알비노니 등의 악보를 구해 와요. 바흐는 새롭게 접한 악보 속 이탈리아 스타일에 눈이 번쩍 뜨였어요. 이탈리아 음악의 신선한 매력에 빠진 바흐는 비발디의 협주곡을 편곡합니다. 한편, 음악감독 바흐의 이름이 주변에 알려지면서 귀족들로부터 작곡 의뢰가 들어오기 시작했어요. 바흐는 결혼식에서 쓰일 결혼 칸타타뿐만 아니라, 어느 공작의 생일 기념 사냥 후 만찬에서 연주될 사냥 칸타타를 작곡하는 등 세속 칸타타를 쓰기 시작합니다.

〈사냥 칸타타〉, BWV208 '양들은 한가로이 풀을 뜯고'

오르간 대가의
옥중일기

바흐는 에른스트 공작의 궁정 교회에 재직하는 동안 그가 평생 작곡

한 오르간곡의 절반 정도를 써내요. 좋은 대우를 받았고 결혼 생활도 행복했지만, 역시 이곳에서 떠나야 할 때가 다가옵니다. 에른스트 공작의 궁정악장이 사망하자 비공식 궁정악장처럼 거의 모든 일을 맡고 있었던 바흐는 내심 후임 궁정악장으로 일하게 되길 기대합니다. 그런데 어이없게도 전임자의 아들이 임명되고 말아요. 너무나 낙심한 바흐는 아예 음악감독을 사임할 심산으로 칸타타 작곡도 미룬 채, 실의에 빠져 시간을 보냅니다.

그런데 마침 쾨텐의 레오폴트 대공이 이 사실을 알고 바흐에게 궁정악장, 즉 카펠마이스터 자리를 제안해요. 당시 궁정악장은 음악가로서 올라갈 수 있는 가장 높은 자리였어요. 이 자리를 놓치고 싶지 않았던 바흐는 즉시 제안을 수락하지만, 바흐를 놓치고 싶지 않았던 에른스트 공작은 바흐를 놓아주기는커녕 '명령 불복종'이라는 죄목을 씌워 바흐를 투옥합니다. 어이없이 감옥에 갇힌 채 바흐는 계약서대로 칸타타를 작곡하며 힘겨운 시간을 보내요. 그리고 한 달 뒤 석방되자마자 바로 사직서를 내버립니다.

바흐의 집에는 아이가 7명이나 되어서 당시 미혼이던 마리아의 언니가 함께 살며 집안일을 도와줬어요. 그런데 7명의 아이 중 3명을 잃는 슬픔이 찾아옵니다.

〈빌헬름 프리드만 바흐를 위한 클라비어 소곡집〉, BWV994

래|알
깨|알

〈빌헬름 프리드만 바흐를 위한 클라비어 소곡집〉

바흐는 장남 빌헬름이 음악 명가의 명맥을 잘 이어받아 가업인 오르간 연주의 대가가 되기를 소망하며 아들을 위한 오르간 교재를 만들었어요. 심지어 바흐는 당시 열 살이던 빌헬름이 건반에 쉽게 익숙해지도록 악보에 손가락 번호까지 써놓았지요. 이 교재는 바흐가 첫 마디를 쓰면, 두 번째 마디부터는 빌헬름이 아버지의 필체를 따라서 삐뚤빼뚤 음표를 그려 나간, 아버지와 아들이 함께 만든 악보라는 점에서 매우 특별합니다. 바흐는 아들을 사랑하는 마음을 담은 이 책에도 여느 작품집과 같이 'SDG(Soli Deo Gloria, 오직 하나님께 영광)'라 쓰고 신께 헌정합니다.

바이올린 협주곡, 2번 E장조 BWV1042, 1악장

꿈의 직장
궁정악장

32세 때 바흐는 쾨텐의 레오폴트 대공이 약속한 대로 음악가의 최고 직위인 궁정악장이 됩니다. 일찍이 이탈리아에서 음악을 공부한 대공은 음악을 사랑해서 바흐를 아낌없이 후원해줍니다. 대공은 프로이센의 프리드리히 국왕이 해고해버린 최고의 궁정 음악가들을 쾨텐에 불러모아 16명의 정예 단원을 조직해서 바흐에게 안겨줍니다.

대공은 바흐의 재능을 진심으로 사랑한 열렬한 팬으로, 직업 음악

가로서 바흐를 잘 이해해줬어요. 대공은 바흐에게 최고급 악기와 작곡에 필요한 오선지 등을 넉넉히 후원하며 작곡과 연주를 자유롭게 할 수 있도록 배려하는 한편, 많은 급여에 보너스까지 얹어줍니다.

바흐는 레오폴트 대공의 전폭적인 지지와 사랑을 받으며 음악 활동에 전념합니다. 쾨텐은 만족스러운 근무 조건과 쾌적한 환경, 게다가 마음이 잘 맞는 고용주까지, 그야말로 꿈의 직장이었어요. 이제 바흐는 종교음악보다는 주로 궁정에서 귀족을 즐겁게 하기 위해 연주하는 음악, 즉 협주곡이나 실내악곡, 소나타 등 기악 연주곡을 작곡해요. 최고의 환경에서 탄생한 바흐의 음악은 밝고 가벼우며 찬란하기까지 합니다.

현재 연주 무대에서 단골로 연주되는 바흐의 대표적인 기악곡 중 특히 화려한 기교가 돋보이는 작품들은 바로 이 시기에 탄생합니다.

〈브란덴부르크 협주곡〉, 3번 G장조 BWV1048, 1악장

〈브란덴부르크 협주곡〉
바흐는 레오폴트 대공을 따라 베를린을 여행하던 중 브란덴부르크의 루트비히 후작을 만납니다. 후작은 바흐에게 자신의 6인조 악단이 연주할 작품을 의뢰해요.

이에 바흐는 쾨텐 궁정을 위해 작곡해뒀던 기존 협주곡에서 6곡을 뽑아 헌사까지
곁들여 후작에게 헌정합니다. 그런데 이 곡은 다양한 악기 그룹이 협주하는 합주
협주곡(Concerto grosso)이어서 6명 이상의 연주자가 필요하다 보니, 정작 후작의
악단은 이 곡을 한 번도 연주하지 못했어요.

래알
깨알

우주로 간 바흐
1977년 우주로 발사된 무인 우주선 보이저 2호의 골든 레코드에는 〈브란덴부르크
협주곡〉 2번, 〈무반주 바이올린 파르티타〉 3번, 그리고 〈평균율 클라비어곡집〉 2권
1번 전주곡 등 바흐의 곡이 무려 4곡이나 들어 있어요.

바흐와 헨델은 만났을까?
바흐는 베를린 여행에서 돌아오자마자 할레를 방문합니다. 동갑내기 음악가 헨델
이 하노버의 궁정악장이 되어 마침 할레를 방문했다는 소식을 듣고 그를 만나기 위
해 한달음에 달려간 것이죠. 그런데 안타깝게도 헨델은 간발의 차이로 이미 그
곳을 떠난 후였어요. 10년 후, 헨델이 어머니의 임종을 보기 위해 다시 할레를 방
문하는데, 하필 그때 바흐의 몸이 좋지 않아 대신 아들을 보내 쾨텐의 집으로 초청
합니다. 하지만 어머니의 임종으로 경황없던 헨델은 참석 불가능하다는 답장만 보
내요. 이렇게 결국 바흐와 헨델은 평생 단 한 번도 만나지 못합니다.

바흐는 레오폴트 대공을 따라 온천으로 여행을 갑니다. 뜨끈하게
몸을 녹이고 두 달 만에 집으로 돌아왔는데, 왠지 모를 이상한 기운이
바흐를 맞이해요. 아내 마리아는 온데간데없고, 아이들 4명만 덩그러

니 남아 마치 초상집 같은 분위기였어요. 사랑하는 아내 마리아는 이미 세상을 떠나고 없었어요. 심지어 이미 장례식까지 마친 후였죠. 마리아는 평소 아픈 곳이 없었기에, 갑작스럽게 아내를 잃은 바흐는 하늘이 무너지는 것 같았어요. 바흐는 아내 없는 집에 4명의 아이들과 함께 덩그러니 남겨집니다. 아내에게 작별 인사조차 건네지 못한 바흐의 상실감은 상상조차 하기 힘드네요. 그는 사랑하는 아내를 잃은 슬픔을 샤콘의 애절한 선율에 녹여냅니다.

〈무반주 바이올린 파르티타〉, 2번 D단조 BWV1004, 5악장, '샤콘느'

음악을 배우려는 청년들의 유익한 사용과 이미 숙달된 사람들의 특별한 위안을 위해, 쾨텐 공작 전하의 악장이며 그 실내악단의 감독인 요한 제바스티안 바흐가 완성했다.

– 1722년에 출간된 〈평균율 클라비어곡집〉 서문 중에서

래알
곡알

〈평균율 클라비어곡집〉
평균율은 옥타브를 12개의 반음으로 균등하게 나눠 어떤 조성으로 연주해도 똑같이 들리게 하는 새로운 조율 기법입니다. 악기들의 합주와 조옮김이 가능한 건 바

로 이 평균율 덕분이에요. 바흐는 자신의 아이들과 제자들의 올바른 건반악기 연습과 평균율의 활발한 사용을 위해 각각 12개 장조와 12개 단조로 프렐류드(전주곡)와 푸가를 작곡합니다. 1722년 〈평균율 클라비어곡집〉 1권 24곡을 출판하고, 22년 후에 2권 24곡을 출판해요. 〈평균율 클라비어곡집〉은 300년이 지난 지금도 피아노 전공생이라면 꼭 공부해야 하는 인류의 보물입니다.

〈평균율 클라비어곡집〉, 1권 1번 BWV846 '프렐류드'

대위법(Counterpoint)
뚜렷한 하나의 주제에 또 다른 주제가 더해지는 기법으로, 두 주제는 각각 다른 성부에서 어우러지게 흐르거나 긴장감을 주며 조화로움을 만들어내요. 대위법은 13세기경부터 계속 발달해오다가 바흐가 집대성하면서 정점에 이르러요.

푸가(Fugue)
한 성부가 제시한 주제 선율을 다른 성부에서 받아 응답하듯 노래하는 대위법적 다성음악 형식이에요. 성부의 개수에 따라 2성 푸가, 3성 푸가, 4성 푸가 등으로 나뉩니다.

〈관현악 모음곡〉, 2번 B단조, BWV1067, 7악장 '발디네리'

내조의 여왕
안나 막달레나

음악사에서 내조의 여왕을 꼽으라면, 바흐의 아내들을 빼놓을 수 없어요. 첫 번째 아내 마리아를 허망하게 떠나보내고 아파하던 바흐에

게 큰 힘이 되어주는 여성이 나타납니다. 그녀는 쾨텐 궁정의 소프라노 가수인 스무 살 아가씨 안나 막달레나였어요. 둘은 직장 동료인 셈이죠. 안나의 부모님도 음악가였던 덕분에, 그녀 역시 음악적 재능을 타고납니다. 안나와 바흐는 열여섯 살이나 차이가 났지만 둘 사이에는 그들을 견고하게 엮어준 음악이 있었어요. 음악이라는 공통 언어로 서로를 보듬어주던 두 사람은 사별 후 17개월 만에 결혼합니다. 바흐는 새 신부 안나를 위해 좋은 와인을 잔뜩 준비하고 성대한 결혼식을 열어줘요.

안나도 마리아 못지않은 살림꾼이었어요. 음악가 집안에서 성장한 안나는 직업 음악가의 고충과 그 생태계를 잘 이해했어요. 그래서인지 내조도 아주 효율적으로 합니다. 우선 그녀는 가계에 도움이 되기 위해 결혼 후에도 계속 가수로 일하고, 바흐의 악보를 틈틈이 필사하며 카피스트 역할을 자처합니다. 그녀의 필사 덕분에 바흐는 거액의 출판 비용을 들일 필요가 없었어요. 바흐의 악보 중 잘 보존된 것들은 안나의 활약 덕분이에요. 또한 안나는 손님들과 함께 정기적으로 가족 음악회를 열어 음악 가정 안주인으로서의 면모를 보입니다. 안나는 왕성한 대식가였던 바흐를 위해 주방에서도 바빴어요. 바흐는 화초 가꾸기를 좋아하는 안나를 위해 꽃이나 새를 선물하며 사랑을 표현할 줄 아는 자상한 남편이었지요. 그는 야무지게 자신을 뒷바라지해주는 안나를 위해 사랑을 담은 노래를 작곡하고 작은 악보집을 만들어줍니다.

그대의 마음을 제게 주시려거든,

아무도 모르게 주세요

우리의 사랑을 아무도 알 수 없도록,

조심해야 해요

그래야 그대 가슴속에 행복이 채워져요

조심하고 침묵하며 어떤 것도 믿지 말아요

내밀한 사랑을 겉으로 드러내지 말아요

어떤 의혹도 남겨선 안 돼요, 그럴 필요 없죠

내 사랑은 그대만으로 충분하니, 난 그대의 진실을 믿어요

– 〈안나 막달레나를 위한 악보집〉 중에서

〈안나 막달레나를 위한 악보집〉, BWV518 37번
'그대의 마음을 제게 주시려거든 아무도 모르게 주세요'

바흐는 하늘에서 부르는 대로 악보를 받아 적었다.

– 안나 막달레나 바흐

〈안나 막달레나를 위한 악보집〉
바흐는 안나를 위해 2권의 악보집을 만들어줬어요. 그중 두 번째 악보집은 일종의

플레이리스트로 안나를 위한 노래, 안나가 좋아하던 곡, 당시 유행가 등 45곡이 수록돼 있어요. 이 중에는 안나가 직접 적어 넣은 악보도 있고, 바흐의 아이들이 적은 악보도 있어요. 바흐 가족이 다 함께 정성 들여 만든 이 악보집을 통해 당시 유행하던 음악과 바흐 집안의 음악 취향을 엿볼 수 있어요. 바흐는 큰아들 빌헬름을 위해 만든 악보집처럼 이 악보집도 일반 악보의 절반 크기로 작게 만들었어요.

당신이 곁에 계신다면

나는 죽음과 안식을 향해 기쁘게 갈 수 있어요

당신의 사랑스러운 손길이 저의 두 눈을 감겨준다면

아, 저의 마지막은 얼마나 행복할까요!

– '슈톨츠의 노래' 중에서

〈안나 막달레나를 위한 악보집〉, BWV508 '슈톨츠의 노래'

맹부삼천지교
떠날 결심

그런데 또 어느새 '꿈의 직장' 쾨텐에서도 떠나야 할 날이 옵니다. 안타깝게도 레오폴트 대공의 부인은 음악에 전혀 흥미가 없었어요. 게다가 그녀는 대공이 바흐 부부와 함께 음악을 즐기는 것 자체를 달가워하지 않았어요. 그녀의 음악에 대한 무관심으로 자연스럽게 대공의 후원은 줄어듭니다. 그런데 엎친 데 덮친 격으로 바흐가 어린 시절

부터 의지했던 큰형에 이어 이국만리 스웨덴에 떨어져 살던 둘째 형 야곱마저 세상을 떠나요. 상황이 좋지 않은 데다가 마음마저 힘들어진 바흐는 결국 6년 동안 몸담았던 쾨텐을 떠나기로 결심합니다. 바흐가 향할 또 다른 도시는 과연 어디일까요?

어느 날, 오르간 거장 텔레만이 라이프치히의 교회 음악감독인 칸토르로 바흐를 추천합니다. 사실 당시 최고 음악가였던 텔레만이 바흐보다 먼저 면접을 보고 거절한 참이었어요. 바흐는 1순위가 아닌 2순위 취급을 받고 있었던 것이죠. 대공의 후원이 줄어들면서 상심한 바흐는 안 그래도 소도시 쾨텐보다는 함부르크나 베를린 같은 대도시를 눈여겨보던 중이었어요. 게다가 바흐는 대학에 가지 못했던 터라 훗날 아이들이 진학할 대학이 없는 쾨텐보다는 대학 도시 라이프치히에 마음이 점점 기울어집니다. 라이프치히는 쾨텐보다 3배나 크고 지식인들이 가득한 데다 출판업이 성업이었어요. 심지어 그곳 교회는 음악을 중시하다 보니 급여도 많았어요. 이 모든 좋은 조건은 바흐의 직위가 궁정악장에서 교회 음악감독으로 하강하는 쓰라림을 상쇄할 정도는 되었던 것 같아요. 바흐는 아이들의 장래를 위해 라이프치히로 떠나기로 결심합니다. 다행히도 대공은 떠나는 바흐를 위해 추천서를 써줬어요.

〈무반주 첼로 모음곡〉, 1번 BWV1007 '프렐류드'

바흐는 음악 천재다. 그는 모든 숭고한 사상의 핵심에 도달했고, 가장 완벽한 방법으로 그것을 해냈다.

– 파블로 카잘스

래|알
꼭|알

〈무반주 첼로 모음곡〉
1700년대 이후 독주 악기로 주목받는 첼로를 위해 바흐는 6곡의 〈무반주 첼로 모음곡〉을 작곡해요. 각 모음곡은 알레망드–쿠랑–사라방드–지그 등 여러 춤곡을 엮은 형태였어요. 바흐는 생전에 이 모음곡집을 출판하지 않았는데, 바흐 사후 140년이 지난 1889년 첼리스트 파블로 카잘스가 13세 때 스페인의 한 서점에서 이 악보를 발견합니다. 바흐의 자필 악보가 아닌 안나가 그린 필사본이었지요. 바흐의 〈무반주 첼로 모음곡〉은 독주 악기로서 첼로의 능력을 끌어올린 가장 중요한 첼로 레퍼토리로, 첼로의 구약성서로 불리며 많은 첼리스트의 사랑을 받고 있습니다.

너무나 생산적인
프로 N잡러

바흐와 안나는 전처 마리아가 낳은 4명의 아이와 마리아의 언니, 그리고 안나가 낳은 딸을 데리고 라이프치히에 입성해요. 젊은 시절부터 자주 직장을 바꾸며 독일의 여러 도시를 옮겨 다닌 바흐는 어쩌면 천성적으로 한곳에 머물지 못하는 성격이었는지도 모르겠습니다만,

결과적으로 라이프치히는 그의 생애 마지막 종착역이 됩니다. 무려 27년간이나 머물렀거든요.

이전까지 바흐는 교회나 귀족에게 고용되었지만, 성 토마스 교회의 칸토르는 라이프치히 시에서 관여하는 직책이었어요. 게다가 칸토르는 교회 음악의 총책임자로서 성 토마스 교회 한 곳뿐만 아니라 라이프치히의 모든 교회와 부설 학교의 음악까지 총괄해야 했어요. 바흐는 합창단과 악단의 연주 수준을 끌어올리고, 주당 20시간씩 성가대원들에게 노래뿐만 아니라 라틴어와 교리문답을 지도하고, 심지어 식사까지도 관리했어요. 이렇듯 음악과 관련 없는 일까지 맡으며 격무에 시달리다 보니 배겨낼 수 없었어요. 바흐는 결국 조수까지 고용해서 업무를 보조하도록 합니다. 물론 일요일 예배나 특정 축일을 위해 교회 칸타타를 매주 작곡해야 했어요. 몸이 10개라도 모자라는 상황이었지요. 성 토마스 교회에 부임한 첫 5년 동안 바흐는 200여 곡의 칸타타와 요한 수난곡, 마태 수난곡 등을 작곡합니다.

이처럼 바흐가 생산적인 활동을 이어 나가는 동안 집에서는 5명의 아이가 더 태어나요. 시의회는 바흐에게 약속했던 급여를 다 주지 못하는 대신, 바흐 가족이 학교 건물 끝 아파트에서 살 수 있게 해줬어요. 하지만 수십 명의 기숙사생들을 울타리 삼아 살아야 하다 보니 작곡 환경이 너무도 열악했어요. 봉급이 적은 데다가 업무량은 감당하기 어려울 정도로 많자 바흐는 의회와 학교, 그리고 교회와 빈번하게 마찰을 빚게 돼요. 심지어 대학 교회의 음악감독직을 자신이 아닌 엉

뚱한 오르가니스트가 꿰차는 어이없는 일이 발생하자 바흐는 곧장 아우구스트 황제에게 항의합니다. 결국 바흐는 급여도 얼마 안 되는 대학 교회의 예배까지 자신의 의지로 독차지해요.

이렇듯 관계자들과 이런저런 실랑이를 벌이며 골머리를 앓던 중, 쾨텐의 레오폴트 대공이 33세의 젊은 나이에 갑자기 세상을 떠납니다. 바흐와 안나는 장남 빌헬름을 데리고 장례식에 참석해 직접 칸타타를 연주해요. 그에게 대공의 죽음은 크나큰 상실이었어요. 이제 바흐는 쾨텐 궁정의 궁정악장 명함을 버려야 했어요. 곧이어 끈 떨어진 바흐의 본격적인 수난이 시작됩니다.

〈마태 수난곡〉, 39번 BWV244 '주여, 저를 불쌍히 여기소서'

래알
꼭알

〈마태 수난곡〉
〈마태복음〉 26, 27장을 바탕으로 총 78곡에 걸쳐 예수의 수난을 그린 곡이에요. 바흐 사후에 바로 잊혔다가 100년 후인 1829년 펠릭스 멘델스존이 자신의 오케스트라로 재공연하면서 세상의 빛을 보게 되고, 바흐가 재평가되는 계기가 됩니다.

사십 대 가장
담배와 커피는 못 참지

바흐가 선망하며 바라봤던 라이프치히는 연봉만 높은 게 아니었어요. 대도시답게 물가도 높았습니다. 야근을 밥 먹듯 하며 닥치는 대로 일했지만, 대가족을 먹여살리기엔 여전히 부족했어요. 다행히 정규직과 레슨 외에 다른 수입원이 생깁니다. 바흐는 텔레만이 창단한 연주 단체인 콜레기움 무지쿰의 감독을 맡게 됩니다. 이 단체는 결혼식이나 장례식, 심지어 사형장 등 음악이 필요한 여러 행사에서 공연했고, 바흐를 비롯한 단원들에게 또 다른 부수입의 창구가 되어주었어요. 사십 대 가장 바흐는 콜레기움 무지쿰과 함께 공연할 많은 기악 협주곡들을 작곡해요. 또 교회 음악보다는 세속적인 곡들이 인기를 끄는 흐름에 맞춰 세속 곡들을 묶어 출판합니다. 더불어 〈평균율 클라비어 곡집〉 제2권 작곡에도 착수해요.

 〈커피 칸타타〉, BWV211, 4. '커피는 어쩌면 이렇게 맛있을까'

모닝 커피가 없으면 나는 말라비틀어진 염소 고기일 뿐이다.

— 바흐

당시 라이프치히에선 커피 열풍이 대단했어요. 사람들은 집에서뿐만 아니라 유행처럼 들어선 커피 하우스에서 커피를 즐겼어요. 커피

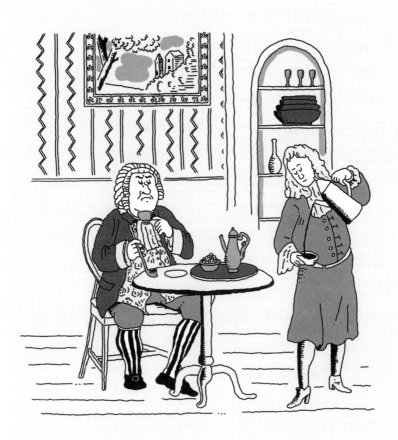

하우스는 곧 사교의 중심지가 됩니다. 커피를 너무나 사랑했던 바흐는 라이프치히에서 가장 큰 커피 하우스인 카페 짐머만에서 10여 년간 콜레기움 무지쿰을 이끌고 일주일에 한 번씩 정기 공연을 합니다. 짐머만은 바흐에게 공연 장소와 여러 악기를 제공했고, 커피를 주문하는 손님은 바흐의 공연을 볼 수 있었지요.

바흐는 짐머만의 의뢰를 받아 시인 피칸더가 쓴 대본을 바탕으로 〈커피 칸타타〉를 작곡합니다. 커피 하우스 홍보를 목적으로 작곡된 이 곡은 커피에 대한 사랑을 주제로 펼쳐지는 재치 있는 대사가 일품이에요. 또 바흐는 커피 애호가일 뿐 아니라 소문난 애연가이기도 했어요. 집에서도 늘 파이프를 물고 있다 보니, 파이프를 물지 않은 바흐를 본 어린 아들이 낯설어서 그만 울음을 터뜨릴 정도였지요. 그는 독실한 기독교인이었지만, 악상을 떠올리기 위해 어쩔 수 없이 담배에 기댈 수밖에 없었어요. 물론 교회에서 오르간을 연주하거나 지휘할 때는 담배를 참아야 했으니 담배로 인한 우여곡절과 사연이 꽤 됩니다. 바흐는 담배에 의지하는 자신을 냉철하고 안쓰럽게 바라보며, 담배와 인간의 공통점에 대한 시를 써서 멜로디를 얹었어요. 〈담배의 노래〉는 〈안나 막달레나를 위한 악보집〉 제2권에 실려 있어요.

담배도 나도 흙으로 만들어졌고, 우리 모두 언젠가는 흙으로 돌아가지. 파이프를 손에서 놓치면 순식간에 깨져버리듯, 나의 운명도 그렇다네.

파이프가 하얀색이듯, 언젠가 나도 죽으면 창백해지겠지. 그리고 오래된 파이프가 그렇듯, 나도 땅에 묻히면 검게 변하겠지. 파이프에 불을 붙이면 허공으로 한순간에 사라지는 연기, 그리고 재만 남긴다네.

인간의 영광도 시간이 지나면 결국 먼지가 될 뿐이지.

– 〈담배의 노래〉 중에서

 〈안나 막달레나를 위한 악보집〉, BWV515a '어느 애연가의 번득이는 생각'

콤플렉스를 떨치고
궁정악장으로

시의회와 마찰이 잦아지자 신앙심 좋은 바흐도 점점 교회 음악에 흥미를 잃어갑니다. 바흐는 고집이 대단한 데다가 예술을 위해서라면 그 무엇과도 타협하지 않는 성격이었어요. 또한 논쟁거리가 생기면 주저하지 않고 따지고 묻는 성격이었죠. 그는 더 나은 교회 음악을 위한 제안과 부족한 급여에 대한 유감을 담은 편지를 의회에 제출합니다. 하지만 이런 바흐의 태도가 주제넘는다며 오히려 '직무태만'을 이유로 감봉당하고 말아요. 대학 공부를 못 한 바흐는 시의회가 학력 때문에 자신을 무시한다는 콤플렉스가 있었어요. 그래서 자신의 아이들에게 하인 취급을 받지 않으려면 꼭 대학에 가야 한다고 강조합니다.

더는 무시받지 않기 위해, 아니 살아남기 위해 바흐는 어떻게든 궁

정악장직을 되찾아야 했어요. 오페라 작곡가가 드레스덴 궁정에 고용돼 자신보다 5배나 많은 연봉을 받는다는 소문을 들은 바흐는 드레스덴 궁정에 자리가 있는지 기웃거려요. 바흐는 우선 드레스덴 궁과 인맥이 있는 친구에게 추천을 부탁하는 편지를 보내요. 그는 적은 급여와 비싼 물가, 과도한 업무, 그리고 보수적인 시의회의 태도로 인한 스트레스로 자리를 옮길 수밖에 없게 되었다는 점을 강조합니다. 궁정 악장이 되기를 열망한 바흐는 심지어 라이프치히의 아우구스트 2세의 환심을 사기 위해 미사곡 2곡을 헌정하며 편지에 이렇게 써요.

저는 수년째 라이프치히의 교회에서 음악감독으로 일하고 있지만, 여러 어려운 상황으로 감봉되기까지 하는 어려움을 겪었습니다. 전하께서 은혜를 베푸시어 제게 궁정악장의 직위를 내리신다면 이런 부당함이 일시에 사라지리라 믿습니다. 저를 전하의 보호 아래 두옵소서.

– 바흐가 아우구스트 2세에게 보낸 편지 중에서

단지 호소하는 편지를 보내는 데 그치지 않고, 바흐는 콜레기움 무지쿰을 동원해 왕을 즐겁게 하기 위한 연주를 선보여요. 왕을 위한 행사가 진행되는 도중 트럼펫 주자가 횃불 연기를 마시고 그만 다음 날 사망하기도 했어요. 그래도 바흐는 멈추지 않고 드레스덴 주재 러시아 대사인 카이저링크 백작을 최후의 수단으로 동원합니다. 당시 바

흐의 장남 빌헬름은 카이저링크 백작 딸의 음악 선생이었어요. 음악을 동원해 탁월한 협상력을 발휘한 바흐는 결국 3년 후 궁정 음악가자리를 쟁취해냅니다. 그야말로 바흐의 오랜 집념과 전략적 노력이이뤄낸 결과였지요. 비록 명예직이었지만, 바흐는 왕이 고용한 왕의작곡가로서 라이프치히 윗선도 함부로 대하지 못하는 귀한 몸이 됩니다.

그의 음악은 영혼의 언어이므로 우리는 결코 그를 완전히 이해할 수 없다.
– 디스카우

칸타타, BWV140 '눈뜨라, 부르는 소리 있어'

바흐의 생애는 이제 마지막 10년이 남았습니다. 60세 가까이 되자바흐는 더 이상 후원자를 위한 작곡이나 일자리를 위한 작업에 몰두하지 않아요. 그는 자신의 음악적 유산을 후세에 남기는 일에 집중합니다. 선배 작곡가들의 작품을 악기 구성을 바꿔서 편곡하기도 하고, 헨델 같은 동시대 작곡가나 골드베르크 같은 제자들의 작품에서 얻은 아이디어를 자신의 작품 속에 투영해요. 뿐만 아니라 자신의 기존곡을 연주 목적에 따라 새로운 형태로 바꾸기도 합니다.

예를 들어, 레오폴트 대공의 장례식에서 연주했던 칸타타를 〈마태

수난곡〉의 일부로 쓰고, 35년간 써온 여러 칸타타와 미사의 구절들을 재활용해서 〈B단조 미사〉를 완성합니다. 또 자신의 바이올린 협주곡을 〈하프시코드 협주곡〉으로 재구성해요. 이렇듯 바흐는 좋은 선율이나 당시 인기 있던 곡조들을 재활용해 편곡하기도 하고 편성을 달리하면서 그 효과를 극대화했어요. 그는 매우 생산적인 프로듀서였지요.

래알깨알

다작 작곡가의 다산
바흐는 '작곡하듯 아이를 낳았다'는 말이 있을 정도로 많은 아이를 낳았어요. 마리아와 13년 동안 살면서 7명을 낳고, 안나와 13년간 살면서 13명을 낳았지요. 당시는 영유아 사망률이 워낙 높다 보니 바흐도 20명 중 10명이나 되는 아이를 잃었어요. 안나는 결혼한 뒤 거의 항상 임신 상태였지만 남은 10명의 아이들을 정성을 다해 키웁니다. 바흐가 아버지로서 이처럼 많은 아이를 잃은 슬픔은 그의 음악에도 고스란히 배어나와요.

래알꼭알

〈골드베르크 변주곡〉, BWV988
카이저링크 백작의 의뢰로 작곡한 변주곡으로, 백작의 집에서 악사로 일하던 바흐의 제자 골드베르크가 연주하면서 〈골드베르크 변주곡〉으로 불리게 됩니다. 이 곡

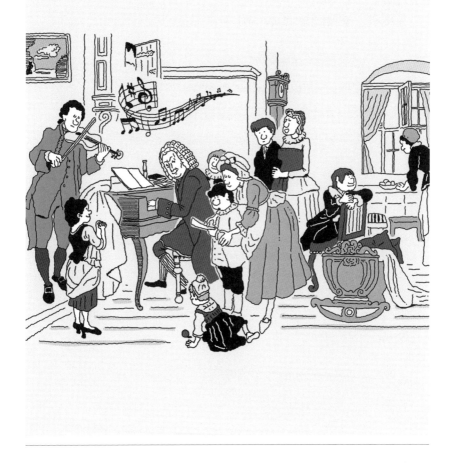

의 주제는 아리아의 오른손이 아닌 왼손 선율로(악보 참고), 30개의 변주를 거쳐 아리아를 한 번 더 반복하면서 끝납니다(아리아―30개의 변주―아리아). 이 아리아는 젊은 시절 바흐가 아내 안나를 위해 작곡해서 안나를 위한 악보집에 실었던 바로 그 선율이에요. 이 곡은 불면증에 시달리던 백작이 숙면을 위해 바흐에게 의뢰한 것으로 알려져 있지만, 그것이 진짜인지는 믿기 어렵습니다. 숙면을 위한 자장가를 이처럼 정교한 구조를 가지고 복잡하게 쓸 이유는 없으니까요. 물론, 1시간 동안 이 곡을 듣다 보면 잠이 올 수는 있어요.

〈골드베르크 변주곡〉, BWV988 1. '아리아'

― 〈골드베르크 변주곡〉, '아리아의 왼손 주제 선율'

피아니스트 글렌 굴드

캐나다 출신의 피아니스트 글렌 굴드(Glenn Gould)가 남긴 2개의 〈골드베르크 변주곡〉 앨범은 바흐 연주의 정석으로 꼽힙니다. 굴드는 무대 공포증으로 콘서트 대신 음반 녹음을 고집했어요. 그는 연주하면서 무의식적으로 낸 허밍 소리를 음반 속에 고스란히 남겨놓은 괴짜 피아니스트이지요.

"바흐는 하모니의 영원한 신이다."

― 베토벤

〈음악의 헌정〉, BWV1079, '왕의 주제'

어린 대왕에게 조롱당한
늙은 음악가

바흐는 프로이센의 프리드리히 대왕의 하프시코드 주자로 일하고 있는 둘째 아들 카를을 만나러 갑니다. 플루트 연주가 취미였던 왕은 이 소식을 듣자마자 바흐를 궁으로 불러요. 궁에는 마침 새로 들인 건반 악기인 포르테피아노가 있었어요. 왕은 바흐에게 이 악기를 연주해 보게 할 요량이었을까요?

이로써 바흐와 프리드리히 대왕의 역사적인 만남이 이루어집니다. 35세의 젊은 대왕은 62세의 바흐에게 주제 선율을 주며 즉석에서 3성 푸가를 만들라고 명해요. 바흐가 연주를 마치자 왕은 같은 주제로 6성 푸가를 만들라고 다시 명합니다. 흐름도 이상하고 장난이 섞인 듯한 괴상한 주제로 6성 푸가를 만드는 건 매우 진땀 빼는 일이었어요. 바흐는 6성 푸가는 적어가면서 만들어야 하니 추후 완성해서 보내겠다고 약속합니다.

젊은 왕이 바흐의 6성 푸가에 기대감을 가졌던 것은 과연 무슨 의미일까요? 바흐의 다성음악에 대한 존경의 의미로 청한 것인지 아니면 구세대에 대한 조롱 섞인 제스처였는지는 알 수 없어요. 어쩌면 그간 자신의 초청을 계속 거절해온 바흐를 놀림감으로 만들려는 심산이

바흐의 초상화

었는지도 모릅니다.

라이프치히로 돌아온 바흐는 두 달 후, 왕이 준 주제를 기반으로 푸가 형식의 다성음악곡집인 〈음악의 헌정〉을 출판해요. 바흐가 왕을 기쁘게 하기 위해 세심하게 넣은 여러 수수께끼와 암호들, 그리고 바흐만의 놀라운 재치와 유머로 가득한 훌륭한 곡이지요. 바흐는 사비를 들여 출판한 200부 중 1부를 왕에게 보내지만, 그 어떤 회신도 없었어요. 이후 왕은 바흐를 잊고 말았는지 모르지만, 〈음악의 헌정〉은 지금도 잊히지 않고 연주되고 있어요.

바흐는 암호의 도움으로 가장 멋진 별들을 찾는 천문학자 같다.

— 쇼팽

바흐의 초상화 중 가장 유명한 위의 그림은 음악협회에 입회하기

위해 그려졌어요. 초상화 속 그는 근엄한 표정이면서도 입 끝에 알 수 없는 미소를 머금고 있어요. 심지어 죽기 2년 전이라는 것이 믿기지 않을 정도로 건강해 보입니다. 바흐의 손에 들려 있는 악보는 당시 작곡 중이던 〈14개의 카논〉이에요. 바흐는 성격이 급하고 다혈질이었지만, 쾌활하고 호탕했고, 음식을 사랑하는 미식가이자 또 대식가였어요. 애지중지하던 맥주와 담배만큼은 최고급을 지향할 정도로 자신의 기호에 있어서 주관이 확실했지요.

 〈마태 수난곡〉, BWV244 1. '진심으로 바라나니'

돌팔이 의사의 실수
거장의 마지막 노래

바흐의 건강 상태가 급격히 나빠지면서 성 토마스 교회는 만일의 경우를 대비해 후임자를 물색합니다. 바흐는 언제 하나님께 불려갈지 모른다는 생각에 아들과 제자들에게 남길 것들을 본격적으로 준비해요. 우선 자신이 터득하고 정리한 대위법의 모든 것을 물려주고자 〈푸가의 기법〉 작곡에 착수합니다. 평생 달밤에 촛불 하나에 의지하며 주경야독하던 바흐는 시력이 갑자기 나빠져요. 평생 악보를 들여다보느라 눈을 혹사한 결과였죠. 마침 라이프치히를 방문한 영국인 의사 테일러에게 수술을 받지만, 경과가 좋지 않아 침상에 눕게 됩니다. 결국 〈푸가의 기법〉 작곡도 멈추게 되죠. 석 달간의 투병 후, 바흐는 눈

의 붕대를 풀자마자 이렇게 말해요.

"모든 것이 주님의 뜻대로 되었다. 아무것도 보이지 않는구나!"

수술 후 부작용으로 바흐는 결국 영원히 시력을 잃게 됩니다. 바흐는 걱정하는 가족들을 위로하며 〈마태 수난곡〉에 넣었던 찬송가를 불러요.

나 무슨 말로 주께 다 감사드리랴

끝없는 주의 사랑 한없이 고마워

보잘것없는 나를 주의 것 삼으사

주님만 사랑하며 나 살게 하소서

– 찬송가 145장 '오! 거룩하신 주님' 중에서

〈푸가의 기법〉, BWV1080 '제1푸가'

래|알
꼭|알

〈푸가의 기법〉

푸가의 모든 기법을 망라한 푸가 모음집으로, 14개의 푸가와 4개의 카논으로 구성되어 있어요. 마지막 푸가인 열네 번째 푸가의 세 번째 주제는 자신의 이름인 B-A-C-H로 삼았어요. 자신의 죽음을 예견한 듯, 음악에 평생 헌신한 자신의 이름을 악보에 새겨둔 것이지요. 하지만 239마디를 작곡하던 중 바흐는 시력을 잃게 되고, 음악은 끊기고 말아요. 이 곡은 바흐가 죽기 전 미완성으로 남긴 것을 존

중하는 의미에서 239마디까지만 연주합니다.

BACH
바흐가 자신의 이름인 B-A-C-H를 음이름 'Bb-A-C-B'로 풀어서 만든 선율이에요. 훗날 리스트, 슈만, 레거 등 무려 300여 명의 후세 작곡가들이 BACH를 주제 선율로 사용합니다.

바흐는 모든 시대의 가장 놀랄 만한 수수께끼 같은 인물이며,
음악사상 가장 놀랄 만한 기적이다.

– 바그너

이제 그는 그토록 사랑하고 원하던 주님의 품으로 가려 합니다. 바흐는 자신의 제자이자 사위인 알트니콜에게 노래를 불러주며, 악보에 받아 적게 해요. 이렇게 해서 바흐 생애의 마지막 곡인 '저는 이제 주님의 보좌 앞으로 나아갑니다'가 작곡됩니다. 임종 직전에 노래된 이 곡은 '임종의 코랄'로 불리며, 콘서트에서는 239마디에서 끊어진 〈푸가의 기법〉에 이어서 연주되기도 해요. 대가족을 음악으로 거느리며 주님의 사랑에 답하는 삶을 살아온 바흐답게 사랑하는 가족과 함께 마지막으로 힘을 내 찬송가를 불렀을 듯해요. 앞을 못 보는 상태에서 그는 뜨거운 눈물을 흘리며 마지막 숨을 쉽니다. 바흐는 1750년 7월

28일, 65세의 나이로 사랑하는 가족들 곁을 떠납니다. 그는 생애 마지막까지 27년간 몸담았던 성 토마스 교회에서 영원한 안식을 취하고 있어요.

칸타타, BWV147, 10.'예수, 인류 소망의 기쁨'

래알깨알

바흐의 아들들

바흐의 음악적 유전자를 이어받은 그의 아들들 또한 6대째 음악 명가를 만드는 데 일조합니다. 마리아가 낳은 장남 빌헬름 프리드만, 차남 카를 필리프는 아버지의 소원대로 명문 라이프치히 대학에 입학해 음악가로 성장합니다. 빌헬름은 최고의 오르가니스트가 되어 헨델과도 만나요. 차남 카를 필리프는 바흐가 50세 때 음악 명가의 긍지를 가지고 만들던 〈바흐 가문 계보〉를 이어받아 완성하고, 바흐의 초상화와 필사본 악보 등을 보관하는 데 앞장서요. 안나가 낳은 첫아들인 고트프리트는 음악적 재능이 뛰어난 천재였지만 정신장애를 겪었어요. 그리고 막내 요한 크리스티안은 '런던 바흐'라고 불리며, 모차르트와 하이든에게 큰 영향을 줍니다.

종교가 창시자에게 은혜를 입었듯, 음악은 바흐에게 은혜를 입었다.

– 슈만

바흐는 떠났지만, 그의 집에는 5대의 하프시코드와 3대의 바이올린 등 무려 20가지가 넘는 악기들이 남아 있었어요. 안나가 가족 음악회를 열 때마다 이 악기들이 내는 소리가 흘러나왔겠지요. 생전에 부족한 생활비로 허덕였던 바흐는 재산을 남기기는커녕 빚을 졌고, 그 빚은 고스란히 남아 안나가 갚아 나가야 했어요. 결국 그녀는 빈민자 명단에 올라 라이프치히 시의 보조금을 받으며 살아갑니다. 돈이 궁해진 안나는 〈푸가의 기법〉 악보를 시의회에 헐값에 팔게 됩니다.

그런 중에도 그녀는 사랑하는 남편이자 아이들의 자상한 아버지였던 바흐를 회고하는 수기를 남깁니다. 하지만 안타깝게도 의붓아들들과 안나는 사이가 좋지 않았어요. 그들은 끝까지 안나를 외면합니다. 그녀는 남겨진 세 딸과 생활고로 허덕이다가 바흐가 사망한 지 10년 후, 59세를 일기로 세상을 떠납니다.

바흐는 생전에 1,500여 곡을 작곡했는데, 장남인 빌헬름과 차남 카를 필리프는 생활이 어려워지자 바흐의 악보를 헐값에 팔아넘겼어요. 가장 가까운 가족의 손에 의해 바흐의 작품은 여기저기 흩어지면서 많은 악보가 사라지고 맙니다. 밖으로 나간 악보는 그저 한낱 종잇장이 되어 상점의 포장지로 쓰이기도 했어요. 바흐는 죽음과 동시에 빠른 속도로 잊힙니다.

바흐는 모든 음악의 시작이며 끝이다.
– 막스 레거

시대를 초월한
올 타임 마에스트로

바흐는 왜 음악의 아버지로 불릴까요? 조성에 대한 개념이 명확하지 않던 시대에 바흐는 후세 음악가들이 음악을 더 잘 이어 나가주길 바라는 마음에 평균율을 사용한 건반 음악곡집을 작곡합니다. 이로써 조성 체계가 명확해져서 우리는 이 체계 안에서 앙상블곡을 연주하고, 노래방에서 손쉽게 조를 바꿔 노래할 수 있게 되었지요. 그 누가 바흐보다 멋진 음악을 썼더라도 음악의 아버지 바흐 앞에서는 무릎을 꿇을 수밖에 없는 이유입니다.

바흐의 음악 속에서 엿보이는 복잡함은 그가 짊어진 짐들로 인한 무거운 어깨를, 그 복잡성의 한가운데에서 느껴지는 치밀함과 경쾌함과 단순함은 예수님을 향한 성스러운 고백을 엿보게 합니다. 그 고백에서 그의 고독과 외로움도 느껴집니다. 바흐의 이름이 지금까지 남아 사랑받는 이유에 대한 답은 음악 안에도 있지만, 그의 삶 속에도 있습니다. 그의 방대한 작품과 예술성, 신을 향한 경건함과 타고난 근면함의 이면에는 음악가로서 힘겹고 치열한 삶이 있었어요.

어린 시절부터 무거운 짐을 져야 했던 바흐는 모두가 쉬는 일요일에도 출근해야 하는 고단한 삶을 살았습니다. 그는 현실에 안주하지

않고 더 나은 삶을 위해 끊임없이 이 도시 저 도시 옮겨 다녔어요. 아른슈타트, 뮐하우젠, 바이마르, 쾨텐, 그리고 라이프치히. 늘 앞으로 나아가려 노력한 천재의 부지런함과 꾸준함이 있었기에 그는 수백 년이 지난 오늘도 역사상 가장 존경받는 음악가로, 가장 존귀한 음악가로 남을 수 있었어요. 더 좋은 음악을 하고 싶은 열정과 더 나은 삶에 대한 야망 사이에서 그는 음악을 할 수 있는 재능을 주신 신께 감사하며, 신 앞에서 겸손했어요. 그런 그의 음악 앞에서 하염없이 숙연해집니다.

음악은 하나님께는 영광이 되고 인간에게는 기쁜 마음을 갖게 한다. 하나님께 영광을 돌리고 마음을 신선하게 하는 힘을 부여하는 것은 모든 음악의 목적이다.
— 바흐

1. 오르가니스트

교회 오르가니스트로서 수많은 오르간 연주곡을 남겼어요.

2. 안나 막달레나

바흐의 두 번째 아내로, 악보를 필사하며 내조의 여왕으로서 활약합니다.

3. 〈평균율 클라비어곡집〉

건반악기를 위해 12개의 장조와 단조로 48곡을 작곡합니다.

4. 대위법과 푸가

바흐는 다성음악 기법인 대위법으로 훌륭한 푸가곡들을 만들어냅니다.

5. BWV

바흐의 1,100여 개 작품을 장르별로 정리한 바흐 작품 목록이에요.

6. 성 토마스 교회 칸토르

바흐는 성 토마스 교회의 음악감독인 칸토르로 27년간 봉직합니다.

7. 〈커피 칸타타〉

커피를 사랑한 바흐가 만든 성악극으로, 바흐가 이끈 콜레기움 무지쿰이 공연했어요.

8. B.A.C.H

자신의 이름을 '시b-라-도-시'로 만들어 〈푸가의 기법〉에 사용했어요.

9. 〈골드베르크 변주곡〉

카이저링크 백작의 의뢰로 바흐가 작곡하고 제자인 골드베르크가 연주했어요.

10. 〈음악의 헌정〉

프리드리히 대왕이 준 주제로 만든 푸가 작품이에요.

Bach

꼭 들어야 할
바흐 추천 명곡 PLAYLIST

1. 하프시코드 협주곡, 5번 F단조 BWV1056, 2악장
2. 관현악 모음곡, 3번 BWV1068, 2악장, 'G선상의 아리아'
3. 〈평균율 클라비어곡집〉, 1권 1번 BWV846 '프렐류드'
4. 플루트 소나타, BWV1031, 2악장 '시칠리아노'
5. 〈골드베르크 변주곡〉, BWV988 1. '아리아'
6. 〈무반주 첼로 모음곡〉, 1번 BWV1007 '프렐류드'
7. 〈프랑스 모음곡〉, 5번 G장조 BWV816 1. '알레망드'
8. 사냥 칸타타, BWV208 9. '양들은 한가로이 풀을 뜯고'
9. 브란덴부르크 협주곡, 3번 BWV1048, 1악장
10. 칸타타, BWV147 10. '예수, 인류 소망의 기쁨'
11. 바이올린 협주곡, 2번 BWV1042, 1악장
12. 〈관현악 모음곡〉, 2번 B단조 BWV1067 7. '발디네리'
13. 칸타타, BWV140 '시온의 딸들은 파수꾼의 노래를 들으며'
14. 건반 협주곡, 1번 D단조 BWV1052, 1악장
15. 〈커피 칸타타〉, BWV211 4. '커피는 어쩌면 이렇게 맛있을까'
16. 바이올린 협주곡, 3번 A단조 BWV1041, 1악장
17. 〈마태 수난곡〉, BWV244 1. '진심으로 바라나니'
18. 무반주 바이올린 소나타, 4번 파르티타 BWV1004 5. '샤콘느'
19. 네 대의 피아노를 위한 협주곡, BWV1065, 1악장
20. 파르티타, 3번 E장조 BWV1006 3. '가보트와 론도'

Händel

03

음악의 메시아,
멋쟁이 코스모폴리턴 헨델
Georg Friedrich Händel, 1685~1759

런던 중심가. 풍채 좋은 한 남자가 큰 걸음으로 바삐 걸어갑니다. 이웃과 주고받는 인사말에서 독일식 악센트가 들려오네요. 그는 바로 독일인 바흐의 이름 옆에 언제나 나란히 등장하는 독일인 헨델입니다. 헨델이 들어간 곳은 브룩가 25번지. 적색 벽돌이 감싸고 있는 4층 건물. 바로 헨델의 집입니다. 창밖으로 새어 나오는 하프시코드 소리가 가로등 불빛이 되어 안개 낀 거리를 비쳐줍니다.

하프 협주곡, HWV294, 1악장

그의 우람한 손끝에서 나오는 하프시코드 음색이 무척 부드러워요. 그의 인생은 홍차의 쓴맛이지만, 그의 성공은 달콤한 우유 크림 같았어요. 바흐와 헨델. 그들은 같은 시대를 살았지만, 너무나 다른 인생 그림을 그려냅니다. 어딘지 엄격해 보이는 바흐와 달리 어딘가 즐거워 보이는 헨델. 그의 인생 그림은 과연 어떨지 궁금해집니다. 그런데 그의 가발은 왜 그토록 화려한 걸까요? 길고 화려한 가발처럼 그의 인생도 화려했을까요? 혹여 그의 가발이 너무 무거워 어깨를 짓누르지는 않았을지 궁금해져요. 그의 미소만큼이나 그의 인생도 화창했

을지, 지금 헨델의 인생 그림 속으로 들어가볼까요?

하프시코드 모음곡, 5번 HWV430 4. '대장간의 합창'

이발사의 아들
다락방에 숨은 꼬마

독일 중부의 작은 도시 할레. 봄을 기다리던 1685년 어느 날, 게오르크 프리드리히 헨델이 태어납니다. 당시 63세였던 아버지 게오르크 헨델은, 아들에게 자신과 같은 이름을 지어줘요. 건장한 체격에 다부진 인상을 가진 헨델의 아버지는 이발사였어요. 그는 스무 살 때 열두 살 연상의 미망인과 결혼하면서 그녀의 전남편이 일했던 궁정의 전속 외과 의사 겸 이발사 자리를 이어받아요. 40년 후, 연상의 부인이 72세로 먼저 죽자 60세였던 아버지는 1년 만에 목사의 딸과 재혼하고, 장남 헨델 외에 두 딸을 더 낳아요. 음악 가문 출신인 바흐와 달리 헨델의 집안에는 음악가가 단 1명도 없었지만, 어린 헨델은 오르간과 바이올린에 놀라운 재능을 보입니다.

하지만 아들만큼은 가위를 쓰지 않아도 되는 안정적인 직업인 법조인으로 성장하기를 바란 아버지는, 아들이 음악 재능을 키우지 못하도록 집 안의 모든 악기를 치워버려요. 심지어 헨델이 악기가 있는 집으로 놀러 가는 것마저 금지할 정도였어요. 하지만 어떻게 해도 어린 헨델의 음악에 대한 욕망을 잠재울 수는 없었어요. 가족 모두가 잠

든 깜깜한 밤 꼬마 헨델은 아무도 모르게 꼭대기 다락방에 올라가 몰래 클라비어 건반을 두드립니다. 그러던 어느 날 헨델은 아버지의 고용주인 대공 앞에서 오르간을 연주하게 되는데, 헨델의 천부적인 재능을 알아본 대공은 헨델의 아버지에게 헨델을 반드시 음악가로 키울 것을 당부합니다. 아버지는 내키지 않았지만, 대공의 간곡한 권유에 이끌려 그때부터 본격적으로 헨델에게 음악을 가르칩니다.

다행히 아홉 살 헨델은 교회 오르간 연주자인 차호프 선생님에게 오르간 연주뿐 아니라 작곡도 배우게 돼요. 특히 오보에를 좋아했던 차호프 선생님의 영향을 받아 헨델은 훗날 많은 오보에 곡을 작곡합니다. 쑥쑥 연주 실력을 쌓은 헨델은 차호프 선생님 대신 예배 때 오르간을 연주하기도 해요. 3년 후, 헨델은 베를린 궁정에서 클라비어를 연주해요. 선제후는 헨델에게 이탈리아 유학을 권하지만, 위독한 아버지를 두고 멀리 떠날 수는 없었어요. 헨델의 아버지는 '법관이 되라'는 유언을 남기고 75세로 세상을 떠납니다. 당시로선 상당히 장수한 편이었지만, 그때 헨델은 고작 열세 살이었어요. 헨델은 과연 아버지의 유언을 따르게 될까요?

헨델의 진로 고민
한밤의 난투극

헨델은 아버지의 뜻에 따라 할레 대학 법학과에 입학해요. 그런데 수업이 시작되자 그가 맞닥뜨린 현실은 음악을 하고 싶은 욕망을 더욱

부추겼어요. 헨델은 입학한 지 한 달 만에 교회의 견습 오르간 주자로 들어가요. 음악가로서 첫 발짝을 뗀 헨델은 교회 부속 학교에서 성악을 가르치고 합창단을 조직해 여러 교회를 다니며 자신이 작곡한 칸타타를 연주해요. 비록 계약 기간은 1년이었지만, 헨델은 마치 교회의 음악감독처럼 상당히 의욕적으로 음악과 관계된 일들을 해냅니다.

이즈음 헨델은 자신보다 네 살 많은 음악가 게오르크 텔레만과 알게 돼요. 텔레만도 헨델처럼 법학을 공부하면서 동시에 교회에서는 음악가로서 동분서주하고 있었어요. 이름마저 같은 '게오르크'였던 두 사람은 서로 공감할 수밖에 없는 상황에서 서로의 음악에 매료되어 친하게 지냅니다. 당시 헨델은 수백 곡의 교회 음악을 만들어내며 음악가의 길을 걷는 것이 자신의 숙명임을 확신해요. 그러곤 그는 이제 본격적으로 오페라 작곡가로서 자신의 음악을 펼칠 곳을 물색합니다.

오페라, 〈알미라〉, HWV1 '맹렬한 번개가 무언지 증명해요'

헨델이 자신의 음악 무대로 낙점한 곳은 바로 독일의 오페라 도시 함부르크였어요. 함부르크는 독일 최초로 공공 오페라 극장이 문을 열고 예술과 돈이 모여들어, 일명 '독일의 베니스'라 불렸어요. 함부르크에서 헨델은 자신보다 네 살 많은 음악가 마테존을 만나요. 헨델은 영어를 유창하게 구사하는 마테존의 소개로 영국 대사를 만나면서 영국이라는 나라에 친밀한 감정을 느낍니다. 어느 날, 헨델과 마테

존은 오르간 거장인 북스테후데를 만나기 위해 뤼벡을 방문해요. 북스테후데의 오르간 연주에 감동한 두 사람은 그의 후계자가 되고 싶었지만, 그의 후임자가 되려면 그의 딸과 결혼해야 한다는 조건 때문에 결국 포기합니다. 헨델과 마테존이 마차를 타고 이곳에 오기 전 바흐가 먼 길을 걸어왔다가 같은 조건 때문에 놀라서 도망치듯 빠져나갔더랬죠.

뤼벡에서 돌아오자마자 헨델은 함부르크의 오페라 극장 오케스트라에 제2바이올린 주자로 취직해요. 그는 오페라를 공연할 때 자신의 바이올린 파트를 완전히 외워서 연주했는데, 당시 헨델의 머릿속에 입력된 선율들은 훗날 그의 작품에 자동적으로 재등장합니다. 헨델이 이곳 생활에 잘 적응하고 마테존의 도움 없이도 활동 반경을 넓히기 시작하면서, 마테존은 은근히 그를 경계하기 시작해요. 급기야 둘 사이에 곪았던 상처가 터지고 맙니다.

마테존은 자신의 오페라 〈클레오파트라〉를 초연할 때 직접 지휘와 연기를 하고 헨델에게 클라비어 연주를 맡겨요. 그런데 청중의 마지막 박수를 받을 순간이 되자 마테존이 연기를 하다 말고 갑자기 헨델을 밀치더니 클라비어 앞에 앉으려 하지 뭐예요? 화가 난 헨델은 마테존의 멱살을 잡고 뒷마당으로 끌고 나가 둘은 난데없이 결투를 벌입니다. 헨델은 마테존의 칼에 가슴을 찔리지만, 다행히 칼끝이 헨델의 조끼 단추에 정확히 맞아 부러지는 바람에 죽음을 면해요. 이후 둘은 극적으로 화해하고, 헨델의 생애 첫 번째 오페라인 〈알미라〉를 사

이좋게 연습합니다. 오페라는 큰 성공을 거둬요.

스무 살 청년 헨델은 음악가로서 자신감을 얻었지만, 함부르크 오페라 극장이 파산하는 바람에 떠날 수밖에 없게 됩니다. 마침 이탈리아의 메디치 대공이 헨델에게 이탈리아 음악을 소개하며, 언젠가 피렌체로 데리고 가주겠다고 약속합니다. 오페라의 발상지이며 최대 공급과 최대 소비가 이루어지는 바로 그 이탈리아에서 오페라를 제대로 공부할 절호의 기회가 오자 헨델은 함부르크에서의 3년을 뒤로하고 피렌체로 향할 채비를 합니다.

오페라, 〈알미라〉, HWV1 4. '사라방드'

이탈리아 유학
성공으로 가는 엘리베이터

피렌체를 시작으로 헨델은 로마, 나폴리, 베니스 등 이탈리아 각지를 돌며 클라비어를 연주하면서 자신의 작품을 선보입니다. 헨델이 베니스에 갔을 때쯤, 비발디는 피에타 여학교의 음악 교사로 막 부임했지요. 헨델은 이탈리아를 여행하면서 이탈리아 음악을 평생의 음악으로 받아들이는, 큰 전환점을 맞아요. 그는 이제 독일어가 아닌, 이탈리아어 가사의 오페라를 작곡합니다. 그의 첫 이탈리아어 오페라인 〈로드리고〉는 피렌체에서 초연되는데, 대성공해요. 독일에서 온 젊은 작곡가가 만든 이탈리아 오페라의 성공이 흔한 일은 아니죠. 혈기 왕성

한 청년 헨델은 당시 오페라의 주연을 맡은 여가수와 사랑에 빠지기도 해요.

헨델이 이탈리아 여행에서 얻은 또 하나의 수확은 바로 그림이에요. 그는 작곡가 아르칸젤로 코렐리와 친하게 지내며 이탈리아 화풍에 빠져들어서 전시회에 다니는 취미가 생겨요. 그림을 보는 눈이 점점 높아지면서 헨델은 그림 컬렉터로서 꽤 좋은 그림을 소장하기도 합니다. 또한 헨델은 동갑내기 작곡가인 도메니코 스카를라티와도 친해져요. 15개의 오페라 극장에서 밤마다 화려한 오페라가 공연되는 베니스에서 헨델은 그 유명한 가면무도회에도 참석해요. 헨델이 가면을 쓴 채 클라비어를 연주하자 신비감까지 더해지면서 일대 센세이션을 일으킵니다. 헨델은 그 실력이 소문나면서 많은 후원자와 가까워지는데, 그중 우연히 알게 된 독일 하노버의 선제후 조지 왕자는 헨델에게 혹할 만한 제안을 해요. 바로 자신의 궁정에 궁정악장으로 와달라는 것이었죠. 고민할 필요도 없이 헨델의 발길은 즉시 하노버로 향합니다.

독일의 대실수
양다리 음악가

하노버의 조지 왕자는 유럽에서 가장 뛰어난 관현악단을 보유하고 있었어요. 스물다섯 살 헨델은 조지 왕자의 궁정악장이라는 타이틀을 갖게 됩니다. 그런데 뜬금없이도 헨델은 '꿀 직장' 하노버 궁정을

뒤로한 채, 휴가계를 내고 고향 할레와 뒤셀도르프를 거쳐 영국에 도착해요. 헨델의 오페라를 본 영국 왕실 관계자가 그를 런던으로 초빙한 것이죠. 헨델은 이전 작품에 사용한 여러 선율을 모아 런던에 도착한 지 2주 만에 한창 오페라에 관심이 생긴 영국 청중 앞에서 오페라 〈리날도〉를 선보입니다. 〈리날도〉는 아름다운 아리아와 화려한 무대 장치로 주목을 받으며 무려 15회나 공연돼요. 하루아침에 헨델은 왕실과 귀족들의 폭발적인 관심을 받게 되지요.

독일에서 온 이방인 헨델은 콧대 높은 영국 주류 사회에서 타고난 코즈모폴리턴 기질로 금세 무대의 중심에 우뚝 서요. 독일에서는 채울 수 없었던 갈증이 영국에서 해소되면서 영국에 계속 머물고 싶은 마음도 강해져요. 자본주의가 한창 세력을 떨치던 영국에선 능력만 있으면 부와 명예를 거머쥘 수 있었거든요. 헨델은 자신을 적극적으로 후원해주는 귀족의 저택에 머무르며 영국에 이탈리아 오페라를 정착시켜요. 그런데 문제가 있었어요. 여전히 그가 하노버 궁정 소속이라는 것이었어요. 계약은 계약이니까요. 헨델은 잠시 하노버로 돌아갔다가 다음 오페라 시즌을 위해 다시 영국으로 가게 해달라는 청원을 합니다. 인심 좋은 조지 왕자는 적당한 시기에 돌아오라는 조건으로 허락해주고 말아요. 이렇게 해서 독일은 영원히 헨델을 놓치게 됩니다.

오페라, 〈리날도〉, HWV7a '울게 하소서'

래알
꼭알

영화 〈파리넬리〉의 바로 그 노래

십자군 전쟁을 배경으로 한 오페라 〈리날도〉는 가슴을 저미는 아리아 '울게 하소서'로 유명합니다. 거세된 남성 소프라노인 카스트라토의 삶을 그린 영화 〈파리넬리〉의 하이라이트는 파리넬리가 이 아리아를 부르는 장면이에요. 가사는 아르간테 왕에게 납치된 알미레나 공주가 "울게 하소서, 비참한 나의 운명! 나에게 자유를 주소서"라고 탄식하는 내용입니다. 선율 속 쉼표는 알미레나 공주의 흐느낌을 표현한 듯해요. 이 선율은 헨델이 스무 살 때 함부르크에서 작곡한 첫 오페라 〈알미라〉 3막에서 단조의 사라방드로 연주되었다가, 2년 후 오라토리오 〈시간과 진실의 승리〉에서도 아리아로 노래됩니다. 그리고 4년 후 〈리날도〉에서 다시 사용할 정도로 헨델은 이 선율을 사랑했어요.

카스트라토(Castrato)

카스트라토는 고음역을 내기 위해 변성기가 오기 전에 인위적으로 거세해서 고음을 낼 수 있도록 음성을 개성 있게 발달시킨 남성 소프라노예요. 카스트라토는 호르몬 이상으로 팔다리와 갈비뼈가 기형적으로 커져 폐활량이 뛰어나 압도적인 성량을 뽐낼 수 있었어요. 스타 카스트라토가 되면 부와 명예를 거머쥘 수 있었기 때문에 주로 빈민층 소년들이 부모의 손에 이끌려 거세당했어요. 그 과정에서 목숨을 잃는 경우도 많았지요. 영화 〈파리넬리〉의 실제 주인공인 파리넬리, 카를로 브로스키(Carlo Broschi)는 당대 최고의 스타 카스트라토였어요. 19세기 가톨릭에서 반인륜적이라는 이유로 카스트라토를 금지하자 가성으로 소프라노 음역을 노래하는 카운터테너가 그 자리를 대신하게 됩니다.

위기 탈출 천재의
수상한 수상음악

시간은 흘러 헨델이 영국에 온 지도 어느새 2년이 넘어가요. 그는 혹시 하노버를 완전히 잊은 걸까요? 이토록 오랜 시간 하노버를 비우다 보니, 헨델도 슬슬 조지 왕자의 눈치를 보게 됩니다. 그런 중, 앤 여왕의 위촉으로, 헨델은 〈앤 여왕 탄생일에 바치는 송가〉와 위트레흐트 평화 조약에 맞춘 〈테 데움〉을 작곡해서 세인트 폴 대성당에서 초연합니다. 헨델의 음악 선물에 기분이 좋아진 앤 여왕은 헨델에게 연금을 수여해요. 라이프치히에서 바흐가 받는 연봉보다 2배나 많은 액수였어요. 헨델은 하노버와는 비교도 되지 않을 정도로 큰 도시인 런던에서, 다름 아닌 앤 여왕의 총애를 받게 되자 아예 영국에 정착하려는 마음이 더욱 강해집니다. 이런 헨델에게 화가 난 조지 왕자는 아예 후원을 끊어버려요. 헨델은 이렇게 된 바에야 조지 왕자와의 인연을 끝내야겠다고 여기죠. 하지만 인생에 확실한 것, 즉 100%는 없나 봅니다. 독일이 위대한 음악가를 영국에 뺏기는 결정적인 사건은 이제부터가 시작이에요.

〈수상음악 모음집〉 2번 D장조, HWV349 12. '알라 혼파이프'

헨델이 철석같이 믿던 앤 여왕이 그만 서거합니다. 설상가상으로 왕위 계승자가 없는 앤 여왕의 뒤를 잇게 된 사람은 바로 헨델이 다시

는 볼 일 없으리라 확신하고 마음을 놓았던 하노버의 조지 왕자였어요. 조지 왕자는 왕위 계승 서열이 무려 50위로 하위권이었는데도, 앤 여왕의 뒤를 잇게 돼 영국 왕 조지 1세로 등극합니다. 누가 봐도 어이없는 상황이 현실이 되면서 헨델은 생각지도 못하게 막다른 길에 놓입니다. 조지 1세의 결단에 따라 헨델은 가뿐하게 처형당하거나, 그동안 영국에서 닦아놓았던 삶의 기반을 완전히 잃을 수도 있었어요. 헨델은 어떻게 해서든 조지 1세와의 어정쩡한 거리를 좁혀야겠다고 생각합니다. 다행히 음악을 진심으로 사랑하고 성격까지 좋았던 조지 1세는 헨델이 작곡한 새 오페라에 감동받아서 바로 마음의 문을 열어요. 하지만 헨델로선 좀 더 자연스럽게 화해하고, 왕년의 과오를 완벽하게 씻을 기회가 필요했어요. 그리고 드디어 이 모든 것을 만회할 절호의 기회가 옵니다.

조지 1세 부처가 템스강에서 뱃놀이에 나설 거라는 소식을 들은 헨델은 뱃놀이의 분위기를 돋우기 위한 음악을 준비해요. 헨델은 조지 1세의 마음을 사기 위해 〈수상음악〉을 작곡하고, 사비를 들여 배까지 빌립니다. 헨델의 악단은 배에 탄 채 〈수상음악〉을 연주해요. 너그러운 조지 1세는 헨델이 자신을 위해 연주한 〈수상음악〉을 아주 마음에 들어하며 몇 번이고 다시 연주하라고 합니다. 결과적으로 헨델은 엄청난 위기를 지혜로 모면하고 다시금 왕의 총애를 받으며 왕실의 울타리 안에 안전하게 착지합니다. 어떻게 모든 일이 이렇게 술술 풀릴 수 있었을까요?

모든 앙금이 사라진 조지 1세는 헨델에게 당시 그가 받던 연봉의 2배인 400파운드를 하사합니다. 지금까지 귀족의 저택에 얹혀살던 헨델은 3년 만에 드디어 자신만의 공간을 갖게 돼요. 지하 1층, 지상 4층으로 이뤄진 이 집에서 헨델은 리허설도 하고 공연 티켓과 악보도 판매했어요. 그는 이 집에서 죽을 때까지 36년간 월세로 살아요.

래알 꼭알

헨델 작품 번호 HWV
헨델의 612개 작품을 장르별로 정리한 목록입니다. Händel(헨델) Werke(작품) Verzeichnis(목록)의 앞글자를 딴 HWV 번호는 헨델의 오페라 42개로 시작됩니다.

헨델의 음악은 만인이 이해하기 쉬운 언어로 만인이 누릴 수 있는 감정을 표현했다.

– 로맹 롤랑

오페라, 〈줄리오 체사레〉, HWV17 '사랑하는 그대 눈동자'

크라우드 펀딩
왕실 아카데미

조지 1세와 화해한 헨델은 런던 북부 샨도스 공작의 하우스 작곡가로 고용됩니다. 헨델은 고용주인 공작을 위해 〈샨도스 찬가〉와 오페라 〈아시스와 갈라테아〉를 작곡해요. 헨델은 자신이 도입한 이탈리아 스타일 오페라가 선풍적인 인기를 끌자, 이왕이면 자주 무대에 올리면서 수익도 낼 겸 60여 명의 귀족과 의기투합해서 아예 오페라단을 만들기로 합니다. 요즘의 크라우드 펀딩 같은 개념이죠. 남해 주식(1720년 노예 무역에 관한 특권을 가졌던 남해 주식으로 인해 금융 투기 사건이 일어난다)은 훗날 많은 사람에게 큰 손해를 입혔지만, 헨델은 다행히도 가격이 좋을 때 사서 안전하게 매각한 덕분에 수중에 꽤 큰돈이 있었습니다. 이 수익금에 귀족들에게 받은 공동 투자금 1만 파운드를 더해 드디어 주식회사 왕실 아카데미를 창단합니다.

아카데미는 헨델을 음악감독으로 삼고 이후 보논치니 등 전속 작곡가를 영입해요. 헨델은 자신의 오페라에 적합한 가수를 찾기 위해 하노버와 할레 등 유럽 각지를 직접 돌아다녀요. 그는 고향 할레의 지인에게 아카데미 사무직을 맡길 정도의 권한을 행사하기도 해요. 아카데미가 유럽 최고의 가수들을 영입한 덕분에 헨델은 10여 년간 인생의 황금기를 맞아요. 자신의 오페라를 바로바로 무대에 올리는 특혜를 누렸으니까요. 물론 보논치니와의 경쟁 구도에 놓이는 것을 피할 수 없었지만요.

독일인 헨델과 이탈리아의 천재 작곡가 보논치니는 엎치락뒤치락
하며 자연스레 경합했어요. 아무래도 원조 이탈리아 오페라 전문 작
곡가인 보논치니가 헨델보다 한 수 위였지요. 첫 두 시즌에는 보논치
니의 오페라가 헨델의 오페라를 누릅니다. 역전을 노리던 헨델은 드
디어 네 번째 시즌에 6개월 이상 공들여 작곡한 오페라 〈줄리오 체사
레〉로 라이벌 보논치니의 코를 납작하게 만들어요. 훗날 보논치니가
헨델을 질시하며 음해를 가하는 바람에 헨델은 수차례 죽을 뻔한 곤
경에 처하기도 하지요. 보논치니는 표절 등의 온갖 스캔들에 휘말리
다가 결국 스스로 사라지고 말아요.

래|알
깨|알

트위들덤과 트위들디(Tweedledum and Tweedledee)
'트위들덤과 트위들디'는 헨델과 보논치니가 막상막하의 경쟁 관계이면서 결국 닮
은꼴임을 풍자하여 나온 어구로, 경쟁 관계의 두 사람이 결국 비슷하다는 의미입
니다.

영국인 헨델의
얄미운 라이벌

헨델은 영국 국가 행사를 주관하는 '왕실 교회(채플 로열)'의 전속 작곡

가로 임명됩니다. 헨델은 조지 1세에게 400파운드의 연봉을 받았는데, 헨델을 가정교사로 고용한 조지 1세의 며느리가 이를 인상해주면서 600파운드로 올라가요. 헨델은 오페라의 연이은 성공으로 넘쳐나는 현금으로 남해 주식을 더 매입해요.

왕실의 사랑에 취한 헨델은 1727년 42세 때 결국 영국에 귀화해 영국 시민이 되고 루터교에서 성공회로 개종합니다. 그는 독일식 이름 게오르크 프리드리히 '헨델(Händel)'의 움라우트(¨)를 빼고 영어식 이름인 조지 프레데릭 헨델(George Frideric Handel)로 활동해요. 얼마 후 조지 1세가 죽고 웨스트민스터 성당에서 거행된 조지 2세의 대관식에서 헨델의 〈대관식 찬가〉가 연주됩니다. 그중 첫 곡인 '사제 자독'은 사제 자독이 솔로몬 왕에게 기름을 붓는 내용으로, 이후 영국의 모든 대관식에서 연주됩니다.

〈대관식 찬가〉, HWV258 1. '사제 자독'

사실 영국에서 공연되는 이탈리아 오페라는 가사보다 가수의 목소리에 따라 흥행이 좌우됐어요. 그도 그럴 것이 어차피 청중은 이탈리아어를 이해하지는 못하니, 이왕이면 노래 잘하고 표현력이 좋은 가수에게 관심이 갈 수밖에 없었죠. 이렇듯 당시 오페라의 승패는 가수의 스타성에 의존했어요. 심지어 헨델은 스타 소프라노 두 명을 한 오페라의 두 주인공으로 내세워 청중을 흥분의 도가니로 몰고 가는 전

략을 펼쳤어요. 하지만 가수들은 과도한 스타 의식으로 극장 측에 갑질을 해대는 게 다반사였고, 지나친 라이벌 의식을 가진 탓에 시기와 질투로 인한 싸움이 잦았어요. 헨델은 두 사람의 비위를 맞추기 위해 음표 개수까지 똑같이 맞춰 분배하고, 무대 위 등장 시간까지 신경 써서 맞춰줍니다. 하지만 결국 두 소프라노가 공연하다가 서로 머리채를 잡는 사태가 일어나요. 팬들마저 서로 야유하며 무대로 물건을 집어 던지는 등 소동을 빚으며 공연은 아수라장이 됩니다.

엎친 데 덮친 격으로, 영국인 존 게이가 〈거지 오페라〉를 무대에 올려요. 이 오페라는 독일인 헨델이 만드는 이탈리아 오페라를 조롱하며 무려 62회나 공연되는, 역사에 없던 기록을 세웁니다. 런던 시민들은 이탈리아어가 아닌 영어로 고상한 척하는 정치인들의 위선과 타락을 코믹하게 풍자한 〈거지 오페라〉에 열광합니다. 동시에 신화와 영웅담 일색인 이탈리아 오페라에 대한 열광은 식어버려요. 게다가 〈거지 오페라〉는 연극처럼 대사를 주고받다 보니 이해하기도 쉽고 듣기도 쉬웠어요. 〈거지 오페라〉로 인해 헨델은 국민 정서에 맞지 않는 이탈리아 오페라를 계속 이어 나가야 할지 깊은 고민에 빠집니다.

래|알
깨|알

헨델의 즉흥 연주

화려한 오르간 연주 솜씨를 자랑하는 헨델은 무대 위에서 오르간이나 하프시코드에 앉은 채 지휘했어요. 그러다가 오라토리오의 막과 막 사이나 쉬는 시간이 되면 즉흥 연주를 선보였어요. 그의 섬세하고 웅장한 즉흥 연주는 관객들의 인기를 한 몸에 받았어요. 헨델의 막간 오르간 연주는 전통으로 이어집니다. 헨델의 오르간 연주곡들은 이후 그의 오르간 협주곡집으로 엮어 출판됩니다.

아카데미 리부팅
밑 빠진 독에 물 붓기

결국 왕실 아카데미는 아홉 번째 시즌을 끝으로 파산하고 문을 닫아요. 그래도 9년간 왕실 아카데미가 올린 약 500회의 공연 중 무려 250회의 공연이 헨델의 작품이었으니, 헨델은 전성기를 누린 셈이죠. 오페라에 대한 열정으로 가득했던 헨델은 이대로 물러날 수 없었어요. 헨델은 왕실 아카데미의 부활을 꿈꾸며 동료와 함께 극장을 인수하고 다시 한번 이탈리아로 향해요. 그는 이탈리아에 1년간 머무르며 가수들을 발굴하고 이탈리아 가사집과 악보 등을 수집합니다.

한편 베니스에 머무르던 헨델은 어머니가 마비로 위독하다는 전갈을 받고 서둘러 고향 할레를 찾아가지만, 이미 실명한 어머니는 아들의 얼굴을 볼 수 없었어요. 어머니 곁을 지키던 헨델에게 바흐의 아들

이 찾아와 바흐의 초청장을 건네지만, 어머니의 임종을 앞둔 헨델은 그를 찾아갈 여유가 없었어요.

다시금 힘을 모은 왕실 아카데미는 의욕적으로 나서며 제2의 도약을 꿈꿔요. 한편, 헨델은 옥스퍼드 대학 축제를 위해 작곡한 오페라 〈아탈리아〉를 계기로 옥스퍼드 대학으로부터 음악 박사 학위를 제안받지만, 결국 거절합니다. 그에게 닥친 문제는 한둘이 아니었어요. 왕실 아카데미라는 거대한 함선은 이미 구멍 나기 시작했거든요.

오페라, 〈로델린다〉, HWV19, '내 사랑하는 이여!'

래알깨알

헨델의 오페라와 영화 〈기생충〉

봉준호 감독의 2019년 영화 〈기생충〉에는 헨델의 오페라 〈로델린다〉의 아리아 두 곡이 흘러나옵니다. 〈로델린다〉에서 로델린다의 남편이 지하 감옥에 수감되는 상황은 〈기생충〉에서 남편이 지하실에 갇혀 사는 상황과 교묘히 오버랩됩니다. 그리고 오페라 3막에서 로델린다가 "내 사랑이여(Mio caro bene!)"를 부르는 상황도 역시 〈기생충〉에서 비슷하게 극적 전환을 이루며 펼쳐집니다.

멋쟁이 헨델과의 만남

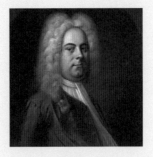

헨델 초상화

활기와 열정을 머금은 얼굴에 우람한 풍채의 헨델은 어디서든 눈에 띄었어요. 그는 이방인이면서도 타고난 사교성과 영민하고 민첩한 행동과 빼어난 매너로 모든 이에게 강한 인상을 남겼지요. 헨델이 국경을 넘나들며 활동할 수 있었던 데는 그의 이런 성격적 장점이 한몫했어요. 물론 가끔은 충동적으로 거친 면모가 나오거나, 크게 화가 나면 폭발해버리기도 했지요. 자신의 음악적 요청에 따르지 않는 소프라노를 번쩍 들어 올려 창밖으로 내던지려고 한 적도 있어요. 하지만 그의 가슴속에는 늘 따뜻한 동정의 마음이 자리하고 있어서 주변인들을 진정으로 아끼고 위해줬어요. 비록 영어는 서툴렀어도 그의 타고난 유머 감각과 호탕함은 함께 있는 사람들을 즐겁게 해줬어요. 한편 헨델은 술과 폭식을 즐기는 미식가였어요. 헨델은 한번에 16가지 음식을 주문해서 먹는 대식가이다 보니 나이가 들수록 비대해집니다.

<거지 오페라>로
거지가 된 헨델

헨델이 새로 맞닥뜨린 위기는 15년 전 작곡가 보논치니와의 경쟁 구

도에서 마음고생을 했던 것과는 비교도 안 될 정도로 심각했어요. 헨델 앞에 생각지 않은 세력이 나타나 그를 괴롭힙니다. 조지 2세의 왕세자는 아버지 조지 2세와 기싸움을 벌이고 있었어요. 왕세자는 오로지 조지 2세가 총애하는 왕실 아카데미를 누르려는 목적으로 '귀족 오페라단'을 만듭니다. 귀족 오페라단은 헨델과 왕실 아카데미를 말살하기 위해 이탈리아의 오페라 대가를 직접 런던으로 초빙합니다. 그는 포르포라였어요. 포르포라는 헨델의 존재를 위협할 정도로 멋진 선율을 만들어냈을 뿐 아니라, 결정적으로 스타 카스트라토인 파리넬리까지 데리고 있었어요.

설상가상으로 귀족 오페라단은 갖은 방법을 동원해서 왕실 아카데미를 힘들게 합니다. 그들은 왕실 아카데미 가수에 대한 나쁜 소문을 퍼뜨리고, 관객들을 빼돌리고, 심지어 헨델의 인기 아리아를 표절해요. 그들은 작심하고 헨델을 망치려 듭니다. 일부러 왕실 아카데미와 같은 날로 공연을 잡아 객석을 텅 비게 하거나, 거리에 붙은 왕실 아카데미의 홍보 포스터를 훼손하는 등 온갖 방법을 동원해서 헨델을 지치게 해요. 〈거지 오페라〉에 맞서느라 쇠약해진 헨델은 귀족 오페라단의 횡포에 대응하느라 스트레스를 받다 보니 몸이 쇠약해지고 단원들과의 불화도 심해집니다. 귀족 오페라단은 헨델이 왕실 아카데미의 스타 카스트라토인 세네지노와 소원해진 틈을 타 그를 빼가기까지 합니다. 두 오페라단은 대단한 가수들과 스타 카스트라토까지 포진해 있었지만, 결국은 모두 〈거지 오페라〉에 백기를 듭니다.

오페라, 〈세르세〉, HWV40 '라르고(나무 그늘 아래에서)'

1등만 기억하는 세상
탁월한 비즈니스 전략

극장에서 쫓겨난 헨델은 주저앉지 않고 예상치 못한 일을 벌입니다. 그는 〈거지 오페라〉로 성공한 존 리치에게 되레 손을 내밀어요. 헨델은 오뚝이처럼 일어나 코벤트가든 극장을 본거지로 삼아 다시금 오페라단을 만듭니다. 세 번째 심기일전한 헨델은 존 리치의 공연단에 소속된 프랑스 무용단과 함께 오페라 막간에 발레를 넣은 '오페라 발레'라는 파격적인 콜라보 작품을 만들어내요. 하지만 〈거지 오페라〉에 이미 밀려버린 이탈리아 오페라와 왕실 아카데미의 회생은 불가능했어요.

스타 가수의 갑질과 경쟁에 넌덜머리가 났지만 다음 시즌 오페라의 예약률이 떨어지자 어떻게든 부족한 자금을 메워야 했어요. 곧 헨델이 승부사적 기질을 발동해야 할 결단의 순간이 다가옵니다. 헨델은 지금까지 붙들고 있던 오페라를 접기로 해요. 그리고 오라토리오 작곡에 돌입합니다. 젊은 시절 헨델은 넘치는 의욕으로 세상의 화려한 이야기를 오페라에 담아냈지만, 돌아선 청중의 발길을 붙잡기 위해 오페라가 아닌 오라토리오 〈사울〉을 작곡해요.

타고난 흥행사답게 헨델은 대중의 취향을 정확하게 꿰뚫었어요.

오라토리오는 확실히 오페라보다 장점이 많았어요. 주인공을 돋보이게 하기 위한 특별 의상을 제작할 필요 없이 가수는 각자 자신의 옷을 입었을 뿐 아니라, 비싼 값을 치러야 하는 이탈리아 가수보다는 다소 저렴한 비용으로도 함께 공연할 수 있는 영국 가수들을 무대에 올렸어요. 비용이 적게 드니 오페라에 비해 티켓값에 대한 관객의 부담도 적었어요. 이런저런 이유로 오페라보다 짧은 기간 준비해도 청중의 반응은 더 좋았지요. 헨델이 오페라가 아닌 오라토리오에 승부수를 건 것은 신의 한 수였어요. 게다가 헨델은 큰 지출을 감당하며 스타 가수를 출연시키기보다는 자신의 장기인 합창을 대거 배치합니다. 그가 던진 승부수 중 가장 주목할 만한 관전 포인트는 바로 오라토리오의 가사가 이탈리아어가 아닌 영어였다는 점이에요. 영어로 노래하는 오라토리오는 이탈리아 오페라를 다소 부담스럽게 생각하던 영국 중산층을 단번에 사로잡아요.

오라토리오, 〈솔로몬〉, HWV67 '시바 여왕의 도착'

오페라 VS 오라토리오
오페라와 오라토리오는 무대 위의 극음악이라는 점은 같지만, 내용과 구성에서 다

른 점들이 있어요. 오페라는 주로 사랑 이야기를 다루고 무대장치를 갖춰야 하지만, 오라토리오는 별도의 무대장치와 의상이나 연기 없이 오직 종교적인 내용에만 집중합니다. 특히 오라토리오는 더욱 성스럽고 경건한 느낌을 부여하기 위해 합창에 큰 비중을 둡니다. 헨델의 오라토리오에서 합창은 음악의 감동을 끌어올리고, 극 전체에서 정신적인 기둥으로서 존재감을 발합니다.

바이올린 소나타, D장조 Op.1 13번, 1악장

반신불수를 이겨낸
기적과 부활

쓰러져가는 극장을 살리기 위해 동분서주하며 마음고생하다 보니 헨델의 몸은 망가질 대로 망가집니다. 어느덧 52세가 된 헨델은 중풍 증세로 오른쪽 몸과 오른손 손가락이 마비돼요. 그의 어머니가 그랬듯이. 오른손잡이인 헨델은 다시는 무대에 오를 수 없었어요. 극장은 그만 파산하고 맙니다. 빚쟁이들에게 쫓기는 와중에도 자신보다 어려운 사람들을 생각했던 헨델은 동료 음악가들과 함께 늙고 가난한 음악가들을 구제하기 위한 '음악가협회'를 설립해요. 그리고 협회의 재정을 돕기 위한 연주회를 열어 수익금을 기부합니다.

하지만 그토록 열정을 가지고 매달렸던 극장의 몰락으로 헨델은 정신적인 충격을 받고 말아요. 급기야 우울증 증세까지 보이던 헨델

은 놀랍게도 온천 마을에서 6주간 머무르더니 기적적으로 회생합니다. 그야말로 기적이었어요. 헨델이 멀쩡한 모습으로 돌아와 화려하게 오르간을 연주하는 모습에 모두가 아연실색했으니까요. 헨델은 병마로 크게 넘어지면서 인생의 타협점을 찾았고, 오라토리오를 통해 신께 감사를 표현할 수 있었어요. 하지만 현실은 여전히 빚더미였죠. 헨델은 완전히 파산 상태였어요.

사람들로부터 버림받은 채 매일의 끼니를 걱정하며 힘겹게 하루하루 버티던 어느 날, 친구로부터 하늘에서 보낸 선물과도 같은 가사집이 도착합니다. '주님으로부터 말씀이 계셨으니 작곡을 부탁하네'라는 편지와 함께. 헨델의 눈길은 가사의 한 대목에 고정됩니다.

'하나님은 그의 영혼을 지옥에 내버려두지 않으셨으니, 그가 너에게 안식을 주리라.'

헨델은 외칩니다.

"할렐루야!"

그는 가사 한 줄 한 줄, 글자 한 자 한 자에 살아 있음을 느끼며 먹는 것과 자는 것조차 잊은 채 방에 틀어박혀 오직 작곡에 혼신의 힘을 쏟아부어요. 그리고 어느 날 〈메시아〉의 클라이맥스인 합창 '할렐루야'를 작곡하던 헨델은 음식을 들고 방에 들어온 하인 앞에서 눈물을 흘리며 이렇게 외칩니다.

"신께서 날 찾아오셨네! 신을 진짜로 보았네!"

음악과 종교, 그리고 인간의 영혼이 하나가 된 이 순간에 탄생한 헨

델의 합창 '할렐루야'는 최고의 교회 음악으로 남아요. 헨델은 무려 259페이지에 달하는 대작 오라토리오 〈메시아〉를 불과 24일 만에 완성합니다. 악보의 마지막 페이지 끝은 바흐도 즐겨 쓴 'SDG(오직 하나님께 영광)'로 마무리해요. 잇따른 파산과 불명예의 그늘에서 스스로 깨닫고 구원받은 헨델의 초인적인 힘과 신에 대한 감사가 절절히 다가옵니다. 30년 전 영국 땅에 첫발을 내디뎠던 헨델은 이제 30년간 열정을 바친 영국을 떠납니다. 그의 손에는 〈메시아〉 악보가 들려 있었어요.

> 〈메시아〉는 나를 가장 깊은 절망의 구렁텅이에서 건져낸 기적이다. 이제 이것은 온 세상의 희망이 되어야 한다.
>
> – 헨델

오라토리오, 〈메시아〉, HWV56 2부 7장 '할렐루야'

– 〈메시아〉 중 '할렐루야' 합창

헨델을 구원한 〈메시아〉
모두를 구원하다

런던을 등진 헨델이 향한 곳은 아일랜드의 더블린이었어요. 아일랜드

총독과 더블린의 자선 음악 단체인 필하모닉협회가 파산한 헨델에게 손을 내밀었던 것이죠. 헨델은 필하모닉협회의 요청으로 이탈리아 오페라에 익숙하지 않은 더블린 청중을 위해 영어 오라토리오 〈메시아〉를 선물합니다. 〈메시아〉는 감옥에 수감된 채무자들의 석방 자금을 마련하기 위해 교회가 아닌 더블린의 콘서트홀에서 초연돼요.

공연을 위해 지역 교회의 성가대가 출연해야 하는 등 어려움이 있었지만 600개의 좌석은 매진됩니다. 몰려든 700여 명의 청중이 600개 좌석에 끼어 앉아야 하다 보니 남성 관객은 칼을 휴대하지 말고, 여성 관객은 자리를 많이 차지하는 부풀린 치마를 입지 말라는 사전 안내까지 나갈 정도였어요. 오라토리오 〈메시아〉는 수많은 청중에게 황홀한 감동을 안겨줍니다. 청중의 열광적인 호응으로 400파운드의 기부금이 모이고, 결국 142명의 채무자에게 자유를 주게 됩니다. 헨델에게도 적지 않은 수입이 생겨서 더블린에 머문 3개월 동안 행복한 시간을 보냅니다.

이후 〈메시아〉가 런던에서 초연되기까지는 순조롭지 않은 일들이 이어지면서 무려 8년이라는 세월이 걸렸어요. 게다가 제목도 〈메시아〉가 아닌 〈새로운 종교 오라토리오〉로 바뀌는 수모마저 겪었지요. 런던 코벤트가든 극장에서 열린 〈메시아〉 초연에서 합창 '할렐루야'가 나오는 순간, 조지 2세가 벌떡 일어나는 바람에 모든 청중이 따라서 기립합니다. 이 일로 〈메시아〉 공연에서 합창 '할렐루야'가 나오면 청중이 일동 기립하는 전통이 생깁니다. 헨델 필생의 역작인 오라토

리오 〈메시아〉는 런던에서 초연된 후 8년 동안 무려 34회나 공연되는데, 그중 32회를 헨델이 직접 지휘합니다.

헨델은 영국 최초로 설립된 버려진 아동을 위한 보호시설인 파운들링 고아원의 기금을 마련하기 위해 매년 크리스마스에 〈메시아〉를 공연하고 수익금을 기부합니다. 그는 병원 아이들을 위해 오르간을 기증하기도 해요. 평생 독신으로 살았던 헨델이 특별히 아이들을 예뻐했던 모습이 그려지지 않나요? 그에게 자선의 개념을 심어준 사람은 바로 젊은 시절 할레 대학에서 헨델을 가르쳤던 아우구스트 교수예요. 할레 대학을 세우고 고아원과 빈자(貧者) 학교를 창설한 사람이지요. 헐벗고 굶주린 아이들을 먹이고 입힌 헨델의 〈메시아〉는 기독교 신자만을 위한 교회 음악이 아닌 모든 인류를 위한 음악이었어요.

헨델이 만들어낸 총 18편의 오라토리오는 성서의 이야기를 담고 있습니다. 대부분 외세 침략의 위기에 맞서 이스라엘 백성과 왕이 하나가 되어 나라를 구하는 내용이지요. 그래서인지 헨델의 오라토리오는 '독일에서 온 왕가'인 조지 왕가와 '독일에서 온 작곡가'라는 정체성을 불식시키고 영국 왕의 이름 아래 통일된 영국의 힘을 보여주는 좋은 도구가 됩니다.

이것이 진짜다! 헨델은 역사상 그 누구보다도 위대한 작곡가다. 나는 지금도 그에게 많은 것을 배운다.
— 베토벤

〈메시아〉와 후세 작곡가들

훗날 웨스트민스터 성당에서 열린 헨델 축제 중 〈메시아〉를 접한 하이든은 음악 공부의 원점으로 돌아온 듯한 충격을 받고 헨델이야말로 진정 최고의 스승이라고 말합니다. 이 충격으로 하이든이 만든 오라토리오가 〈천지창조〉입니다. 모차르트는 "헨델은 그 누구보다도 드라마를 잘 이해한 사람"이라고 칭송하며 〈메시아〉를 편곡했어요. 또 베토벤은 헨델처럼 오라토리오를 작곡할 계획으로 말년에 병상에서 〈메시아〉를 연구하며 "이것이 진짜다!"라고 말했지요. 당시 회복 불가능한 상태였던 베토벤은 〈메시아〉 제12곡의 가사를 인용해 "날 치료해줄 의사가 있다면, 그분의 이름은 기적(Wonderful)일 거야"라고 중얼거려요. 병으로 고통받던 베토벤이 얼마나 헨델과 〈메시아〉에 심취해 있었는지 알 수 있어요.

'할렐루야'가 나오면 모두가 일어서게 된 이유

오라토리오 〈메시아〉는 크리스마스 시즌과 송년 음악회의 단골 연주곡입니다. 특히 합창 '할렐루야'가 시작되면 청중이 일제히 기립하는 전통이 있죠. 〈메시아〉의 런던 초연 때부터 생긴 이 전통의 기원에 대해선 다양한 해석이 있습니다.

1. 맨 앞줄에서 감상하던 조지 2세가 "왕중 왕"이라는 가사가 나오자 그 장엄함에 너무나 감동해서 벌떡 일어나는 바람에 뒤에 앉아 있던 청중이 덩달아 기립한 것이다.
2. 지각한 국왕 부처가 공연 중간에 들어서자마자 청중이 기립했고, 그때 마침 '할렐루야'가 나오는 중이었다.
3. 맨 앞줄에서 감상하던 조지 2세가 2시간쯤 지난 시점에 다리를 펴고 싶어서 살짝 일어났는데 그때 청중이 따라서 기립했고, 마침 '할렐루야' 합창이 흘러나왔다.

총 공연 시간이 2시간 20분에 이르는 〈메시아〉의 총 53곡 중 '할렐루야'는 44번째 곡이니 있을 법한 이야기죠?

오라토리오, 〈유다스 마카베우스〉, HWV63 '보아라, 용사가 돌아온다!'

불꽃 음악으로
런던을 사로잡다

헨델은 사람들에게 인기도 많고 영국 왕실이라는 단단한 버팀목도 있었지만, 그가 외국인이라는 이유로 적대시하는 세력도 늘 있었어요. 헨델은 자신을 계속 방해하는 사람들 때문에 괴로워하면서도 승리의 찬가 같은 오라토리오 〈유다스 마카베우스〉를 작곡합니다. 이 곡으로 헨델은 명실상부 국민 음악가의 자리를 탈환해요.

한편 오스트리아의 왕위 전쟁이 엑스라샤펠 평화조약(아헨 조약)으로 끝나면서 종전을 축하하기 위한 불꽃놀이가 계획돼요. 조지 2세는 런던 중심의 그린파크에서 열릴 불꽃놀이와 함께 퍼져 나올 음악을 그 누구도 아닌 헨델에게 의뢰합니다. 관악기만 사용하라는 어명에 따라 헨델은 100대의 관악기와 3대의 팀파니 등으로 이 곡을 구성해요. 어린 시절 차호프 선생님에게 가르침을 받았던 영향으로 특히나 오보에를 좋아했던 헨델은 이 곡에 무려 24대의 오보에를 편성해요. 불꽃이 터지는 소리와 군중의 함성을 음악이 잘 뚫고 나오도록 최대한 화려하고 웅장하게 작곡합니다. 유례없는 장관이 펼쳐지는 것을 보기 위해 몰려든 군중만 해도 1만 2,000명에 이르렀어요. 런던 교통이 3시간이나 마비되는 전례 없는 일이 벌어집니다. 비록 불꽃은 형편없었

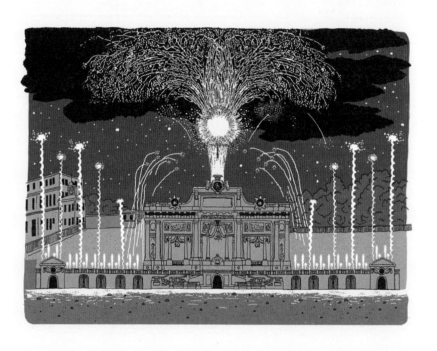

지만, 헨델의 거대한 음향은 런던 하늘을 가득 메웠어요.

〈왕궁의 불꽃놀이〉, HWV351 4. '환희'

영국의 별이 된
음악의 메시아

65세가 된 헨델은 마지막으로 고향 할레를 방문합니다. 그런데 우연히도 헨델이 독일에 머물던 그 시기에 바흐가 세상을 떠나고, 헨델도 런던으로 돌아오는 길에 그만 마차 사고로 큰 부상을 입어요. 고향의 동갑내기 음악 친구 바흐의 죽음으로, 헨델은 자신의 시간도 마지막을 향해 가고 있음을 직감한 걸까요? 그는 유언장을 작성합니다. 그리고 사고의 후유증에도 불구하고 남은 숙제를 하듯 곧바로 본업으로 돌아가 불굴의 의지로 오라토리오 〈입다〉를 작곡하기 시작해요. 하지만 갑자기 왼쪽 눈의 시력이 약해지면서 작곡은 띄엄띄엄 이어집니다. 결국 완성하는 데 반년이나 걸린 〈입다〉는 헨델의 마지막 작품이 됩니다.

시력이 급격히 저하된 헨델은 바흐처럼 백내장 수술을 받아요. 그런데 안타깝게도 헨델의 집도의는 바흐의 눈을 수술한 바로 그 악명 높은 영국인 안과 의사 테일러였어요. 헨델은 더 이상 아무것도 못 보는 상태에 이릅니다. 이때부터 헨델은 약 8년 동안 세상의 빛을 완전히 잃은 채 어둠 속에서 지내게 됩니다. 의사 테일러는 자신이 음악사

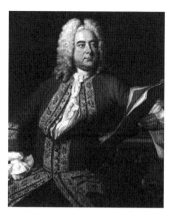

〈실명한 헨델의 초상화〉(1748)

에 무슨 일을 저지른 건지 알기나 할까요? 헨델은 실명한 상태에서도 파운들링 고아원 아이들과의 약속을 지키기 위해 매해 직접 오르간을 연주하며 공연을 지휘합니다. 1759년 4월 6일, 헨델은 코벤트가든에서 〈메시아〉를 지휘하던 중 마지막 곡 '아멘 합창'의 마지막 마디를 마치자마자 쓰러지고 말아요.

오페라, 〈아탈란타〉, HWV35 '사랑스런 숲이여'

그로부터 일주일 후인 4월 14일 부활절 전날, 헨델은 영국을 대표하는 거성들의 마지막 장소인 웨스트민스터 성당에 잠들게 해달라는 말을 남기고 74세를 일기로 숨을 거둡니다. 장례식은 영국 국민 3,000명의 진심 어린 애도 속에 거행되고, 헨델은 자신의 유언대로 영국을 움

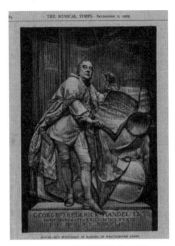

웨스트민스터 성당의 헨델 조각상

직인 별들이 잠자고 있는 웨스트민스터 성당에 안장됩니다. 성당 조각상으로 남은 헨델은 오라토리오 〈메시아〉 3부의 첫 아리아인 '내 주는 살아 계시니' 악보를 들고 있어요(위).

비록 그는 사라지고 없지만, 영국 국민은 그린파크와 템스강 사이의 그곳에서 언제든지 그와 만나고 있어요. 헨델은 영국을 대표하는 여러 문인과 함께 남쪽 익랑에 누워 때때로 본당에서 연주되는 자신의 음악을 듣고 있지요. 헨델 탄생 100주년인 1784년부터 웨스트민스터 성당에서는 해마다 '헨델 축제'를 열어 그를 기리고 있어요.

〈하프시코드 모음곡〉, HWV437 3. '사라방드'

화려한 싱글의
화려한 기부

헨델은 죽기 전까지 〈메시아〉의 사본을 공개하지 않았어요. 자신이 죽은 후에도 〈메시아〉의 수입이 고스란히 파운들링 고아원으로 가게 하기 위해서였지요. 헨델 사후 〈메시아〉의 판권은 헨델의 유언에 따라 파운들링 고아원에 기증됩니다. 또한 젊은 시절 이탈리아에서 전시회에 다니며 미술품 감상에 취미를 붙인 헨델은 2점의 렘브란트 그림을 포함해 대략 80점의 작품을 남겼어요. 그가 남긴 유산은 총 2만 파운드. 한화로 70억 원 정도였습니다. 평생 화려한 싱글로 살았던 헨델은 그림, 악기 등 자신의 소유물들을 주변에 나눠 주고 말년에 벌어들인 2,500파운드의 대부분을 조카와 친구, 하인들에게 나눠 줍니다. 그리고 형편이 어려운 음악가들을 위해 음악가협회에도 1,000파운드를 기증해요. 헨델의 마음이 담겨 있는 유언장을 함께 읽어볼까요?

인생에 어떤 일이 일어날지 결코 알 수 없기에 나는 유언을 남깁니다. 나의 하인 피터에게 나의 옷과 침구, 그리고 300파운드를, 그리고 다른 하인들에게 1년치 급여를 남깁니다. 스미스에게 큰 하프시코드와 작은 하우스 오르간, 그리고 악보와 500파운드를 남깁니다. 헌터에게는 500파운드를 남깁니다. 코펜하겐에 있는 사촌에게 100파운드를 남깁니다. 은행에 있는 나머지 돈과 소유물들은 할레의 조카에게 남기고, 그녀가 나의 마지

막 유언을 확인하고 증언할 사람임을 확인합니다. 나는 이 글을 1750년 6월 1일에 썼습니다.

— 헨델의 유언장 중에서

래|알
깨|알

바흐와 헨델의 평행 이론?

바흐와 헨델은 '음악의 아버지'와 '음악의 어머니'로 나란히 놓이곤 합니다. 둘은 1685년 독일의 옆 동네에서 나란히 태어나 어린 나이에 아버지를 여의고 일찍이 생활 전선에 뛰어듭니다. 바흐가 첫 아이를 낳고 교회 오르가니스트로 고군분투하던 때, 헨델은 이미 하노버의 궁정악장으로 임명돼 바흐 연봉의 6배를 받고 동시에 영국에서는 오페라 〈리날도〉로 주가를 올리고 있었어요. 바흐는 옆 동네 출신의 잘나가는 동갑내기 작곡가 헨델을 만나고 싶어 했지만, 국제적으로 바쁜 헨델은 바흐에게 별 관심이 없었어요. 둘은 음악사에 길이 남을 작곡가이지만, 단 한 번도 마주친 적이 없어요.

바흐는 두 번의 결혼으로 20명의 자식을 낳고 교회 음악가로서 차분하면서 정교한 종교음악을 만들며 독일 안에만 머물렀지만, 헨델은 평생 독신으로 살면서 화려하고 밝은 무대음악을 만들며 자유롭게 유럽을 돌아다녔습니다. 둘의 어린 시절은 나란히 평행선을 그리는 듯했지만, 결과적으로 그들은 완벽하게 대조되는 삶을 살았어요. 생활비가 모자라 월급을 조금이라도 더 받기 위해 동분서주했던 바흐와는 딴판으로, 헨델은 왕에게 막대한 연금을 받으며 상당한 부를 축적했어요. 바흐는 샐러리맨으로 출퇴근하는 삶을 살며 철저히 자기 관리를 했지만, 헨델은 자유분방한 프리랜서로서 자기 관리가 안 되어 각종 질병을 안고 살았어요. 그런데 키가 크고 건장했던 두 사람은 모두 말년에는 똑같이 살이 찌고 시력을 잃더니, 공교롭게도 같은 돌팔이 의사에게 수술을 받고 실명하면서, 막판 평행선을 그립니다.

〈하프시코드 모음곡〉, HWV434 4. '미뉴에트'

준비된 국민 작곡가
타고난 코즈모폴리턴

준비된 개인과 그를 받아주는 사회의 박자가 잘 맞아떨어지면 어떤 결과가 생길까요? 헨델은 독일인으로 태어났지만 운명적으로 끌린 영국에 정착해서 영국인으로 살다 죽고, 영국 작곡가로 남습니다. 74년의 생애 중 47년을 영국에서 활동한 헨델은 영국과 영국인들의 사랑을 받으며 영국 청중을 위한 음악을 만들었어요. 그는 호탕한 성격에 어울리게 명쾌한 리듬의 경쾌한 음악으로 왕실과 교회, 그리고 전 유럽 무대를 가득 메웠습니다. 또한 여러 곳을 여행하며 많은 음악가와 영향을 주고받았어요. 특히 독일 출신 헨델이 이탈리아 오페라로 콧대 높은 영국 무대를 평정했다는 것 자체가 음악사에 길이 남을 일이죠. 헨델은 특유의 네트워크 활용 기술로 위기에 잘 대처해 나갔어요. 그의 사업 수완은 때로는 맞고 때로는 틀렸지만 독일의 중후함과 이탈리아의 경쾌함, 그리고 프랑스의 우아한 성향을 살려낸 헨델의 국제적인 감각은 분명 남달랐지요.

헨델은 유독 바흐가 크게 집중하지 않은 오페라와 오라토리오에서 두각을 보입니다. 무려 46편의 오페라와 26편의 영어 오라토리오를 포함해 그는 거의 모든 장르에 걸쳐 많은 작품을 남겼어요. 일찍이 출

세해 화려하게 살던 헨델은 인생 말년에 쓴맛을 본 뒤 종교음악에 집중하며 자선을 실천해요. 바흐는 죽자마자 잊혔다가 훗날 부활했지만, 헨델의 이름과 그의 음악은 운 좋게도 늘 기억되었고 언제나 무대 위에 있었어요.

헨델의 가발은 겉으로 보기엔 크고 화려하나, 그 육중한 무게는 헨델 자신이 감당해야 하는 것이었죠. 그의 인생은 가발의 무게만큼이나 머리를 버겁게 했고, 화려한 그의 음악은 어깨를 짓눌렀어요. 끝없는 경쟁과 질투로 극장이 2번이나 파산하면서도 그는 불굴의 의지로 살아남아요. 혹독하고 쓰디쓴 고통 속에서 탄생한 그의 걸작 〈메시아〉는 지금도 전 인류를 소통하게 하고 숨 쉬게 합니다.

1. 코즈모폴리턴

독일인 헨델은 타고난 국제적 감각으로 영국에서 국민 작곡가가 됩니다.

2. 〈리날도〉

영국에서 선보인 첫 이탈리아어 오페라로, '울게 하소서'로 대표됩니다.

3. 왕실 아카데미

헨델은 음악감독으로서 자신의 오페라를 선보이지만, 파산합니다.

4. 파리넬리

스타 카스트라토로, 헨델의 라이벌인 귀족 오페라단의 가수로 영입됩니다.

5. 〈수상음악〉

영국 왕이 된 조지 왕자를 위해 작곡하고 배 위에서 연주한 곡이에요.

6. 〈대관식 찬가〉

조지 2세의 대관식 곡으로 '사제 자독'은 영국의 모든 대관식에서 연주됩니다.

7. 오라토리오

오페라와 달리 의상과 연기, 무대장치가 필요 없고 합창이 계속 나옵니다.

8. 〈메시아〉

'할렐루야' 합창에 힘입어 헨델을 구원한 인생역작 오라토리오예요.

9. 〈왕궁의 불꽃놀이〉

수많은 관악기와 타악기로 연주되는 화려한 곡이에요.

10. 바흐

동갑내기 바흐와 평행선상에 놓이곤 하지만, 너무나 다른 인생을 살았어요.

꼭 들어야 할
헨델 추천 명곡 PLAYLIST

1. 오페라, 〈세르세〉, HWV40 '나무 그늘 아래에서(라르고)'

2. 〈하프시코드 모음곡〉, 1번 HWV434, 4. 미뉴에트

3. 오페라, 〈리날도〉, HWV7b '울게 하소서'

4. 〈하프시코드 모음곡〉, 4번 HWV437 3. 사라방드

5. 하프 협주곡, HWV294, 1악장

6. 〈하프시코드 모음곡〉, 5번 HWV430, 4. '대장간의 합창'

7. 오라토리오, 〈솔로몬〉, HWV67 '시바 여왕의 도착'

8. 〈하프시코드 모음곡〉, 7번 HWV432 6. 파사칼리아

9. 바이올린 소나타 6번, HWV373, 2악장

10. 오페라, 〈줄리오 체사레〉, HWV17 '사랑하는 그대 눈동자'

11. 〈하프시코드 모음곡〉, 1번 HWV434 3. 아리아와 변주

12. 〈수상음악 모음집〉, 2번 HWV349 12. '알라 혼파이프'

13. 오라토리오, 〈유다스 마카베우스〉, HWV63 '보아라, 용사가 돌아온다!'

14. 〈왕궁의 불꽃놀이〉, HWV351, 4악장 '환희'

15. 오페라, 〈로델린다〉, HWV19 '내 사랑하는 이여'

16. 〈대관식 찬가〉, HWV258, 1악장 '사제 자독'

17. 오라토리오, 〈메시아〉, HWV56 2부 7장 '할렐루야'

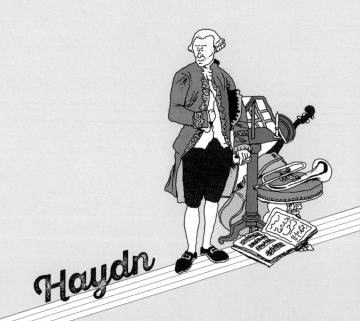

Haydn

04

음악의 천지창조,
교향곡의 파파 하이든
Franz Joseph Haydn, 1732~1809

정원 800석의 런던 하노버 스퀘어룸에 들어찬 1,500명의 청중. 그들은 불세출의 음악가에게 박수와 환호를 쏟아냅니다. 가난하고 배고팠던 소년에서 귀족의 음악 집사를 거쳐 음악의 셰익스피어가 된 하이든. 행운의 여신은 언제나 그렇듯 적재적소에 나타나 그에게 미소를 지어줬어요. 그런데 그는 왜 젊은 음악가들과 그토록 살갑게 지냈을까요? 평생 단란하고 행복한 가정을 꿈꿨지만, 그가 처한 현실은 냉혹하고 잔인했어요. 살면서 힘들지 않은 순간이 없었지만, 그는 자신보다 어려운 이들을 도우며 언제나 유쾌한 웃음을 보여줍니다. 하이든이 음악으로 보여준 인생의 희로애락을 함께 들어봐요.

 트럼펫 협주곡, 1번 Hob.7e:1 Eb장조, 3악장

노래 잘하는 어린아이의
남의 집 살이

좋은 수레바퀴를 만들려면 우선 좋은 나무를 고르는 법부터 배워야 합니다. 마티아스 하이든은 수레바퀴 장인이 되기 위해 도제 수업을 떠납니다. 그의 아버지가 그랬던 것처럼. 마티아스는 10년 동안 도제

식 수련을 받으며 외로울 때는 손 하프를 켜며 노래를 불렀어요. 도제 수업을 마친 그는 오스트리아와 헝가리 사이의 국경 도시 로라우에 정착합니다. 성실한 마티아스는 마을 이장이 되고, 어느 귀족의 주방에서 보조로 일하는 여성과 결혼합니다. 그리고 1732년 3월의 마지막 날, 장남 프란츠 요제프 하이든이 세상에 태어나요.

마티아스가 여섯 아이들에게 노래를 불러주면, 어린 하이든은 곧잘 따라불렀어요. 그는 장남 하이든이 시골에서 가업을 물려받아 가난을 대물림하기보다는 도시로 떠나길 바랐어요. 도시에서 제대로 음악을 배우면 훗날 성직자가 되는 데 도움이 될 테니까요. 여섯 살 꼬마 하이든은 앞으로 다시는 가족과 함께 살지 못하게 되리라는 걸 모른 채 도시의 고모집을 향해 떠납니다.

학교 교장이자 합창단장인 고모부는 하이든에게 하프시코드와 바이올린은 물론 팀파니 연주까지 가르쳐줘요. 고음역에서 예쁜 소리로 노래하는 하이든은 교회 성가대에 들어갑니다. 그는 학교에서 교리문답으로 쓰기와 읽기를 배우고 라틴어와 산수도 익혀요. 배움의 성과가 남달랐던 하이든은 고모집에 얹혀살다 보니 늘 배가 고팠고 더러운 옷을 입은 채 지내야 했어요. 다행히 하이든에게 행운의 여신이 찾아옵니다. 노래 잘하는 소년을 찾아다니던 빈의 성 슈테판 성당 음악감독인 로이터에게 단원으로 추천된 것이죠. 하이든의 노래에 흡족한 로이터는 곧바로 하이든을 빈으로 데려갑니다.

첫 번째 수련 – 성 슈테판 성당 합창단
하이든, 거세될 뻔

빈에 도착한 하이든은 성 슈테판 성당 옆 교회 하우스에서 로이터의 가족과 함께 살게 돼요. 그의 집에는 이미 합창단 어린이 5명이 있었어요. 이제 여덟 살이 된 하이든은 유럽에서 명성이 자자한 성 슈테판 성당 합창단(이후 빈 국립소년합창단)에 들어가 라틴어를 비롯한 학교 수업뿐 아니라 성악, 바이올린, 하프시코드 등을 배우며, 특히 빈 음악가들의 작품을 접하게 됩니다. 성 슈테판 성당에서는 큰 행사가 많이 열렸는데, 하이든은 얼마 전 서거한 황제 카를 6세의 장례 미사에서 성가대원들과 함께 소리 높여 노래해요.

피아노 소나타, 60번 C장조, 1악장

하이든의 어린 시절은 최고의 음악 교육과 남다른 음악 경험으로 채워졌지만, 집을 떠나 살다 보니 늘 배가 고팠어요. 어린 하이든은 허기진 배를 채우기 위해 더 열심히 노래했어요. 성대한 다과가 제공되는 귀족의 성에서 노래하면 뭐든 더 얻어먹을 수 있었으니까요. 이렇듯 어린 시절 충분히 먹지 못한 탓에 하이든은 눈에 띄게 왜소한 체구였어요. 얼마 지나지 않아 다섯 살 어린 동생 미하엘도 합창단에 합류합니다. 특히 높은 소리를 잘 내던 하이든은 솔로 역할을 자주 맡았어요. 교장 선생님은 하이든의 뛰어난 미성에 감탄하며 거세시켜서 카

스트라토를 만들라고 끊임없이 설득하지만, 아버지 마티아스가 적극적으로 반대한 덕분에 하이든은 위기를 모면합니다. 만약 하이든이 인기 카스트라토의 길로 갔다면 반짝 인기는 누렸을지 몰라도 위대한 음악가로서 수세기 동안 연주되는 작품을 쓰지는 못했겠지요.

 피아노 소나타, 13번 G장조, Hob.16:6, 3악장

쫓겨난 변성기 소년의
다락방 친구들

그런데 언젠가부터 하이든의 목소리가 조금씩 달라지더니 열일곱 살이 되자 본격적으로 변성기가 시작됩니다. 하이든은 황녀 마리아 테레지아의 총애를 받으며 쉰브룬 궁에서 노래하곤 했는데, 그녀조차 하이든의 목에서 "까마귀 소리가 난다"고 말할 정도였어요. 황녀의 말 한마디로 하이든은 합창단에서 자동 해고될 처지에 놓입니다. 하이든이 장난으로 친구의 땋은 머리 꽁지를 잘라내버리자 로이터는 이를 핑계로 하이든에게 매를 들고 결국 그를 거리로 쫓아냅니다.

어느 차가운 겨울날, 날벼락처럼 해고돼 길바닥에 내던져진 소년 하이든은 눈앞이 캄캄했지만 어서 빨리 거처할 곳을 찾아야 했어요. 진로를 결정해야 할 순간, 하이든의 머릿속에는 안전하게 끼니를 해결할 수 있는 수도원이 떠올랐어요. 하지만 아버지의 염원대로 성직

자의 길을 가려는 생각이 추호도 없었던 하이든은, 자신의 소망은 빈에 남아 음악을 업으로 삼는 것임을 깨달아요. 비록 갑자기 쫓겨나긴 했지만, 하이든이 합창단에서 노래한 9년 세월은 그의 아버지가 수레바퀴 장인이 되기 위해 10년간 수련한 것과 일맥상통하는 시간이었어요.

다행히 하이든은 주변의 도움으로 미하엘 교회 하우스의 다락방에 얹혀살게 됩니다. 난로도 없고 비가 줄줄 새는 다락방에는 테너 가수 요한과 그의 부인, 그리고 갓난아기가 살고 있었어요. 그런데 이번에는 행운의 여신이 하이든의 머리 뒤에서 웃고 있네요. 뜻밖에도 든든한 지원군이 나타납니다. 그는 바로 교회 하우스 1층에 사는 메타스타지오였어요. 왕실 대본가인 메타스타지오는 젊은 시절 비발디의 오페라 대본을 쓰기도 했어요. 메타스타지오의 주선으로 하이든은 어느 귀족 집에서 음악 교사로 일하게 됩니다. 마침 요한의 부인이 둘째를 임신하는 바람에 다락방에서 지내는 것이 불편했던 하이든에게 귀족은 자신의 집을 제공합니다. 이로써 3년간 하이든의 집 문제가 자동 해결됩니다.

한편 하이든은 음악과 관련된 일이라면 무슨 일이든 닥치는 대로 했어요. 성가대에서 노래하는 건 기본이고, 예배 시간에 오케스트라를 지휘하거나 오르간을 연주하고, 심지어 밤에 세레나데를 불러주는 거리 악단에서도 아르바이트를 합니다. 주로 보조 역할이나 작은 일을 했지만, 돈을 벌며 배우는 경험은 소중했어요.

두 번째 수련 - 집사 겸 반주자
소개, 또 소개

한편 메타스타지오는 친구이자 유명한 오페라 작곡가인 포르포라에게 하이든을 소개해줘요. 스타 카스트라토인 파리넬리의 스승인 포르포라는 런던에서 헨델과 라이벌로 경쟁할 정도로, 대단한 음악가였어요. 빈 주재 베니스 대사의 애인에게 노래를 가르치던 포르포라는 하이든에게 피아노 반주를 맡깁니다.

포르포라가 대사의 초대로 3개월간 여름 별장에 머무르는 동안, 하이든은 그의 시종 격으로 따라가 온갖 잔심부름을 합니다. 포르포라가 '돌대가리' '멍청이' 등의 욕지거리를 하며 하이든의 옆구리를 쿡쿡 찔러댔지만, 하이든은 그에게 음악과 이탈리아어를 배우기 위해 그 모든 것을 참고 견뎠어요. 하이든은 포르포라를 통해 빈의 유명 음악가들과 친분을 쌓았을 뿐 아니라, 그들의 작품을 접하며 음악을 깊이 있게 연구했어요.

마치 수련을 하듯 포르포라와의 시간을 견뎌낸 하이든은 마침내 첫 번째 오페라를 작곡합니다. 그런데 이 오페라가 하이든도 모르는 사이에 출판돼 버젓이 팔리고, 덩달아 그의 이름도 세상에 알려져요. 얼마 지나지 않아 튠 백작부인 같은 이름 있는 귀족들이 하이든에게 음악을 배우기 위해 줄을 섭니다. 그런데 안타깝게도 하이든의 어머니는 아들이 출세하는 모습을 못 보고 세상을 떠나고 말아요.

 〈살베 레지나〉, Hob.23b:1 5. '오 온화하신, 오 사랑하는'

수녀가 된 첫사랑
승진, 또 승진

하이든은 어려웠을 때 자신을 도와준 가발업자의 딸인 테레제와 사랑에 빠져요. 하지만 야속하게도 그녀는 부모와의 약속대로 수녀가 됩니다. 하이든으로서는 기가 막힐 노릇이었지요. 아이러니하게도 하이든은 그녀의 수녀 서원 미사를 위한 오르간 협주곡과 〈살베 레지나〉를 작곡해 서원식에서 직접 지휘합니다. 첫사랑을 하나님의 품에 맡기고 찬송가를 연주하며 그녀의 행복을 기도했을까요? 하이든은 첫사랑을 떠나보낸 해를 추억하기 위해 악보에 '1756'이라고 적어 평생 간직합니다.

실연의 아픔을 뒤로한 채 이사를 하자마자 하이든의 집에 도둑이 들어요. 이때부터 '집'과 관련된 하이든의 수난이 시작됩니다. 다행히 하이든은 푸른베르크 남작의 후원을 받으며 그의 자녀들을 가르칩니다. 음악을 좋아한 남작은 하이든에게 현악 4중주를 의뢰하고, 하이든은 첫 현악 4중주를 써내요. 남작이 작품에 만족스러워하자 자신감이 생긴 하이든은 본격적으로 현악 4중주 작곡을 이어갑니다. 남작은 자신의 친척인 보헤미아의 모르친 백작에게 하이든을 음악감독으로 추천해줘요. 드디어 음악감독이 된 하이든은 숙식을 해결하는 것

은 물론, 제대로 된 연봉을 받으며 주요 업무인 작곡에 몰입해요. 음악을 업으로 하고 싶어 성직자의 길을 포기했던 하이든은 드디어 좋아하는 일을 천직으로 삼게 돼 너무나 기뻤어요. 하이든은 모르친 백작과의 인연이 후에 어마어마한 결과를 낳게 된다는 것을 전혀 모른 채, 모르친 백작 가족을 따라 보헤미아의 별장에서 지내며 궁정 오케스트라를 지휘하고 교향곡을 포함한 여러 기악곡과 여흥을 위한 음악을 작곡합니다.

하이든의 작품 번호 Hob

호보켄(Hob)은 1957년 네덜란드의 음악 학자 안토니 호보켄이 하이든의 전 작품을 장르별로 정리한 것으로 750번까지 있습니다. 첫 카테고리는 교향곡이고, 현악 4중주는 카테고리 3, 피아노 소나타는 카테고리 16에 속해요. 예를 들어, 'Hob. VIIb:1'은 카테고리 7의 b그룹(첼로)의 첫 번째 작품을 뜻합니다.

 첼로 협주곡, 1번 C장조, Hob.7b:1, 1악장

이별과 결혼
해고와 취직

사랑하는 테레제와 생이별하고 허전해하던 하이든의 눈에 테레제와 무척 닮은 여성이 들어옵니다. 그녀는 바로 테레제의 언니 마리아였어요. 마침 마리아도 하이든과의 결혼을 절실히 원하던 터였죠. 하이든은 그녀 집안에 일종의 심리적 의무감을 가졌던 걸까요? 테레제가 수녀원에 들어간 지 3년 만에 그는 마리아와 결혼합니다. 결혼식은 하이든이 소년 시절 노래했던 성 슈테판 성당에서 열렸어요. 곧이어 하이든의 인생은 급변합니다.

오케스트라에 과하게 투자한 탓에 재정 상태가 어려워진 모르친 백작은 결국 하이든과 오케스트라를 해고해버려요. 이 어이없는 내쫓김에 당황한 것도 잠시, 모르친 백작의 궁에서 우연히 하이든의 교향곡을 들은 한 귀족이 하이든에게 러브콜을 보냅니다. 바로 헝가리의 명문가 에스테르하지 가문의 파울 공작이었어요. 궁정악장인 베르너가 68세의 고령이다 보니, 그를 보조할 음악가가 필요한 상황이었죠. 29세의 하이든은 빈에 있는 파울 공작 궁정의 부궁정악장으로 부임합니다. 공식적으로는 베르너를 보조하는 직책이었지만, 사실 교회 음악을 제외한 궁정에 필요한 모든 음악과 관계된 일을 맡아요. 그의 임무와 책임은 어마어마했지만, 공작이 지정한 한계 내에서만큼은 하고 싶은 음악을 마음껏 할 자유가 있었어요.

공작은 어느 날 하이든에게 봄, 여름, 가을, 겨울로 구성된 비발디

의 〈사계〉처럼 하루 중 아침, 점심, 저녁을 주제로 한 각각의 교향곡을 작곡할 것을 지시합니다. 모르친 백작은 과거 비발디에게 〈사계〉를 헌정받은 장본인인데, 그 악보를 마침 파울 공작도 가지고 있었어요. 공작의 음악에 대한 흥미 덕분에 하이든은 당시로선 상당히 독창적인 작품을 쓰게 됩니다.

궁정 음악가인 하이든의 직위는 하인보다 한 단계 높다 해도, 궁에서 먹고 자는 시종과 크게 다를 바 없이 하이든도 그들처럼 푸른색 제복을 입고 가발을 썼어요. 파울 공작은 궁정 화가에게 제복을 입은 부궁정악장 하이든의 모습을 그리게 합니다. 하이든의 아버지는 아들이 제복을 입은 모습을 보며 안정된 직장에서 실력을 인정받았다는 생각에 더할 나위 없이 기뻐해요.

교향곡, 6번 D장조 '아침', 1악장

고위 음악 공무원
궁정 레지던스 아티스트

궁정악장 하이든의 업무는 끝이 없었어요. 하루에 2번, 아침과 저녁에 공작에게 연주곡에 대한 지시 사항을 전달받고, 그에 따라 곡을 만듭니다. '카펠레'로 불리던 에스테르하지 가문의 오케스트라를 이끌며 단원을 보충하거나 고용하고, 공연 자료를 정리하는 일 역시 하이든의 업무였어요. 가문이 소유한 수많은 악기도 하이든이 직접 관리

했지요. 파울 공작은 하이든이 모르친 공작에게서 받던 연봉의 2배인 400굴덴을 지급해서 하이든은 꽤 만족스러운 생활을 이어 나가요. 물론 업무가 많고 직책에 대한 부담과 책임감이 컸지만, 안정감을 만끽하며 마음 편히 창작에 집중하다 보니 하이든은 자신의 실력이 느는 것을 실감합니다. 하이든의 성취감은 현실적인 행복으로 이어집니다.

그런데 파울 공작의 건강이 급격히 나빠지더니 하이든이 고용된 지 열 달 만에 그만 세상을 떠나고 말아요. 순식간에 청천벽력 같은 일이 일어났지만, 다행히도 파울 공작 못지않은 예술 애호가인 동생 니콜라우스 공작이 직위를 계승합니다. 하이든의 새 고용주인 니콜라우스 공작은 특히 아이젠슈타트 성을 좋아했기에 하이든과 15명의 카펠레 단원들도 그를 따라 아이젠슈타트에 주로 머물게 됩니다. 하이든 부부를 비롯한 단원들은 성 옆의 단독 건물에 살았어요. 하이든의 오페라는 정원에 있는 야외 극장에서 공연됐고, 카펠레는 그랜드홀(현재 하이든 홀)에서 교향곡 등을 연주했어요.

하이든은 바이올린을 켜면서 동시에 오케스트라를 지휘했는데, 기교적으로 매우 어려운 솔로가 필요할 때는 카펠레의 바이올리니스트인 토마시니에게 연주를 맡겼어요. 하이든은 토마시니를 위해 여러 바이올린 협주곡을 작곡했을 뿐 아니라, 카펠레의 첼리스트를 위해서도 첼로 협주곡을 작곡했어요. 이 첼로 협주곡이 바로 그 유명한 하이든의 대표곡이에요. 하이든은 단원들의 실력을 돋보이게 하는 곡

뿐 아니라, 공작 장남의 결혼식을 위한 오페라를 작곡하는 등 축일이나 기념일을 위한 기악 연주곡을 계속 만들어냈어요. 이렇게 하이든의 비공식 궁정악장 시대가 본격적으로 열립니다.

한편, 공작은 부지런한 하이든을 총애했어요. 하이든의 음악을 너무나 좋아한 공작은 400굴덴이던 하이든의 연봉을 50% 인상해서 600굴덴으로 올려주지요. 이렇듯 하이든은 궁 생활에 안정적으로 적응하지만, 그토록 아들의 취업을 기뻐하던 아버지 마티아스가 세상을 떠나고 말아요. 하이든 곁에는 늘 행운의 여신이 함께했지만 안타깝게도 부모와 함께한 시간은 너무나 짧았어요.

하이든은 고용주인 에스테르하지 가족의 거주지를 따라다니며 일해야 했고, 무엇보다도 공작의 음악 취향을 잘 읽어내는 것이 중요했어요. 취업한 지 4년쯤 지난 어느 날, 공작은 바리톤이라는 첼로와 비슷하면서 7줄로 된 흔치 않은 악기를 구해 오더니 취미로 즐기기 시작해요. 이후 10년 동안 하이든은 공작이 연주할 바리톤 곡을 무려 200곡이나 작곡합니다. 그중 바리톤과 2대의 현악기가 합주하는 곡인 바리톤 트리오는 무려 126곡이나 돼요. 하이든은 당시 유행하는 스타일이나 평가에 신경 쓰지 않고 오직 공작을 위한 음악을 만드는 데 집중합니다. 훗날 그는 이렇게 회상했어요.

"내가 세상과 단절되면서, 내 신경을 거스르거나 날 방해하는 사람은 아무도 없었다. 그러니 독창적이지 않을 수 없었다. 결국 난 성공했고, 공작은 내 음악을 좋아하게 되었다."

바리톤 트리오, 97번 D장조, 1악장

인기 수직 상승
안티 하이든의 공격

하이든은 공작이 고용한 신분이니 공작과는 상하 수직 관계였지만, 동시에 공작이 바리톤을 연주할 때는 함께 비올라를 연주하며 음악의 즐거움을 공유하는 수평적 음악 동료이기도 했어요. 그런데 궁정 생활의 이면에 어둠이 깔리고, 행복의 틈새가 벌어집니다. 공작의 사랑이 하이든에게만 쏠리자 뒷방에 웅크리고 있던 공식 궁정악장인 베르너의 시기와 질투가 시작된 것이지요. 즉, 공작이 하이든을 좋아할수록, 하이든에 대한 베르너의 질투는 심해집니다. 결국 일흔 살 궁정악장 베르너의 하이든 비방전이 시작됩니다.

그는 하이든이 합창단을 제대로 관리하지 않아 단원들이 나태해졌다거나, 하이든이 재정 관리에 소홀하다 보니 불필요한 비용이 낭비된다는 등의 내용을 담은 투서를 올려요. 공작은 베르너의 호소에 따라 하이든에게 임무에 대한 세부 지시를 명해요. 공작이 베르너의 편을 들어줌으로써 하이든에 대한 베르너의 미움과 원망은 줄어들고, 하이든은 더욱 마음 편하게 음악에 집중할 수 있게 됩니다. 니콜라우스 공작의 리더십과 두 음악가에 대한 너그러운 배려가 돋보이는 대목입니다. 이토록 훌륭한 공작을 만나다니 하이든에게 행운이 깃든

것이지요. 다음 해 베르너가 세상을 떠나자 하이든은 공식 궁정악장으로 승격되는 동시에 자동으로 베르너가 책임지던 교회 음악까지 맡게 됩니다. 정식 궁정악장이 된 하이든은 대출을 받아 아이젠슈타트에 집을 구입해요. 그리고 궁정악장의 권한으로 막내 요한을 테너 가수로, 젊은 시절 다락방에서 함께 살았던 테너 가수 요한의 딸을 소프라노로 채용합니다.

 첼로 협주곡, 1번 C장조, 3악장

공작의 내 집 마련
하이든의 내 집 마련

어느 날 프랑스 베르사유 궁전을 방문한 공작은 그 호화로운 자태에 자극받아 자신의 멋진 여름 궁전을 꿈꾸며 실행에 옮겨요. 공작은 여름을 보내기 위한 이 궁을 '에스테르하자'라 명명하고, 무려 24년에 걸친 공사의 첫 삽을 뜹니다. 비록 한적한 시골 벌판에서 외딴섬처럼 생뚱맞은 모습이긴 했지만 에스테르하자는 무려 126개의 방과 예배당, 오페라 극장과 인형극 극장 및 미술관까지 갖춘, 매우 화려하고 장대한 규모를 자랑합니다. 그 화려함이 천상에 온 듯한 착각을 일으킬 정도였지요. 훗날 에스테르하자에는 '헝가리의 베르사유'라는 별명이 붙어요.

하이든은 궁정악장이 되자마자 카펠레와 함께 공사 중인 에스테르하자에서 지냅니다. 그는 방이 4개 있는 2층짜리 하인들의 숙소 건물

에서 살았어요. 공작이 도시 빈보다는 시골에서 생활하는 것을 좋아하다 보니, 하이든과 카펠레 단원들은 본의 아니게 아이젠슈타트와 에스테르하자를 옮겨 다니며 생활해야 했어요.

그런데 2년 후, 아이젠슈타트에 큰 화재가 일어나 하이든의 집이 완전히 불타 없어집니다. 아직 대출 빚도 다 갚지 못한 상황에서 집이 타버리자 하이든은 망연자실했어요. 그야말로 길바닥에 나앉게 되었지만, 다행히 관대한 공작이 자비를 들여 하이든의 집을 다시 지어줍니다. 그런데 씀씀이가 큰 아내 때문에 대출 빚을 갚지 못하고 스트레스에 시달리던 하이든은 얼마나 급했는지 공작에게 400굴덴을 더 빌려요.

자신을 음악가로서 진정 존중해주고 생활까지 보살펴주는 니콜라우스 공작의 휘하에서 하이든은 성실하고 충실하게 자신의 본분을 다합니다. 공작의 리더십은 하이든에게 큰 감동으로 전해졌어요. 하이든도 카펠레 단원 한 명 한 명을 가족처럼 대하며 그들이 어려운 상황에 놓였을 때 앞장서서 그들 편에 서줍니다. 가끔 궁의 지배인이 사사건건 깐깐하게 개입했는데, 그의 중상모략으로 단원이 해고될 위험에 처하면 하이든이 직접 공작에게 청원을 넣어 해고를 막을 정도로 늘 단원들 편에서 그들의 보호막이 되어주었지요.

피아노 소나타, 20번 C단조, 1악장

쇼윈도 부부
결혼의 앞과 뒤

28세 청년 하이든은 결혼하면 사랑스러운 부인과 알콩달콩 아이들을 키우며 행복하고 안정된 가정을 이루리라는 막연한 꿈을 가지고 있었어요. 하지만 그가 맞닥뜨린 현실은 너무나 달랐어요. 하이든보다 네 살 많은 마리아는 다정하기는커녕 괴팍한 데다가 낭비가 심하고, 게으르고, 심지어 질투도 많았어요. 무엇보다도 하이든을 힘들게 한 건 마리아가 음악에 전혀 관심이 없다는 것이었어요. 그녀는 하이든의 음악 활동을 지지해주기는커녕, 일부러 하이든의 악보를 머리카락 마는 롤로 쓰거나 빵을 구울 때 사용합니다. 아무리 부인이라 해도 하이든이 얼마나 황당했을까요?

그녀의 드센 성격 때문에 두 사람 사이에는 늘 불화가 심했고, 결국 아이 없이 냉랭한 결혼 생활을 이어갑니다. 마리아는 남편이 예술가든 뭐든 아예 관심조차 없었고, 하이든은 아내를 '사악한 짐승'이라 표현할 정도로 두 사람은 서로를 미워했어요. 물론 모든 게 하이든 입장에서 전해지는 이야기지요. 어쨌든 그는 평생 가정의 행복을 느끼지 못합니다. 그런데도 두 사람은 종교 때문에 헤어지지도 못하고 별거하며 각자 애인을 둔 채 쇼윈도 부부로 살았어요. 40세가 된 하이든의 초상화를 그려준 에스테르하지의 궁정 화가가 아내 마리아의 애인이었어요. 당시 하이든은 교향곡 〈슬픔〉을 작곡하고 자신이 죽으면 장례식에서 이 곡의 느린 악장을 연주해달라는 말을 합니다.

교향곡, 44번 E단조 '슬픔', 3악장

**래 | 알
곡 | 알**

질풍노도 양식

독일 문학에서 시작된 '질풍노도(Sturm und Drang, 폭풍과 충동) 양식'은 광기 넘치는
열정과 슬픔을 표현한 것으로, 문학뿐만 아니라 음악에서도 유행합니다. 단조 곡
에서 선율이 크게 도약하면서 고통을 표현하거나 날카로운 리듬을 강조하고 또는
한숨을 쉬는 듯 표현하는 것이죠. 하이든이 삼십 대에 작곡한 교향곡 중 특히 단조
곡들이 질풍노도 스타일로 표현됩니다.

교향곡의 아버지

교향곡의 '1악장 빠름, 2악장 느림, 3악장 빠름'의 3개 악장 형식은 '빠름–느림–빠
름' 형태를 가진 신포니아에서 발전한 것입니다. 여기에 하이든은 당시 인기 있던
미뉴에트를 하나의 악장으로 추가해 총 4개 악장의 교향곡 형식을 완성하고 무려
106개의 교향곡을 작곡하면서 '교향곡의 아버지'로 불립니다.

재치 만점 긍정악장
모두의 해피엔딩

한편 공작은 완공을 향해 가는 에스테르하자에 애착이 생기면서 더욱
오래 그곳에 머물렀어요. 하지만 아이젠슈타트의 가족과 떨어진 채,

여름과 가을을 보내고 겨울을 목전에 둔 카펠레의 음악가들은 가족이 보고 싶어서 견딜 수 없었지요. 설상가상으로 궁의 지배인은 단원들의 가족 중 그 누구도 에스테르하자를 방문할 수 없다고 통보합니다. 단원들은 불만이 최고조로 쌓였지만 해고될까 두려운 나머지 그 누구도 감정을 드러내지 않고 참으며 저녁마다 공작을 위해 연주했어요.

하지만 단원들과 허물없이 지내던 하이든은 그들의 말 못 할 고통을 알아차립니다. 동료들의 소리 없는 하소연에 응답하기 위해 하이든은 슬픈 어조의 단조 교향곡인 〈고별〉을 작곡해요. 특히 이 곡의 마지막 느린 4악장에서 연주자들은 자신의 파트가 끝나면 한 사람씩 차례로 촛불을 끄고 악기를 들고 퇴장하는 퍼포먼스를 합니다. 공작에게 '떠나게 해달라'는 무언의 메시지를 보낸 것이죠. 마지막에 바이올린 주자 두 사람만이 무대 위에 남자, 공작은 단원들의 마음을 알아차리고 단원들에게 짐을 싸라고 명합니다. 다음 날 공작은 카펠레와 함께 아이젠슈타트를 향해 떠나요. 단원들은 열 달 만에 드디어 가족과 상봉하게 됩니다. 이렇듯 하이든의 지혜와 재치로 평화로우면서도 예술적으로 문제가 해결되고 모두 해피엔딩을 맞았어요.

교향곡, 45번 '고별', 4악장

하이든은 공작이 베푸는 아량과 너그러운 은혜에 교회 음악으로 보답하곤 했어요. 그는 〈고별 교향곡〉을 통해, 단원들이 가족과 오랜

만에 만나게 된 감사의 의미를 담은 미사곡을 공작에게 바칩니다. 한편 하이든은 세상을 떠난 안톤 공작이 지정한 데 따라 400굴덴의 연금을 받게 되자, 감사하는 마음을 담아 안톤 공작의 부인(공비)을 위해 오페라 〈참된 정조〉를 무대에 올리고 큰 환호를 받아요. 니콜라우스 공작 또한 자신의 궁을 위해 일하는 하인들을 대하는 태도가 남달랐어요. 나이가 많은 하인에게 연금을 지급하는 것은 물론, 미망인들에게는 현금을 지원했습니다. 또 하인이 아플 때는 병원의 의료 혜택을 받도록 배려했어요. 귀족이 자신의 사비를 들여 치료비를 지원하는 것은 당시 사회에서는 좀처럼 보기 힘든 일이었어요. 공작의 이러한 자비와 선행은 하이든을 비롯한 궁정 하인들에게 본보기가 되었고, 그들의 소속감과 충성심을 드높이는 계기가 됩니다.

오페라, 〈참된 정조〉, Hob. 28:5 '오, 너무나 맛있네!'

공작의 취미가
나의 대표작으로

에스테르하자의 오페라 극장이 완공되고 5년 후 인형극 극장도 완공되자, 마리아 테레지아 여제가 공식 방문합니다. 이에 다양한 기념 행사가 치러지는 가운데, 여제는 하이든의 오페라 〈참된 정조〉에 크게 감동받아요. 여제를 위한 만찬에서 하이든은 과거 빈에서 소년 합창단에서 활동하던 시절, 마리아 테레지아 앞에서 변성기 소년으로 까

마귀 소리를 내며 노래했던 일화를 상기시키며 그녀를 한바탕 웃게 해요.

하이든은 공석이 된 오르가니스트 자리까지 겸직하면서 연봉이 1,000굴덴으로 수직상승해 궁에서 세 번째로 높은 연봉을 받게 됩니다. 그즈음 연극에 몰두한 공작은, 극단을 불러 셰익스피어의 연극을 무대에 올리게 해요. 그리고 하이든에게 연극에 맞는 음악을 골라 극에 맞춰 연주하게 합니다. 이처럼 하이든의 일은 끝이 없었어요. 10년 동안 바리톤을 연주하는 능동적 취미를 즐기던 공작은 오십 대가 되면서 오페라 제작이라는 조금은 수동적인 새 취미에 몰두하기 시작해요.

400명을 수용할 수 있는 오페라 극장은 특수장치까지 있어서 무대 전환이 가능했고, 그보다 작은 인형극 극장에서도 오페라 공연을 할 수 있었어요. 이렇게 극장 2개를 품은 공작은 지금까지 특별 행사를 위해 올리던 오페라를 이제 수시로 공연하고 매 시즌 새로운 오페라를 올리는 데 집중해요. 그야말로 오페라는 에스테르하자 음악 활동의 중심이 됩니다.

하이든은 끝없이 오페라를 써내면서 직접 가수들을 캐스팅하고 훈련시키고 무대에 올리는 총음악감독으로 활동해요. 하이든은 자신의 오페라를 포함해 연평균 100회 이상 오페라를 무대에 올렸어요. 그런데 놀랍게도 이렇게 바쁜 중에도 하이든은 빈 궁정의 실내악 작곡가 구스만이 세상을 떠난 음악가의 가족을 후원하기 위해 설립한 음

향예술가협회를 위해 오라토리오를 작곡해줍니다. 하이든은 당시 오스트리아 문화계 인사를 소개하는 인명록에 넣을 프로필을 요청받는데, 자신의 소개란에 '에스테르하지 가문을 섬기며 살다가 죽기를 원한다'라고 씁니다. 그리고 제출한 작품 목록에는 오페라 작품들만 채워 넣을 정도로 자신의 오페라들을 자랑스러워했어요.

타버린 악보
뜻밖의 주택연금

한번 따라붙은 화마는 하이든을 쉽게 놔주지 않았어요. 아이젠슈타트의 하이든 집이 불탄 지 8년 만에 또다시 불길에 휩싸입니다. 다행히 모두가 에스테르하자에 머무르고 있었어요. 이번에는 아예 마을 전체가 송두리째 잿더미가 되면서 하이든의 많은 악보가 불타고 말아요. 하이든은 '집'과는 인연이 없어도 너무 없어 보이죠? 이야기는 여기에서 끝이 아니에요. 하이든은 공작이 건네준 재건축 비용으로 이 집을 재건축하고 높은 값에 되팔아요. 덕분에 그간의 빚도 갚고, 심지어 죽을 때까지 남은 돈의 분할 이자를 연금처럼 지급 받아요.

교향곡, 59번 A장조 '화재', 1악장

하이든이 공작을 위해 수많은 오페라를 쏟아내는 동안, 현악 4중주 등 실내악곡은 현저히 줄어들었어요. 공작이 오페라에 쏟는 애정은

그만큼 막대했지요. 그런데 그만 안타깝게도 큰불로 오페라 극장이 완전히 불타버립니다. 하필 한창 오페라 시즌이었던 터라 공연이 취소될 위기였지만, 아쉬운 대로 인형극 극장에 공연을 올려요. 젊은 시절 길바닥에 내쫓긴 하이든을 도와준 소중한 인연이며 지금의 하이든을 있게 한 다락방 친구인 메타스타지오가 쓴 대본에 하이든이 선율을 붙인 오페라 〈무인도〉는 이렇게 해서 아슬아슬하게 초연을 하게 됩니다. 〈무인도〉로 자신감을 얻은 하이든은 이탈리아 모데나의 아카데미아 필하모니카협회에 악보를 보냅니다. 이 협회는 회원으로 가입하는 게 무척 까다로웠지만, 하이든은 오페라의 가치를 인정받아 회원 자격을 부여받아요.

연이은 화재로 악재가 겹쳤지만 하이든에게는 좀 더 나은 기회들이 찾아와요. 하이든의 고용 계약은 다시금 수정됩니다. '공작의 허락 없이는 외부의 작곡 위촉이 불가하다'는 계약 내용은 하이든의 훌륭한 작품이 에스테르하지 가문 내에서만 소비되도록 묶어두고 있었어요. 공작은 바로 이 조항을 삭제해줍니다. 이제 하이든은 외부의 작곡 위촉으로 작곡과 출판이 가능해집니다. 하이든이 공작에게 너무나 감사해야 할 일이죠. 덕분에 더 많은 사람들이 하이든의 음악을 접할 수 있게 됩니다.

하이든은 오페라보다는 악보를 판매하기 쉬운 교향곡이나 현악 4중주, 피아노 소나타 등을 집중적으로 작곡합니다. 불에 탄 오페라 극장이 재건되어 눈코 뜰 새 없이 바쁘게 오페라 시즌을 보내던 하이든은

이제 출판할 곡들도 써야 했어요. 심지어 하이든은 런던, 파리 등 유럽 전역의 출판사들에 직접 연락을 취하기도 해요. 그의 명성은 국제적으로 날개를 달고 뻗어 나갑니다.

현악 4중주, Op.33 2번 Eb장조 '농담', 4악장

중년의 하이든을 뒤흔든
첫 번째 애인 폴첼리

48세 하이든은 한 여성으로 인해 마음이 뒤흔들려요. 그녀는 바이올리니스트인 남편과 함께 궁정에 채용된 메조소프라노 폴첼리였어요. 사실 그들 부부의 실력은 형편없어서 공작은 석 달 만에 그들을 해고했지만, 하이든의 설득으로 재고용돼요. 이때부터 10년 동안 하이든과 폴첼리의 사랑이 시작됩니다. 당시 열아홉 살이던 폴첼리에게는 어린 아들이 있었는데, 4년 후 그녀는 아들 안토니오를 낳아요. 아이가 없던 하이든은 폴첼리의 큰아들 피에트로와 작은아들 안토니오를 친자식처럼 사랑하고 바이올린을 직접 가르칩니다. 훗날 하이든은 안토니오를 에스테르하지의 바이올리니스트로 채용해요. 폴첼리는 하이든과의 관계가 끝난 후에도 돈을 보내달라거나 결혼을 제안하는 편지를 보냈는데, 하이든은 그녀와 결혼하지 않고 죽을 때까지 돈만 보내줘요. 하이든이 유산도 남긴 것으로 보아 안토니오는 하이든의 아들이 아닐까요?

오페라, 〈보상받은 충절〉, Hob.28:10 '온화한 개울이여'

파파 같은 하이든
아들 같은 모차르트

무려 24년간의 공사가 끝나고 드디어 에스테르하자가 완공됩니다. 각종 축하 행사들을 위해 연간 120회 이상 오페라를 올리는 등 하이든은 만만치 않은 나날을 보내게 돼요. 또한 그의 명성을 전해 들은 유럽의 출판사와 후원자들이 먼저 작곡 의뢰 및 작품 출판을 제안하면서 하이든은 더 이상 고립된 작곡가가 아니라 대중의 취향을 읽는 작곡가로 거듭납니다.

특히 영국 런던의 청중은 일찌감치 하이든의 음악에 열광하며 하이든에게 수차례 러브콜을 보냈어요. 하이든은 내심 영국 방문을 기대하며 영국에서 연주할 교향곡들을 준비해둬요. 하지만 에스테르하자에 묶인 하이든이 공작을 뒤로하고 바다를 건너는 건 꿈에서나 가능한 일이었죠. 결국 공작은 허락해주지 않았고, 영국 방문은 무산되고 말아요. 하이든은 영국을 위해 써뒀던 교향곡을 어디에라도 팔기 위해 파리의 출판사에 먼저 연락하는 기민함을 발휘합니다. 출판에 집중하는 과정에서 하이든은 자신의 작품이 '훌륭하다'고 스스로 광고하기도 하고, 다양한 편곡 버전을 만들어서 여러 출판사와 다중 계약을 하는 등 사업 수완을 보여요. 그러던 어느 날 하이든은 상당히

어린 친구를 사귀게 됩니다.

　쉰 살이 조금 넘은 하이든은 빈에 갔다가 스물일곱 살의 천재 작곡가 모차르트를 만나요. 하이든은 일찍이 모차르트의 아버지 레오폴트에게 바이올린을 배웠던 토마시니, 그리고 잘츠부르크의 궁정악장인 동생 미하엘을 통해 모차르트를 알고 있었어요. 그리고 모차르트는 하이든이 얼마 전에 작곡한 〈현악 4중주, 프러시아〉에 크게 감동받은 터였지요. 그들은 빈에서 현악 4중주를 함께 연주하곤 했는데, 하이든은 제1바이올린을, 모차르트는 비올라를 맡았어요. 하이든은 자신을 '파파 하이든'이라고 부르는 모차르트를 아들처럼 여기며 자주 만났어요. 심지어 그는 모차르트의 권유로 프리메이슨에도 가입해요. 단, 하이든이 에스테르하자 궁정에 묶여 있다 보니 두 달이 지나서야 입단식을 치르지요. 역시 빈에서 동떨어진 곳에서의 조직 활동은 쉽지 않았어요. 결국 2년 후 그는 조직원 명부에서 제외됩니다. 하이든은 모차르트의 재능을 진정으로 인정하고 그의 작품들에 진심 어린 박수를 보냈어요. 심지어 모차르트의 오페라 〈돈 조반니〉의 빈 초연을 보기 위해 공작에게 특별 휴가를 얻어서 달려갈 정도였지요.

현악 4중주, Op.50 6번 D장조 '개구리', 4악장

래알 꼭알

현악 4중주

2명의 바이올리니스트와 비올리스트, 그리고 첼리스트가 둘러앉아 서로 마주 보고 연주하는 현악 4중주는 실내악의 가장 기본이 되는 형태로, 당시 귀족들의 좋은 취미였어요. 괴테는 현악 4중주를 가리켜 '4명의 지성인이 나누는 대화'라고 말했어요. 하이든은 현악 4중주를 1악장(소나타 형식), 2악장(느림), 3악장(미뉴에트/스케르초), 4악장(빠른 론도)의 4개 악장 형태로 완성하고, 이는 후세에 이어져요.

편지 친구
빈 애인 겐징어

어느 날, 한 아마추어 피아니스트로부터 편지가 도착해요. 빈에 거주하는 니콜라우스 공작 주치의의 아내 겐징어였어요. 편지는 하이든의 교향곡 중 한 악장을 피아노로 편곡한 자신의 악보를 검토해달라는 내용이었어요. 하이든은 흔쾌히 답장하고, 이후 두 사람은 편지 친구가 됩니다. 그러다가 하이든은 겐징어가 빈의 자택에서 일요일마다 주최하는 가정 음악회에 참석하면서 그녀와 만나요.

그녀의 가정은 하이든이 꿈꾸던 이상적인 모습 그 자체였어요. 집 전체에서 풍기는 음악적인 분위기와 음악을 배운 6명의 아이들, 그리고 그녀가 내놓은 소박하지만 정성스러운 음식까지. 하이든은 자신

이 경험해보지 못한 가정의 안정감과 행복을 그녀를 통해 체험해요. 겐징어에게 자신의 음악을 인정받은 하이든은 보람과 만족을 느껴요. 하이든은 그녀가 포르테피아노를 구입할 때 조언을 해주기도 합니다. 그는 그녀에 대한 사랑을 피아노 소나타의 느린 악장에 녹여서 선물해줘요. 하이든은 자주 편지를 보내 그녀와 교감하며 행복을 느꼈지만, 차마 대놓고 로맨틱한 고백을 하지는 못한 것 같아요. 둘은 플라토닉한 관계로 남아요.

'친애하는 하이든 씨, 코코아에 우유를 넣을까요, 말까요? 아이스크림은 바닐라가 좋으세요, 아니면 딸기 맛을 드실래요?'

빈에서 모차르트의 오페라 리허설에 참관하고 에스테르하자로 돌아가는 길에 하이든은 겐징어에게 에스테르하자에서는 아무도 자신에게 이렇게 묻지 않는다는 불평 가득한 편지를 보내요. 빈에서는 그토록 유명한 하이든이지만, 외딴섬처럼 멀리 떨어진 에스테르하자에서는 고립감을 느낄 수밖에 없었어요. 공작의 성에 묶여버린 단절감과 외로움에 하이든은 되도록 자주 빈을 방문하려 애써요. 그런데 빈에 오갈수록 시골 같은 에스테르하자가 못 견디게 힘들어져요. 세련된 도시 빈에서는 유명인 대접을 받지만, 그곳에서는 하인이나 다를 바 없었거든요.

피아노 소나타, 49번 Eb장조, 2악장

소나타 형식

고전주의에 확립된 소나타 형식은 2개의 상반된 주제가 제시되는 제시부, 두 주제를 발전시키고 대립시키는 발전부, 그리고 다시 주제를 반복하며 화합하고 마치는 재현부로 구성됩니다. 대개 소나타, 협주곡, 교향곡, 현악 4중주의 1악장은 소나타 형식으로 작곡됩니다.

소나타

소나타(Sonata)는 이탈리아어 '수오나레(Sonare, 소리내다)'에서 유래한 기악 연주곡으로, 고전 시대의 소나타는 3~4악장으로 구성되며, 빠른 1악장은 소나타 형식, 느린 2악장은 노래 형식, 경쾌한 3악장은 스케르초나 미뉴에트 형식, 그리고 빠른 4악장은 론도나 소나타 형식으로 썼습니다.

급변하는 운명
뜻밖의 터닝포인트

한편 죽음의 그림자가 연이어 하이든 주변을 뒤덮어요. 황제 요제프 2세가 세상을 떠나고, 바로 니콜라우스 공작의 공비가 세상을 떠납니다. 부인의 죽음으로 공작은 정신줄을 놓을 정도로 허망해하다가 중병에 걸리고 말아요. 하이든은 음악으로 어떻게든 공작을 위로해보려 안간힘을 씁니다. 하이든이 모차르트의 오페라 〈피가로의 결혼〉을 에스테르하자의 오페라 극장에 올리기 위해 한창 준비하던 어

느 날, 공작은 76세를 일기로 세상을 떠나고 말아요. 하이든의 궁정악장 시대는 이렇게 끝나버리는 걸까요? 직위를 이어받을 새로운 공작의 성향에 따라 하이든의 앞날은 완전히 달라질 수도 있었어요.

공작의 뒤를 이은 사람은 그의 아들 안톤이었어요. 안타깝게도 안톤은 예술에 대한 열의가 크지 않았어요. 그는 즉시 연극과 음악에 대한 재정을 줄이고, 궁정 음악가를 해임하고, 카펠레도 해체합니다. 자동적으로 폴첼리 부부를 포함해 대다수의 음악가가 빈으로 돌아가게 돼요. 게다가 안톤은 빈에 머무르기를 좋아했기 때문에 에스테르하자는 그야말로 폐허가 됩니다. 하이든은 어떤 심정이었을까요?

음악에 관심 없는 안톤은 하이든의 급여를 400플로린으로 낮추는 대신 하이든이 국외로 나가거나 다른 곳에서 작업하는 것을 허용해 줍니다. 뜻밖에도 하이든은 에스테르하자에서 쌓아 올린 실력과 명성을 밖으로 내보일 기회를 얻게 된 것이지요. 게다가 하이든에게는 니콜라우스 공작이 유언장에 명시한 1,000플로린의 연금도 있었어요. 그는 어디부터 방문할까요? 프랑스 혁명의 불길에 휩싸인 파리는 차치하더라도 하이든에게는 이탈리아, 독일 등 수많은 선택지가 있었어요. 심지어 나폴리의 페르디난도 4세도 하이든이 써준 곡에 크게 만족하며 하이든을 나폴리로 초청합니다.

교향곡, 45번 '고별', 1악장

마지막 식사
인생은 60부터

바로 그때, 한 남자가 하이든을 만나기 위해 바다를 건너와요. 그는 죽어도 하이든을 영국으로 데려가겠다는 굳은 일념 하나로 런던에서 온 흥행사 잘로몬이었어요. 잘로몬의 끈질긴 설득으로, 나폴리에 가려던 하이든은 결국 런던으로 방향을 틉니다. 영국인들은 하이든을 '음악의 셰익스피어'라 부르며 그를 만나고 싶어 십수 년째 안달이 나 있었어요. 그동안 영국인들은 여러 경로로 하이든을 초청했지만, 하이든은 니콜라우스 공작에 대한 충성심으로 에스테르하지 가문을 떠날 수 없었어요. 그런데 이번엔 빈 주재 영국 대사까지 나서서 안톤 공작을 설득합니다. 공작은 하이든에게 1년간 장기 휴가를 줘요. 60세를 앞둔 하이든은 드디어 에스테르하지 가문에서 잠시 벗어나게 돼요. 런던으로 떠나기 직전, 하이든과 모차르트는 같이 식사를 합니다.

모차르트 파파, 나이가 나이니 만큼 가다가 돌아오시는 것 아니에요?

하이든 나 아직 기운 있고 건강해!

모차르트 파파는 영어도 못 하시는데, 괜찮을까요?

하이든 걱정 말게. 내 언어는 전 세계가 다 알아듣는다네.

1790년 12월 어느 쌀쌀한 아침, 하이든 일행은 영국을 향해 출발합

니다. 배웅을 나온 모차르트는 나이 든 하이든을 걱정하며 "이번이 마지막 이별이 될지도 모르겠어요, 파파"라며 눈물을 흘려요. 기이하게도 모차르트의 말처럼, 그들의 만남은 이듬해 하이든이 아닌 모차르트의 죽음으로 정말 마지막이 돼요. 하이든은 영국으로 가는 길에 독일 본에 잠시 들르는데, 그곳에서 스무 살 청년 베토벤을 소개받아요.

현악 4중주, Op.64 5번 D장조 '종달새', 1악장

해가 뜨자마자 하이든은 영국해협을 건너요. 그는 갑판에 서서 난생 처음 접한 바다를 바라봅니다. 남들은 은퇴할 나이에 새로운 도전을 앞둔 하이든에게 바다는 무슨 말을 해줬을까요? 대양은 거침없이 물결을 이루며 뱃길을 인도합니다. 런던에 도착한 하이든은 잘로몬과 함께 살면서 브로드우드 피아노의 스튜디오를 빌려요. 그는 콘서트홀에 몰려든 열광하는 청중 앞에서 카펠레보다 2배나 큰 규모의 오케스트라와 함께 새 교향곡을 연주해요. 하이든은 그야말로 일약 스타가 됩니다. 왕과 왕비가 윈저 궁을 하이든의 숙소로 제공하겠다며 장기 체류를 권할 정도였어요. 귀족들도 앞다퉈 하이든을 자신들의 궁으로 초청해요.

그러던 어느 날 하이든은 웨스트민스터 성당에서 개최된 헨델 축제에 참석해요. 1,000명의 연주자들이 들려주는 헨델의 오라토리오 〈메시아〉와 〈이집트의 이스라엘인〉을 들은 하이든은 마치 아무것도

모르는 상태로 돌아가 음악의 걸음마부터 다시 배워야 할 것 같은 충격을 받아요. 그리고 자신도 성서의 이야기로 좀 더 많은 대중을 하나로 엮을 수 있는 오라토리오를 작곡해야겠다는 결심을 합니다. 옥스퍼드 대학에서 명예 음악 박사학위를 받은 하이든은 학위 수여식에서 옥스퍼드를 위한 교향곡을 연주해요. 이제 그는 공공연히 '하이든 박사'로 불려요. 그런 중에도 하이든은 편지 친구 겐징어(빈 애인)에게 자주 편지를 보내고, 런던에 온 첫 석 달 동안은 폴첼리(첫 애인)에게 불타는 러브레터를 보내기도 합니다.

> 그대는 늘 내 마음속에 있소. 난 절대 그대를 잊지 못할 거요. 그대를 부드럽게 사랑하오. 항상 그대에게 충실할 하이든을 가끔은 생각해주오.
>
> – 하이든이 폴첼리에게 보낸 편지 중에서

교향곡, 92번 G장조 '옥스퍼드', 3악장

런던 애인 슈뢰더
<놀람> 교향곡

하이든은 런던에서 많은 친구를 사귀는데, 그중에는 여자친구도 몇 명 있었어요. 런던에 온 지 석 달이 지난 어느 날, 한 여성이 레슨을 받고 싶다는 편지를 보내요. 그녀는 작곡가 남편과 사별한 레베카 슈뢰

더로, 하이든보다 스무 살이나 어렸어요. 런던에서 하이든은 여전히 젠징어와 편지를 주고받으면서도 귀족의 저녁 초대가 없는 날은 슈뢰더와 함께 저녁 시간을 보내는 등 로맨틱한 감정을 이어가요. 런던에 체류하던 중 하이든이 슈뢰더에게 보낸 편지는 총 22통인데, 주변을 의식해서인지 특정 단어들을 꼼꼼히 지운 흔적이 많아요. 하이든은 음악 비즈니스 외에도 런던에서 만난 다양하고 개성 있는 사람들의 모습, 그리고 처음 맞닥뜨린 여러 신기한 광경 등에 대해 꼼꼼히 기록해둡니다. 이 기록물은 〈런던 노트〉라 불려요. 런던에서 하이든의 행적은 〈런던 노트〉와 여성들과 주고받은 편지에 상세히 기록돼 있어요.

한편 잘로몬의 기획사는 '전문연주회'라는 경쟁 회사 때문에 곤욕을 치러요. '전문연주회'는 하이든의 공연이 인기를 독차지하자 하이든에게 몰래 거액을 제시하며 물밑 섭외를 펼쳐요. 하지만 하이든은 먼저 계약한 잘로몬과의 약속을 지킵니다. 계획이 뜻대로 되지 않자 그들은 하이든의 실력을 전투적으로 헐뜯고, 하이든에 대한 나쁜 소문을 퍼뜨려요. 심지어 하이든이 아이젠슈타트에서 가르쳤던 플레엘을 영입해 스승과 제자의 경쟁을 조장합니다. 하지만 하이든과 플레엘은 서로의 작품을 무대에 올리며 존중을 표하고 신사적으로 대처해요. 바쁜 스케줄에도 하이든은 플레엘의 연주회에 빠짐없이 참석하지요.

하이든은 런던에 체류하던 중 교향곡 〈놀람〉, 〈기적〉 등을 작곡합

니다. 그중 특히 객석에서 졸고 있는 귀족들을 깨우기 위해 느린 악장에서 지루하게 흘러가다가 갑작스러운 포르티시모(*ff*)의 '쾅' 소리로 청중을 깜짝 놀라게 하는 교향곡 〈놀람〉에는 실은 특별한 의도가 담겨 있어요.

하이든은 모차르트를 진정으로 인정했지만 모차르트가 세상을 떠난 후에는 하이든 자신이 바로 당대의 살아 있는 최고의 작곡가라는 자부심이 강했어요. 그러니 하이든으로서는 다른 사람도 아니고 제자 플레엘에 의해서 자신의 명성이 흐려지는 건 용납되지 않았어요. 비록 대외적으로는 플레엘과 관계된 일에 겸손하게 대처했지만요. 하이든은 신선한 효과로 대중을 일깨우고 자신의 위치를 견고히 하기 위해 바로 이 '놀람'의 기법을 사용했고, 그 결과는 대성공이었어요.

잘로몬은 하이든과의 계약을 연장하고 싶어 했지만, 하이든은 안톤 공작에 대한 '섬김'을 저버리지 않기 위해 에스테르하자로 돌아갑니다. 런던에 온 지 19개월 만에 하이든은 빈으로 발길을 돌려요. 돌아오는 길에 그는 독일 본 근처 온천에서 베토벤과 재회하고 빈에 와서 자신에게 작곡을 배울 것을 당부합니다.

교향곡, 94번 G장조 '놀람', 2악장

빈에서 내 집 마련에 성공한
유일한 작곡가

하이든이 영국에 머무르는 동안, 아내 마리아는 노후에 지낼 집을 물색하고 있었어요. 그녀는 빈 교외의 단층집 한 채를 점찍어두고 하이든이 송금해주기만을 기다리지만, 하이든은 자신의 두 눈으로 보기 전까지는 한 푼도 보낼 수 없다고 했어요. 영국에서 돌아오자마자 집을 보러 간 하이든은 마당이 있는 아담한 집에 마음을 뺏겨버려요. 이제 하이든은 월세살이에서 벗어나 내 집을 마련합니다. 영국에서 꽤 많은 돈을 번 덕분이었죠. 심지어 본래 단층이던 집을 2층으로 증축하는 리모델링을 위해 직접 디자인할 정도로 그는 그 집에 애착을 가졌어요.

새로운 집에 입주하기까지는 4년이 걸렸는데, 그사이 하이든은 주로 빈에 머무릅니다. 물론 겐징어와 가까이 있게 되었죠. 그는 폴첼리의 큰아들 피에트로를 빈으로 불러 한집에 살며 바이올린을 가르치고, 자신의 권유로 빈에 온 베토벤에게 작곡을 가르쳐요. 그런데 이게 웬일인가요. 몇 달 후, 겐징어가 갑자기 세상을 떠납니다. 영혼으로 교감하던 겐징어의 죽음에 하이든은 몇 주 동안 자리에서 일어나지 못할 정도로 큰 충격을 받아요. 그는 큰 슬픔을 담아 〈피아노 변주곡〉 F단조를 작곡해요.

피아노 변주곡, F단조

내 코가 석 자
두 번째 영국 방문

그리고 그해 여름, 하이든은 피에트로와 베토벤을 아이젠슈타트로 데려가요. 피에트로에게는 에스테르하지에 일자리를 마련해주고, 베토벤은 영국에 데려갈 계획이었어요. 한편, 하이든은 어른이 되면서 코에 종양이 생겼는데 이 때문에 수십 년 동안 그의 코는 갈수록 크고 뾰족하게 변해요. 결국 쉰 살에 평생 그를 괴롭히던 코의 종양을 떼어내는 수술을 받기로 합니다. 그는 잘로몬에게 다시 영국으로 오라는 초청을 받지만 수술을 위해 방문 일정을 미룹니다. 본의 아니게 좀 더 많은 교향곡을 준비할 시간을 벌게 된 것이지요. 그 와중에 그는 베토벤에게 새로운 스승을 소개해줍니다. 떠날 준비를 마친 하이든은 2년 만에 다시 런던으로 향합니다. 그런데 런던으로 가는 도중에 예상치 못한 소식을 접해요.

안톤 공작이 갑자기 별세합니다. 안톤의 직위는 그의 아들 니콜라우스 2세가 물려받아요. 이미 런던에 도착한 하이든은 별수 없이 일정을 이어갑니다. 하이든의 이번 거처는 애인 슈뢰더의 집과 도보로 불과 10분 거리였어요. 둘은 이제 굳이 편지 왕래를 하지 않아도 될 정도로 가까이 있게 되었죠. 당시 하이든이 작곡해서 그녀에게 헌정한 〈피아노 3중주〉는 하이든의 대표곡 중 한 곡이 됩니다. 한편 잘로몬의 라이벌 단체인 '전문연주회'는 이번 시즌을 아예 포기합니다. 하이든은 잘로몬과 계약한 10회 이상의 연주회를 무사히 소화해요.

하이든은 〈교향곡〉 99번, 100번 〈군대〉, 101번 〈시계〉 등을 초연하며 어마어마한 호평을 받아요. 그는 자신을 사랑해주는 영국 청중을 위해 각 교향곡에 하나씩 특정 요소를 넣어 즐거움을 선사합니다. 이번 방문에서 발표한 교향곡 103번 〈북소리〉와 104번 〈런던〉도 마찬가지였어요. 듣는 이를 즐겁게 해주려는 하이든의 천성은 그가 작곡한 106개의 교향곡 중 단 11곡만 단조로 작곡되었다는 사실로도 충분히 알 수 있어요. 게다가 이번 공연은 오케스트라 단원 수가 지난 영국 방문 때보다도 많은 60명이나 되었으니, 하이든으로서는 자신의 음악을 어마어마한 음향으로 듣는 것 자체가 또 하나의 큰 즐거움이었어요.

피아노 3중주, G장조, 3악장, '집시 론도'

에스테르하지 가문에 뼈를 묻겠다
하이든의 손

여름이 되자 하이든은 귀족들의 초청을 받아 포츠머스, 바스 등 영국 각지를 여행해요. 그러던 어느 날, 하이든의 새 고용주인 니콜라우스 2세에게 편지가 옵니다. 아버지 안톤 공작이 해체했던 카펠레 악단을 부활시키고 하이든을 곁에 두고 싶다는 내용이었어요. 하이든은 과연 어떤 결정을 내렸을까요? 그는 이미 런던에서 큰돈을 벌며 커다란 영예를 누리고 있었지만, 그렇다고 자신이 섬기는 주인에 대한 충성과 감사의 마음을 잊은 건 아니었어요. 게다가 잘로몬의 콘서트는 이

제 최고의 음악가들이 영입될 정도로 완벽히 자리 잡았으니, 그는 원래의 자리로 돌아가기로 결정합니다.

화려한 영국 생활을 뒤로하고 빈으로 돌아가는 하이든의 손에는 20년간 에스테르하지에서 받은 연봉보다 많은 1만 3,000굴덴의 순수익이 있었어요. 그의 재산은 처음 영국에 가기 전보다 무려 6배 넘게 불어나 있었지요. 하지만 그가 손에 쥔 것 중 무엇보다도 중요한 것은, 런던에서 탄생한 인생 최고의 작품들과 런던의 청중과 함께한 살아 있는 작곡가로서의 최고 명예였어요. 훗날 하이든은 '영국에서 보낸 시절이 가장 행복했다'고 회상합니다. 잘로몬은 떠나는 하이든의 손에 영어로 된 오라토리오 대본을 건넵니다. 사람의 인생은 정말 알 수 없죠. 이 대본은 훗날 하이든의 가장 소중한 보물이 돼요.

칸초네타, Hob.26a:42 '오 멋진 음성'

래알
깨알

또 다른 뮤즈

하이든은 코에 난 종양 때문에 런던의 유명한 외과 의사 헌터와 만나면서 그의 부인 앤과도 인연이 됩니다. 하이든은 시인인 앤의 시에 선율을 붙여 여러 가곡을 출판하고 그녀에게 헌정해요. 앤은 하이든과의 이별을 슬퍼하며 시를 써주고 하이든 또한 영국과의 작별, 그리고 그녀와의 이별로 인한 북받치는 감정을 절제된 선율의 칸초네타에 담아냅니다.

음악의 천지창조
셀럽 vs 하인

런던에서 영웅이 되어 돌아온 하이든은 〈황제 찬가〉를 작곡해요. 또 빈 궁정의 트럼펫 연주자인 바이딩거를 위해 트럼펫 협주곡을 작곡하는 등 주로 빈에 머무르며 그곳의 음악가들 및 후원자들과 활발하게 교류해요. 궁정악장으로서 당시 하이든의 주요 임무는 니콜라우스 공비의 생일을 위한 미사곡을 작곡하는 것뿐이었으니 전보다는 부담이 훨씬 덜했어요. 이후 8년 동안 하이든은 매해 여름을 아이젠슈타트에서 보내며 공비를 위한 미사곡을 작곡해 바칩니다.

 현악 4중주, 62번 C장조 '황제', 2악장

래알
꼭알

현악 4중주 〈황제〉
1797년 혁명의 불길에 휩싸인 프랑스를 보며 오스트리아는 국민을 단합할 국가의 필요성을 절감합니다. 그리고 국가를 작곡할 적임자로 하이든이 추천돼요. 하이든은 오스트리아 황제 프란츠 2세의 생일에 맞춰 〈황제 찬가〉를 작곡하고, 이 노래는 오스트리아–헝가리 제국의 국가가 됩니다. 이후 하이든이 〈현악 4중주 62번〉의 느린 악장을 이 선율로 채우면서, 이 곡은 '황제'로 불립니다. 아이러니하게도 이후 〈황제 찬가〉는 독일을 찬양하는 가사로 개사되어 독일에서 유행가처럼 불리다가 제1차 세계대전 이후 독일 국가로 지정됩니다.

사실 하이든의 머릿속은 런던에서 들은 헨델의 〈메시아〉와 잘로몬이 건네준 대본으로 꽉 차 있었어요. 이 대본은 익명의 작가가 밀턴의 〈실낙원〉과 성경의 〈시편〉, 〈창세기〉를 바탕으로 쓴 영어 대본이었어요. 결국 그는 오라토리오 〈7개의 마지막 말씀〉의 대본을 쓴 황실 도서관장 슈비텐 남작과 함께 오라토리오 작곡에 돌입해요. 슈비텐 남작은 영어 대본을 독일어로 번역하고, 하이든은 이를 바탕으로 작곡합니다. 그에게는 이 위대한 이야기에 음악을 곁들임으로써 창조주의 신성함과 전지전능함을 일깨우겠다는 숭고한 사명감이 있었어요. 1년이 넘는 긴 시간 동안 하이든은 자신의 예술혼을 쏟아부어요. 마치 헨델이 그랬던 것처럼, 하이든도 작품을 완성할 때까지 버틸 힘을 달라고 매일 무릎을 꿇고 기도하며 혼신의 힘을 다합니다. 하나님과 영적인 교감을 나누며 작곡한 오라토리오에 하이든이 붙인 제목은 〈천지창조〉.

래알꼭알

오라토리오 〈천지창조〉
혼돈으로 가득한 세상에 빛이 뚫고 나와 만물이 창조되는 〈창세기〉 7일 동안의 이야기로, 하이든이 62세에 완성해요. 총 34곡이 3부로 나뉘는데, 1부는 첫 4일, 2부는 제5일과 6일, 3부는 낙원 속 아담과 이브의 이야기로, 대천사 3명의 노래로 풀어갑니다. 하이든은 슈비텐 남작의 제안으로 독일어 및 영어 가사를 함께 출판해요.

오라토리오, 〈천지창조〉 1부, 14, '저 하늘이 주의 영광 선포하고'

어느 날 하이든의 집에 반가운 손님이 찾아와요. 그 손님은 바로 잘 츠부르크 궁정악단에서 막 은퇴한 동생 미하엘이었어요. 무려 28년 만에 동생을 만났으니 얼마나 기뻤을까요? 그리고 1년간의 준비를 끝내고 드디어 〈천지창조〉가 공개 초연됩니다. 감사하게도 8년 전, 슈 비텐 남작이 조직한 음악 애호가 모임인 '기사연합회'는 〈천지창조〉 공개 초연의 수익금 전액을 하이든이 받을 수 있도록 대관비 및 공연 비용을 후원해요. 부르크 극장에 모인 180명의 연주자가 공들여 빚 어낸 소리에 청중은 쥐 죽은 듯 고요히 감동의 눈물을 흘렸어요. 특히 빛이 창조되는 장면에서 청중이 박수를 치며 하이든을 바라보자, 하 이든은 "저 위로부터!"라고 외쳐요. 공연은 대성공합니다.

한편, 하이든은 수년 전 오라토리오를 작곡해준 음향예술가협회의 명예 종신회원이 됩니다. 자식이 없던 하이든이 젊은 음악인들을 도 우려는 진심이 반영된 결과였죠. 하이든은 〈천지창조〉의 공연 수익금 을 이 협회에 기부합니다. 하이든은 가장 명예로운 음악가였지만, 여 전히 귀족에게 예속된 하인 신분이었어요. 당시 니콜라우스 2세 공작 이 하이든에게 보낸 편지를 보면 한숨이 나옵니다.

악사들에게 제복을 잘 세탁하고, 가발도 빳빳하게 잘 펴서 써야

한다는 걸 명심시키게.

래알깨알

하이든의 신앙심

독실한 가톨릭 신자였던 하이든은 악보의 시작에는 '하나님의 이름으로(In nomine Domini)'라고, 끝에는 '하나님께 영광을(Laus Deo)'이라고 써서 하나님께 감사드렸어요. 그는 힘들 때마다 묵주기도를 올렸고, 평생에 걸쳐 많은 미사곡을 작곡합니다.

오라토리오 〈사계〉
하이든의 유언

〈천지창조〉가 대중에게 공개되자마자 하이든과 슈비텐 남작은 후속작인 오라토리오 〈사계〉 작업에 돌입해요. 하지만 슈비텐 남작이 이번에는 영어 가사에 프랑스어 가사까지 넣자는 무리한 요구를 한 데다가 하이든의 기력이 날이 갈수록 쇠하면서 작곡은 무척 더디게 진행됩니다.

하이든은 이제 68세, 인생의 사계 중 말년에 해당하는 겨울에 접어들었어요. 그해 봄, 그토록 미워하던 아내 마리아가 먼저 하나님의 부름을 받고 하이든 곁을 떠나요. 400명의 예약 판매자들에게 보낼 〈천

지창조〉악보의 잉크가 마를 때 즈음이었어요. 예약자 명단에는 런던 애인인 레베카도 있었어요. 부부는 평생 사이가 안 좋았지만, 마리아는 전 재산을 하이든에게 남겨요. 고된 작곡과 〈천지창조〉악보집 출판으로 피로가 쌓인 하이든은 이제 아내가 없는 빈 교외의 자기 집에서 자유롭게 혼자 지냅니다. 그리고 드디어 총 39곡으로 구성된 오라토리오 〈사계〉가 청중의 환호 속에 세상에 나와요. 하이든의 아버지와 할아버지가 만든 수레바퀴처럼 인생의 수레바퀴도 사계 속에서 굴러갑니다.

오라토리오, 〈사계〉, Hob.11:3 겨울, 34. '물레의 노래'

〈사계〉를 쓰면서 죽음에 관한 생각을 떨칠 수 없었던 하이든은 유언장을 작성해요. 그는 기본적으로 선의로 가득한 관대한 사람이었어요. 그는 막내 요한을 평생 부양하며 자신이 힘들었던 시절에 도움을 준 사람들의 은혜를 잊지 않고 유산을 골고루 나눠 줍니다. 심지어 청년 시절 성가대에서 쫓겨나 고생하던 때 자신에게 150굴덴을 빌려준 레이스업 기술자가 있었는데, 그의 손녀에게까지 유산을 물려줘요. 하이든이 급속한 건강 악화로 자주 침상에 눕자 니콜라우스 공작은 하이든을 도울 부궁정악장을 물색합니다. 즉각 하이든의 동생 미하엘이 후보로 추천되지만, 미하엘은 잘츠부르크를 떠날 마음이 없었어요.

칸초네타, Hob.26a:34 '그녀는 결코 사랑을 말하지 않았어'

래알깨알

하이든의 진품? 위작 악보

유럽 전역에 하이든의 명성이 퍼지다 보니 그의 이름을 사칭한 위작 악보도 꽤 있었어요. 하이든의 대표곡으로 알려진 〈현악 4중주 17번, 세레나데〉는 실은 하이든의 곡이 아니라, 로만 호프슈테터가 작곡한 곡이에요. 그리고 또 하이든의 곡으로 알려진 〈장난감 교향곡〉은 모차르트의 아버지인 레오폴트 모차르트의 곡입니다. 레오폴트와 친구였던 하이든의 동생 미하엘이 이 곡의 3개 악장을 편집하면서 하이든의 곡으로 잘못 알려지게 된 것이지요.

하이든의 모차르트 사랑

하이든은 천재 음악가 모차르트를 아들처럼 대하며 진심으로 사랑했어요. 모차르트의 오페라를 특히 좋아한 하이든은 공연장은 물론 모차르트의 집에서 열린 개인 리허설까지 쫓아다녔어요. 모차르트가 젊은 나이에 세상을 떠나자 하이든은 진심으로 슬퍼합니다. 상심에 빠진 모차르트의 미망인에게 하이든은 모차르트의 두 아들을 무상으로 가르치겠다고 약속하고 그 약속을 지켜요. 모차르트의 아들 자비에르는 하이든의 73세 생일 기념 공연에서 첫 지휘를 맡으며 지휘자로 데뷔해요. 하이든의 뒤를 이어 에스테르하지의 궁정악장이 된 사람도 모차르트의 제자인 훔멜입니다. 모차르트가 세상을 떠난 지 7년 후 프라하에서 출판된 모차르트의 전기는 모차르트가 생전에 가장 존경하고 또 모차르트를 가장 사랑해준 하이든에게 헌정됩니다.

살아 있는 클라비어
마지막 인사

노년이 되자 아예 걷지 못하게 된 하이든은 주로 집에 머물러요. 그는 침실에 작은 클라비어를 두고 작곡 스튜디오로 꾸며 이동을 최소화해요. 하이든의 머릿속에는 끊임없이 신선한 악상이 떠올랐지만, 기억력은 갈수록 떨어지고 작곡할 힘과 집중력이 남아 있지 않았어요. 그는 멜로디가 자신을 쫓아오는 악몽에 시달립니다. 그는 자신이 바로 '살아 있는 클라비어'라며 절규해요.

젊은 에너지와 유머로 늘 주변 사람들을 즐겁게 해주던 하이든의 정신은 와르르 무너지기 시작합니다. 슈비텐 남작에 이어 막내 요한, 그리고 큰동생 미하엘마저 저세상으로 가고 없자 하이든은 적막감에 휩싸여요. 고맙게도 니콜라우스 공작은 하이든의 치료비를 전액 지원해주고, 연금액도 늘려줍니다. 하이든의 건강이 계속해서 나빠지자, 주치의는 하이든의 작곡 활동을 아예 금지하고 침실에 있던 클라비어를 침실 밖으로 옮겨버려요. 집에서 조용히 손님을 맞으며 지내던 중 모차르트의 미망인도 방문해요. 하지만 제자였던 베토벤이 끝내 찾아오지 않자, 주변인들에게 베토벤의 근황을 물으며 그리워합니다.

빈 대학에서 하이든의 76세 생일을 기념해 갈라 콘서트가 열리자, 하이든은 자신의 생애 마지막이 될지 모르는 공연을 보러 가기로 결심합니다. 니콜라우스 공작은 거동이 불편한 하이든을 위해 마차를 보내줘요. 하이든은 마지막으로 힘을 냅니다. 빈의 음악가들과 귀족들을 비롯해 많은 시민이 거장 하이든을 보기 위해 모였어요. 경찰까지 출동할 정도였지요. 가마를 타고 등장한 하이든을 향한 군중의 "하이든 만세!" 소리가 퍼지는 가운데, 살리에리의 지휘로 오라토리오 〈천지창조〉가 시작됩니다. 1부가 끝난 후, 더 이상 버티기 힘들었던 하이든이 떠나려 하자 연주회에 온 베토벤은 스승님의 손등에 키스를 해요. 하이든은 청중의 기립 박수 속에서 연주회장을 떠나요. 빈 시민들이 본 하이든의 마지막 모습이었지요.

 오라토리오, 〈천지창조〉 2부, 24. '존귀와 위엄 지니고'

내 언어는
전 세계가 알아듣는다네

기력이 완전히 쇠했지만, 하이든은 다섯 살 때 아버지가 불러준 노래를 정확히 기억하고 노래합니다. 유산을 물려줄 동생들이 먼저 세상을 떠났기 때문에 하이든은 유언장을 수정해요. 하이든은 오스트리아와 프랑스의 전쟁 포화 속에서 매일 〈황제 찬가〉를 연주하며 조용히 지내요. 그러던 어느 날, 집 마당에 포탄이 떨어지고, 하이든은 큰

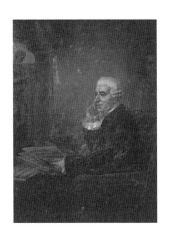

하이든의 초상화(1806)

충격을 받아요. 일찍이 하이든의 명성을 들어온 나폴레옹은 친히 보초병들을 보내 하이든의 자택만은 엄격하게 지키게 하는 등 그에 대한 예우를 다하며 존경을 표합니다. 그리고 열흘 뒤, 한 젊은 프랑스 장교가 하이든의 집을 방문합니다. 하이든을 존경하던 장교는 하이든 앞에서 〈천지창조〉의 아리아 '존귀와 위엄 지니고'를 노래해요. 비록 적군 프랑스와 대치 중이지만, 자신의 음악으로 인간 생명의 고결함과 인류애를 되새기며 하이든은 깊이 감동받아요.

　일주일 후 5월의 마지막 날 새벽, 77세의 하이든은 마지막으로 "자녀들아, 위로를 받으라. 난 괜찮아"라고 말한 후, 조용히 눈을 감아요. 전쟁 중인 상황이라 간소하게 비공개로 장례식이 치러진 후, 그는 집 근처 가족묘에 안장됩니다. 2주 후, 모차르트의 〈레퀴엠〉이 울려 퍼지

는 가운데 장례 미사가 거행되고, 프랑스 장교들과 빈의 귀족들이 함께 참석해 거장의 마지막 길을 배웅해요.

세상을 떠나기 3년 전, 하이든은 니콜라우스 공작이 보낸 초상화화가의 캔버스 앞에 앉았어요. 30여 년의 세월 동안 단 하나의 가문을 위해 충실한 악장으로 봉직한 하이든. 그는 비록 하인 신분이었지만, '귀족의 하인'이 아닌 자유로운 '음악의 하인'이었어요. 윗사람에게는 충성과 성실, 아랫사람에게는 자상한 리더십과 친절, 생활에서는 재치와 유머, 넘치는 에너지로 음악의 진정한 기쁨을 나눈 파파 하이든. 초상화 속에서 〈천지창조〉 악보를 들고 있는 하이든이 온화한 미소를 지으며 이렇게 말하는 듯합니다.

"내 언어는 전 세계가 알아듣는다네."

래알 깨알

머리 없는 하이든

하이든 사후 10년이 지나 하이든의 묘를 에스테르하지 교회 묘지로 이장하기 위해 유해를 발굴하던 중, 무덤 속 하이든의 시신에서 머리가 없어진 것을 알게 됩니다. 어느 귀족이 하이든의 천재성을 연구하기 위해 그의 두개골을 도굴한 것이죠. 하이든은 죽은 후에도 머리가 잘려 나가는 수모를 겪어요. 그런데 정작 무덤을 파헤친 도굴꾼들은 귀족에게 다른 이의 머리를 가져다주었어요. 하이든의 진짜 머리를 찾는 데는 이후 145년이나 걸립니다. 현재 하이든은 진짜 머리뿐 아니라 가짜 머리도 함께 아이젠슈타트의 하이든 교회에 잠들어 있어요.

이 세상에 행복하게 자신의 삶에 만족하는 사람은 극히 드물다.
온 사방에 슬픔과 걱정이 있지. 지금의 너의 노고는 지친 사람
들에게 휴식과 안정을 주는 원천이 될 거야.

- 하이든

클래식 대화가 가능해지는
하이든 키워드 10

1. 성 슈테판 성당 합창단

노래를 잘한 하이든은 합창단에 들어가면서 평생 음악가로 살게 돼요.

2. 에스테르하지

에스테르하지 가문의 궁정악장으로 36년 동안 공작을 섬겨요.

3. 협주곡

대표작으로 트럼펫 협주곡과 첼로 협주곡이 있어요.

4. 교향곡의 아버지

4개 악장 구성의 교향곡 형식을 완성하고, 총 106곡의 교향곡을 남겼어요.

5. 현악 4중주

4개 악장으로 구성된 현악 4중주를 완성하고, 총 68개의 현악 4중주를 남겼어요.

6. 파파 하이든

24살이나 어린 모차르트는 하이든을 '파파(아버지)'라고 부르며 존경했어요.

7. '놀람 교향곡'

영국 청중을 위해 작곡한 12개의 〈런던 교향곡〉 중 한 곡으로, 느린 2악장에서 조용히 연주하다가 갑자기 포르티시모로 연주해 듣는 사람을 깜짝 놀라게 합니다.

8. '황제 찬가'

오스트리아 황제의 생일 축가로 작곡된 후, 〈현악 4중주〉에도 쓰여요.

9. 〈천지창조〉

헨델의 〈메시아〉에 감명받아 창세기 등을 가사로 완성한 대작입니다.

10. 호보켄(Hob)

음악 학자 호보켄이 하이든의 전 작품을 장르별로 정리한 목록이에요.

꼭 알아야 할
하이든 추천 명곡 PLAYLIST

1. 현악 4중주, 62번 C장조 '황제', 2악장

2. 첼로 협주곡, 1번 C장조 Hob.7b:1, 1악장

3. 피아노 3중주, G장조 Hob.15:25, 3악장 '집시 론도'

4. 트럼펫 협주곡, Eb장조 Hob.7e:1, 3악장

5. 교향곡, 45번 F#단조 '고별' 1악장, 4악장

6. 현악 4중주, 38번 Eb장조 '농담', 4악장

7. 현악 4중주, 53번 D장조 '종달새', 1악장

8. 피아노 변주곡, F단조 Hob.17:6

9. 오페라, 〈참된 정조〉 Hob.18:5 2막 9장, 피날레: '18세기에'

10. 피아노 소나타, 60번 C장조 Hob.16:50, 1악장

11. 교향곡, 83번 G단조 '암탉', 1악장

12. 칸초네타, Hob.26a:34 '그녀는 결코 사랑을 말하지 않았어'

13. 교향곡, 92번 G장조 '옥스퍼드', 3악장

14. 교향곡, 94번 G장조 '놀람', 2악장

15. 교향곡, 100번 G장조 '군대', 3악장

16. 교향곡, 101번 D장조 '시계', 1악장

17. 교향곡, 104번 D장조 '런던' Hob.1:104 4. '피날레'

18. 오라토리오, 〈천지창조〉 1부, 14. '저 하늘이 주의 영광 선포하고'

19. 오라토리오, 〈천지창조〉 2부, 24. '존귀와 위엄 지니고'

20. 오라토리오, 〈천지창조〉 3부, 30. '오 자비하신 주는 축복으로'

21. 오라토리오, 〈사계〉 Hob. 11:3 '봄', 2. '오라, 온화한 봄이여'

Mozart

신이 사랑한,
천사의 마술 피리 모차르트
Wolfgang Amadeus Mozart, 1756~1791

까만 밤, 꽁꽁 언 길 위를 덜컹거리며 달리는 마차. 한 소년이 딱딱한 의자에 앉아 엄마 품에 얼굴을 파묻고 졸고 있어요. 소년은 추운지 연신 손을 비벼댑니다. 밤새 뒤척이던 소년은 마차에서 내리자마자 낯선 어른들 사이에서 클라비어를 연주하고는 금세 귀여움을 독차지합니다. 자신에게 펼쳐질 미래를 전혀 모른 채 웃고 있는 꼬마. 그는 볼프강 아마데우스 모차르트입니다. 그리고 30여 년이 지난 어느 차디찬 겨울, 36살 생일을 한 달 앞둔 그는 꽁꽁 언 땅속에 묻힙니다.

피아노 협주곡, 20번 D단조 K.466, 2악장

200년 후, 영화 〈사운드 오브 뮤직〉에서 아이들이 즐겁게 〈도레미송〉을 부르는 이곳은 오스트리아 잘츠부르크의 미라벨 정원이에요. 모차르트 덕분에 관광 명소가 된 잘츠부르크는 공항 이름도 '모차르트 잘츠부르크 공항(Salzburg Airport W. A. Mozart)'이지요. 그런데 정작 모차르트는 고향 잘츠부르크를 싫어했고, 결국 잘츠부르크의 품에서 뛰쳐나와요. 한 사람의 음악 천재가 나고 죽기까지, 신의 손길과 인간의 운명이 씨실과 날실처럼 얽히고설킨 이야기는 오직 음악으로만

풀어낼 수 있습니다. 어쩌면 인류가 다시는 만나기 힘든 한 천재의 짧지만 강한 종적을 따라가며 우리가 그를 사랑할 수밖에 없는 이유를 찾아봅니다.

피아노 소나타, 16번 C장조 K.545, 1악장

미라클! 이건 기적이야!
신동의 정석

하고 싶은 일과 해야 하는 일 사이의 갈등은 동서고금을 막론하고 세대간의 분열을 일으킵니다. 아버지는 교회의 재목이 되라며 아들을 대학에 보내지만, 아들은 음악가로 살겠다며 대학에서 뛰쳐나와요. 지금 시대에도 흔히 있는 일이지요. 18세기 초, 독일 아우크스부르크 출신 레오폴트 모차르트는 성직자가 되기를 바라는 아버지의 뜻을 거역하고 잘츠부르크 대주교의 궁정에서 바이올린을 연주하는 악사가 됩니다. 그는 안나 마리아와 결혼해 7남매를 낳아요. 그중 유아기를 무사히 넘기고 살아남은 자녀는 '난네를'로 불렸던 마리아 안나와 막내 모차르트뿐이었어요.

모차르트가 태어나자 레오폴트는 바이올린 연주 교본을 출판하는데, 당시 대다수의 바이올린 연주자가 이 교재로 공부할 정도로 선풍적인 인기를 끌었어요. 심지어 265년이 지난 지금도 출판되고 있지요. 레오폴트는 난네를이 일곱 살이 되자 클라비어를 가르치는데, 세

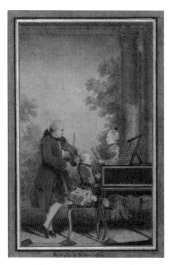

〈레오폴트와 모차르트 남매〉

살짜리 모차르트가 어깨너머로 구경하고는 누나의 연주를 그대로 따라해서 모두를 놀라게 해요. 꼬마는 하모니가 주는 느낌을 남달리 예민하게 받아들이곤 했어요. 그리고 다섯 살이 되자 짧은 곡을 직접 만들어서 클라비어로 연주해요. 그 옆에서 레오폴트가 열심히 받아 적은 악보들은 〈난네를 악보집〉에 수록돼 있어요. 모차르트 남매의 유일한 선생이었던 레오폴트는 음악은 물론 여러 교과목을 직접 가르쳤어요. 모차르트가 고사리손으로 악보를 그려 나가는 것을 보며 레오폴트는 아들에게 펼쳐질 천재 음악가의 미래를 예감해요. 그리고 자신은 작곡을 그만둡니다.

래알
깨알

모차르트의 이름

모차르트의 유년기 이름은 볼프강 테오필루스 모차르트입니다. 볼프강은 모차르트의 외할아버지 이름이고, '신의 사랑'을 뜻하는 그리스어 '테오필루스(Theophilus)'는 모차르트의 대부 이름이에요. 누나 난네를처럼 모차르트도 집에서는 별명인 '볼페를'로 불립니다. 장난꾸러기였던 모차르트는 자신의 이름을 '모차르트 볼프강'으로 뒤집거나, 거꾸로 '트라촘(Trazom)'이라고도 써요. 성인이 된 뒤에는 테오필루스의 라틴어인 '아마데(Amadè)'로 서명해요. 모차르트가 '아마데우스'로 불리게 된 건 죽기 직전 출판사에 의해서였어요.

현악 세레나데, K.525 '소야곡', 1악장

가족 운명 공동체
빈틈없는 매니저

여섯 살 모차르트와 열 살 난네를의 클라비어 연주가 특출나자, 레오폴트는 3주 휴가를 받아 두 아이를 데리고 빈 궁정으로 향합니다. 당시 그의 고용주였던 잘츠부르크 대주교는 유급 출장을 승인하고 도시의 명물이 될 두 신동을 알릴 여행 경비를 지원해줘요. 빈으로 가는 길에도 모차르트는 신동으로 환영받았어요. 피아노 의자에 앉으면

바닥에 발도 닿지 않는 꼬마의 똑 부러진 연주를 보고 마음을 빼앗기지 않는 사람은 없었지요.

일행은 한 달 만에 빈의 쇤부른 궁에 도착해요. 거울의 방에서 황제가 꼬마 모차르트를 위해 직접 클라비어의 뚜껑을 열어주고, 모차르트는 황녀 마리아 테레지아의 무릎 위에 앉아 그녀의 볼에 뽀뽀하며 귀여움을 독차지해요. 레오폴트는 모차르트와 동갑내기였던 마리 앙투아네트 공주의 바이올린 연주를 진지하게 감상합니다. 모차르트가 미끄러운 궁정 바닥에서 넘어지자 마리 공주가 일으켜주며 넘어지지 않고 걷는 법을 알려주죠. 이에 꼬마 모차르트가 "나중에 크면 너와 결혼할 테야!"라고 말한 건 진짜일까요?

빈에서 모차르트는 황족과 귀족의 인기를 한 몸에 받으며 옷과 보석을 하사받아요. 레오폴트는 무려 2년치 연봉을 한번에 고향으로 보냅니다. 그러니까 모차르트가 연주하면 할수록 현금이 착착 쌓여간 거죠. 빈에서 연일 계속된 연주로 무리한 일곱 살 어린이 모차르트는 결국 고열로 자리에 눕는데, 레오폴트의 머릿속은 이로 인한 손실만 계산해요.

집으로 돌아오자마자 모차르트는 레오폴트를 깜짝 놀라게 해요. 그동안 레오폴트의 바이올린 연주를 어깨너머로 지켜보던 모차르트는 어느 날 그에 맞먹을 정도의 연주 실력을 보여줍니다. 레오폴트는 모차르트의 놀라운 재능에 다시금 여행을 결심해요. 일곱 살 꼬마는 또다시 마차에 오릅니다. 주도면밀한 레오폴트는 여행지에서의 안전

을 위해 하인을 대동해요. 이번에는 독일 남부 도시들과 브뤼셀, 파리를 거쳐 런던과 암스테르담, 그리고 다시 파리로 갔다가 제네바와 뮌헨에 들러 집으로 돌아오는 3년 반, 무려 42개월에 걸친 긴 여정이었어요.

첫 방문지인 뮌헨에서는 선제후 막시밀리안 3세를 알현합니다. 프랑크푸르트에서는 열네 살 괴테가 우연히 남매의 연주를 관람해요. 당시 괴테가 모차르트의 모습을 세세히 묘사한 기록은 있지만, 안타깝게도 연주에 대해서는 언급하지 않았어요. 그리고 파리에서는 중요한 은인 두 사람을 만납니다. 한 사람은 뮌헨과 빈에서 신동 남매의 눈부신 성공을 기사로 써준 그림 남작이에요. 남작의 기사 덕분에 모차르트 가족은 베르사유 궁에 초대돼 2주간 머물게 됩니다. 왕비의 사랑을 독차지한 꼬마 음악가들은 왕실로부터 보석과 돈을 받아요. 그리고 두 번째 은인은 이제 막 파리로 이주한 오스트리아의 작곡가 쇼베르트예요. 쇼베르트는 모차르트가 베르사유 궁에서 연주한 곡들을 출판하도록 도와줘요. 그리고 6개월 후, 모차르트 가족이 향한 곳은 헨델이 어마어마한 부와 명성을 누리고 있던 영국 런던이었어요.

현악 세레나데, K.525 '소야곡', 4악장

신동업계의 국룰
노는 게 뭐예요?

모차르트와 난네를은 태어나서 처음 배를 타고 바다를 봐요. 뱃멀미

로 고생한 모차르트는 도착하자마자 버킹엄 궁의 조지 3세 앞에서 연주를 합니다. 또 독일 출신의 왕 조지 3세와 독일어로 대화하고, 왕비가 부르는 헨델의 아리아를 반주해드려요. 사교성 좋은 모차르트는 왕비님의 목소리가 매우 곱다는 멘트도 빼놓지 않아요. 당시 아이들의 출입이 금지돼 있던 대영박물관에 특별 초청된 남매는 박물관을 둘러본 후, 매우 중요한 사람을 만납니다. 바로 바흐의 막내 아들이며 '런던 바흐'로 불리는 요한 크리스티안 바흐예요. 밀라노에서 활동하던 바흐는 마침 왕비의 음악 교사로 부임한 차였어요. 여덟 살 모차르트는 그에게 교향곡 작곡을 배우면서 작곡에 진지하게 임하게 됩니다.

모차르트는 런던에서 첫 교향곡을 포함해 4개의 교향곡을 써냅니다. 바흐에게 익힌 이탈리아의 유려한 선율미를 피아노 협주곡에 녹여내기도 하죠. 당시 레오폴트가 병이 나는 바람에 마침 몇 달간 연주가 없었거든요. 궁에서만 연주하던 모차르트는 어디서든 닥치는 대로 연주합니다. 1년간 런던에 체류하면서 연주하지 않은 곳이 없을 정도였어요. 심지어 레오폴트는 숙소에서도 평일 점심시간마다 음악회를 열고 입장료만 내면 누구든지 들어오게 했어요.

어린 모차르트는 그야말로 매일 음악회를 치러야 했어요. 당연히 자유 시간은 주어지지 않았지요. 모든 것이 천재 모차르트를 세상에 알리기 위한 여행의 목적에 맞게 흘러갔지만, 그때 모차르트는 고작 열 살이었어요. 안타깝게도 모차르트는 친구와 놀기는커녕 그저 어

른들 사이에서, 특히 아버지의 울타리 안에서 음악가로만 존재했어요. 여행지에서 여행지로 이동하면서 통과의례처럼 거쳐야 할 유년 시절의 즐거움이나 친구와의 우정 같은 것은 그냥 지나쳐버렸지요.

나이가 어릴수록 높은 가치를 매기는 천재 시장에서 모차르트의 치명적인 장점은 시간이 갈수록 치명적인 단점이 돼갑니다. 레오폴트는 이미 아홉 살이 된 모차르트의 '신동' 타이틀이 영원하지 않을 것임을 깨닫고, 그를 아홉 살이 아닌 일곱 살로 소개해요.

여행이라는 게 만만하지 않죠. 숙소에선 벼룩을 포함해 다양한 벌레들이 튀어나왔고, 남매는 갖가지 병치레를 합니다. 또 궁에서 초청장이 올 때까지 막연히 기다려야 했으니, 여행은 예정보다 길어지기 일쑤였어요. 집으로 돌아오는 길에 다시 들른 베르사유 궁에서 남매는 또다시 큰 환대를 받고 두 달간 머물러요. 무려 88개 도시를 거치면서 3년이 훌쩍 지난 뒤 가족은 드디어 잘츠부르크로 돌아옵니다. 1,300여 일 만이었어요.

 카사치온, G장조 K. 63, 5악장

꼬마 작곡가의 출사표
이탈리아 오페라 모리표

길을 떠날 때 일곱 살이던 모차르트는 이제 열한 살이 되었어요. 레오폴트는 다른 전략을 짜야 했지요. 왕실과 귀족은 새로운 신동에게 반

응할 테니까요. 집으로 돌아온 지 1년도 채 지나지 않아 가족은 다시 빈으로 떠납니다. 마리아 테레지아의 딸인 요제파 공주와 이탈리아 시칠리아의 국왕 페르디난트 1세의 결혼식에 맞춘 여행이었어요. 이탈리아 오페라에 마음이 기울어 있던 레오폴트는 페르디난트 1세에게 모차르트를 내세울 심산이었어요. 그러니 유럽의 VIP가 총출동할 이 왕실 결혼식에 모차르트가 빠질 순 없었죠. 하지만 결혼식을 코앞에 둔 요제파 공주가 당시 빈에 만연한 천연두로 세상을 떠나더니, 모차르트 남매마저 천연두에 걸려 사경을 헤맵니다. 다행히 남매는 간신히 회복하지만 얼굴에는 천연두 자국이 남았어요.

한편, 모차르트의 첫 독일어 오페라인 〈바스티엔과 바스티엔느〉가 빈 궁정에서 공연됩니다. 그런데 레오폴트가 빈에 체류하면서 빈 궁정에서 일자리를 구한다는 소문이 잘츠부르크에까지 파다하게 퍼지자 대주교는 레오폴트에게 더 이상 월급을 주지 않았어요. 한편, 모차르트는 잘츠부르크에 일자리가 생깁니다. 궁정악단의 악장인 하이든의 동생 미하엘이 열세 살 모차르트를 잘츠부르크 궁정악단의 작곡가로 임명한 것이지요. 비록 무급이었지만, 모차르트는 처음으로 직업 음악가로서 대우를 받게 돼요.

별 소득 없이 빈 여행을 마치고 돌아온 레오폴트는 곧바로 다음 여행을 구상합니다. 단, 결혼 적령기가 된 난네를은 집에 두기로 해요. 지난 여행 때 마차가 없어 발을 동동 굴렀던 레오폴트는 아예 마차까지 구입해요. 12월의 어느 추운 날, 아버지는 아내와 딸을 남겨둔 채

모차르트만 데리고 집을 나서요. 이전 여행들은 천재 남매의 프로모션 투어였고, 이번 여행의 주인공은 오로지 천재 모차르트네요.

부자가 향한 곳은 이탈리아. 레오폴트는 빠르게 성장하는 작곡가로서의 능력을 보여주면서 모차르트가 궁정 음악가로 취업할 가능성을 타진해요. 이 여행은 이탈리아어를 배우며 귀족 및 왕족들과 인맥을 만들 수 있는 절호의 기회였어요. 레오폴트가 무엇보다도 가장 관심을 두었던 것은 오페라였어요. 헨델이 그랬듯, 오페라야말로 큰돈을 벌고 명성을 얻는 지름길이었지요. 물론, 모차르트도 오페라를 너무나 사랑했어요. 레오폴트는 모차르트를 오페라 작곡가로 만들기 위한 단계를 하나하나 밟아 나가요.

모차르트는 볼로냐에서 두 친구를 사귀는데, 한 사람은 당대 최고의 카스트라토인 파리넬리이고, 또 한 사람은 런던에서 교향곡을 가르쳐준 요한 크리스티안 바흐의 스승인 마르티니 신부님이에요. 모차르트는 신부님에게 종교음악과 대위법을 배워요. 신부님은 모차르트에게 자신이 속한 유서 깊은 볼로냐 음악협회의 회원 자격 시험을 권하지요. 규정상 스무 살이 되어야 하지만 열네 살이던 모차르트는 시험에 합격하고 예외적으로 최연소 회원이 됩니다.

알레그리의 '미제레레 메이(주여, 저를 불쌍히 여기소서)'

자동 재생 모차르트
모차르트 기사님

여행 중의 우연한 만남은 계속돼요. 모차르트는 로마 시스티나 성당에 갔다가 알레그리의 합창 미사곡 〈미제레레 메이〉를 듣고는 자신도 모르게 외워버려요. 이 곡은 교황청에 의해 봉인돼 악보 필사가 금지됐는데, 모차르트는 머릿속에 들어온 음악을 자동 재생해서 악보로 그려내요. 이 합창곡은 5성부 합창단과 4명의 솔로 가수가 교차로 노래하는, 즉 9성부의 복잡한 합창곡인 데다 연주 시간도 10분이 넘어요. 이토록 복잡한 곡을 완전히 외워서 적어낼 정도로 모차르트는 천재였어요.

이후 이 악보는 영국 작곡가 찰스 버니에게 전해지고 바로 런던에서 출판돼요. 모차르트 덕분에 작곡된 지 130년 만에 이 아름다운 미사곡을 누구나 들을 수 있게 된 것이죠. 모차르트의 재능에 기뻐한 교황 클레멘스 1세는 모차르트에게 기사 작위와 황금박차훈장을 수여합니다. 레오폴트는 마르티니 신부님에게 당시 완성된 모차르트의 초상화를 보내 감사를 표해요. 하지만 모차르트는 살면서 단 한 번도 자신의 이름에 기사 칭호를 넣지 않았어요.

모테트, 〈환호하라 기뻐하라〉, K.165 4. '할렐루야'

소년 마에스트로의
이탈리아 오페라 무대

모차르트는 이탈리아 40개 도시를 여행하는 틈틈이 작곡에 매달려요. 집을 나서면 금방 피곤해지거나 병에 걸리기 십상이었지만, 열네살 소년 모차르트는 작곡가로서 자신의 능력을 보여주기 위해 긴장감으로 무장해요. 그 성과는 밀라노에서 초연한 오페라 〈폰토의 왕, 미트리다테〉에서 나타납니다. 이 오페라는 무려 22번이나 더 공연될 정도로 큰 성공을 거둬요. 모차르트는 또 다른 오페라를 의뢰받고, 볼로냐 음악협회로부터 '마에스트로' 칭호를 받아요. 모차르트 부자는 여행의 성과에 뿌듯해하며 베니스에서 카니발을 즐긴 후, 15개월 만에 집으로 돌아옵니다.

이어서 바로, 마리아 테레지아의 아들 페르디난트 대공의 결혼식을 위해 의뢰받은 오페라 〈알바의 아스카니오〉를 완성한 모차르트는 오페라를 들고 4개월 만에 다급히 이탈리아로 향합니다. 그리고 밀라노의 라 스칼라 극장에서 성공리에 공연을 마쳐요. 그런데 어�떤 일인지 페르디난트 대공은 모차르트에게 오라는 손짓을 보내지 않아요. 하는 수 없이 집으로 돌아온 가족은 다음 날 벌어진 예상치 못한 일에 깜짝 놀라고 맙니다.

세 번째 이탈리아 여행
황후의 쓸데없는 걱정

모차르트 부자를 지지해주던 대주교가 다음 날 세상을 떠납니다. 모두가 망연자실하던 중, 모차르트는 일전에 위촉받은 오페라 〈루치오 실라〉를 공연하기 위해 다시 밀라노로 떠납니다. 이렇게 총 세 차례나 이탈리아에 가지만, 모차르트는 결국 어디에도 고용되지 않고 취업 여행은 실패로 끝나고 말아요. 그래도 이번 여행으로 모차르트는 천재 연주자를 뛰어넘어 작곡가로서 입지를 굳힙니다.

드디어 끔찍한 마차 여행에서 벗어나고, 모차르트는 새로 이사한 잘츠부르크의 집에서 많은 곡을 쏟아냅니다. 그런데 문제가 생깁니다. 하필 새로 부임한 콜로레도 대주교는 음악가를 무시하고 하인 취급하는 사람이었어요. 게다가 잘츠부르크는 오페라를 공연할 수 있는 제대로 된 극장도 부족했어요. 모차르트의 관심은 자연스럽게 잘츠부르크 밖으로 옮겨갑니다. 그런 와중에 대주교는 레오폴트가 아닌 이탈리아에서 온 작곡가를 궁정악장으로 임명해요. 레오폴트는 자신이 승진할 가능성이 완전히 없다는 것을 깨닫습니다. 설상가상으로 토스카나의 레오폴트 대공에게서도 고용을 거절하는 답장이 와요. 이후 모차르트 부자는 다시는 이탈리아를 방문하지 않아요.

상황이 이렇게 되자 레오폴트는 2가지 결론에 도달합니다. 첫 번째는 정든 고향 잘츠부르크를 떠나 빈에 정착하는 것이 낫겠다는 것이고, 두 번째는 자신이 취업하는 것보다는 모차르트가 취업하는 게 되

레 더 빠를 수 있겠다는 것이었어요.

피아노 변주곡, C장조 K.265, '아 어머니! 어머니에게 말해요(작은별 변주곡)'

래알깨알

모차르트 생가와 모차르트 하우스

모차르트 가족이 잘츠부르크에서 살았던 집은 두 곳입니다. 모차르트가 태어난 생가는 잘츠부르크의 명소로 노란색 외관이 돋보여요. 연주 여행으로 수입이 늘어난 모차르트 가족은 마지막 이탈리아 여행 후 방이 8개 있는 쾌적한 이층집으로 이사해요. 이 집이 현재 모차르트 하우스입니다.

잘츠부르크 페스티벌

매해 여름 약 5주간 잘츠부르크에서 열리는 유럽의 대표적인 음악 축제로 100년째 이어지고 있어요. 모차르트재단과 오스트리아의 지휘자 헤르베르트 폰 카라얀, 그리고 빈 필하모닉을 주축으로 성장한 이 축제는 다채로운 프로그램과 최정상 연주자들이 함께하고 있습니다.

레오폴트는 즉각 모차르트를 데리고 일자리를 찾으러 빈으로 향합니다. 하지만 장애물은 역시 콜로레도 대주교였어요. 빈에 머물던 대주교는 모차르트 부자의 일거수일투족을 보고받아요. 황제 요제프 2세는 어린 모차르트에게 오페라를 의뢰할 정도로 그의 음악을 인정

했지만, 황제의 어머니인 마리아 테레지아 황후는 이상하게도 모차르트 부자를 그리 달가워하지 않았어요. 레오폴트가 모차르트를 궁정악장 자리에 앉히기 위해 뇌물을 쓴다는 보고를 받았거든요. 이유는 또 있었어요. 강성대국을 표방하는 황후는 자신의 아들이 모차르트의 음악에 너무 몰두해 국정을 소홀히 할 것을 염려한 나머지, 모차르트 부자를 '쓸데없는 사람들'이라고 표현하며 반대를 부추겼어요. 물론 황후의 발언은 그녀가 모차르트의 음악이 범상치 않음을 인정하는 방증이기도 했지요. 이렇게 해서 황후의 아들인 페르디난트 대공, 레오폴트 대공, 그리고 요제프 2세 모두 모차르트 부자를 악장 후보 명단에서 지워버려요. 황후의 쓸데없는 걱정 때문에 모차르트 부자의 시름은 깊어만 갑니다.

교향곡, 25번 G단조 K.183, 1악장

취직이 제일 어려웠어요
딱 한 번만 더

모차르트는 뮌헨 궁정이 의뢰한 오페라 〈가짜 정원사〉를 들고 뮌헨을 방문해요. 그런데 하필 모차르트가 청중의 환호와 갈채를 받는 그 광경을 콜로레도 대주교가 객석에서 지켜봅니다. 자신이 고용한 음악가가 엉뚱한 곳에서 환대받는 모습을 보며 모차르트 부자를 향한 대주교의 적개심은 하늘을 찌를 듯 커졌어요. 그렇게나 적대적인 대주

교를 상대하면서 모차르트 또한 잘츠부르크 궁정을 위해 일할 의욕이 꺼져버립니다.

상황을 눈치챈 레오폴트는 모든 책임을 자신에게 돌리는 진상서를 올리지만, 대주교의 마음은 이미 떠난 후였어요. 레오폴트의 간청에 다행히 복직되긴 하지만, 그는 대주교의 볼모가 되어 평생 잘츠부르크에 갇힙니다. 단 한 번 빈을 방문한 것 외에는 잘츠부르크 밖으로 나가지 못했지요.

모차르트는 얼떨결에 자유의 몸이 됩니다. 포기를 모르는 레오폴트는 마지막으로 한 번 더, 취업을 위해 떠나보기로 합니다. 과연 이번이 정말 마지막일까요? 모차르트는 이미 성년이었지만, 레오폴트는 굳이 아내를 아들의 감시자 및 보고자로 따라가게 해요. 하지만 몸이 약한 그녀는 여행을 떠난 뒤 갈수록 지쳐가요.

 피아노 소나타, 13번 Bb장조 K.333, 1악장

잊을 수 없는 첫사랑
사촌 베슬레

모차르트는 여섯 살 꼬마일 때 만났던 뮌헨의 막시밀리안 3세를 15년 만에 다시 마주치지만, 그는 모차르트를 위한 자리가 없다며 고용을 거절합니다. 터벅터벅 걸음을 옮긴 곳은, 레오폴트의 고향인 아우크스부르크였어요. 레오폴트의 동생 프란츠를 만나기 위한 방문이었지요.

여기서 뜻하지 않게 모차르트와 프란츠 삼촌의 딸 베슬레는 친구가 됩니다. 당시 열여덟 살 동갑이었던 베슬레와 모차르트는 보름간 짓궂은 장난을 주고받으며 연인 사이로 발전해요.

맑고 청량한 10월, 스물한 살 모차르트는 청운의 꿈을 안고 유럽 최고 오케스트라가 있는 만하임에 도착해요. 만하임에서도 모차르트는 계속 베슬레에게 편지를 보내요. 편지 내용에는 유치하거나 성적인 농담도 있어요. 모차르트에게 베슬레는 편한 친구이자 첫사랑이었음을 알 수 있어요.

 플루트와 하프를 위한 협주곡, C장조 K.299, 2악장

모차르트의 환승 연애
우리 이대로 사랑하게 해주세요

계획은 계획일 뿐, 상황이 맞아떨어지지 않았어요. 훌륭한 음악가가 넘쳐나는 만하임 궁정에 모차르트를 위한 자리는 없었어요. 게다가 곧 뮌헨으로 옮겨갈 예정인 만하임의 선제후는 모차르트를 받아줄 여력이 없었어요. 이쯤 되니 구직 여행은커녕, 마치 거절을 확인하는 여행 같죠?

귀족에게 작곡을 위촉받거나 그들의 자녀를 가르치는 등 프리랜서로서의 경험도 매력이었지만, 모차르트의 발길을 만하임에 5개월이나 붙들어놓은 건 첫눈에 반한 알로이지아였어요. 모차르트 가족처

럼 알로이지아의 집안도 음악 가족이었어요. 아버지 베버는 오페라 극장에서 배우의 대사를 미리 읽어주는 일을 하며 4명의 딸 중 3명을 소프라노로 키워냈어요. 모차르트는 화려한 기교를 뽐내는 알로이지아의 노래에 감탄하며 그녀를 이탈리아로 데려가 최고의 가수로 키워보려는 첫 번째 소망과 그녀와 결혼해서 음악가 가정을 이루고 싶은 두 번째 소망을 품어요. 문제는 아버지였어요.

"너는 한 여자에게 붙들려 굶주린 아이들이 가득한 방에서 지푸라기 침대에 누워 세상을 뜰 작정인 게냐? 너의 첫 번째 임무는 부모의 안위를 살피는 것임을 명심해라."

분노한 레오폴트는 물불 가리지 않고 모차르트를 협박합니다. 직업을 구하기 위해 길을 떠난 아들이 사랑에 빠져 한 여인에게 모든 것을 바치려는 것을 본 레오폴트는 제정신이 아니었어요. 그는 최후의 통첩과도 같은 협박성 편지를 날려요. 모차르트는 이미 가정을 이룰 수 있는 나이의 성인이었지만, 아버지에게는 여전히 신동 아들일 뿐이었지요. 레오폴트 입장에서는 지금 사랑놀이나 할 때가 아니었어요. 사랑은 그 누구도 막을 수 없는 자연스러운 감정이지만, 어려서부터 아버지의 진두지휘에 익숙했던 모차르트는 당장 만하임을 떠나 파리로 가라는 아버지의 명령에 복종하고 말아요.

"저의 모든 희망을 파리에 걸겠어요."

모차르트는 몸이 약한 어머니 없이 혼자 파리에 가려고 하지만, 아버지가 반대합니다. 모차르트의 일거수일투족을 자신에게 보고할 수

있는 사람은 어머니뿐이었으니까요. 여행으로 몸이 부서질 듯 약해진 어머니는 결국 집으로 돌아가지 못하고 모차르트와 파리로 향해요.

 피아노 소나타, 8번 A단조 K.310, 1악장

아, 어머니!
어머니에게 말해요

파리에 도착한 모차르트에게 드디어 러브콜이 와요. 보수가 꽤 좋은 베르사유 궁정의 오르가니스트 자리였어요. 그런데 웬일인지 모차르트는 보란 듯이 거절해요. 레오폴트는 크게 분노합니다. 자신에 대한 최초의 반항이었으니까요. 모차르트는 오르가니스트엔 관심이 없었을 뿐 아니라, 처음부터 아예 파리에 정착하고 싶지 않았어요. 파리에는 사랑하는 알로이지아가 없었으니까요. 두 달 후 모차르트는 〈교향곡 31번 파리〉로 대단한 인기를 끌어요. 그러나 곧이어 너무나 슬픈 일을 겪어요.

프랑스어에 서툴렀던 어머니는 모차르트가 외출하면 작은 방 안에서 홀로 외로움과 싸워야 했어요. 출혈과 고열에 시달렸지만, 아들의 보호자라는 의무감에 고통을 참으며 버텼지요. 당장 의사를 부를 돈이 없었던 모차르트는 전당포에 귀중품을 맡기지만 이미 너무 늦었요. 모차르트는 낯선 이국, 파리의 작은 방에서 사경을 헤매다가 천천히 죽어가는 어머니의 모습을 지켜볼 수밖에 없었어요. 아버지에게

보낸 모차르트의 편지에는 어머니를 잃은 어린 아들의 충격과 슬픔이 고스란히 담겨 있어요.

저는 죽는 날까지 이 비통한 날을 잊지 못할 거예요. 우세요, 실컷. 제가 그랬던 것처럼요.
— 모차르트가 아버지에게 보낸 편지 중에서

교회에서 홀로 어머니의 장례식을 치른 모차르트는 어머니를 잃은 충격과 비통함을 〈피아노 소나타 8번〉 1악장에 담아요. 2악장에서는 천천히 울며 슬퍼합니다. 그리고 〈바이올린 소나타 21번〉 2악장을 어머니의 따스한 품과 나긋한 음성을 그리워하는 선율로 채워요. 안타깝게도 레오폴트는 부인의 죽음을 모차르트 탓으로 돌리며 아들을 비난합니다.

"네 어머니의 죽음은 네 탓이야!"

 바이올린 소나타, 21번 E단조 K.304, 2악장

파리의 냉대
그녀의 냉대

파리에선 그 누구도 모차르트에게 오페라를 의뢰하지 않았어요. 모차르트는 이제 더 이상 신동이 아니었어요. 유행에 민감한 파리 귀족

들에게 그는 그저 외국에서 온 청년 음악가일 뿐이었지요. 파리와 파리 사람들이 소름 끼치게 싫어진 모차르트는 설상가상으로 거처를 마련해준 그림 남작과도 사이가 나빠져 그의 집에서 나옵니다. 갈 곳도 없었고, 돈도 없었어요. 비록 6개월간 머무른 파리에서 아무런 소득도 얻지 못했지만, 모차르트는 음악적으로 한 단계 성숙해요. 사랑하는 여인과의 이별, 만날 수 없는 고통, 그리고 어머니의 죽음을 통해 모차르트는 점점 현실 속 삶이 만만치 않음을 깨달아요.

모차르트가 파리에서 갈팡질팡하는 사이, 레오폴트는 잘츠부르크에서 모차르트가 일할 직장을 찾고 있었어요. 모차르트는 잘츠부르크를 벗어나려고 했지만, 레오폴트는 모차르트가 잘츠부르크에서 자리 잡기를 바랍니다. 레오폴트의 노력으로 모차르트는 잘츠부르크 궁정의 오르가니스트로 임명돼요. 잘츠부르크로 돌아오라는 레오폴트의 강압적인 편지에 모차르트는 잘츠부르크로 향해요. 그는 뮌헨에서 알로이지아를 다시 만나지만, 오페라 극장에 취직해 바쁘게 사는 그녀는 모차르트를 아예 기억도 못 할 정도였어요. 하지만 모차르트에게 등을 돌린 그녀와의 인연은 여기서 끝이 아니었어요. 집으로 돌아가는 길에 모차르트는 뮌헨에서 첫사랑 베슬레를 만나 마차에 태워요. 과연 레오폴트는 어떤 표정으로 그들을 맞이할까요?

모차르트는 어린 나이에는 신동으로서, 그리고 십 대에는 작곡가로서 무대 위에서 찬사를 받았지만 정작 정규직으로 채용되는 데는 거듭 실패합니다. 신동은 어릴수록 각광받지만, 궁정악장 같은 정규

직에 맞는 인재는 정치적 사안을 이해하고 단체를 통솔할 수 있는 통합적 능력을 갖춰야 하다 보니, 나이가 어린 건 되레 큰 단점이었어요. 왕실을 들락거리며 황녀의 무릎 위에서 놀던 천재 모차르트는 구직에 실패하고 결국 돌고 돌아 고향의 아버지 직장에 들어갑니다.

오페라, 〈이도메네오〉, K.336 '아버지, 형제들, 모두 안녕히'

아버지와의 피할 수 없는
줄다리기

레오폴트의 반대에도 불구하고 베슬레는 잘츠부르크에 두 달 반이나 머무르며 모차르트와 결혼하기를 내심 기대해요. 하지만 둘은 사촌으로 남게 됩니다. 대주교의 궁정악단에 들어간 모차르트는 종교음악과 세속음악을 작곡하고, 성가대를 지휘해요. 과연 모차르트가 이런 업무에 흡족했을까요? 사실 제대로 된 극장 하나 없는 잘츠부르크에서의 삶은 불만투성이였어요. 야망으로 가득 찬 모차르트에게 그곳은 너무나 좁았어요. 해소되지 않는 그의 욕망은 오선지 위에서만큼은 날개를 펴고 날아갔어요. 다행히 일전에 만하임에서 만났던 선제후가 뮌헨 궁정에 부임하면서 잊지 않고 모차르트에게 오페라를 의뢰합니다. 아! 이 얼마나 기다렸던 오페라인가요? 모차르트는 오페라 〈이도메네오〉를 들고 뮌헨으로 향합니다. 그의 오페라는 열렬한 환호를 받아요. 그런데 갑자기 빈에 체류 중이던 대주교가 모차르트

를 호출합니다.

대주교는 달려간 모차르트를 하인처럼 대해요. 모차르트는 대주교의 숙소에서는 하인들과 같이 식사하면서, 밖에서는 튠 백작부인 같은 사교계의 고위 인사 앞에서 연주하고 박수받는 이중생활을 해요. 대주교는 자신이 고용한 모차르트가 자신 외에 다른 귀족을 위해 연주하는 것을 극도로 싫어하면서도 정작 자신의 손님들 앞에서 연주하면 푼돈을 던져줍니다. 결국 폭발한 모차르트가 그만두겠다고 하자, 대주교의 시종장은 모차르트의 엉덩이를 발로 걷어차며 내쫓아요. 비록 수모를 겪기는 했지만 모차르트는 대주교, 아버지, 그리고 잘츠부르크 3가지로부터 한 방에 해방됩니다.

사실 모차르트는 대주교 몰래 요제프 2세의 어전에서 연주할 꿈을 꾸고 있었어요. 그는 아버지에게 "황제 폐하가 저를 꼭 알아야만 해요. 제 오페라를 꼭 보여드리고 싶어요"라고 편지를 보내는데, 실제로 모차르트의 바람은 이루어져요. 사실 요제프 2세는 어머니 마리아 테레지아 휘하에서 부재상을 지낸 콜로레도 백작 가문을 견제하기 위해 모차르트가 필요했어요. 요제프 2세는 모차르트에게 작곡료를 지급하는 것은 물론 비정기적 후원을 해주기로 약속해요.

오페라, 〈차이데〉, K.344 '편히 쉬어요, 내 사랑'

잘츠부르크 탈출
솔로 탈출

모차르트가 빈에 머무르며 대주교와 힘겨루기를 할 즈음, 알로이지아가 빈 궁정 극장의 가수로 취직하면서 그녀의 가족 모두 빈으로 이사를 와요. 그녀는 배우인 요제프 랑게와 결혼해 첫 아이를 임신 중이었어요. 빈에 정착하기로 결심한 모차르트는 알로이지아네 집에 얹혀살며, 놀랍게도 알로이지아의 동생 콘스탄체에게 끌려요. 콘스탄체와의 사랑은 모차르트가 빈에 완전히 정착하는 큰 계기가 됩니다.

비록 빈 궁정에 바로 취직되지는 않았지만, 다행히 요제프 2세의 궁정 오페라단으로부터 오페라 〈후궁 탈출〉을 의뢰받고, 크리스마스 이브에 황제의 초대를 받아 왕실에 불려갑니다. 알고 보니 요제프 2세 주최로 이탈리아의 유명 피아니스트인 무치오 클레멘티와 피아노 배틀을 해야 하는 자리였어요. 모차르트는 근래 작곡한 변주곡을 연주해요. 황제는 모차르트의 연주에는 클레멘티의 기교에 더해 정취까지 넘쳤다고 총평해요. 황제의 인정과 콘스탄체의 사랑을 받은 모차르트는 활력이 넘칩니다.

오페라, 〈후궁 탈출〉, K.384 '피날레'

우리,
결혼하게 해주세요!

하지만 사랑은 순조롭지 않았어요. 레오폴트는 둘의 교제를 반대했어요. 콘스탄체는 어머니와 싸우고 집을 나가 모차르트를 후원하던 남작 부인의 집으로 피신해요. 설상가상으로 누나 난네를마저 결혼을 끝까지 반대하지만, 사랑에 빠진 남자에게 가족의 반대는 아무 소용도 없었어요. 결혼식 전날까지 허락을 구하는 아들에게 레오폴트는 끝내 답장하지 않아요. 모차르트는 작곡 중인 오페라 〈후궁 탈출〉의 여주인공 콘스탄체의 이야기에 자신의 러브스토리를 녹여냅니다. 〈후궁 탈출〉은 사랑하는 두 연인이 외부의 방해에도 불구하고 드라마틱한 반전을 겪는 내용이에요. 모차르트와 콘스탄체는 1782년 8월 4일 성 슈테판 성당에서 부부가 됩니다. 하객은 단 5명뿐이었어요. 신랑은 신부에게 금시계를 예물로 주고, 콘스탄체를 재워줬던 남작 부인은 성대한 피로연을 열어줘요. 하객 중 레오폴트와 난네를은 없었어요. 초연된 오페라 〈후궁 탈출〉은 큰 성공을 거둡니다. 요제프 황제도 참석했을 정도이니, 모차르트가 내심 빈 궁정에서 한 자리를 차지하리라 기대할 만도 했죠?

 호른 협주곡, 4번 K.495, 3악장

모차르트가 즐긴 배설물 농담

장난을 좋아한 모차르트는 편지에 배설물에 관련한 농담을 곧잘 썼어요. 부모님이나 누나뿐 아니라 심지어 첫사랑 베슬레와 나눈 39통의 편지에도 어김없이 이런 농담이 등장합니다. 뿐만 아니라, 모차르트는 배설물을 소재로 노래를 만들어 친구들과 함께 부르며 즐거워했어요.

"너의 코에 똥을 쌀 거야. 그러면 너의 턱 밑에까지 흘러내리게 되겠지?"

미라클 모닝
첫 시댁 방문

한 여인의 남편이 된 모차르트는 미라클 모닝을 시작합니다. 그는 새벽 4시 반에 기상해 밤늦게까지 작곡에 몰두해요. 심지어 일요일에도 모차르트는 왕실 도서관장인 슈비텐 남작의 호출로 바흐와 그의 아들들, 그리고 헨델의 필사본 악보를 편곡해서 연주해야 했어요. 한편, 어린 시절 볼로냐에서 대위법을 접했던 모차르트는 콘스탄체의 적극적 권유로 대위법 양식의 푸가 작품을 남깁니다.

다음 해 첫아들을 얻은 모차르트는 아기를 유모에게 맡긴 채, 콘스탄체를 데리고 결혼 후 처음으로 잘츠부르크를 방문해요. 콘스탄체는 드디어 결혼을 반대하던 시아버지 레오폴트를 만납니다. 다행히 레오폴트는 예의를 갖춰 그녀를 대해주지만, 난네를은 잘츠부르크에

머무는 3개월 내내 콘스탄체에 대한 반감을 숨기지 않았어요. 그런데 그만 유모에게 맡겼던 아기가 갑자기 사망합니다. 큰 충격을 받은 모차르트는 〈대미사 C단조〉를 작곡하고 잘츠부르크의 수도원에서 콘스탄체가 이를 직접 노래해요. 빈으로 돌아오는 길에 들른 린츠에서 모차르트는 교향곡 〈린츠〉를 작곡해요.

결혼 후 4년간, 모차르트는 피아니스트로서의 활동에 집중하면서 피아노 협주곡들을 쏟아내요. 그가 작곡한 총 27곡의 〈피아노 협주곡〉 중 무려 11곡이 바로 이 시기에 탄생합니다. 일반 대중이 티켓을 미리 구입하고 수익을 연주자가 갖는 공공 음악회인 아카데미에서 모차르트는 자신의 주무기인 피아노 협주곡을 선보여요. 결혼 2년째에는 5주 동안 22번의 콘서트가 열릴 정도였어요. 수익도 수익이지만 모차르트는 자신의 작품을 직접 연주하고 청중의 환호를 받는 즐거움을 만끽해요. 이즈음부터 모차르트는 음악사에서 자신의 위치를 확고히 하기 위해 자신의 작품에 번호를 매기고 초연한 연주자의 이름을 기록하기 시작해요.

피아노 협주곡, 21번 C장조 K.467, 2악장

고객 확보를 위한
천재적인 영업 전략

빈의 출판업자들이 모차르트의 곡을 출판하기 위해 몰려들고, 모차

르트에게 피아노를 배우겠다는 제자들이 줄을 섰어요. 당시 모차르트는 일종의 주상복합건물로 이사해요. 스무 평도 안 되는 방 2개짜리 작은 아파트로, 별도 들지 않고 냄새까지 올라오는 구석진 집이었어요. 그래도 그 건물에는 작은 콘서트홀이 있었지요. 모차르트는 건물주의 자녀들을 가르치며 월세를 할인받는 등 혜택을 누려요. 8개월 후, 둘째 아들 카를이 태어나자, 일주일 만에 호화 맨션으로 옮깁니다.

어린 시절 런던 여행 중에 아버지가 그랬던 것처럼, 모차르트는 극장과 연주홀뿐만 아니라 레스토랑, 심지어 집 거실 등 어디에서나 콘서트를 열었고, 무척 바빴어요. 바로 이 해, 모차르트는 살면서 가장 많은 돈을 벌어요. 그즈음 누나 난네를이 아이가 다섯이나 딸린 홀아비 판사와 결혼하면서 먼 도시로 떠나자, 모차르트는 적적해하던 아버지를 빈으로 초청해요. 레오폴트는 방이 6개나 있는 모차르트의 호화 맨션에서 10주간 함께 지내요. 그해 말, 모차르트는 예상치 못한 곳에 들어갑니다.

13개의 관악기를 위한 세레나데, K.361 '그랑 파르티타', 3악장

빈의 귀족과 엘리트 남성 중에는 일종의 사교 클럽인 프리메이슨 회원이 많았어요. 그들의 영향력이 거세지자 요제프 2세가 프리메이슨을 금지하는데, 그 직전에 모차르트도 프리메이슨에 들어가요. 당시 모차르트는 빈의 에스테르하지 백작의 살롱에서 매주 월요일과

금요일 살롱 콘서트를 열었는데, 백작 또한 프리메이슨 회원이다 보니 티켓을 구입하는 청중도 거의 프리메이슨 회원이었어요. 모차르트가 프리메이슨에 가입한 이유 중 하나는 바로 자신의 음악회 티켓을 구입할 주고객층 확보, 즉 생계를 위해서였어요. 매우 열성적으로 활동한 모차르트는 3주 만에 계급이 오르고, 곧이어 가장 높은 계급인 '마스터'가 됩니다. 새해가 되어 빈에서 제작하는 달력에 모차르트의 초상화가 포함되자, 모차르트는 프리메이슨에서 최고 음악가로 대우받아요. 마침 아들 집에 머물던 레오폴트도 아들을 지원 사격하기 위해 프리메이슨에 가입합니다.

명품족의
쇼핑리스트

모차르트는 빈의 최상류층에 속하는 고소득자였어요. 레오폴트가 방문했던 해, 모차르트의 공식 수입은 연간 4,000굴덴(약 4억 원) 정도였어요. 모차르트는 하룻밤 연주회로 1년치 집세(400굴덴)를 벌 정도였어요. 당시 하녀의 월급은 1굴덴(10만 원), 평교사의 연봉은 200굴덴(2,000만 원) 정도였어요. 이렇듯 모차르트는 평범한 사람의 10배가 넘는 돈을 벌었지만, 씀씀이도 컸어요. 모차르트 부부는 아들 카를을 상류층 전용 고급 기숙학교에 보내고, 비싼 집에 걸맞은 당구대와 고급 포르테피아노를 구비하고, 하인을 부리고, 승마용 말과 마차를 차례로 사들입니다. 또 친구들을 초대해 고급 와인과 값비싼 음식이 가득

한 파티를 즐기며, 품위유지비로 많은 돈을 지출해요. 모차르트는 빈에서 10년간 총 열세 번 이사하는데 그중 열한 채는 임대료가 비싼 시내 중심가였어요.

래알개알

모차르트의 품위유지비

모차르트를 처음 본 사람은 그의 작은 체구에 한 번 놀라고, 귀족처럼 보이는 고급 의상에 또 한 번 놀라요. 어려서부터 황실과 귀족의 취향을 가까이에서 접한 모차르트는 최신 유행하는 최상품의 옷, 가발, 모자 등으로 자신을 꾸며요. 모차르트의 옷장에는 수많은 고급 재킷과 십수 켤레의 스타킹, 수십 개의 손수건, 그리고 심지어 모피코트도 있었어요. 시골 출신인 모차르트는 자신을 패셔너블한 도시인처럼 치장하느라 의상비로 꽤 많은 돈을 씁니다.

현악 4중주, 17번 K.458 '사냥', 4악장

또 다른 아버지
파파 하이든

빈에서 잘나가는 음악가 모차르트에게 거장 하이든은 우상 그 이상이었어요. 27세의 모차르트와 빈에 자주 다녀가던 51세의 하이든은

금세 친구가 돼요. 모차르트의 권유로 하이든도 프리메이슨에 가입하지요. 모차르트는 하이든의 〈현악 4중주 39번〉에 감동받고 자신도 현악 4중주를 작곡합니다. 하이든은 종종 모차르트의 집을 방문해 함께 〈현악 4중주〉를 연주합니다. 당시 모차르트가 작곡한 〈현악 4중주〉를 함께 연주한 하이든은 마침 그 자리에 있던 레오폴트에게 이렇게 말해요.

"신께 맹세컨대, 당신의 아들은 내가 아는 가장 위대한 작곡가요."

레오폴트는 모차르트의 〈피아노 협주곡 D단조〉의 초연 연주회에서 슬프도록 아름다운 선율에 감동한 상태였으니, 하이든의 칭찬에 아들에 대한 자랑스러운 마음이 더해집니다. 잘츠부르크의 생물학적 아버지 레오폴트가 모차르트에게 재능을 주었지만 그를 옭아맨 반면, 빈의 사회적 아버지 하이든은 모차르트의 재능을 인정하고 지지해준 은인이었어요. 모차르트는 하이든을 '파파'라고 부르며 함께 연주했던 6곡의 〈현악 4중주〉를 그에게 헌정해요('하이든 4중주'). 모차르트를 친자식처럼 아낀 하이든은 프라하의 극장에 모차르트의 오페라를 적극 추천합니다.

모차르트의 피아노 소나타는 어린아이에겐 너무나 쉽지만, 아티스트에겐 너무나 어렵다.
– 아르투르 슈나벨

피아노 소나타, 11번 A장조 K.331, 3악장, '튀르키예 행진곡'

래|알
깨|알

빈에서 히트한 튀르키예 음악

17세기 유럽을 침공한 오스만 투르크(튀르키예의 옛 국호. 튀르키예는 2022년 6월에 지정된 터키의 새로운 국호)는 자신들의 전쟁 음악인 예니체리(Janissary) 음악을 유럽에 남깁니다. 심벌즈와 큰북이 천지를 울리며 적군을 위협하는 듯한 예니체리 음악은 유럽 음악에 큰 영향을 줍니다. 모차르트도 그 매력에 사로잡혔지요. 그는 튀르키예를 배경으로 한 오페라 〈후궁 탈출〉에 심벌즈와 트라이앵글을 사용해서 튀르키예 스타일을 재현하고, 튀르키예와의 전승 100주년 기념으로 〈피아노 소나타〉 11번 3악장을 '튀르키예 풍으로(Alla Turca)' 작곡해요. 이 곡은 '튀르키예 행진곡'으로 불립니다.

모차르트의 진짜 얼굴

모차르트는 키가 150cm가 안 되고 체구도 작았어요. 유난히 뽀얀 얼굴에는 천연두 자국이 있었고, 강렬한 두 눈은 튀어나온 편이에요. 콘스탄체에 의하면, 모차르트의 목소리가 약간 높고, 기분이 좋으면 활력이 넘쳤다고 해요. 또 그녀는 모차르트의 초상화들 중 형부 요제프 랑게가 그린 초상화가 실제 모습과 가장 닮았다고 했어요. 비록 미완성이지만, 이 초상화는 13점의 모차르트 공식 초상화 중 유일하게 가발을 쓰고 있지 않아서 그의 가늘고 숱이 많은 머리카락을 보여줍니다.

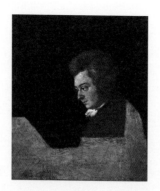

요제프 랑게가 그린 모차르트의 초상화(미완성)

모차르트의 귀

의학 사전에는 '모차르트의 귀(Mozart's ear)'라는 용어가 실려 있어요. 대부분의 초상화 속에서 모차르트의 왼쪽 귀는 가발로 가려져 있어요. 태내에서 생성돼야 할 귓바퀴와 귓불이 거의 없어 평평하고 독특하다 보니, 가발로 가린 거예요. 게다가 왼쪽 귀가 무척 예민해서 트럼펫이나 플루트 소리를 듣기 힘들어했어요. 플루트 곡을 의뢰받으면 "싫어하는 악기를 위한 곡을 쓰려니 힘이 안 난다"고 불평했지요.

피아노 협주곡, 22번 Eb장조 K.482, 3악장

프랑스 혁명의 불씨
귀족의 갑질

한편 프랑스에서는 보마르셰의 희곡 〈피가로의 결혼〉이 연극계를 강타합니다. 이 작품은 직장 내 성희롱과 괴롭힘을 일삼는 갑질 전문 귀

족을 풍자하고 비판하는 내용이지요. 이 연극이 초연된 지 5년 후인 1789년 프랑스 혁명이 발발한 것은 결코 우연이 아니에요. 결국엔 귀족의 반감을 사고, 베르사유에 사는 마리 앙투아네트가 오빠 요제프 2세에게 불안해하는 편지를 보내자, 요제프 2세는 이 연극의 오스트리아 내 공연을 금지해요.

하필 그때 보마르셰의 피가로 3부작이 인기를 끌자 모차르트는 2부에 해당하는 〈피가로의 결혼〉을 오페라로 만들 심산으로 대본가 다 폰테를 설득해요. 모차르트는 6주 만에 음악을 만들어내지만 오페라가 검열당할 상황에 이르자, 다 폰테는 정치색을 배제하고 남녀의 사랑 위주로 내용을 풀어내기로 황제와 합의합니다. 다 폰테는 희곡의 본래 내용을 뒤틀어서 코믹하게 펼쳐내고, 모차르트는 음악적 위트를 넣어 오페라를 완성해요. 요제프 황제가 쏘아 올린 인기에 부응해 오페라는 총 9번이나 공연돼요. 공연 중 앙코르 요청이 끝도 없이 이어지자 부르크 극장 대표이기도 한 요제프 2세가 '아리아 외 앙코르 금지령'을 내릴 정도였어요. 하지만 결국 오페라의 메시지는 귀족의 심기를 불편하게 했고, 귀족들의 마음은 슬슬 떠나갑니다. 모차르트는 귀족 사회에서 점차 배제되었어요. 모차르트가 〈피가로의 결혼〉을 작곡한 호화 맨션은 '피가로 하우스'로 불립니다.

오페라, 〈피가로의 결혼〉, K.492 '더 이상 날지 못하리'

피가로의 결혼

〈피가로의 결혼〉의 성공으로 기쁨을 느낀 것도 잠시, 콘스탄체가 낳은 셋째 아이가 태어난 지 한 달 만에 사망하고 말아요. 한편 영국에서 오페라와 관련해 파격적인 제안이 들어와 영어를 배우기도 했지만, 모차르트는 발이 묶여 떠날 수 없었어요. 영국에 체류하려면 아기 카를을 누군가에게 맡겨야 했는데, 몸이 아픈 레오폴트에게 부탁할 순 없었으니까요. 모차르트는 하이든처럼 영국에서 돈과 명예를 얻을 수 있는 기회를 놓쳐버려요. 다행히 비교적 가까운 프라하에서 매력적인 러브콜이 오고 모차르트는 즉각 움직입니다. 실은 모차르트를 아끼는 하이든이 프라하의 오페라 극장에 모차르트를 추천한 결과였지요.

모차르트 부부는 오페라 〈피가로의 결혼〉과 미리 작곡해둔 〈교향곡 38번〉을 들고 프라하로 달려가요. 프라하의 박수갈채는 빈보다 대단했어요. 다행히 프라하의 청중은 오페라가 주는 의미를 그리 엄중히 따지지 않았어요. 〈피가로의 결혼〉에 푹 빠진 프라하 시민들은 피가로의 아리아를 유행가처럼 부르며 즐거워합니다. 심지어 며칠 후 프라하 국립극장에서 〈교향곡 38번〉을 초연하는 무대에서도 모차르트는 〈피가로의 결혼〉의 아리아들을 포르테피아노로 연주하는 팬 서비스를 펼쳐야 했어요. 이 어마어마한 인기 덕분에 모차르트는 극장장에게 두 번째 오페라를 위촉받아요. 다 폰테는 모차르트에게 돈 주

앙(돈 조반니) 전설을 추천합니다. 모차르트는 성공에 고무된 채 빈에
돌아오지만, 곧 청천벽력 같은 소식을 듣게 돼요.

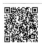

현악 5중주, 4번 G단조 K.516, 4악장

운명공동체의 해체
날개 잃은 천사

중병을 앓던 레오폴트가 서거했다는 소식이 날아들어요. 불과 3년
전, 빈을 방문했던 아버지와의 시간이 마지막이 되리라는 것을 그때
는 상상도 못 했을 테죠. 당시 잘츠부르크와 빈은 마차로 대략 일주일
정도 소요되는 거리라서 아버지의 장례를 위해 길을 나서기도 어려
웠어요. 몸이 안 좋은 콘스탄체를 두고 갈 수는 없었죠. 심지어 모차
르트에겐 가을에 프라하에서 초연할 오페라 〈돈 조반니〉 작곡 일정을
맞춰야 할 숙제까지 있었으니, 빈을 비우는 건 말할 수 없는 부담이었
어요. 그간 아버지와 수많은 불화를 겪었지만 모차르트는 자신의 성
공이 아버지의 희생과 노력 덕분이었다는 것을 가슴 깊이 잘 알고 있
었어요. 그는 아버지를 잃은 슬픔을 그저 눈물로 삼켜요. 안타깝게도
레오폴트의 장례식에는 모차르트뿐만 아니라 난네를도 불참합니다.
그리고 모차르트는 죽을 때까지 다시는 잘츠부르크에 가지 않았어요.
　이토록 경황없는 모차르트의 집에 어느 날 한 청년이 제자가 되기
위해 찾아옵니다. 그의 이름은 베토벤. 둘의 만남에 관한 기록은 전혀

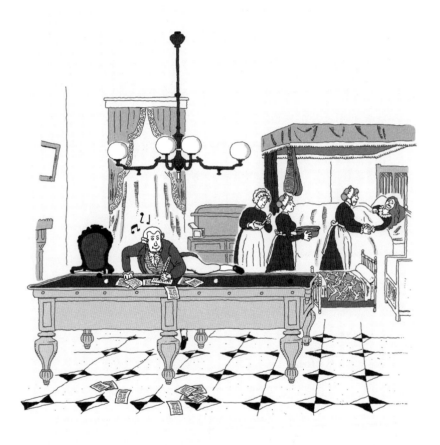

남아 있지 않지만, 이 만남이 실재했더라도 당시 모차르트의 집에는 아홉 살짜리 꼬마 훔멜이 제자로 들어온 상황인 데다 무엇보다 모차르트에게는 베토벤을 제자로 들일 여유가 없었어요. 이 상상 속 만남은, 두 거장이 한 번쯤은 만났기를 바라는 우리의 바람으로 남길게요.

그즈음 모차르트는 누나 난네를에게 편지를 보내요. 레오폴트의 유산 중 1,000굴덴을 보내달라는 내용이었어요. 그런데 모차르트는 이미 프리메이슨 친구인 호프마이스터에게도 돈을 빌려달라는 편지를 보낸 바 있었어요. 잘나가는 모차르트가 돈을 빌리다니, 대체 무슨 일일까요? 레오폴트가 세상을 떠난 후부터 아버지 없는 하늘 아래 놓인 모차르트는 운명처럼 내리막길을 걷습니다.

벼락치기의 명수
D day가 역사를 만든다

모차르트의 장기는 단연코 벼락치기입니다. 그것도 마감 10분 전에 곡을 완성하는 특기가 있었죠. 무슨 일이 있어도 마감 날짜를 지키기 위해 모차르트는 콘스탄체가 출산하는 중에도 옆방에서 곡을 쓰곤 했어요. 그에게 있어서 작곡이란 그저 머릿속에서 이미 정리된 음악을 오선지에 일필휘지로 옮기는 작업일 뿐이었어요. 마치 베낀 듯 깨끗한 그의 악보를 보면 그의 기억력과 음악 구성 능력이 얼마나 탁월한지 알 수 있어요. 오페라는 길고 힘든 작업을 거쳐야 하다 보니, 마감 시간이 가까워질수록 작곡 속도도 빨라졌어요. 악보의 잉크가 마

르기도 전에 오페라 극장 감독이 베껴가고, 30분 후에는 리허설이 시작되는 경우가 허다했지요.

음악이요? 내 머리에 다 들어 있어요. 긁적이면 나와요.
– 영화 〈아마데우스〉 중 모차르트의 대사

모차르트 부부는 다 폰테와의 두 번째 협업 오페라인 〈돈 조반니〉의 초연을 위해 프라하로 향해요. 오페라는 아직 완성되지 않은 상태였어요. 모차르트 부부는 음악가 두세크 부부의 집에 머물렀는데, 마침 다 폰테의 친구인 62세의 카사노바도 그곳에 와 있었어요. 모차르트는 공연 전날 아침이 되어서야 벼락치기로 악보를 완성해요. 그런데 혹시 당시 극장 리허설에 함께 있었던 카사노바와 상의하며 완성했을 수도 있지 않을까요? 어쩌면 프라하 국립 오페라 극장에서 모차르트의 지휘로 초연된 〈돈 조반니〉를 카사노바도 객석에서 보고 있었을지 모르지요.

오페라, 〈돈 조반니〉, K.527 '우리 함께 손을 잡고'

오페라 〈돈 조반니〉는 엄청난 성공을 거두며 프라하에서만 무려 116회나 공연돼요. 그런데 빈의 귀족들은 이 오페라마저 좋아하지 않았어요. 〈피가로의 결혼〉에서는 귀족을 벌하더니, 〈돈 조반니〉에서는

아예 귀족이 지옥 불에 떨어져 죽지요. 즐겁고 유쾌한 오페라를 기대하던 빈의 청중은 〈돈 조반니〉를 보며 없던 정도 떨어져버렸어요. 하지만 사려 깊은 음악가 살리에리만큼은 〈돈 조반니〉를 보며 모차르트가 레오폴트의 죽음으로 너무나 힘든 시간을 보냈음을 알아차립니다.

그해 말, 오스트리아가 전쟁에 휘말리면서 정부와 귀족의 지원이 줄어들자 극장과 오페라단은 문을 닫아요. 게다가 귀족들이 참전하고 전염병까지 돌자 빈의 음악가들은 점점 배고픈 상황이 됩니다. 모차르트도 마찬가지였어요.

낭비된 재능,
추락하는 음악의 천사

기쁜 일도 있었어요. 빈에 온 지 6년 만에 모차르트는 드디어 취직합니다. 그의 첫 직장은 빈 궁정의 실내악 작곡가였어요. 실은 모차르트가 계속 프라하에 들락거리자 요제프 2세가 모차르트를 빈에 묶어두려는 방편으로 제안한 것이었죠. 이런저런 빚이 쌓여가던 모차르트에게는 '빈'의 폼 나는 직장인 데다가 무도회용 춤곡 몇 곡만 작곡하면 요긴하게 쓸 월급이 꼬박꼬박 들어오는, 정말 감사한 자리였어요. 그리고 무엇보다도 모차르트의 소원은 프라하도 영국도 아닌, 빈에서의 성공이었지요. 단, 세월이 흐를수록 음악이 깊이를 더하고 있는 마당에 그저 빈 궁정을 위한 왈츠나 미뉴에트 정도만 작곡하는 건 재능 낭비죠. 결국 생애 마지막 직장이 된 이 애매한 직책에 대해 모차

르트는 이렇게 말해요.

"내가 하는 일에 비해서는 대우가 좋고, 내가 할 수 있는 일에 비해서는 대우가 나쁘다."

한편 모차르트는 돈을 더 벌어보기 위해 악보를 선예약 받고 출판하려 하지만, 예약자가 너무 적어 출판이 연기되는 굴욕을 겪어요. 모차르트의 음악은 시민 계급을 대변해 기존 질서에 저항하는 메시지를 담았고, 즐거움을 추구하는 빈의 청중은 그저 불편해하며 등을 돌리고 말아요. 빈은 유행이 금방금방 바뀌는, 아주 센서티브한 도시니까요.

래알 꼭알

빈의 명콤비 : 다 폰테 3부작 〈피가로의 결혼〉, 〈돈 조반니〉, 〈코지 판 투테〉
이탈리아 베니스 출신의 로렌초 다 폰테는 가톨릭 사제였지만, 카사노바와 어울리면서 방탕한 삶을 살다가 추방당합니다. 이후 빈으로 옮겨와 궁정의 오페라 대본가로 활동해요. 모차르트는 흥행 보증수표이자 최고의 협업 파트너인 다 폰테와 함께 일명 '다 폰테 3부작'이라 일컬어지는 오페라 〈피가로의 결혼〉, 〈돈 조반니〉, 〈코지 판 투테〉를 만들어내요.

교향곡, 40번 G단조 K.550, 1악장

게다가 빈 궁정악장에 모차르트가 아닌 38세의 살리에리가 임명됩니다. 살리에리와 또래였던 모차르트는 이제 더 이상 궁정악장의 꿈을 이룰 수 없게 된 것이지요. 사람마다 각자의 몫이 있다지만, 세상에 둘도 없는 천재 모차르트는 왜 그토록 꿈꾸던 궁정악장이 될 수 없었던 걸까요? 모차르트는 그저 꿈에서나 그리던 궁정악장을, 살리에리는 죽을 때까지 무려 36년간이나 독차지합니다.

모차르트의 절망은 이것으로 끝이 아니었어요. 그가 처음으로 안아본 첫 딸 테레지아가 생후 6개월 만에 세상을 떠나요. 꿈이 사라진 상황에서 연이어 아이들까지 잃으면서 모차르트는 아마도 살아갈 희망을 잃었는지도 모릅니다. 게다가 콘스탄체마저 충격을 받고 건강이 급격히 나빠져요. 돈에 계속 쪼들리자 모차르트는 결국 빈 교외로 이사해요.

래알 깨알

영화 〈아마데우스〉
1984년 개봉한 영화 〈아마데우스〉는 200년 전 모차르트의 삶을 그려냅니다. 영화는 러시아의 문호 알렉산드르 푸시킨의 희곡 〈모차르트와 살리에리〉(1830)를 근거로, 림스키 코르사코프의 오페라 〈모차르트와 살리에리〉(1898)와 영국 극작가 피터 셰퍼의 희곡 〈아마데우스〉(1979)를 거쳐 탄생해요. 푸시킨은 극 중에서 살리에리를 모차르트를 시기해서 독살한 작곡가로 설정했는데, 영화 〈아마데우스〉가 히

트하면서 사람들은 이를 사실로 받아들여요. 실제로 살리에리는 모차르트를 질투할 이유가 없는 잘나가는 궁정악장이었을 뿐 아니라 둘은 서로를 존경하며 함께 작품을 만들기도 했어요.

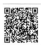

클라리넷 트리오, '케겔슈타트', K.498, 3악장

쌓여가는 도박 빚
카드 빚 돌려막기

교외로 이사를 가면서 임대료 부담은 줄었지만, 모차르트의 씀씀이는 도통 줄지 않았어요. 그의 소비 성향보다 큰 문제는 도박이었어요. 모차르트는 프리메이슨 동료들과 함께 카지노에서 도박을 하거나 볼링 게임의 일종인 케겔슈타트로 돈 내기를 즐겼고 빚은 계속 늘어납니다. 눈덩이처럼 불어나는 빚을 갚을 그 어떤 대책도 없었어요. 그저 돈을 빌리러 다니는 수밖에요. 당시 모차르트가 작곡하던 〈피아노 협주곡〉 오선지에는 음표뿐만 아니라 숫자가 가득 적혀 있어요. 아마도 작곡을 하다가 돈 계산을 한 듯해요. 심지어 아버지의 유산 1,000굴덴을 물려받지만, 빚은 출구를 모르는 회전문처럼 계속해서 쌓여가요. 모차르트가 친구 푸흐베르크에게 보낸 21통의 편지에는 돈을 빌리는 비참한 심정이 너무나 간절하게 표현돼 있어요.

여보게, 너무나 미안하네. 내게 단 100굴덴이라도 빌려주는 친절을 베풀어줄 수 있겠나? 자네가 내게 보여줄 수 있는 진정한 호의 말일세.

– 모차르트가 푸흐베르크에게 보낸 편지 중에서

친구에게 돈을 빌려달라고 애원하며 이토록 필사적인 편지를 쓸 수밖에 없었을 모차르트의 심정을 헤아려봅니다. 절벽 끝에서 뭐라도 잡고 버텨야 하는 지경에 내몰린 그는 법원의 서기 등 주변인들에게 계속 절박한 편지를 보내며 돈을 빌려요. 3년간 쌓인 빚은 지금의 가치로 무려 3억 원 정도나 됐어요.

래알 꼭알

만하임 로켓

18세기 만하임 악파 오케스트라가 발전시킨 기법으로, 스케일이나 아르페지오가 아래에서 위로 올라가면서 점점 빨라지고 커지는 작법이에요. 모차르트는 〈교향곡 40번〉의 4악장과 〈현악 세레나데〉의 1악장을 만하임 로켓으로 시작합니다.

– 교향곡 40번 4악장의 시작

교향곡, 40번 G단조 K.550, 4악장

진짜진짜 마지막
마지막 구직 여행

그 와중에도 모차르트는 불굴의 의지로 마지막 3개 교향곡(39번, 40번, 41번)을 작곡해요. 그리고 전쟁으로 궁핍해진 빈 시민들을 상대로 다시 한번 아카데미 콘서트를 기획하지만, 선입금하고 예약한 사람은 놀랍게도 단 한 사람, 슈비텐 남작뿐이었어요. 결국 연주회는 무산됩니다. 고맙게도 슈비텐 남작이 조직한 기사연합회가 모차르트에게 작곡비를 주거나 지휘를 맡기면서 재정난을 겪던 모차르트에게 중요한 수입원이 되어줍니다. 하지만 집 안의 가구와 귀중품까지 저당 잡히자 더는 안 되겠다고 생각한 모차르트는 과감히 '구직 여행'이라는 승부수를 던져요.

이번엔 북독일로 갑니다. 절벽 끝에 매달린 모차르트와 동행한 사람은 프리메이슨 동료이자 후원자인 리히노프스키 공작이었어요. 과연 그는 모차르트의 은인으로 남을까요? 마지막 승부수인 만큼, 모차르트는 공작에게 돈을 충분히 빌려 여행 경비를 준비해둬요. 부푼 꿈을 안은 모차르트는 임신한 콘스탄체를 안심시키고 공작의 마차에 올라요. 모차르트는 베를린 근교 포츠담의 상수시 궁에서 〈현악 4중주〉를 연주하고 프리드리히 빌헬름 2세에게 현재의 5배 연봉을 받는

궁정악장 자리를 제안받지만, 거절하고 말아요. 요제프 2세에 대한 신의를 지키기 위해서였지요. 모차르트는 친구에게 이런 편지를 보냅니다. "나는 내 편을 들어주는 요제프 황제가 있는 빈이 좋아!"

허무하게도 57일간의 여행은 아무 소득 없이 끝나고, 경비는 고스란히 빚이 되어 쌓입니다. 설상가상으로 콘스탄체는 다시 딸을 낳지만 태어나자마자 사망해요. 극도로 몸이 약해진 그녀를 바덴으로 요양 보내기 위해 모차르트는 돈을 더 빌립니다.

클라리넷 5중주, A장조 K.581, 2악장

요제프 2세는 환상의 콤비 모차르트-다 폰테에게 세 번째 오페라를 주문해요. 황제가 원한 주제는 정절이었어요. 다 폰테는 애인의 정절을 시험하는 두 남자 이야기를 쓰고, 오페라 〈코지 판 투테(여잔 다 그래)〉가 완성됩니다. 모차르트는 늘 자신에게 돈을 빌려주는 친구 푸흐베르크에 대한 미안한 마음으로 자신의 집에서 열리는 개인 리허설에 그와 하이든을 초대해요. 그런데 안타깝게도 정작 오페라를 원했던 요제프 2세는 오페라를 보지 못한 채 튀르키예와의 전쟁 중 서거합니다. 국상으로 공연장의 문이 자동으로 닫히면서 오페라는 초연한 지 한 달 만에 무대에서 내려와요. 이렇게 흥행의 흐름을 놓친 〈코지 판 투테〉는 큰 타격을 입고 모차르트 생전엔 다시 무대에 오르지 못해요. 황제의 죽음으로 꺼져가는 불씨가 된 오페라를 보며 모차르트

는 이제 더 이상 자신을 끌어줄 사람이 한 명도 남지 않았음을 실감해요. 모차르트는 꺼져갑니다.

오페라, 〈코지 판 투테〉, K.588, '그대의 눈길을 제게 돌려주세요'

실패, 그리고 또 실패
도박과 여자, 그리고 술

모차르트는 혹시나 하는 마음으로 궁정 부악장 자리에 지원해요. 그리고 행여라도 불이익을 당하게 될지 모르니 푸흐베르크에게는 자신이 돈을 빌리고 있음을 비밀로 해달라는 부탁까지 합니다. 하지만 부악장 역시 모차르트를 위한 자리는 아니었어요. 엎친 데 덮친 격으로, 모차르트는 레오폴트 2세의 프랑크푸르트 대관식을 위한 공식 수행원 명단에 자신의 이름이 없다는 것을 알게 됩니다. 상황이 전과 다르게 흘러가고 있다는 것을 감지한 모차르트는 긴박감을 느끼고 처남과 함께 대관식에 가기로 해요. 그곳에서 모차르트는 자비를 들여 콘서트를 열고 〈피아노 협주곡 26번 대관식〉을 연주하지만, 객석을 점유하는 데는 실패해요. 레오폴트 2세의 대관식 공식 음악회에선 살리에리의 오페라가 공연돼요. 공식 음악회에서 모차르트의 그 어떤 곡도 연주되지 않았을 뿐 아니라, 모차르트는 새 황제의 얼굴을 아주 멀리서조차 보지 못했어요.

그 사이 빈에 남은 콘스탄체는 더 작은 집으로 이사해요. 이처럼 우

려스러운 상황에서 모차르트는 아내에게 사랑이 가득 담긴 편지를 보냅니다. 아내에게 보내는 키스에 대해 장난스럽게 쓴 편지의 글귀들을 얼핏 보면 힘들고 아픈 아내의 기분을 풀어주기 위한 노력으로 보이지만, 이는 사실 모차르트가 거짓으로 쓴 편지였어요. 연속된 실패로 수렁에 빠져버린 모차르트는 주체할 수 없는 외로움과 공허함을 밤의 유혹으로 채웁니다. 도박과 여자, 그리고 술을 즐기는 모차르트의 구멍 난 주머니는 주인을 완전히 파괴하고 있었어요. 심신이 완전히 망가진 모차르트는 콘스탄체를 따라 바덴의 온천에 가는데, 그곳에서 너무나 아름답고 숭고한 미사곡을 작곡합니다. 바로 거룩한 성체라는 뜻을 지닌 〈아베 베룸 코르푸스〉입니다. 온천에서 돌아온 모차르트의 집에는 고소장이 날아와 있었어요.

거룩한 성체, D장조 K.618

마지막 친구
마지막 오페라

모차르트는 리히노프스키 공작에게서 빌린 여행 경비를 한 푼도 갚지 못하고 있었어요. 공작은 모차르트가 온 사방에 돈을 빌리다가 결국엔 파산할 것을 확신했던 걸까요? 그는 모차르트를 고소합니다. 사실 공작에게 그 돈은 누구를 고소할 정도의 액수가 아니었지만, 공작의 고소로 모차르트는 곤경에 빠져요. 설상가상으로 다 폰테가 궁정

에서 쫓겨나 영국으로 도망가버려요. 모차르트의 날개가 또 떨어져 나간 것이지요.

한편, 런던 왕립극장에서 런던 거주를 조건으로 오페라 2편을 요청하지만 몸이 약한 콘스탄체를 두고 떠날 수 없었어요. 대체 왜 모차르트는 좋은 조건들만 골라서 피해 다닌 걸까요? 하이든이 런던으로 떠나기 전날, 모차르트는 그와 저녁을 먹어요. 모차르트는 자기 코가 석자인데도 나이 든 하이든의 여행길을 진심으로 걱정합니다. 둘은 이렇게 마지막으로 얼굴을 마주하고 결국 마지막이 된 이별을 해요. 모두가 떠나가고 부여잡을 게 없어 보이는 모차르트에게 불현듯 평소 알고 지내던 에마누엘 쉬카네더가 떠올라요.

클라리넷 협주곡, A장조 K.622, 2악장

빈 외곽의 허름한 극장에서 극단을 운영하던 쉬카네더는 노래, 춤, 작곡, 공연 기획 등 못하는 게 없는 '공연계의 팔방미인'이었어요. 모차르트는 그와 함께 새로운 오페라를 구상합니다. 모차르트는 쉬카네더가 쓴 대본을 바탕으로 일반 청중을 대상으로 한 쉽고 즐거운 오페라 〈마술 피리〉 작곡에 매달려요.

극도로 쇠약해진 콘스탄체를 온천으로 요양 보내고 홀로 남은 모차르트도 기력이 없기는 마찬가지였지요. 더운 여름, 안간힘을 쓰며 작곡에 매진하는 모차르트를 딱하게 생각한 친구가 있었어요. 바로

클라리네티스트 안톤 슈타틀러예요. 그는 모차르트에게 선뜻 돈을 구해준 은인이었을 뿐만 아니라, 그의 클라리넷 소리는 모차르트가 감동할 만큼 아름다웠어요. 모차르트는 그에게 감사하는 마음을 담아 〈클라리넷 협주곡〉과 〈클라리넷 5중주〉를 작곡해줍니다. 특히 〈클라리넷 협주곡〉 2악장의 선율은 모차르트가 자신의 죽음을 예감한 듯, 슬픈 아름다움을 뽐내며 듣는 이를 눈물짓게 합니다.

어느날, 이름 모를 낯선 남자가 찾아와 죽은 아내를 위한 〈레퀴엠〉(진혼 미사곡)을 의뢰해요. 한편 콘스탄체는 막내 아들 프란츠를 출산하고, 모차르트는 살리에리가 너무 바빠 거절한 오페라를 대신 의뢰받아요. 그 오페라는 바로 프라하에서 거행될 레오폴트 2세의 보헤미아 왕 대관식을 위한 오페라 〈티토 황제의 자비〉였어요. 이제 드디어 모차르트에게도 기회가 오는 걸까요? 모차르트는 오페라 초연을 위해 프라하로 가지만 내내 시름시름 아팠어요.

오페라, 〈마술 피리〉, K.620 '나는야 새잡이 파파게노'

래ㅣ알
꼭ㅣ알

징슈필
독일어 가사로 노래하는 징슈필(Singspiel, 노래극)은 희극적인 내용이 주를 이루며,

연극처럼 대사가 있어서 오페라보다는 뮤지컬에 가까워요. 모차르트가 발전시킨 징슈필은 훗날 독일 오페라의 초석이 됩니다.

오페라 〈마술 피리〉

쉬카네더의 극장에서 초연된 〈마술 피리〉는 모차르트가 직접 지휘하고 쉬카네더가 직접 파파게노를 연기했을 뿐 아니라 모차르트의 가족과 극단 가수들이 총동원됩니다. 모차르트가 최고 경지에 이른 예술성을 음악적으로 단순화시켜 일반 청중 모두가 즐길 수 있도록 만든 오페라이지요. 초연에 참석한 살리에리는 브라보를 외쳤고, 그의 칭찬에 신난 모차르트는 콘스탄체에게 이 사실을 자랑해요.

래알 깨알

모차르트와 카사노바

대본가 다 폰테는 스페인의 전설적인 바람둥이 돈 주앙을 주제로 오페라 〈돈 조반니〉를 쓰면서 카사노바와 자신의 경험을 녹여내요. 게다가 카사노바는 말년에 프라하에 머물던 중 모차르트의 오페라 〈돈 조반니〉에 영향을 주었으니, 〈돈 조반니〉와 카사노바는 떼어놓을 수 없죠. 프라하에서 열린 레오폴트 2세의 대관식에서 모차르트의 오페라 〈티토 황제의 자비〉가 초연되었을 때, 카사노바도 객석에 있었어요.

〈마술 피리〉 속 프리메이슨

프리메이슨은 옛것을 존중하고 형제애를 바탕으로 인류의 화합을 꾀하며 지혜와 깨달음을 얻는 것을 목표로 해요. 프리메이슨 회원인 모차르트와 쉬카네더는 오페라 〈마술 피리〉에 프리메이슨을 상징하는 이집트의 이시스와 오시리스뿐 아니라, 프리메이슨 입단식 장면 등을 넣음으로써 프리메이슨의 이념을 녹여냅니다.

지상에 왔다 간
음악의 천사

법원은 결국 리히노프스키 공작의 손을 들어줘요. 작곡료를 벌기 위해 〈레퀴엠〉 작곡에 매달리던 모차르트는 궁정 작곡가 연봉의 절반을 압류하겠다는 굴욕적인 판결을 받아요. 그의 재정 상태는 더는 손을 쓸 수 없을 정도였어요. 게다가 모차르트는 누군가 자신을 독살할 거라는 환상에 시달려요. 그는 〈레퀴엠〉이 자신을 위한 진혼 미사곡임을 알고 있었어요.

그가 세상을 떠나기 한 달 전, 〈마술 피리〉는 계속 공연되고 있었지만, 모차르트의 손에 쥐어지는 돈은 하나도 없었어요. 당시 작곡가는 작곡료를 일시불로 받고 끝이었지요. 극단장인 쉬카네더는 공연을 할 때마다 티켓값을 벌었어요. 큰돈을 번 쉬카네더는 훗날 안 데어 빈 극장을 신축합니다. 만약 〈마술 피리〉의 티켓 수입이 모차르트에게도 입금되었더라면 그가 빚을 조금씩 갚아 나갈 수 있지 않았을까요? 정말 안타까운 일이지요.

모차르트는 통증과 구토로 고통스러워하면서도 침대에 누워 〈레퀴엠〉을 완성하기 위해 안간힘을 씁니다. 그는 처제 조피에게 이렇게 말해요.

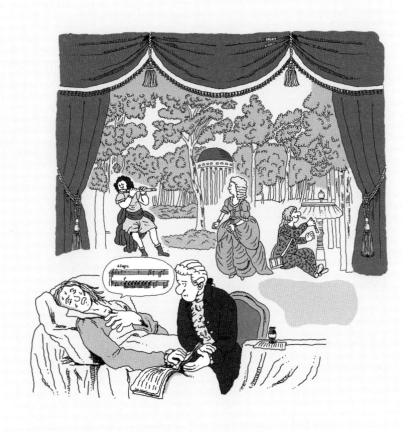

"내 혀끝에서 송장 맛이 나. 처제가 없으면 누가 내 귀여운 콘스탄체를 위로해주겠어."

래|알 꼭|알

모차르트 작품 번호, K.
1862년, 루트비히 쾨헬이 모차르트의 작품을 작곡된 순서로 정리한 체계로, 'K' 또는 'KV'(Köchel-Verzeichnis)로 표시합니다. 이후 음악 학자 알프레드 아인슈타인이 재정리해요. 모차르트의 최후 작품은 〈레퀴엠〉으로, 그의 626번째 작품, 즉 K.626이에요.

〈레퀴엠〉, K.626 8. '라크리모사'

모차르트는 지상에 온 손님에 지나지 않았다.

– 알프레드 아인슈타인

콘스탄체와 처제는 모차르트를 간호하느라 안간힘을 썼어요 모차르트의 정신은 오롯이 〈레퀴엠〉에 몰두해 있었어요. 그는 마지막 순간까지도 악보를 손에서 놓지 못한 채, 정신을 차리기 위해 온 힘을

다합니다. 모차르트는 침대 곁을 지키는 제자들에게 입으로 겨우 노래를 불러주며 마지막을 어떻게 끝내야 하는지 설명해요. 〈레퀴엠〉을 완성하지 못한 채, 그는 1791년 12월 5일 오전 0시 55분 숨을 거둡니다. 막내 프란츠는 생후 5개월이었어요. 콘스탄체와 처제, 그리고 주치의가 그의 마지막을 함께했어요. 〈레퀴엠〉의 총 12곡 중 제8곡 '라크리모사'까지만 모차르트가 쓰고, 나머지 4곡은 제자 프란츠 쥐스마이어의 손에 맡겨져요.

5일 후 성 미하엘 성당에서 추도식이 열리고, 이틀 후 성 슈테판 성당에서 장례식이 거행됩니다. 9년 전 모차르트가 콘스탄체와 결혼했던 바로 그곳. 장례식에는 살리에리와 제자 쥐스마이어, 그리고 슈비텐 남작 외에 두 명의 음악가가 참석해요. 모차르트는 빈 외곽에 자리한 성 마르크스 묘지에 일반 시민장으로 안장됩니다. 당시 레오폴트 2세의 장례 최소화 정책에 따라 관 없이 구덩이에 매장되었어요. 장례비는 8굴덴, 그가 남긴 빚은 3,000굴덴(약 3억 원). 그리고 며칠 후, 프라하에서 열린 추모 미사에 4,000명의 프라하 시민이 참석해 애도합니다.

내게 있어 죽음이란, 더 이상 모차르트의 음악을 듣지 못하는 것이다.

– 알베르트 아인슈타인

판타지, D단조 K.397

혹독한 겨울
콘스탄체의 사랑

모차르트의 겨울은 늘 혹독했어요. 그의 여행길은 언제나 손발이 꽁꽁 어는 겨울이었지요. 어린 꼬마는 무엇을 위해 이 희생을 감내했을까요? 서른여섯 살 생일을 한 달 앞둔 겨울의 어느 날, 모차르트는 차디찬 땅속에 잠듭니다. 그의 결혼식엔 가족 중 그 누구도 오지 않았고, 그의 아버지 장례식에는 가족 중 그 누구도 가지 않았으며, 그 자신의 장례식에도 가족 중 그 누구도 오지 않았어요. 그가 기억하는 어린 시절의 겨울처럼, 그의 인생은 혹독하고 혹독한 겨울이었어요.

모차르트의 친구 중 그에게 빌려준 돈을 전부 돌려받은 사람은 없어요. 푸흐베르크도 4분의 1밖에 돌려받지 못했지만, 그는 모차르트를 단 한 번도 독촉하지 않았고 모차르트가 힘들 때 곁에 있어줬어요. 모차르트가 죽자 콘스탄체는 그가 남긴 빚을 고스란히 떠안아요. 그녀는 중단된 〈레퀴엠〉을 제자에게 마무리하도록 하고 의뢰한 백작으로부터 작곡료를 받아냅니다. 빚을 조금이라도 더 갚기 위해 그녀는 어쩔 수 없이 모차르트의 악보를 출판사에 넘깁니다. 그녀는 직접 황제에게 신청해서 받은 연금과 추모 음악회 등의 수익금을 모아 빚을 청산하고 아이들의 교육비로 충당해요. 그리고 18년 후, 오스트리아 주재 덴마크 외교관 니센과 재혼합니다.

니센은 모차르트의 두 아들을 프라하의 기숙학교에 보내줘요. 모차르트의 팬이었던 그는 은퇴 후 콘스탄체와 함께 잘츠부르크로 이

주해서 모차르트의 전기를 집필합니다. 6년 후 니센이 사망하자 콘스탄체는 전기를 마무리해서 세상에 내놓아요. 니센의 묘비명에서는 콘스탄체의 진실된 사랑이 느껴져요.

'모차르트 미망인의 남편, 이곳에 잠들다.'

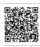 오페라, 〈피가로의 결혼〉, K.492 '사랑이 무언지 아시나요?'

오직 사랑,
사랑이어라

"여러분, 저를 사랑하시나요?"

연주를 시작하기 전, 모차르트는 청중에게 이렇게 묻곤 했어요. 그가 원했던 건 오직 사랑, 사랑이었어요. 마치 오페라 〈피가로의 결혼〉에서 사랑을 갈구하던 케루비노처럼.

모차르트는 얼마나 오랜 세월을 길 위에서 보냈을까요? 그는 35년의 짧은 인생 중 무려 10년 2개월 2일(총 3,720일)을 여행합니다. 그러니까 인생의 3분의 1은 마차를 타고 길 위에서, 10년은 잘츠부르크에서, 그리고 나머지 10년은 빈에서 보낸 셈이지요.

모차르트는 음악 못지않게 편지도 많이 남깁니다. 그는 가족, 특히 아버지와 수많은 편지를 주고받았어요. 만약 그가 여행길에 그토록 오래 머물지 않았더라면 이처럼 많은 편지를 쓰지는 않았겠지요. 이 편지들은 모차르트 특유의 유쾌함과 그의 진심을 엿보고 그의 음악

을 이해하는 데도 크게 도움이 됩니다. 결국 모차르트의 여행은 후세에게 크나큰 보물을 남긴 셈이에요. 파리에서 어머니를 잃었을 때, 모차르트는 부고를 접할 가족들을 위해 편지에 최대한 담담한 어조로 어머니의 죽음을 알립니다. 청년이 된 모차르트가 베슬레에게 풋사랑을 고백하고, 결혼을 반대하는 아버지에게 결혼 승낙을 애원하고, 또 여행 중 몸이 아픈 아내를 그리워하며 보낸 러브레터에서 우리는 사랑을 갈구하며 사랑에 살았던 인간 모차르트를 만납니다.

볼페를, 따뜻한 봄의 들판에서 신나게 뛰어놀기를.

봄을 기다리며, K.596

래알
꼭알

안토니오 살리에리

바흐가 세상을 떠나고 바로크 시대가 공식적으로 막을 내린 1750년, 이탈리아 레가노에서 부유한 상인의 아들 안토니오 살리에리가 태어납니다. 그는 형에게 오르간과 바이올린을 배워요. 열세 살 때 부모를 차례로 잃은 살리에리는 파도바 성당의 사제였던 형의 집에서 더부살이를 하면서 교회 합창 음악에 눈뜨게 됩니다. 열다섯 살 때 빈 궁정 음악가인 가스만의 눈에 띄어 그를 따라 빈으로 이주합니다. 궁에서 요제프 2세 앞에서 피아노를 연주해 황제의 마음도 사로잡아요.

살리에리의 온화한 성품과 음악을 좋아한 황제는 스물네 살의 살리에리를 궁정 작곡가로 임명합니다. 살리에리는 황제가 사망한 1790년까지 25년간 황제의 후광을 입어요. 살리에리는 하이든의 친구인 대본가 메타스타지오 등과 함께 관객의 취

향에 맞는 37편의 오페라를 작곡합니다. 이후 살리에리는 이탈리아에 체류하면서 비발디의 대본가였던 골도니와 함께 오페라를 작곡하고, 글루크의 초청으로 파리에 가서 그와 함께 만든 오페라 〈다나이드〉로 큰 성공을 거둬요. 서른여덟 살 때 드디어 빈 궁정악장으로 임명되면서 다시 빈으로 돌아옵니다. 그는 궁정 대본가 다 폰테와 협업하는데, "다 폰테는 살리에리만 좋아해요! 살리에리와 다 폰테가 항상 같이 일하니, 내겐 기회가 오지 않아요"라며 모차르트가 두 사람을 질투할 정도였어요. 살리에리는 요제프 2세 앞에서 모차르트의 오페라 〈피가로의 결혼〉을 여러 번 지휘하는 등 후배 음악가의 기를 살려주려고 애씁니다. 그는 모차르트와 함께 오페라를 공동 작곡할 정도로 사람을 아끼고 관계를 소중히 했어요. 또한 살리에리는 새 황제 레오폴트 2세의 대관식에서 모차르트의 미사곡을 연주해 그의 작품성을 알리기도 합니다. 살리에리는 세상을 일찍 떠난 가여운 모차르트의 아들 프란츠와 모차르트의 제자 쥐스마이어를 가르치는 등 후세 교육에 이바지했어요.

살리에리는 체르니, 훔멜, 리스트 등 많은 젊은이를 무상으로 가르쳐주고 귀족에게도 소개해줘요. 살리에리에게서 작곡을 배운 베토벤은 그에게 〈바이올린 소나타〉를 헌정합니다. 슈베르트도 살리에리에게서 작곡을 배웠어요. 한편 1810년대 로시니의 오페라가 빈을 휩쓸자 살리에리는 오페라를 내려놓고 종교음악에 집중합니다. 하이든은 살리에리에게 오라토리오 〈천지창조〉의 지휘를 맡겨요. 살리에리가 74세까지 장수하면서 죽기 1년 전인 1824년까지 무려 36년간 음악의 왕좌인 궁정악장을 지내서 모차르트에게는 결국 기회가 오지 않았어요.

살리에리는 이런 덕행에도 불구하고, 영화 〈아마데우스〉로 여섯 살 어린 모차르트를 독살했다는 오명을 입어요. 그는 학식과 교양이 있는 지식인이었으며, 사람을 진정으로 아끼고 사랑하는 성품을 가지고 있었어요. 모차르트가 사망할 당시 궁정악장으로서 권력과 부, 명예를 모두 누리는 덕망 높은 사회 유명 인사였으니, 빚에 몰린 모차르트를 질투할 이유가 전혀 없었어요. 200년이 지난 지금의 우리가 여전히 모차르트를 너무나 사랑한다는 사실만큼은 살리에리가 질투할 만합니다.

살리에리 증후군

천재성을 가진 인물로 인한 열등감과 시기심을 느끼는 증상.

1. 아버지 레오폴트

신동 아들의 재능을 알리고 구직에 힘쓰지만 아들의 모든 것을 통제해요.

2. 〈아마데우스〉

모차르트의 일대기를 다룬 영화로, 아마데우스는 '신의 사랑'을 뜻해요.

3. 〈피아노 협주곡〉

피아니스트로서 직접 초연하고 총 27개의 〈피아노 협주곡〉을 남겼어요.

4. 쾨헬(K) 넘버

쾨헬이 모차르트의 전 작품을 작곡된 연대순으로 정리한 목록이에요.

5. 오페라

〈피가로의 결혼〉 등 이탈리아 오페라로 큰 성공을 거둬요.

6. 〈튀르키예 행진곡〉

당시 유행하던 튀르키예풍으로, 모차르트의 유쾌한 성격이 드러나요.

7. 프리메이슨

모차르트는 프리메이슨의 상징과 이념을 〈마술 피리〉에 녹여내요.

8. 징슈필

독일어 대사의 희극적 노래극으로. 〈마술 피리〉가 대표 징슈필이에요.

9. 다 폰테 3부작

다 폰테와 함께 작업한 오페라 〈피가로의 결혼〉, 〈돈 조반니〉, 〈코지 판 투테〉
를 가리켜요.

10. 살리에리

궁정악장으로서 모차르트의 작품이 더 알려지도록 진심으로 도와줍니다.

Mozart

꼭 들어야 할
모차르트 추천 명곡 PLAYLIST

1. 오페라, 〈피가로의 결혼〉, K.492 '편지의 이중창'

2. 피아노 소나타, 11번 A장조 K.331, 3악장 '튀르키예 행진곡'

3. 교향곡, 25번 G단조 K.183, 1악장

4. 두 대의 피아노를 위한 협주곡, 10번 Eb장조 K.365, 3악장

5. 바이올린 소나타, 21번 E단조 K.304, 2악장

6. 피아노 소나타, 16번 C장조 K.545, 1악장

7. 플루트와 하프를 위한 협주곡, C장조 K.299, 2악장

8. 두 대의 피아노를 위한 소나타, K.448, 2악장

9. 클라리넷 협주곡, A장조 K.622, 2악장

10. 피아노 협주곡, 20번 D단조 K.466, 2악장

11. 거룩한 성체, D장조 K.618

12. 봄을 기다리며, K.596

13. 오페라, 〈피가로의 결혼〉, K.492 '서곡'

14. 오페라, 〈피가로의 결혼〉, K.492 '더 이상 날지 못하리'

15. 오페라, 〈피가로의 결혼〉, K.492 '사랑이 무언지 아시나요?'

16. 오페라, 〈피가로의 결혼〉, K.492 '아 모두 행복해'

17. 오보에 협주곡, C장조 K.314, 3악장

18. 피아노 소나타, 13번 Bb장조 K.333, 1악장

19. 환타지, D단조 K.397

20. 교향곡, 40번 G단조 K.550, 1악장, 4악장

21. 호른 협주곡, 1번 D장조 K.412, 1악장

22. 오페라, 〈차이데〉, K.344 1막, '편히 쉬어요, 내 사랑'

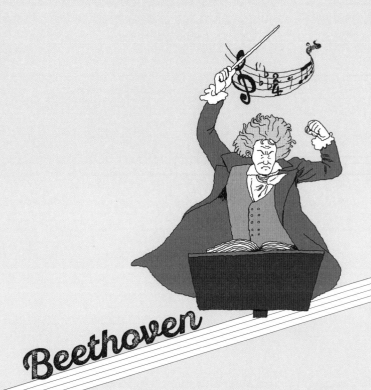

06

운명의 목덜미를 흔든,
불멸의 베토벤
Ludwig van Beethoven, 1770~1827

피아노 건반의 왼편, 낮은 소리 건반 쪽에 앉아 오른손 약지로 가만가만히 기워내는 〈비창 소나타〉 2악장의 애달픈 선율. 한쪽 귀를 가만히 피아노에 대봅니다. 높은 소리를 잘 듣지 못한 베토벤이 낮은 음역에서 노래한 이유를 알 것 같아요.

피아노 소나타, 8번 Op.13 〈비창〉 2악장 '아다지오 칸타빌레'

피아노에 귀를 바짝 댄 채 연주하는 베토벤. 건조하고 무표정한 얼굴이지만, 가슴은 그녀를 향한 뜨거운 사랑으로 가득해요. 그리고 울음을 참지 못합니다. 울어요, 루트비히! 그는 누구 앞에서도 눈물을 보이지 않았지만, 피아노 앞에서는 목놓아 울고 말아요. 멀리 있는 그녀. 보고 싶지만 볼 수 없고, 사랑하지만 사랑할 수 없는 그 안타까움이 메마른 얼굴에 가득합니다. 달빛 비치는 창가. 그는 그렇게 건반 위에 뜨거운 눈물을 쏟아요. 가득 고인 눈물을 차마 떨구지 못한 채 살았던 베토벤. 드디어 그를 만납니다. 파테티크(Pathétique). 비장하게. 아다지오 칸타빌레(Adagio Cantabile). 느리게 노래하듯이(여기서 프랑스어 Pathetiqué는 '비창'보다는 '비장(悲壯)'이 좋은 해석입니다).

그는 위대한 음악뿐 아니라 불멸의 물음표를 남겼습니다. 청력을 상실했음에도 불구하고 작곡가로 활동한 것과 '불멸의 연인'과의 로맨스로 궁금증을 더했죠. 그는 대체 어떤 음악가였으며, 또 어떤 남자였을까요? 베토벤이 진정 사랑했던 여인의 이름을 알아낼 수 있을지, 그 힌트를 찾아봅니다. 어쩌면 숨겨져 있던 그의 부드러운 표정을 만날 수 있을지도 모르죠. 그의 방문을 두드려볼까요?

 미뉴에트, G장조 WoO10, 2번

술 취한 아빠
배 맞는 아들

나폴레옹이 세상에 나온 다음 해, 1770년 12월 16일, 독일 본에서 루트비히 판 베토벤이 태어납니다. 베토벤과 이름이 같은 할아버지 루트비히는 본 궁정에서 악장을 지낸 음악가였어요. 그는 와인 소매업을 겸했는데, 그 때문인지 베토벤의 할머니는 알코올의존증이 심해져 정신병원에 가기도 해요.

베토벤은 궁정악장을 지낸 할아버지를 존경해서 평생 그의 초상화를 걸어둡니다. 하지만 아버지 요한에 대해서는 좀 달랐어요. 궁정의 테너 가수였던 아버지는 요리사의 딸과 결혼해 7명의 자녀를 낳는데, 그중 둘째 베토벤과 네 살 아래 카스파, 그리고 여섯 살 아래 요한만 살아남아요. 이처럼 3대째 음악가 집안에서 나고 자란 베토벤은 어릴

때 이미 남다른 재능을 보였어요. 문제는 아버지였어요. 그는 음악가로서 부족했고, 할머니처럼 알코올의존증이 있었어요.

베토벤은 그런 아버지에게 매를 맞으며 자랐어요. 아버지는 모차르트의 아버지 레오폴트처럼 아들을 신동으로 내세워 돈을 벌어볼 요량으로 동료에게 베토벤의 교습을 맡깁니다. 어린 베토벤은 혹독하게 건반악기와 현악기를 배우며 밤늦게까지 연습해야 했어요. 나이가 어릴수록 '신동'이라는 타이틀이 효력을 발하는 현실을 잘 알았던 아버지는 여덟 살인 베토벤을 여섯 살로 낮춰서 세상에 내보입니다. 베토벤은 자신의 실제 나이를 훗날 중년이 되어서야 알게 돼요. 결과적으로 베토벤은 아버지의 야심을 채울 만큼 관심을 끌지 못했지만, 그의 재능을 알리는 계기가 되어 아홉 살 때부터 네페 선생에게 오르간과 작곡을 배우기 시작해요. 어린 베토벤이 어찌나 빨리 습득했던지 열네 살 때 궁정 오르가니스트가 되어 꽤 많은 연주료를 받아요.

베토벤과 모차르트
만났다 VS. 안 만났다

청소년기에 접어든 베토벤은 친구 베겔러의 주선으로 브로우닝 가족의 두 딸에게 피아노를 가르칩니다. 술만 마시면 폭력적으로 변하는 아버지와 달리 브로우닝 가족의 화목한 분위기에 동화된 베토벤은, 두 딸 중 자신보다 한 살 어린 엘레노레를 좋아하게 돼요. 하지만 그

는 용기 있게 다가서지는 못해요.

그러던 어느 날 베토벤은 빈을 방문합니다. 당시 빈의 유명 음악가였던 모차르트에게 배워보고자 떠난 여행이었을 테지만, 안타깝게도 기록이 전무해서 추측만 할 뿐이에요. 그저 상상일 뿐이지만, 열일곱 살 베토벤과 서른한 살 모차르트의 만남은 생각만 해도 가슴 뛰는 일입니다. 그들은 서로에게 연주를 들려줬을까요? 가슴 벅찬 상상의 끝에서 들려오는 모차르트의 코멘트는 꽤 그럴싸해요.

"베토벤, 자네는 머지않아 세상을 떠들썩하게 할 거야."

베토벤은 모차르트의 제자로 남고 싶었겠지만, 모차르트는 오페라 〈돈 조반니〉를 쓰며 돈을 빌리러 다니느라 그야말로 정신이 없었어요. 게다가 빈에 온 지 2주가 다 된 어느 날, 어머니가 위독하다는 전갈이 오자 베토벤은 서둘러 본으로 향해요. 결국 모차르트와 다시는 못 만나요. 집에 도착하자마자, 사랑하는 어머니는 마치 기다렸다는 듯 세상을 떠나요. 아버지의 알코올의존증은 전보다 심해집니다. 월급을 술값으로 탕진하기 일쑤였지요. 장남 베토벤은 아버지를 대신해 어린 두 동생을 돌봐야 하는 소년가장이 돼요. 그는 돈을 벌기 위해 궁정 악단의 비올라 연주자로 취직합니다. 절박해진 베토벤은 선제후에게 아버지 월급의 반을 자신이 직접 지급받아 생활비로 쓰게 해달라고 간청한 끝에 결국 그 돈을 받아냅니다.

〈시골풍 무곡집〉, WoO14 7. E장조 '컨트리 댄스'

진심 가득한 후원
진심 든든한 친구

고맙게도 브로우닝 가족은 베토벤을 발트슈타인 백작에게 소개해주고, 백작은 즉각 베토벤의 후원자가 됩니다. 백작은 다양한 교육을 받지 못한 베토벤에게 본 대학의 문학과 철학 강의를 청강할 것을 권해요. 덕분에 베토벤은 부족했던 인문학적 이념과 철학적 사상을 메꿔갑니다. 그는 칸트의 계몽 사상과 실러의 철학에 깊이 감동받아요. 게다가 백작은 영국으로 향하던 하이든이 본에 잠시 들르자 베토벤을 소개해줘요. 하이든은 베토벤에게 빈으로 유학을 오면 제자로 받아주겠다고 언약합니다. 베토벤의 재능을 진심으로 깊이 사랑한 발트슈타인 백작은 베토벤의 빈 유학비를 지원하도록 선제후를 설득합니다. 이렇게 운명의 주사위가 던져져요. 발트슈타인 백작의 열정이 베토벤에게 운명의 가이드 역할을 해준 것이죠. 석 달 후, 모차르트가 이십대에 잘츠부르크에서 빈으로 향했듯이 스물두 살의 베토벤은 본에서 빈으로 향해요. 마차가 떠나기 직전, 발트슈타인은 베토벤에게 편지를 쥐어줍니다.

친애하는 베토벤, 모차르트의 천재성은 주인을 잃고 슬퍼하고 있네. 끊임없는 노력으로 모차르트의 정신이 하이든의 손을 거쳐 자네에게 가닿기를 바라네.

– 발트슈타인 백작의 편지 중에서

발트슈타인 백작은 베토벤을 진심으로 응원해줘요. 베토벤은 하이든에게 배우기 위해 빈으로 왔지만, 사실 더 큰 야심이 있었어요. 그의 할아버지가 지냈고, 많은 음악가가 탐내던 본의 궁정악장 자리였지요. 본 궁정의 비올리스트였던 베토벤이 하이든의 제자가 되어 돌아가면, 혹시 모르죠. 그런데 그만 베토벤이 빈에 도착한 지 한 달 후, 또 다른 부음이 전해집니다. 이번에는 베토벤의 아버지 요한이었어요. 이렇게 해서 베토벤이 본으로 돌아갈 이유가 모두 사라지게 됩니다.

래|알
깨|알

첫사랑 엘레노레

베토벤은 빈에서도 엘레노레와 편지를 주고받아요. 5년 후, 그녀는 의사가 된 베토벤의 친구 베겔러와 결혼해요. 베토벤은 베겔러에게 편지를 쓸 때, 엘레노레의 안부를 함께 묻곤 합니다. 베토벤의 유일한 오페라 〈피델리오〉의 여주인공 이름이 레오노레예요. 어딘지 익숙하지 않나요? 베토벤은 첫사랑의 그림자를 자신의 작품 속에 남겨놓았어요. 그녀의 이름은 연주회용 서곡 〈레오노레〉에도 등장합니다.

베토벤과 하이든의
동상이몽 1

모차르트는 베토벤이 빈에 오기 바로 전해 세상을 떠나고 없었지만 빈에는 거장 하이든이 있었어요. 안타깝게도 베토벤과 하이든은 스

승과 제자로서 엇박자를 연주해요. 성공한 유쾌남 하이든과 대조적으로 베토벤은 매사 비판적이고 불만이 가득했어요. 게다가 둘의 입장에는 분명한 차이가 있었어요.

하이든의 입장 :

하이든 자신이 유학을 권하기는 했지만, 발트슈타인 백작의 편지에 거론된 '하이든의 손'은 '베토벤의 손'을 잡아줄 여유가 없었어요. 런던에서 큰 성공을 거둔 하이든은 굳이 자존심이 센 베토벤과 피곤한 관계를 만들어나갈 이유가 없었어요.

베토벤의 입장 :

'배움'이 목적인 베토벤은 자신의 음악적 잠재력을 일깨워줄 열의 넘치는 선생을 원했어요. 특히 하이든이 발전시킨 소나타 형식과 그 안에서 주제를 정교하게 쌓아가는 기법을 제대로 배우고 싶었죠. 하지만 하이든의 수업은 느슨하게 흘러갔고, 베토벤은 적잖이 실망합니다. 둘의 동상이몽은 이후에도 계속돼요.

 론도 카프리치오, Op.129 '잃어버린 동전에 대한 분노'

래알
깨알

〈론도 카프리치오〉, Op.129 '잃어버린 동전에 대한 분노'

베토벤이 스물다섯 살 때 작곡한 이 곡은, 어느 날 동전 하나가 마루의 벌어진 틈으로 빠져버리자 동전을 찾지 못해 화가 난 그가 동전 굴러가는 소리를 음악으로 표현한 것으로 알려진 곡입니다. 베토벤의 비서로서 그의 전기를 출판한 쉰들러가 이 곡에 가상의 스토리를 입힌 것인지, 실제로 베토벤이 증언해주었는지는 알 길이 없어요. 하지만 피아노의 16분음표들이 마치 동전이 도망가듯 굴러가는 모습을 묘사한 듯해서 재미있을 뿐 아니라, 쉰들러가 붙인 이 곡의 제목은 베토벤의 불같은 성미를 한층 돋보이게 하는 매력이 있습니다.

즉흥 연주가
제일 쉬웠어요

빈에 둥지를 튼 베토벤은 모차르트가 그랬듯, 우선 피아니스트로서 위치를 선정하는 데 집중합니다. 피아니스트로서 일단 명성을 얻으면 작품을 알리기도 수월해질 테니까요. 하지만 당시 빈에는 수백 명의 내로라하는 피아니스트들이 포진해 있었어요. 물론 전문 피아니스트와 아마추어 피아니스트의 구분이 모호하긴 했지만, 그야말로 포화 상태였죠. 귀족의 저택에서는 오락거리로 최고 연주자를 가리는 연주 배틀이 자주 열렸어요. 베토벤은 다짐했지요. 빈 최고의 피아니스트가 되겠노라고! 그는 이 다짐을 적어 엘레노레에게 보냅니다.

빈의 피아니스트들은 나의 적이니, 맹세코 그들에게 굴욕을 안 기겠어!

– 베토벤이 엘레노레에게 보낸 편지 중에서

베토벤은 연주 배틀에서 늘 압승해요. 승리의 비결은 바로 독보적인 즉흥 연주였어요. 그의 즉흥 연주는, 당시 빈 사람들의 귀에 아주 색다르게 들렸고, 수많은 경쟁자의 무릎을 꿇렸습니다. 베토벤은 즉흥 연주 실력을 바탕으로 수많은 피아노 변주곡을 작곡해요.

하이든을 따라 아이젠슈타트로 여름 휴가를 간 베토벤은 하이든과 모차르트를 후원한 튠 백작부인을 소개받아요. 그리고 그녀의 사위인 리히노프스키 공작과도 알게 됩니다. 공작 역시 적극적인 음악 애호가였어요. 사교계의 거물인 튠 백작부인은 베토벤의 즉흥 연주에 너무나 감탄한 나머지 무릎까지 꿇으며 한 번 더 연주해달라고 간청하지만, 베토벤은 야박하게 거절해요. 이 광경을 본 공작은 하인들에게 베토벤의 요청에 무조건 최우선으로 따를 것을 명해요. 이렇게 해서 베토벤은 가뿐하게 귀족 네트워크에 안착해요.

비올라와 첼로를 위한 듀오, WoO32 '안경 듀오', 1악장

공짜 하숙생의
진짜 귀족 체험

빈에 유학 온 베토벤은 어떻게 숙식을 해결했을까요? 본보다 물가가 비싼 빈에서의 생활비는 베토벤을 짓눌렀어요. 다행히도 그의 재능을 높이 산 리히노프스키 공작이 싸구려 다락방에서 하숙하던 베토벤을 구해줍니다. 베토벤은 공작의 저택에서 공짜로 숙식을 해결하게 돼요. 뿐만 아니라, 공작은 베토벤의 방에 포르테피아노를 넣어주고, 베토벤이 작곡에 전념하도록 600플로린이라는 상당한 연금을 무기한 지급합니다. 이제 베토벤의 돈 걱정 없는 생활이 시작돼요. 공작은 자택에서 금요 음악회를 개최해 베토벤이 작품을 초연하게 해요. 또 베토벤에게 바이올린을 안겨주며, 바이올리니스트 슈판치히에게 레슨을 받도록 해요. 이에 베토벤은 〈현악 4중주〉 6곡을 단숨에 작곡합니다.

진정한 후원의 표본은 바로 리히노프스키 공작이 아닐까요? 은인 같은 공작의 저택에서 베토벤은 마치 귀족이 된 듯 살았지만, 과연 자유롭게 살아온 베토벤이 그런 생활에 잘 적응했을까요? 말 그대로 맞지 않는 옷을 입은 것처럼 조금씩 불편해져요. 식사 전에는 꼭 면도하고 복장을 갖춰야 했고, 외출할 때는 무조건 공작의 전용 마차를 타야 했으니, 성가실 뿐이었어요. 공작과의 한 지붕 생활이 2년 정도 지났을 무렵, 베토벤은 공작의 저택에서 나와요. 그리고 본에 있던 두 동생을 빈으로 불러들여요.

꼬리가 길면

밟힌다

한편, 배움에 목말라 있던 베토벤은 결국 하이든 몰래 생크 선생을 찾아갑니다. 이 레슨은 철저히 비밀에 부쳐져요. 생크 선생도 비밀을 지켜줍니다. 베토벤이 다른 선생을 찾아간 사실이 하이든에게 알려지면, 베토벤의 앞날에 문제가 생길 수도 있었거든요. 심지어 생크 선생은 자신의 필체가 남지 않도록, 연습 문제를 모두 베껴 가서 풀게 할 정도로 용의주도했어요. 그는 하이든이 무심코 지나쳤던 오류들까지 꼭꼭 짚어줍니다. 그런데 과연 하이든이 비밀 레슨을 눈치채지 못했을까요? 아무리 무심한 선생이라도 자신이 가르치는 학생의 변화와 발전을 알아챌 수밖에요. 하이든은 베토벤의 비밀 과외를 알면서도 모르는 척해줘요.

모차르트 오페라 〈마술 피리〉의
'귀여운 아가씨나 귀여운 아내' 주제에 의한 12개의 변주곡, Op.66

한편, '모차르트의 후계자'라는 수식어가 붙은 베토벤은 위대한 모차르트가 걸었던 발자취를 무의식적으로 따라가요. 그는 모차르트의 대표 오페라에 등장하는 유명한 선율을 주제로 변주곡들을 작곡해요. 이렇게 모차르트의 이름을 업은 작품을 내세움으로써 자신의 존재감을 쉽게 드러낼 수 있기도 했지만, 무엇보다도 그는 모차르트의 선율을 너무나 사랑했어요. 베토벤은 모차르트의 미망인인 콘스탄체

가 주최한 모차르트 서거 4주년 콘서트에서 모차르트의 〈피아노 협주곡 D단조〉를 연주해요.

베토벤과 하이든의
동상이몽 2

유능한 청년 작곡가 베토벤의 스승이 된다는 것은 어떤 의미일까요?

하이든의 입장 :

비록 레슨에 소홀했지만, 하이든은 '베토벤의 스승'으로 새겨지기를 바랐어요. 하이든은 베토벤이 작곡한 〈피아노 3중주 Op.1〉의 악보 표지에 '하이든의 제자 베토벤'이라고 적어서 출판하기를 바라요. 베토벤을 뛰어난 작곡가로 인정하는 제스처였지만, 베토벤의 입장은 달랐어요.

베토벤의 입장 :

베토벤은 "나는 하이든에게서 배운 것이 하나도 없다!"며 하이든의 제안을 거절합니다. 베토벤은 자신보다 나이가 2배나 많은 스승에게 배짱을 부렸어요. 게다가 자신이 하이든의 제자임을 인정한다면, 자기 능력의 최대치가 하이든이 되는 것임을 잘 알고 있었죠. 그는 하이든의 제안을 단호하게 거부함으로써 자신이 얼마든지 하이든을 능가할 수 있는 작곡가라는 것을 공고히 합니다. 두 사람의 사제 관계는

14개월 만에 끝납니다.

청출어람 청어람
있을 때 잘해

그런데 정말 베토벤은 하이든에게서 배운 게 없을까요? 베토벤의 초기 교향곡과 피아노 소나타는 하이든과 베토벤 둘 중 누구의 작품인지 구별 안 될 정도로 비슷해요. 베토벤은 하이든의 소나타 형식과 주제 발전 기법, 심지어 유머 감각까지 고스란히 이어받았어요. 베토벤은 하이든의 제자이길 거부했지만, 부지불식간에 하이든은 이미 그의 선생이었지요. 베토벤에게 거부당하는 중에도 인자한 하이든은 급전이 필요한 베토벤에게 500플로린을 빌려줍니다. 베토벤이 돈을 갚지 못하자 하이든은 본의 선제후에게 베토벤의 후원금을 2배인 1,000플로린으로 올려달라는 편지를 쓰고, 베토벤이 빈에서 작곡한 악보를 유학의 성과물로 보내요. 그런데 알고 보니 이 곡들은 베토벤이 이미 본에서 작곡한 것이었고, 베토벤은 유학비로 이미 900플로린을 받고 있었지요. 베토벤에게 뒤통수를 맞은 하이든은 그를 런던에 데리고 가려던 계획을 접어버려요.

훗날 하이든의 76번째 생일 기념 갈라 콘서트에서 베토벤은 하이든 앞에 무릎을 꿇고 그의 손에 키스하며 경의를 표해요. 다음 해 하이든이 세상을 떠나자 그제서야 그는 스승에 대한 존경을 공개적으로 피력합니다.

베토벤이 만난 빈의 선생들
베토벤은 하이든 몰래 생크 선생에게 배우면서 동시에 하이든이 소개한 알브레히츠베르거 선생에게 대위법을 배워요. 또 빈 궁정악장 살리에리에게 이탈리아 음악 스타일과 오페라 작곡 등을 배우지만, 결국 살리에리와도 관계가 틀어집니다.

 피아노 3중주, G장조 Op.1 2번, 4악장

사교계의 인싸 피아니스트
섭외 1순위

한편 리히노프스키 공작은 베토벤의 작품을 출판하기 위해 자신의 인맥을 총동원합니다. 공작이 확보한 예약자 117명이 주문한 249권의 〈피아노 3중주 Op.1〉은 베토벤의 첫 출판곡이 되지요. 공작은 베토벤을 데리고 프라하와 독일 등지를 여행하며 독일 음악을 보여줘요. 이렇듯 공작은 베토벤의 후원자면서 동시에 아버지 같은 존재였어요. 베토벤은 공작을 '나의 절친이자 최고의 후원자'라고 표현하며 여러 작품을 헌정합니다. 그런데 베토벤에게는 누구를 만나든 결국은 사이가 틀어지게 하는 남다른 능력이 있었어요. 과연 리히노프스키 공작과는 어떤 피날레를 맞게 될까요?

음악가가 넘치게 많은 빈에서 귀족의 후원을 받기란 수요와 공급으로 봐도 상당히 어려운 일이었어요. 하지만 본에서 궁정 음악가로 일했던 경력에 하이든, 발트슈타인 백작의 인맥, 그리고 자신의 즉흥 연주 실력까지 더해져 꽤 많은 빈의 귀족들이 베토벤에게 줄을 서요. 베토벤은 든든한 귀족들이 포진한 덕분에 다소 실험적인 스타일도 과감히 시도합니다. 빈에서 안정된 생활을 이어가던 청년 베토벤의 펜촉은 풋풋한 설렘이 가득 담긴 노래 〈아델라이데〉를 써내요. 베토벤이 이토록 달콤하고 사랑스러운 노래를 썼다는 게 쉬이 믿기지 않죠? 노래 속 청년은 넘치는 사랑을 담아 애타게 아델라이데를 불러요. 청년 베토벤의 아델라이데는 과연 누구일까요?

언젠가 기적이 나의 무덤에 또렷이 빛나겠지.

재가 된 내 심장에서 꽃 한 송이가.

– 〈아델라이데〉 중에서

아델라이데, Op.46

민폐 나폴레옹
운명의 함정

하지만 행복은 순간일 뿐, 고향 본이 나폴레옹에게 함락되고 본에서 학비를 보내주던 선제후마저 피난을 가는 처지가 됩니다. 귀족의 후

원으로 살아가는 빈의 음악가에게 전쟁은 치명적이었어요. 귀족과 왕실의 처지가 위태로운 마당에 그들의 후원은 허상일 뿐이었겠죠. 당시 베토벤이 바라는 앞날은 하이든처럼 귀족에게 종속되지 않는, 자유로운 음악가의 길을 걷는 것이었어요. 수직 관계에서는 번뜩이는 창작 활동을 펼칠 수 없음을 이미 깨달았던 것이지요. 베토벤은 단지 귀족의 취향에 맞추는 데 급급하지 않고, 자신이 원하는 음악을 계속할 수 있는 힘을 키우기로 결심해요. 마치 모차르트가 그랬던 것처럼요. 나폴레옹의 군대가 빈으로 전진하는 불안한 상황에서 베토벤은 아카데미에서 〈피아노 협주곡 1번〉으로 빈 무대에 데뷔합니다. 그리고 자신이 직접 지휘해서 〈교향곡 1번〉을 초연해요. 이제 베토벤은 교향곡 작곡가의 대열에 들어가요.

바이올린과 오케스트라를 위한 로망스, 2번 F장조 Op.50

이 무렵, 아홉 살 꼬마 체르니가 찾아와 〈비창 소나타〉를 연주하고 베토벤의 제자가 됩니다. 그런데 운명은 도대체 왜 곳곳에 함정을 파 놓는 걸까요?

베토벤의 연인 1 : 요제핀 브룬스빅

스물아홉 살 베토벤은 브룬스빅 가문의 두 딸, 스물네 살인 테레제와 스무 살인 요제핀에게 피아노를 가르쳐요. 베토벤은 이미 정혼자가 있는 요제핀과 사랑에 빠지지만, 그녀는 결국 스물일곱 살 연상의 백작과 결혼하고 4명의 아이를 낳아요. 5년 후 백작이 죽고 미망인이 된 요제핀이 친정으로 돌아오면서 베토벤의 사랑은 다시 불타올라요.

 피아노 소나타, 8번 Op.13 '비창', 1악장

첫 번째 위기
희미해지는 소리

처음엔 그저 대수롭지 않은 귀울림 정도로 여겼어요. 그런데 점차 높은 소리들이 희미해집니다. 빈의 최고 스타로 떠오르던 베토벤. 그의 심장은 창작을 향한 열정으로 활활 타올랐지만, 그의 귀는 점점 더 소리를 못 듣게 됩니다. 1801년 그는 의사인 친구 베겔러에게 보낸 편지에서 자신의 상태를 고백해요.

지난 3년간 청력이 점점 약해지고 있어. 2년 전부터는 모임에도

안 나가. 사람들과의 대화가 힘들어서지. 아무래도 귀가 먹어가
는 것 같아. 음악가라는 내 직업에 이건 끔찍한 장애야.

– 베토벤이 베겔러에게 보낸 편지 중에서

심적으로 고통받던 베토벤은 베겔러에게 할아버지 루트비히의 초
상화를 보내달라고 부탁해요. 아마도 존경받는 궁정악장이었던 할아
버지의 모습을 보며 위안을 받고 힘을 내려던 것이었겠죠. 이렇듯 베
토벤은 자신의 증상이 알려지는 것이 두려워 수년째 증상을 숨기고
있었어요. 그는 큰 혼란 속에서도 창작열을 불태우지만, 청력은 점점
바닥으로 곤두박질쳐요. 설상가상으로 연주회를 위한 대관 승인도
나지 않고, 궁정 음악가 자리에서도 미끄러지고 말아요. 이렇게 음악
가로서 좌절하던 중 베토벤은 베겔러에게 의외의 편지를 보내요.

난 요즘 한 사랑스러운 아가씨 덕분에 달라지고 있어. 그녀도
내게 관심을 보여. 난 그녀를 사랑해. 2년 만에 아주 행복한 나
날을 보내고 있지. 그녀와 결혼하면 행복할 것 같아. 단지 신분
이 다르다는 게 유감이지만.

– 베토벤이 베겔러에게 보낸 편지 중에서

요제핀에게 차인 베토벤은 브룬스빅 집안의 사촌이면서 귀차르디
백작의 딸인 줄리에타 귀차르디에게 마음이 흔들려요.

베토벤의 연인 2 : 줄리에타 귀차르디

베토벤은 열아홉 살 소녀 줄리에타를 가르치면서 사랑에 빠져요. 하지만 그녀에게는 이미 약혼자가 있었지요. 베토벤은 그녀에게 〈월광 소나타〉를 바치며 열렬히 구애하지만 줄리에타는 베토벤의 사랑을 저버리고 귀족 부인의 길을 택합니다. 베토벤은 헝가리 에르되디 백작부인의 저택에 머무르며 마음을 추스르려 하지만, 청력 상실에 더한 줄리에타와의 이별로 밑바닥까지 추락한 상태였어요. 그는 줄리에타의 초상화를 죽을 때까지 간직했고, 그녀는 '〈월광 소나타〉의 뮤즈'로 기억되는 행운을 거머쥐어요.

〈피아노 트리오 유령〉

베토벤은 하이든의 소개로 헝가리의 에르되디 가문과 알게 됩니다. 에르되디 백작부인은 베토벤의 음악 친구로서 그에게 정신적으로 큰 도움을 줘요. 베토벤은 편지에서 그녀를 '내 영혼의 사제', '사랑, 사랑, 사랑' 등 열정적으로 표현해요. 베토벤은 그녀에게 〈피아노 트리오 유령〉을 헌정해요.

〈월광 소나타〉

'환상곡풍의 소나타'라는 부제가 붙은 이 곡에서 베토벤은 내면의 소리에 귀 기울이며, 솔직한 감정을 드러냅니다. 오른손의 연속된 3연 음부가 마치 잔잔한 내면의 파도처럼 울리는 1악장에 대한 평론가 렐슈타프의 '마치 달빛이 비치는 루체른 호수의 물결에 흔들리는 작은 배와도 같다'는 평으로, 이 곡은 〈월광〉이라는 부제를 갖게 됩니다.

피아노 소나타, 14번 C#단조 Op.27-2 '월광', 1악장

운명의 목덜미
왜 하필 나야!

아름다운 소리와 부드러운 사랑을 한꺼번에 잃은 베토벤은 절망하고 고뇌하며 〈피아노 소나타 템페스트〉를 써내려가요. 세상을 향한 원망을 쏟아내는 그의 절규가 들리나요? 베토벤은 너무나 절박했어요. 음악가가 소리를 듣지 못한다는 건, 화가가 앞을 못 보는 것과 같은 고난이죠. 그는 자연 속에서 쉬면 귓병이 나을 수도 있다는 의사의 권유에 빈 근교 하일리겐슈타트에 머무릅니다. 하지만 6개월이 지나도록 청력이 나아지지 않자 그는 비통한 심경으로 1802년 10월 6일, 동생들에게 편지를 써요.

소리를 듣지 못하는 굴욕감에 스스로 목숨을 끊고 싶은 충동도 있었다. 하지만 예술이 이런 나를 구원해주었다. 나는 나의 내면의 것들을 세상에 모두 꺼내놓기 전까지는 세상을 떠날 수 없을 것 같다. 오직 그 이유 하나로, 나는 이 비참한 삶을 견디고 있다. 나는 운명의 목덜미를 흔들고야 말 테다! 어떤 일이 있더라도 운명에 져서는 안 된다.

– 베토벤이 동생들에게 보낸 편지 중에서

피아노 소나타, 17번 D단조 Op.31-2 '템페스트', 3악장

세상의 소리 대신, 운명의 신음 소리를 들어야 했던 베토벤의 고통과 고뇌가 그대로 전해지는 이 편지가 '하일리겐슈타트 유서'입니다. 그는 운명의 멱살을 쥐고 세차게 흔들며 이렇게 윽박질렀을 거예요. "왜 하필 나야! 왜 하필 나냐고!" 편지를 쓰면서 복잡한 감정의 폭풍에 휩싸인 그는 펜을 들었다 놓으며 심경이 조금씩 달라집니다. 세상과 이별하려던 베토벤은 자신이 음악을 얼마나 사랑하는지 점점 깨달아가며 청각 상실과 음악은 서로 뗄 수 없는 운명임을 받아들이기 시작해요. 대신, 운명에 굴복하지 않고 당당히 맞서기로 합니다. 그는 음악에 대한 열정으로 끝까지 살아가겠다는 확고한 의지를 다져요. 삶과 죽음의 갈림길에서 그의 선택은 음악이었고, 음악은 곧 '삶, 살아감' 그 자체가 됩니다.

나흘 뒤, 그는 다시 펜을 들고 신의 가혹함을 부르짖으며 글을 끝냅니다. 편지 형식으로 쓰인 이 글은 베토벤의 자기 고백이며, 그의 결의에 찬 소명 의식을 담고 있어요. 베토벤은 이 편지를 끝내 보내지 않고 평생 간직했고, 베토벤 사후에 유품으로 발견됩니다.

영국 국가에 의한 7개의 변주곡, WoO78

하일리겐슈타트로 향할 때의 절박한 모습과 너무도 다른 모습으로 돌아온 베토벤. 그는 생을 마감하려던 사람이라는 것이 믿기지 않을 정도로 왕성하게 작곡에 매진합니다. 베토벤은 죽음의 목전에서 편지를 쓰며 되레 고통을 딛고 일어나요. 마치 부활한 것처럼 살아나 자신의 한계를 뛰어넘을 정도로 강해지지요. 예술을 위해 살아남겠다는 그의 결심은 모든 걸 바꿔놓아요. 그는 제자 체르니에게 이렇게 말해요. "지금부터 새로운 길을 갈 것이다."

그리고 부활한 그의 음악에는 큰 변화가 생깁니다. 곡의 길이가 눈에 띄게 길어지고, 규모가 큰 대작들이 쏟아져요. 전보다 하고 싶은 말이 많아진 걸까요? 베토벤은 한계를 뛰어넘는 실험정신과 파격으로 지금까지와는 다른 패러다임을 선보입니다.

당시 베토벤의 성공은 대단했어요. 〈교향곡 2번〉과 〈피아노 협주곡 3번〉의 초연에 성공한 베토벤은 티켓 수입의 3배를 청구해요. 당시 대다수 음악가는 생활이 곤란했지만, 베토벤의 집 앞은 아침부터 찾아온 출판업자들로 북적었어요. 하이든의 제자로 시작된 이방인 베토벤의 상황은 이렇게 10년 후 역전됩니다. 하이든은 귀족에게 종속된 계약직 음악가였지만, 베토벤은 독립적으로 자생하는 음악가로 좀 더 미래 지향적이었죠. 마침내 모차르트의 오페라 〈마술 피리〉의 대본가인 쉬카네더가 신축한 안 데어 빈 극장이 개관하면서 베토벤은 상주 작곡가로 임명됩니다. 극장 3층에 자신만의 공간을 갖게 된 베토벤은 이곳에 살면서 오페라 작곡을 시작해요.

래|알
꼭|알

걸작의 숲

프랑스의 소설가 로맹 롤랑은 베토벤이 고난을 딛고 일어나 자기 내면의 이야기를 담아낸 명작들을 탄생시킨 이 시기를 '걸작의 숲'이라고 칭합니다. 소나타 〈발트슈타인〉, 〈템페스트〉, 〈열정〉, 오페라 〈피델리오〉, 〈크로이처 소나타〉, 〈교향곡 3·4·5·6·7·8번〉, 〈현악 4중주 '라주모프스키'〉, 〈피아노 협주곡 4·5번〉, 〈바이올린 협주곡〉, 〈3중 협주곡〉 등이 '걸작의 숲'에 해당돼요. 로맹 롤랑은 1903년 베토벤의 전기 《베토벤의 생애》를 집필하고, 베토벤의 정신을 천재 음악가 장 크리스토프에 빗댄 소설 《장 크리스토프》로 1915년 노벨 문학상을 수상합니다. 소설에서 장 크리스토프는 시련과 고난에 굴하지 않고, 강인하게 자신의 길을 개척해가는 이상적인 영웅으로 그려집니다.

피아노 소나타 '발트슈타인'

베토벤은 업그레이드된 피아노 페달과 더 넓은 음역을 갖춘 에라르의 피아노를 선물 받고, 이 피아노에 맞춰 소나타를 작곡합니다. 그리고 본에서 자신에게 처음으로 피아노를 선물해주고 빈 유학을 도와준 발트슈타인 백작에게 이 소나타를 헌정해요.

더 위대한 아름다움을 위해서 어길 수 없는 규칙은 없다.

– 베토벤

영웅의 부활
오선지에 그린 자화상

삶이 막막하거나 세상이 어지러울 때 영웅을 찾게 되죠. 이야기 속 영웅은 큰 위기를 만나지만, 기어이 그 위기를 극복하고 화려한 승리자가 되어 끝을 맺습니다. 베토벤도 그런 영웅을 원했고, 동시에 그 자신도 진정한 영웅으로 거듭나려 했어요. 평소 군주제에 반대하던 베토벤은 새로운 지도자 나폴레옹 보나파르트의 출현으로 프랑스에 매료되어 파리에서의 활동을 고민해요.

발레, 〈프로메테우스의 창조물〉, Op.43 '피날레'

　그는 자신의 발레곡 〈프로메테우스의 창조물〉의 피날레 주제를 〈피아노 변주곡 영웅〉에 사용하고, 〈교향곡 3번〉 4악장에서 다양하게 변주하며 나폴레옹을 찬미합니다. 독수리에게 간을 쪼아 먹히면서도 인간의 편에서 자유를 옹호한 프로메테우스야말로 베토벤이 생각하는 영웅의 모습이었어요. 그런데 사실 이 선율은 빈의 라이징 스타 시절에 쓴 〈시골풍 춤곡〉의 선율입니다. 같은 선율이 여러 곡에 다른 의미로 들어간 것이죠. 베토벤은 유서를 쓴 이후 작곡한 〈교향곡〉 3번

의 악보 표지에 '나폴레옹 보나파르트'라고 씁니다. 이 곡이 바로 〈영웅 교향곡〉입니다.

교향곡, 3번 Op.55 '영웅', 4악장

– 〈영웅 교향곡〉 4악장 변주의 주제

이 곡을 필두로 베토벤의 작품은 영웅적 스타일로 변모합니다. 그는 자신의 힘겨운 삶도 마지막에는 영웅처럼 승리하기를 바라는 마음으로, 이 교향곡을 역경을 거쳐 마침내 승리하는 구조적 틀로 만들어요. 하지만 나폴레옹이 개인적 야심으로 스스로 황제가 되자 베토벤은 분노합니다. 그는 그 자리에서 악보 표지에 제목으로 써둔 나폴레옹의 이름을 긁어내고 '위대한 사람을 추억하기'로 바꿔서 출판합니다. 물론 파리로 가려던 계획도 철회하죠.

베토벤이 이 곡에서 그리려던 영웅은 과연 누구일까요? 그 영웅은 그 누구도 아닌 바로 베토벤 자신이었어요. 유서까지 쓰며 생을 저버리려던 베토벤은 〈영웅 교향곡〉으로 부활하고 스스로 영웅이 됩니다. 베토벤이 오선지에 그려낸 자화상인 이 곡은 고통을 이겨낸 불굴의

의지와 프로메테우스를 통한 인간의 '살아 있음'을 찬미합니다.

바이올린 소나타, 9번 Op.47 '크로이처', 3악장

래|알
꼭|알

바이올린 소나타, 9번 Op.47 '크로이처'

베토벤은 바이올리니스트 브리지타워를 위해 바이올린 소나타의 한 획을 긋는 이 소나타를 작곡하고 그에게 헌정하지만, 둘 사이에 생긴 언쟁으로 결국 프랑스의 바이올리니스트 크로이처에게 이 곡을 헌정합니다. 이 곡은 1901년 프랑수아 자비네 프리에가 그린 그림뿐만 아니라 톨스토이와 헤밍웨이의 소설 《크로이처 소나타》에도 영감을 줍니다.

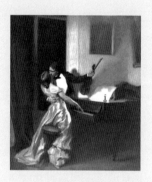

〈크로이처 소나타〉

하지만 베토벤이 잔뜩 힘을 줘 작곡한 〈영웅 교향곡〉은 길이가 여느 교향곡의 2배나 될 정도로 길고 복잡하다 보니 청중은 외면했어요. 원래 베토벤은 청중의 입맛에 맞춰서 곡을 만드는 사람이 아니었죠. 베토벤은 청중의 반응에 따라 움직이기는커녕 거꾸로 청중이 자신의 음악에 집중하도록 그들이 음악을 대하는 태도마저 바꿔버립니다. 음악가가 누군가의 취향에 맞추는 도구가 아니라 자신의 예술성에 기반을 두고 창작 활동을 한 것도 베토벤이 주도한 경향이에요. 베토벤의 오페라 〈피델리오〉도 길이가 너무 길다는 이유로 3일 만에 공연이 중단됩니다.

피아노 소나타, 23번 F단조 Op.57 '열정', 3악장

귀족은 여러 명,
베토벤은 나 한 명!

한편 베토벤의 가장 큰 후원자인 리히노프스키 공작은 베토벤의 사생활에 적잖이 개입했어요. 공작은 미망인이 되어 돌아온 요제핀과 베토벤이 다시 만나자 명예롭지 않다며 둘의 연애를 반대하기도 했어요. 게다가 공작은 오페라 〈피델리오〉의 길이 문제에 개입해서 베토벤과 껄끄러워집니다.

공작은 둘의 관계를 회복하고 예민해진 베토벤의 기분을 풀어주고자 시골 별장에 초대해요. 그런데 그만 예상치 못한 큰 사건이 벌어져

요. 공작은 베토벤에게 별장을 방문한 나폴레옹의 장교들을 위해 피아노를 연주해달라고 청해요. 하지만 베토벤은 "하인들에게나 부탁하시죠!"라며 화를 내고 거절합니다. 화가 난 공작은 방으로 돌아간 베토벤이 문을 잠근 채 나오지 않자 자물쇠를 부수고 강제로 문을 열어요. 더 화가 난 베토벤은 의자로 공작을 내려치려 하지만, 다행히 사람들에 의해 저지당합니다. 베토벤은 별장을 떠나면서 공작에게 메모를 남겨요.

당신 같은 귀족은 예전에도 있었고 앞으로도 얼마든지 있을 겁니다. 당신은 태어나면서 저절로 그 신분을 얻었지만, 나는 내 노력으로 지금의 자리까지 왔습니다. 이 세상에 당신 같은 귀족은 수없이 많지만, 베토벤은 오직 나 하나뿐입니다.

– 베토벤이 리히노프스키 공작에게 보낸 편지 중에서

화가 난 베토벤이 비를 맞으며 빈으로 돌아가느라 당시 작곡 중이던 〈피아노 소나타 열정〉의 악보가 비에 젖고 그 얼룩은 그대로 악보에 남아요. 빈으로 돌아온 베토벤은 자신의 방에 있던 공작의 흉상을 마루에 내던집니다. 깨져버린 흉상처럼 둘의 관계는 그렇게 박살나버려요. 이렇듯 베토벤은 자신의 소신을 절대 굽히지 않았어요. 귀족을 위한 음악을 만들며 광대 노릇을 하지는 않겠다는 베토벤의 신념은 확고했어요. 하지만 이 사건으로 베토벤은 꽃길을 걷어차버린 셈

이 됐지요. 공작에게 받던 '착실한' 연봉은 순식간에 공중분해됩니다.

안단테 파보리, F장조 WoO57

다시 만난 연인, 요제핀 브룬스빅
베토벤이 사별 후 친정으로 돌아온 요제핀에게 다시 피아노를 가르치면서 둘은
다시금 격정적인 사랑에 불타올라요. 하지만 요제핀의 입장에서 베토벤은 네 아
이의 아버지가 될 남자는 아니었어요. 결국 둘은 두 번째 이별을 합니다. 베토벤이
당시 작곡한 〈피아노 소나타 열정〉에는 열정을 다해 요제핀을 사랑한 그의 러브스
토리가 담겨 있어요. 또 그녀와 연애하던 중 작곡한 오페라 〈피델리오〉에는 베토
벤이 생각한 이상적인 여성상과 부부의 헌신적인 사랑이 그려져 있어요. 베토벤은
요제핀에게 피아노 소나타 〈안단테 파보리〉를 헌정합니다.

네가 귀가 먹었다는 것을 이제 더 이상 숨기지 말라. 심지어 음
악에서조차도.

– 〈현악 4중주〉 '라주모프스키'의 악보 스케치 중에서

현악 4중주, Op.59 '라주모프스키' 7번, 3악장

베토벤은 빈 주재 러시아 대사인 라주모프스키 백작에게 러시아 민요를 넣은 〈현악 4중주〉를 의뢰받아요. 그의 초기 〈현악 4중주〉들은 아마추어 연주자를 위한 가벼운 곡이었지만, 백작이 후원하는 라주모프스키 현악 4중주단은 높은 기교와 음악성을 갖추고 있다 보니 베토벤의 작곡 의욕을 자극합니다. 하지만 연주하기 까다롭고 길이가 파격적으로 길다 보니 출판사의 매출은 급감했어요. 안 데어 빈 극장의 관계가 깨지고 처지가 곤궁해진 베토벤은 궁정 시민극장에서 매년 오페라 한 곡을 만드는 조건으로 연금을 제안하지만, 이조차 받아들여지지 않아요. 베토벤의 생활은 더욱 어려워집니다.

모티브 맛집
〈운명 교향곡〉

베토벤이 남긴 수많은 글에 '운명'이라는 단어가 자주 등장해요. 그는 자신의 운명에 묻고 또 물으며, 운명을 넘어서려 했어요. 베토벤의 비서인 쉰들러가 베토벤의 다섯 번째 교향곡의 시작을 알리는 4개의 음표(♫♩)를 가리켜 '운명이 문을 두드리는 소리'로 전하면서 이 교향곡은 '운명'이라 불립니다. 비장한 느낌의 '운명 모티브'는, 베토벤의 삶 속에서 '운명'이라는 단어가 그랬듯, 그의 여러 작품에 빈번하게 등장해요.

래알
곡알

운명? 승리?

우리는 〈교향곡 5번〉을 '운명'이라 부르지만, 서양에서는 숫자 5의 로마숫자 V에서 힌트를 얻어 '승리(Victory)'라고 부릅니다. 그래서 V의 모르스 부호는 '운명 모티브'와 같은 '···−'예요. 제2차 세계대전 때 영국 BBC라디오의 뉴스 오프닝 시그널로 〈운명 교향곡〉의 모티브가 쓰였지요. 영국이 적국 독일의 음악으로 승리를 기원한 아이러니는 시대와 국경을 뛰어넘은 베토벤의 위대함으로 해석될 수 있습니다.

− 〈운명〉 모티브

교향곡, 5번 C단조 Op.67, '운명', 1악장

운명은 베토벤을 따라다닙니다. 베토벤 또한 이 모티브를, 거역할 수 없지만 넘어서고 싶은 운명이라 여겼던 걸까요? 그는 청력 상실이라는 자신의 운명을 뛰어넘으려는 의지를 〈교향곡 5번〉에 집약시키고, '운명 모티브' 하나를 무려 50분 동안 전 악장에서 끌고 나갑니다. 음악 역사상 모티브 활용 기술이 가장 뛰어난 것으로 꼽히는 이 작품

은 베토벤이 자신만의 작법을 집요하게 고수함으로써 운명과 한판 결투를 벌이는 듯해요. 마지막 4악장에서 그는 "자, 난 이 상태로도 좋아!"라며 모든 것을 받아들이고 환희로 나아갑니다. 이 환희는 기쁨의 환희가 아니라 고통의 죽음이 환희가 된, 변용의 환희입니다.

그는 점점 더 깊이 자신만의 더 깊은 세계로 파고들어요. 비르투오소 피아니스트로서 또 작곡가로서 인정받으며 잘나가던 베토벤은 어느 날 들이닥친 청력 상실을 결국 받아들이면서도 또 한편으로는 나아지리라는 희망을 놓지 않았어요. 그는 이 고난을 인생을 살면서 겪는, 지나가는 태풍 정도로 여겼어요. 단지 그 태풍이 언제 지나갈지 모를 뿐이죠. 하지만 안타깝게도 베토벤은 그 태풍의 눈 속에서 평생 살게 됩니다.

전원에 있으면 내 불행한 청각도 나를 괴롭히지 않는다.
– 베토벤

래알꼭알

카덴차

카덴차는 협주곡에서 독주자의 기교를 돋보이게 하기 위해 오케스트라 없이 즉흥으로 독주하는 부분이에요. 1808년 베토벤이 난청으로 더 이상 무대에 설 수 없게 되자 협주곡의 카덴차를 악보에 기록하게 됩니다. 그리고 이후 많은 작곡가가 협주곡의 카덴차를 미리 작곡해서 출판했어요.

래알곡알

베토벤의 연인 3 : 테레제 브룬스빅
베토벤은 요제핀과 헤어진 후 줄리에타마저 떠나자, 요제핀의 친언니 테레제와 가까워져요. 베토벤과 테레제는 약혼까지 하지만, 결국 헤어집니다. 베토벤이 테레제에게 헌정한 〈피아노 소나타 24번〉은 '테레제 소나타'로 남아요. 테레제는 답례로 자신의 초상화 뒷면에 '흔치 않은 천재, 위대한 예술가에게. T. B'라고 써서 선물합니다. 베토벤은 그녀의 초상화를 평생 간직해요.

피아노 소나타, 24번 Op.78, '테레제', 1악장

엉망진창 콘서트
베토벤을 잡아라

베토벤이 야심 차게 준비한 콘서트는 엉망이 됩니다. 〈교향곡 5번·6번〉, 〈피아노 협주곡 4번〉과 〈합창 환상곡〉 등 명곡들을 초연하는 무대에서 그만 사고가 일어나요. 베토벤은 피아노를 연주하며 동시에 지휘도 하다가 촛대를 넘어뜨리고, 가수는 약물 남용으로 노래를 부를 수 없어 프로그램이 취소됩니다. 또 〈합창 환상곡〉은 연습 부족으로 음이 맞지 않아 공연 도중에 베토벤이 "틀렸어! 처음부터 다시!"를 외칠 정도였으니, 청중이 공연장을 떠나버리는 것도 당연했지요. 청중의 야유

로 끝난 이 연주회로 베토벤은 경제적 손해를 입은 것은 물론 너무나 실망한 나머지 다시는 연주회를 하지 않겠다고 다짐해요.

청중으로부터 외면당하고 참담해하던 차에 베토벤은 나폴레옹의 동생 제롬 보나파르트에게 서독일 카셀 궁의 궁정악장 자리를 제안받아요. 비록 나폴레옹을 싫어했지만, 더 이상 경제적으로 기댈 곳 없는 상황에서 제안받은 안정된 직장은 베토벤의 마음을 거세게 흔들었어요. 베토벤이 떠날까 봐 마음이 다급해진 귀족들은 그를 빈에 붙들어놓을 방안을 고민해요. 에르되디 백작부인이 전면에 나서서 후원자들을 모으고 루돌프 대공, 킨스키 공작, 그리고 로프코비츠 공작 이렇게 3명이 합심합니다.

우리는 천재 작곡가 베토벤의 위대한 성취를 위해 그의 작곡에 방해가 될 생활비 문제를 해결해주는 데 동의한다. 베토벤이 빈에 계속 머무르는 조건으로 1809년부터 무기한으로 연 4,000플로린의 연금 지급을 약속한다.
– '연금 지급 합의서' 중에서

평생 연금을 보장받은 베토벤은 카셀 행을 단념합니다. 그런데 그만 전쟁이 발발하고 빈은 나폴레옹 군대에게 점령당해요. 킨스키 공작은 군대에 복귀했다가 낙마 사고로 죽고, 로프코비츠 공작은 파산으로 연금 지급을 중단해버려요. 결국 합의서에 약속된 4,000플로린

은 루돌프 대공의 몫으로 남아요. 놀랍게도 대공은 베토벤이 생활비 걱정 없이 지내도록 베토벤이 죽을 때까지 연금을 지급합니다.

피아노 소나타, 26번 E♭장조 Op.81a, '고별', 1악장, '고별'

래알 꼭알

고별과 재회를 그린 소나타

루돌프 대공마저 피난 가자, 베토벤은 이별의 비통한 심정을 담은 피아노 소나타 〈고별〉을 작곡해요. 1악장 '고별', 2악장 '부재', 그리고 3악장 '재회'. 베토벤은 악보에 대공이 돌아온 날짜(1810년 1월 30일)를 써서 루돌프 대공에게 헌정해요.

나를 진심으로 아껴주며 또 무조건 내 편을 들어주는 사람이 있다면 얼마나 든든할까요? 베토벤에게는 마음까지 통하는 친구 같은 후원자가 있었으니 바로 오스트리아 황제 레오폴트 2세의 막내인 루돌프 대공이에요. 베토벤보다 열여덟 살 어린 대공은 열다섯 살 때부터 베토벤에게 피아노와 작곡을 배우며 베토벤을 따르고 후원을 자처합니다. 대공은 귀족에게 격식을 갖추지 않는 베토벤을 나무라기는커녕 오히려 '진정한 예술가의 모습'이라며 큰형을 대하듯 격의 없이 대해요. 베토벤도 대공에게 개인적인 이야기를 털어놓을 정도로 두 사람

은 스승과 제자, 후원자 관계를 넘어선 친구 같은 관계를 이어가요. 그런 대공에게 베토벤은 〈피아노 소나타 고별〉뿐만 아니라, 〈피아노 3중주 대공〉, 〈함머클라비어〉, 〈피아노 협주곡 4·5번〉, 그리고 〈장엄 미사〉와 〈대푸가〉 등 무려 14곡을 헌정합니다.

피아노 트리오, 7번 Op.97 '대공', 1악장

래알곡알

베토벤의 연인 4 : 테레제 말파티
마흔 살이 된 베토벤은 주치의의 조카딸인 열일곱 살 소녀 테레제 말파티에게 피아노를 가르치며 그녀를 사랑하게 돼요. 둘은 나이 차이에도 불구하고 본격적으로 사귀고 베토벤은 청혼도 하지만, 그의 귓병 문제와 신분 차이로 결국 헤어져요.

괴테 덕후
나는 베토벤이다

문학과 철학을 치열하게 탐구한 베토벤은 인간의 바른 길과 평등 사상을 중시해요. 그는 괴테의 희곡 〈에그몬트〉의 음악을 쓰며 괴테의 천재성에 감탄해요. 친구 프란츠 브렌타노의 여동생 베티나가 다리를 놓아준 덕분에 괴테와 편지를 주고받게 되고, 다음 해 온천 도시인

테플리츠에서 드디어 63세의 괴테와 만나요. 그들은 2주 동안 많은 이야기를 나눠요.

어느 날 산책하던 두 사람은 맞은편에서 걸어오는 왕족 행렬과 마주치는데, 괴테는 바로 옆으로 비켜서서 모자를 벗고 몸을 굽혀 그들에게 인사해요. 하지만 베토벤은 팔짱을 낀 채 걸어갔고, 황후가 먼저 베토벤에게 인사를 건넸어요. 베토벤은 자신이 그토록 존경하는 괴테 또한 귀족에게 머리를 조아리는 모습을 보고 허탈해합니다. 또한 괴테도 베토벤의 행동에 적잖이 놀라며, 베토벤이 거만했다고 비판해요. 서로가 맞지 않음을 확인한 사건이었지만, 베토벤은 변함없이 괴테의 문학에 찬사를 보내며 그에게 곡을 헌정하며 존경을 표합니다.

 동경(노스탤지어) WoO134, '오직 그리움을 아는 이만이'

래알깨알

엘리제는 과연 누구일까?

너무나 흔하게 듣게 되는 이 곡은 누구나 아는 곡이지만, 실은 그 누구도 모르는 비밀을 품고 있어요. 베토벤이 과연 누구를 생각하며 쓰고 제목을 붙인 것인지 음악사의 커다란 미스터리로 남아 있지요. 그의 성격에 사랑하는 연인의 이름을 곡 제목으로 박제하는 것이 가능할까요? 만약 베토벤이 '테레즈(Therese)'라고 쓴 글씨를 출판사 직원이 '엘리제(Elise)'로 잘못 알아봤다면 그녀는 테레제 말파티일 수 있고, 또 엘리자베스를 엘리제로 줄여서 썼다면 엘리자베스 뢰켈일 수도 있어요.

엘리자베스는 베토벤의 친구인 작곡가 훔멜의 부인으로, 엘리제로 불리던 그녀는 마침 이 곡이 작곡되던 해에 독일 극장에 소프라노로 취직돼 빈을 떠납니다. 과연 우연일까요?

 바가텔, 25번 A단조 WoO59, '엘리제를 위하여'

베토벤의 여사친, 베티나 브렌타노
테레제와의 이별로 마음을 추스르지 못하던 베토벤을 위로하러 달려온 친구들 중엔 베티나 브렌타노가 있었어요. 베토벤은 그 와중에 베티나에게 구애하지만, 그녀는 거절해요. 베티나와는 '애매하게 친한 여동생'으로 지냅니다. 괴테의 광팬인 그녀는 스물여섯 살 때 62세의 괴테에게 적극적으로 구애하다가, 시인 아르님과 결혼해요. 그녀는 소설가로서 문학과 음악에 수많은 공적을 남겨 독일 지폐에도 등장합니다.

베토벤의 연인 5 : 안토니 브렌타노
베토벤은 베티나와도 잘되지 않자 그녀의 새언니이자 자신의 친구 프란츠의 부인

인 안토니 브렌타노를 좋아하게 됩니다. 안토니는 네 아이의 어머니였어요. 마흔 살의 베토벤과 서른 살의 안토니는 2년간 철학과 예술을 논하며 사랑을 키우지만, 결국 헤어져요. 베토벤은 안토니에게 〈디아벨리 변주곡〉을 헌정해요.

너 불쌍한 베토벤이여! 너에게 행복은 주어지지 않는다. 너는 예술 안에서만 살아라. 너는 너 자신을 위한 존재가 아니라 타 인을 위한 존재가 되어야 한다.

– 베토벤의 일기 중

피아노 협주곡, 5번 Op.73 '황제', 2악장

불멸의 연인
마이 엔젤은 누구?

나의 천사! 나의 불멸의 연인이여! 그대와 함께가 아니라면 나 는 도저히 살 수 없소. 다른 이가 그대의 마음을 차지한다는 것 은, 결코, 있을 수 없소.

오, 신이시여. 우리는 이토록 사랑하면서 왜 헤어져 있어야 하 는가. 그대의 사랑은 나를 가장 행복하게도, 가장 불행하게도 만드오.

그대에 대한 이 갈망은 얼마나 눈물겨운지. 그대에게 나의 삶 을. 나의 모든 것을. 오, 계속해서 나를 사랑해주오.

베토벤의 러브레터

언제나 당신의, 언제나 나의, 언제나 우리의,

루트비히

– 베토벤의 편지 중에서

베토벤이 세상을 떠난 후, 그의 서랍에서 발견된 연필로 쓴 3통의 편지는 베토벤에 대한 모든 통념을 뒤집어놓았고, 지금도 여전히 뜨거운 관심거리입니다. 그 첫 번째 이유는, 바로 총 열 페이지에 달하는 편지의 내용이 베토벤의 이미지와는 너무나 다르게 달콤하고 절절하며, 심지어 낯간지럽기까지 한 러브레터이기 때문이에요. '나의 천사'라니요! 베토벤이 직접 썼다는 게 믿기지 않을 정도지요. 두 번째 이유는, 이 편지는 수신인이 적혀 있지 않은 채 누구에게도 보내지지 않고 베토벤이 죽을 때까지 간직했기 때문이에요. 편지 속 대상, 즉 베토벤이 '불멸의 연인'이라 부른 여인은 과연 누구일까요? 편지는 심지어 연도도 없

이 그저 날짜로만 시작하고 그녀의 이름에 대한 그 어떤 힌트도 써 있지 않아요. 학자들은 7월 6일이 월요일이던 1812년을 점찍고, 1812년 당시 베토벤의 이동 경로에 주목하며 지금도 불멸의 여인에 대한 단서를 찾고 있어요. 앞에 거론된 모든 여성들이 불멸의 연인일 수 있어요.

래알
깨알

영화 〈불멸의 연인〉
1994년 영화 〈불멸의 연인〉은 수취인 불명으로 쓰인 베토벤의 편지 속 여인이 과연 누구인지 편지 내용을 토대로 찾아가는 내용이에요. 영화에서는 여러 증거들을 모아 줄리에타 귀차르디, 에르되디 백작부인, 남동생의 부인인 요한나, 이렇게 3명의 여인과 3개의 피아노곡(〈월광〉, 〈황제〉, 〈비창〉)을 엮어서 퍼즐을 맞추듯 밝혀 나갑니다. 영화에서는 불멸의 연인으로 요한나를 지목하지만, 영화 속 상상일 뿐이에요.

금사빠의 연애 패턴
평생 연애하는 남자

베토벤은 피아노를 가르칠 때 굉장히 무섭고 엄격했어요. 체르니가 아홉 살 때 처음 베토벤을 보자마자 무서워서 울음을 터뜨렸을 정도이지요. 그럼, 사랑하는 여인 앞에서 베토벤은 과연 어떤 표정을 지었을까요? 고집이 센 베토벤은 주변인들과 곧잘 사이가 틀어지곤 했는

데, 사랑하는 여인 앞에서도 그랬을까요?

결국 독신으로 살았던 베토벤의 젊은 시절은 사랑으로 빈틈이 없었어요. 그에게는 늘 피아노를 배우러 오는 귀족의 딸들이 있었지요. 하지만 클래식 역사에서 흔한 음악가와 귀족 딸의 사랑은 이루어진 적이 거의 없습니다. 신분을 넘어선 사랑은 집안의 반대로, 또는 베토벤의 귓병 때문에, 그리고 아는 사람은 다 아는 그의 괴팍한 성격 때문에 잘될 수 없었어요. 게다가 여인의 수가 많다는 것은 베토벤의 평균 연애 기간이 짧다는 방증이죠. 놀라운 건 슬픈 이별의 순간에도 이미 또 다른 존재가 곧장 나타났다는 거예요.

베토벤은 사랑 없이는 못 살고, 이별을 슬퍼할 틈도 없이 또다시 새로운 사랑에 빠지고야 마는 습관성 '금사빠(금방 사랑에 빠지는 사람)'였어요. 이쯤 되면 베토벤의 메마른 얼굴 뒤에는 상대를 한없이 아름답게 바라보는 그만의 친절한 표정이 있지 않았을까 싶어요. 비록 너무 자주 그 사랑의 대상이 바뀌곤 했지만, 그의 사랑은 진심이었고, 그는 그 진심으로 창작에 몰두했어요. 그의 손으로 빚어낸 곡들은 오롯이 그녀의 것이 될 수 있었지요. 베토벤은 유독 이미 연인이나 남편이 있는 여성과의 사랑이 잦았는데, 이루어질 수 없는 힘든 사랑이 주는 고통과 좌절, 그리고 고독은 베토벤에게 무한한 창작의 영감이 되었습니다.

무언가를 뛰어넘을 때마다 나는 행복을 느낀다.
- 베토벤

래|알
깨|알

베토벤과 커피 60알

커피의 어원인 '카파(Kaffa)'는 '힘'을 뜻해요. 베토벤에게 커피는 없어서는 안 되는 에너지이자 창작 친구였어요. 그의 삶에 늘 음악이 있듯, 커피도 늘 그와 함께였죠. 베토벤의 친구이자 작곡가인 칼 마리아 폰 베버는 베토벤의 집을 방문했던 일을 이렇게 회상했습니다.

"그의 방은 악보와 옷으로 온통 어질러져 있었고, 테이블에는 악보 한 장과 끓는 커피가 있었다."

특이한 건, 베토벤은 커피콩 60알이 좋은 맛을 내는 완벽한 비율이라 확신하고 매일 아침 커피콩 60알을 세어서 커피를 끓였다는 점이에요. 베토벤은 차를 달이듯 신중하고 까다로운 절차를 거쳐 커피를 만들어내요.

"나는 아침 식사에 나의 벗을 한 번도 빠뜨린 적이 없다. 한 잔의 커피를 만드는 원두는 나에게 60가지 영감을 준다."

음악적 영감을 주는 커피. 이보다 멋진 친구가 있을까요? 그는 죽기 전까지 집 근처 커피하우스에 거의 매일 갔어요. 베토벤의 편집증적인 커피콩 60알 세기는 그가 만들어내는 집요한 음악과도 닮았습니다.

베토벤과 피아노

피아노의 도시 빈의 피아니스트 베토벤은 다양한 피아노를 경험하며 각 피아노의 장점에 맞는 곡을 작곡하거나 피아노의 한계에 도전합니다. 피아노의 발전에 발맞춰 작곡된 그의 32개 〈피아노 소나타〉는 뒤로 갈수록 차근차근 진화된, 피아노의 역사 그 자체예요. 빈에서 베토벤이 초기에 사용한 가볍고 우아한 소리의 빈 피아

노는 5옥타브뿐이라 그의 초기 〈피아노 소나타〉는 이 음역 안에서만 작곡됩니다. 이후 음역이 넓고 더 큰 소리를 내는 프랑스 에라르사의 피아노를 선물 받고 소나타 〈발트슈타인〉, 〈열정〉 등을 작곡해요. 그리고 청력 문제가 심각해지면서 슈트라이허사의 음량이 더 큰 피아노로 소나타 〈고별〉, 〈함머클라비어〉를 작곡해요. 그라프사도 베토벤을 위해 소리가 좀 더 큰 피아노를 제작해주지만, 청력이 아예 바닥까지 간 베토벤에게는 크게 도움이 안 됐어요. 마지막으로 영국 브로드우드사의 저음이 풍부하고 페달 효과가 좋은 피아노로 마지막 3개 소나타를 씁니다. 베토벤은 여러 다양한 피아노를 사용하며 도전과 실험을 계속할 수 있었어요. 피아노와 함께 진화한 베토벤의 32개 〈피아노 소나타〉는 '피아노의 구약성서'인 바흐의 〈평균율 클라비어 곡집〉에 이어 '피아노의 신약성서'라는 타이틀을 얻게 됩니다.

피아노 소나타, 27번 Op.90, 2악장

산책로에서 들려야 할 자연의 소리는 들리지 않고, 남은 것은 절망의 음율뿐이다.

― 베토벤

피아노 다리를 자르고
연필을 입에 물고

산책 중에 들려오는 대자연의 소리, 과연 베토벤의 귀에는 어떻게 들렸을까요? 소리를 못 듣는 작곡가가 곡을 쓴다는 것이 과연 가능할까요? 베토벤의 많은 명곡이 청력을 잃은 후 작곡되었다는 사실은 놀랍

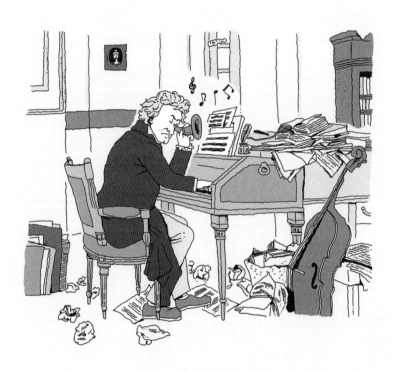

습니다. 세상의 소리를 잃어버린 베토벤의 입장이 되어 생각해봅니다.

그의 청력이 하루아침에 없어진 건 아니에요. 이십대 중반에 이명 증세가 오면서 높은 소리를 감지하기가 어려워지자, 베토벤은 주로 낮은 음역대를 사용하며 적응하려 애를 써요.

일상생활에서의 어려움은 차치하더라도 곡을 쓰기 위해 베토벤은 어떻게든 청력을 키워야 했어요. 그런 베토벤을 위해 멜첼이 나팔 모양의 보청기인 귀 트럼펫을 고안해주지만, 눈에 띄게 크다 보니 사용하기엔 불편했어요. 게다가 귀 트럼펫은 청력을 보조하는 것이지 개선해주는 건 아니었죠. 베토벤은 피아노 소리를 조금이라도 더 잘 듣기 위해 갖가지 장치들을 동원합니다. 귀 뼈의 진동을 통해 소리를 듣는 골전도 방식을 사용하기도 했어요. 피아노의 진동을 듣기 위해 그랜드 피아노의 다리를 잘라 건반을 바닥에 놓고 바닥으로 전해지는 피아노의 진동으로 작곡을 하기도 했어요. 심지어 연필을 물고 한쪽 끝을 피아노의 공명판에 대서 턱으로라도 어떻게든 진동을 느끼려고 했어요. 소리가 안 들리는 답답함 속에서 그는 과연 어떤 소리를 상상하며 작곡했을까요?

피아노 소나타, 21번 C장조 '발트슈타인', 3악장

내 몸값은
내가 매긴다

어린 시절, 아버지가 술값으로 탕진하던 월급을 당당하게 생활비로 챙겼던 베토벤은 돈에 대한 개념이 확고했어요. 생활 면에서 깜깜했던 모차르트와 달리 그는 꼼꼼하고 정확하게 아티스트의 경제적 안정을 추구하고 또 요구했습니다. 특히 작곡가 베토벤은 작품의 주인답게 그 권리를 당당하게 사용합니다. 베토벤은 자신을 후원하는 귀족들뿐 아니라 출판사에도 곡의 가격을 직접 매겨서 요구하고, 극장주에게는 자신의 수익이 얼마가 되어야 하는지 명시하며, 예술가로서, 그리고 예술품으로서의 가치를 인정받으려 했어요. 그는 예술가가 예술에 전념하도록 경제적 안정성을 보장해주는 것이 진정한 후원이라는 신념이 있었어요.

래|알
깨|알

베토벤 악보 오픈 런!

청력 악화로 더 이상의 연주는 무리라고 판단한 베토벤은 〈피아노 3중주 대공〉과 가곡 〈아델라이데〉를 마지막으로 연주하고 피아니스트로서 무대에서 내려와요. 더 이상 무대 위 베토벤을 볼 수 없는 대중에게 그의 청력 상실은 솔깃한 뉴스거리였고, 그의 작품을 출판하기 위한 출판사들의 경쟁은 치열해졌어요. 베토벤을 만나기 위해 그의 집 앞에서 줄을 서는 것은 예사였지요.

사고뭉치 동생들
사랑이라는 이름으로

베토벤은 동생들과 수시로 다퉜어요. 특히 큰동생 카스파는 정말 골 칫거리였어요. 베토벤의 매니저 격으로 사무를 돕던 카스파는 돈 욕 심이 강했어요. 자신의 곡을 베토벤의 곡이라 속이고 출판하려다 들 키기도 하고, 베토벤의 허락 없이 그의 초기 작품이나 습작을 멋대로 출판사에 팔아넘기기도 했지요. 이런 속임수는 도덕성을 중요시하는 베토벤을 크게 화나게 했어요. 가장 큰 문제는, 카스파가 행실이 부도 덕하고 절도와 거짓말을 일삼는 요한나와 아이를 갖고는 결국 베토 벤의 반대를 무릅쓰고 결혼한 것이었어요. 카스파 부부는 사치스러 운 생활에 빠져 뇌물과 횡령 사건에 연루되는 등 큰 문제를 일으켜요. 게다가 카스파가 폐렴에 걸려 일을 그만둔 상태에서 요한나의 낭비 벽이 겹쳐 빚더미에 앉아요. 결국 카스파는 아들 카를을 남긴 채 세상 을 떠나요.

나비에게
길을 비켜준 독수리

베토벤이 빈에 정착한 이십 대 초반 시작된 나폴레옹의 전쟁은 20년 째 계속됩니다. 끝없는 전쟁과 혁명에 신물이 난 청중은 쉽고 가벼운 로시니의 이탈리아 오페라와 살롱풍인 슈트라우스의 유쾌한 왈츠에 빠져요. 청중은 심오한 내적 고민을 담은 길고 복잡한 베토벤의 음악

에 등을 돌리고, 베토벤의 인기는 바닥으로 떨어져요. 하지만 슈만은 훗날 이렇게 기록합니다.

> 나비가 독수리의 길을 막아서자, 독수리는 자신의 날개가 나비를 짓누를까 염려돼 길을 비켜주었다. 나비는 찬란한 색깔을 지우면 아무도 쳐다보지 않아 초라해지지만, 거대한 피조물은 수백 년이 지난 후에도 해골을 남겨 그 후손들이 경탄하며 바라본다.
> – 슈만의 《음악 신보》 중에서

로시니의 음악에 베토벤의 명성이 가려지더라도 수백 년 후에는 결국 베토벤의 음악이 남을 것임을 슈만은 확신해요. 하지만 베토벤의 주머니는 쪼들리고, 청력은 더 나빠지고, 작품 활동은 더욱 뜸해져요. 베토벤은 차츰 사람들과 멀어지고, 자신만의 세계에 갇히게 됩니다.

바이올린 협주곡, D장조 Op.61, 3악장

조카 바보
조카도 내 아들이다

베토벤의 동생 카스파가 사망 직전에 유언장을 수정하면서 베토벤뿐만 아니라 카스파의 부인 요한나도 카를의 공동 후견인이 됩니다. 도덕성을 중시하는 베토벤은 가문의 유일한 후손인 카를이 전과가 있

는 부도덕한 요한나의 손에서 크는 것을 어떻게든 막아야 했어요. 그는 요한나의 후견인 자격을 박탈하기 위해 소송을 벌입니다. 아버지의 알코올의존증으로 청소년기에 이미 두 동생의 보호자 역할을 했던 베토벤은 조카 카를의 성장과 교육에 남다른 책임감을 가져요.

당시 베토벤은 악보에 음표를 적기보다 소송과 관련된 편지를 쓰느라 더 바빴어요. 귓병 치료와 관련돼 남긴 22통의 편지보다 많은 37통의 편지는 카를 관련 소송에서 꼭 이겨야 한다는 베토벤의 절실함을 보여줍니다. 결국 소송에서 이겨 단독 후견인이 된 베토벤은 카를을 사립 기숙학교에 보내고, 자신도 아예 학교 옆으로 이사해요. 그는 카를이 집안의 음악 재능을 이어받아 훌륭한 음악가가 되기를 바라며 제자인 체르니에게 카를의 수업을 맡겨요. 한편 베토벤은 루돌프 대공의 추기경 취임식을 위한 〈장엄 미사〉와 마지막 교향곡인 9번 작곡에 착수해요.

베토벤은 오롯이 카를을 위해 희생했지만, 정작 카를은 음악가 집안의 후손이라는 자만심으로 태만했어요. 게다가 교육에 철저하게 관여하는 베토벤의 양육 스타일은 카를을 숨 막히게 합니다. 결국 그는 기숙학교에서 도망 나와 엄마 요한나에게 달려가요. 베토벤은 카를 문제로 스트레스가 더욱 심해져 황달에 위장 장애까지 생겨요. 당시 런던에 있던 제자가 베토벤을 런던으로 초빙할 계획이었지만, 1년째 염증열을 앓던 베토벤은 결국 영국행을 포기해요. 창작열이 말라 붙고 경제 사정도 곤두박질치는 가운데, 결정적으로 베토벤을 무너 뜨린 건 바로 그의 이름과 관련된 소송이었어요.

요한나는 베토벤 이름의 '판(van)'이 귀족을 뜻하는 '폰(von)'과 혼동돼 카를 관련 소송이 귀족 법원에서 진행되었으니, 지금까지의 소송은 전부 무효라고 주장합니다. 베토벤에게는 자신이 귀족이 맞다는 것을 증명할 그 무엇도 없었어요. 결국 요한나의 주장이 받아들여지고, 카를 관련 사건은 시민 법원으로 이관됩니다. 자신의 신분을 건드린 이 일로 베토벤은 자존심에 큰 상처를 받아요. 물론 또다시 후견인 자격을 박탈당합니다. 게다가 사람들은 귀족 행세를 한 베토벤을 비난해요. 베토벤은 자신의 명예나 사람들의 평가에 무신경해지고, 노숙자 같은 행색으로 거리에서 사람들과 시비가 붙곤 합니다. 자신의 명예가 실추되고 작품 활동을 못 하는 중에도 카를을 되찾기 위한 베토벤의 헌신적인 노력은 계속돼요. 카를에 대한 베토벤의 집착은 점점 심해져 거의 편집증 수준에 이릅니다.

한편 양육권 소송으로 카를도 큰 고통을 받았어요. 여덟 살 베토벤이 아버지의 강요로 자신의 진짜 나이를 모르는 채 여섯 살로 살았듯, 어린 카를은 엄마의 부도덕한 행동에 대한 증언을 강요당하는 고통을 겪어요. 결국 5년간 계속된 소송은 베토벤의 최종 승소로 끝나요.

바가텔, 3번 Op.33

나의 예술은 가난한 사람들의 행복에 이바지해야 한다.

－ 베토벤

래|알
깨|알

나도 혹시 귀족이 아닐까?

베토벤의 할아버지 루트비히는 네덜란드에서 온 이민자예요. 네덜란드 화가 고흐 (Vincent van Gogh)의 이름처럼, 베토벤의 이름에도 '판(van)'이 들어가 있어요. '판' 이 독일어권에서 귀족을 나타내는 '폰'과 혼동되면서 베토벤은 자연스레 귀족으로 여겨집니다. 베토벤은 표기상 오류를 굳이 바로잡지 않아요. 베토벤은 귀족이란 개인의 능력으로 쟁취 가능하다고 여겼고, 자신도 귀족과 다를 바 없다는 자신이 있었어요.

 피아노 소나타, 28번 A장조 Op.101, 1악장

의료진 '덕분에'
멀리 있는 그녀는 누구?

> 그녀를 생각하면, 처음 만났을 때처럼 가슴이 뛴다.
>
> – 베토벤

매사에 예민한 베토벤은 의외로 따뜻하고 자상한 사람이었어요. 전염병에 걸린 환자들을 극진히 보살펴준 의사 야이텔레스의 이야기 를 들은 베토벤은 일면식도 없는 그에게 감사 편지를 보내요. 귓병과

위장 장애 등 다양한 질병에 시달리며 의술에 기대고 있던 베토벤에게 의사들의 헌신은 더욱 위대하게 느껴졌을 테죠. 베토벤의 진심 어린 격려 편지를 받은 야이텔레스는 직접 쓴 연작시를 답례로 보냅니다. 베토벤은 이 시의 아름다움에 감동받아 6곡으로 이루어진 〈멀리 있는 연인에게〉을 작곡해요.

　사람을 대하는 것에 서툴렀던 베토벤은, 좋아하는 여성이 생기면 그 마음을 특히 시와 피아노 반주, 그리고 노래 선율이 엮인 가곡으로 표현했어요. 당시 46세였던 베토벤은 실제로 누군가를 그리워했던 것 같아요. 베토벤이 남긴 60여 곡의 노래는 가슴 시리고 절절한, 끝내 사랑을 얻지 못한 채 그저 애타고 그리워하는 마음이 주를 이뤄요. 특히 베토벤은 물리적으로나 상황적으로 이룰 수 없는 사랑의 슬픔과 고통에 더욱 마음을 내준 듯합니다.

 〈멀리 있는 연인에게〉 Op.98 1. '언덕 위에 앉아'

피아니스트의 불멸의 숙제
베토벤 〈피아노 소나타〉 완전 정복

제게 있어 베토벤의 〈피아노 소나타〉 32곡은 피아니스트로서 숙명으로 여기는, 완전 정복의 산과도 같은 존재입니다. 베토벤에게 〈피아노 소나타〉는 내일은 오늘과 또 다르게, 마치 성장하듯 만들어가는 일상의 기록이었어요. 특히 그는 피아니스트로서 어떠한 형식에도 구애

받지 않고 자유롭게 내키는 대로 작곡합니다. 어쩌면 그에게 〈피아노 소나타〉는 친구 같은 존재였을까요? 청중을 의식하지 않고 쓴 그의 음악은 고전적인 틀을 깨고 여러 파격과 실험을 거치며 무한한 자유를 누립니다. 베토벤의 초기 소나타들은 모차르트, 하이든을 닮은 고전음악의 전형이고, 중기의 곡들은 아주 베토벤다우며, 청력이 악화된 후기에는 자신의 속마음을 풀어냅니다. 자유라는 낭만주의의 정서로 낭만의 문을 똑똑하게 연 베토벤의 후기 〈피아노 소나타〉들은 한 곡 한 곡 아주 특별한 노력 끝에 탄생합니다. 그래서 모든 감각을 곤두세우고 들어야 해요.

래알꼭알

꼭 알아야 할 베토벤의 〈피아노 소나타〉 TOP 10
1. 〈피아노 소나타〉 8번 C단조 Op.13 '비창'
2. 〈피아노 소나타〉 14번 C#단조 Op.27-2 '월광'
3. 〈피아노 소나타〉 17번 D단조 Op.31-2 '템페스트'
4. 〈피아노 소나타〉 21번 C장조 Op.53 '발트슈타인'
5. 〈피아노 소나타〉 23번 F단조 Op.54 '열정'
6. 〈피아노 소나타〉 24번 F#장조 Op.78 '테레제'
7. 〈피아노 소나타〉 26번 Eb장조 Op.81a '고별'
8. 〈피아노 소나타〉 29번 Bb장조 Op.106 '함머클라비어'
9. 〈피아노 소나타〉 30번 E장조 Op.109
10. 〈피아노 소나타〉 32번 C단조 Op.111

스타일은 별로지만
눈빛만큼은

첫인상이 다소 무섭기까지 한 베토벤. 실제로 만나면 어떤 느낌일까요? 베토벤은 키 162cm 정도의 다부진 몸에, 얼굴에는 붉은 천연두 자국과 면도하다가 다친 상처가 보이고, 긴 흑회색 머리카락은 늘 형클어져 있었어요.

베토벤의 생김새보다 두드러지는 건 그의 말투와 행동이에요. 사투리가 섞인 말투에 몸짓은 거만했어요. 성격이 조급하고 다혈질이라 걸핏하면 말다툼에 주먹다짐을 벌였죠. 특히 여성을 대하는 매너가 거칠고 식사 예절도 몰랐으니, 여성들이 베토벤의 구애에 좋은 답을 하기는 다소 어렵지 않았을까요?

게다가 몸치였던 베토벤은 음악에 맞춰서 춤을 출 줄도 몰랐어요. 동작 하나하나가 서투르고 어색한 건 지휘할 때도 마찬가지였어요. 성격은 급한데 몸은 굼뜨니 물건을 곧잘 떨어뜨려서 깨먹기 일쑤였죠. 특히 사십 대 초반에 안토니와의 마지막 사랑에 좌절한 베토벤은 더 이상 연애에 관심을 갖지 않고 지저분한 모습으로 다녔어요. 저는 다만 그의 눈빛이 궁금해요. 평론가 렐슈타프는 베토벤의 부드러운 눈에 슬픔이 두드러져 보였다고 말하기도 했어요.

클라리넷 트리오, Op.11 '가젠 하우어', 3악장

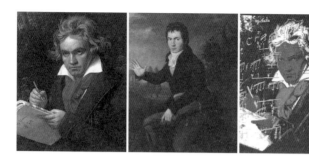

　화가가 자신의 캔버스에 가장 담고 싶은 음악가는 베토벤이 아닐
까요? 베토벤 하면 가장 먼저 떠오르는 얼굴은 독일의 초상화가 칼
슈틸러의 작품(왼쪽)이에요. 베토벤은 바로 이 초상화 속 얼굴로 우리
에게 각인되어 있지요. 이 그림에서 50세의 베토벤은 자유롭게 회오
리치는 머리카락과 강렬한 눈빛, 다부진 입, 그리고 다소 억세 보이는
턱 등 자기주장이 강한 인상으로 그려져 있어요.

　서서히 청력을 잃어가던 34세의 베토벤은 전신 초상화(가운데) 속
에서 왼손에 리라를 들고 있어요. 그는 이 초상화를 죽을 때까지 간직
합니다. 팝 아티스트 앤디 워홀이 자신의 생애 마지막 작품 주제로 선
택한 위인도 베토벤입니다. 앤디 워홀은 〈피아노 소나타 14번 '월광'〉
의 3악장 악보 위에 베토벤의 얼굴을 인쇄합니다.

베토벤과 메트로놈

베토벤의 묘는 특이하게도 메트로놈 모양입니다. 베토벤에게 귀 트럼펫을 만들어 준 레오느라트 멜첼의 형인 요한 멜첼은 메트로놈을 개량해서 연주 속도를 숫자로 제시합니다. 베토벤은 매우 기뻐하며 교향곡 악보의 '알레그로(빠르게)', '안단테(느리게)' 같은 빠르기 말 옆에 메트로놈 숫자를 병기해서 연주의 지침으로 삼게 해요.

스코틀랜드 민요, Op.108 2. '일몰'

빠르기 숫자는 물리적인 것이고, 빠르기 말은 심리적인 것이다.

– 베토벤

대화 노트 속
베토벤의 일상

우리는 누군가와 대화하고 소통하면서 행복을 느끼죠. 베토벤은 대화가 불가능할 정도로 청력이 악화되자 결국 노트를 사용하기 시작해요. 베토벤이 48세부터 남긴, 세세한 시간의 기록《대화 노트(Tagebuch)》로 그의 생생한 일상을 엿볼 수 있어요. 다만 노트 속 필체는 베토벤의 것이 아닙니다. 소리를 듣지 못하는 베토벤에게 질문하

거나 베토벤의 질문에 대한 답변을 적은 상대방의 필체예요. 비록 베토벤의 대답과 질문은 알 수 없지만, 대화의 줄기를 이어가다 보면 그 흐름을 유추해볼 수 있어요. 1818년부터 베토벤이 사망하기까지 대략 9년간의 필담이 적힌 139권의《대화 노트》는 당시 생활비와 간병인, 요리사 등의 소재를 통해 베토벤의 일상뿐 아니라 특히 토론을 즐긴 베토벤의 작곡 의도와 그가 추구한 이상적인 해석, 음악 예술에 대한 견해 등을 연구할 수 있는 중요한 자료입니다.

《대화 노트》는 1818년 2월 27일 레스토랑에서 베토벤과 조카 카를이 식사하며 나누는 대화로 시작해요.

카를 저도 꼭 삼촌이 먹는 방법 그대로 먹어야 하나요? 소시지의 껍질을 벗겨 먹어도 맛있긴 하지만, 껍질을 같이 먹으면 더 맛있어요.

－《대화 노트》 중에서

칼의 말대꾸에 베토벤은 과연 뭐라고 답했을까요? 대화조차 불가능한 청력으로 대작을 작곡한 베토벤의 고충과 신념이 새삼 더 위대하게 다가옵니다.

작곡은 느리게
연주는 빠르게

모차르트는 그다지 힘을 들이지 않고 빠르게 곡을 써냈어요. 베토벤에게 그 재능만큼은 아쉬운 것이었지요. 베토벤은 성격도 급하고, 자신이 지정한 연주 템포도 굉장히 빨랐지만, 작곡하는 것은 그 누구보다도 느렸거든요. 심지어 미처 완성하지 못한 부분은 무대 위에서 즉흥 연주로 채워 넣을 정도였어요. 피아노곡 외에는 곤란한 상황이 될 수밖에 없지요. 공연 전날까지 악보를 받지 못한 연주자들이 리허설도 제대로 못 한 채 무대에 오르는 경우가 비일비재했어요. 그러니 특히 초연 공연의 연주자들은 불만이 상당했어요. 베토벤이 남긴 유일한 〈바이올린 협주곡〉은 바이올리니스트가 악보를 받자마자 초연하는 바람에 연주는 엉망이 되고 당연히 혹평을 받았어요.

베토벤은 고민을 거듭하며 마음에 떠오른 악상을 고치고 또 고치면서 곡을 확장해 나갔어요. 베토벤의 작곡 속도가 느렸던 건 이런 그의 완벽주의 기질 때문이기도 하고, 또 주제를 쌓아 올리는 그의 작곡 스타일 때문이기도 해요. 결과적으로 베토벤의 오선 위는 절대적인 정답만으로 가득합니다. 다시 말해서, 꼭 있어야 할 바로 그 음표가 바로 그 자리에 정확하게 있어요. 정답이 없는 음악에 정답을 만들어내는 과정, 꼭 그 음표여야만 하는 상태를 만들다 보니 작곡 속도가 더딜 수밖에요. 베토벤의 완벽주의 기질 때문에 오페라 〈피델리오〉는 수년간 여러 차례 개정됩니다. 이렇게 한 곡 한 곡을 힘주어 쓰다 보

니 베토벤의 45년 작곡 인생 중 남긴 작품은 총 722곡이고 그중 출판작은 138곡으로, 매우 적은 양을 작곡한 편이지요.

러시아 민요집, Op.107 7. 아름다운 민카

비뚤어진 팬심
뻥쟁이 홍보대사

특이하게도, 베토벤의 이름 옆에는 연인도 가족도 아닌 비서 쉰들러의 이름이 자석처럼 따라다닙니다. 극장에서 바이올린 주자로 일하면서 베토벤을 알게 된 쉰들러는, 무급 비서로라도 베토벤 곁에 있고 싶어 했어요. 그는 결국 베토벤의 집에서 함께 살게 되지만, 무슨 이유에선지 베토벤은 그를 신뢰하지 않고 법률 사무소에서 일한 경력이 있는 쉰들러에게 허드렛일만 맡겼어요. 그리고 베토벤은 죽기 전 쉰들러가 아닌 자신의 오랜 친구인 슈테판 폰 브로이닝에게 중요 문건을 위임합니다. 하지만 브로이닝마저 세상을 떠나자, 결국 쉰들러가 중요한 문건들을 독차지해요.

쉰들러는 베토벤 사후 13년이 지난 1840년 최초로 베토벤 전기를 출판해요. 문제는 자신이 설정해둔 베토벤의 이미지에 맞지 않는 부분은 불태우거나, 스토리를 짜깁기하는 등 많은 조작을 가했다는 거예요. 때문에 이 전기는 대단한 혼란을 일으킵니다. 쉰들러가《대화 노트》의 빈 페이지를 마음대로 지어서 채우는 바람에 우리는 결국 진

짜 베토벤과 멀어지게 되었고, 여전히 알 수 없는 부분이 많아요. 그는 《대화 노트》를 베를린 왕립도서관에 팔아넘깁니다. 훗날 쉰들러의 집을 방문한 사람들은 그가 베토벤의 옷을 입고 있는 모습에 충격을 받기도 했어요.

6개의 노래, Op.75 3. '벼룩의 노래'

빈의 이사광
층간 소음의 귀재

베토벤은 하숙집을 자주 옮기며 살았어요. 그의 까다롭고 괴팍한 성격 탓에 하숙집 주인과 말다툼이 잦았지요. 상대방의 소리를 잘 들을 수 없다 보니 가정부와도 사소한 시비가 자주 붙었어요. 뭔가 마음에 들지 않으면 화부터 내고 소리를 지르거나 물건을 집어 던지니, 가정부들이 오래 붙어 있지 못해요. 심지어 이틀 만에 그만두기도 합니다. 베토벤은 가정부 없이 살아보려 하지만, 요리에 서투른 베토벤에게 집안일은 그리 호락호락하지 않았어요. 작곡하다가 악상이 떠오르지 않으면 벽을 쿵쿵 치고, 수시로 피아노 소리까지 더해지니 베토벤의 이웃들은 피해를 많이 봤어요. 이런 이유로 베토벤은 평균 6개월마다 이사를 했어요. 빈에서 35년 동안 70번 정도 옮겨 다녔다고 하니, 빈에서 세 집 건너 한 집이 베토벤의 집이었다는 우스갯소리가 있어요.

**래|알
깨|알**

파스콸라티 하우스

한 집에 오래 머무르지 못하는 베토벤은 유독 파스콸라티 남작의 집에 세 번이나
들어가서 총 6년이나 살았어요. 남작은 베토벤의 비범한 예술성을 찬미하며 베토
벤이 좋아하는 방을 그대로 보존해두고, 그가 다시 돌아올 때까지 비워뒀어요. 베
토벤은 이 집에서 〈교향곡 4·5·7·8번〉과 〈엘리제를 위하여〉, 그리고 오페라 〈피
델리오〉 등을 작곡해요. 빈 시는 베토벤이 잠시라도 머무른 집에는 '전원교향곡의
집', '에로이카의 집'처럼 이름을 붙였는데, 위대한 음악가를 알아보고 아낌없이 후
원한 파스콸라티 남작에 대한 감사의 의미로, 이 집만큼은 '파스콸라티 하우스'로
명명해요.

키스, Op.128

악필 메모광의
기록 중독증

베토벤에게는 메모하는 좋은 습관이 있었어요. 철학적 고민과 음악
적 구상이 많았던 베토벤은 산책하다가 번득 떠오른 악상을 그리기
위해 늘 오선지를 가지고 다녔고, 아이디어를 부여잡기 위해 그때그
때 메모합니다. 베토벤의 이런 좋은 습관은 결국 자신의 삶과 생각을
후세에 알리는 도구가 되죠. 베토벤은 가계부도 꼼꼼히 기록해서 심

지어 하이든과 만났을 때 '베토벤이 산' 커피 가격도 남아 있어요.

베토벤의 기록 중독은 그가 남긴 방대한 양의 편지로 이어져요. 그는 생각의 기록이면서 소통의 중요한 방편인 편지를 무려 1,500통 넘게 남깁니다. 자신의 솔직한 생각을 누구의 눈치도 보지 않고 허심탄회하게 남긴 베토벤의 글 속에서 그의 남다른 소신을 엿볼 수 있어요. 그의 수많은 명언은 편지 등의 기록에서 나왔답니다. 그런데 베토벤이 남긴 기록물의 공통점은 바로 그가 지독한 악필이라는 거예요. 학자들은 베토벤의 글씨체를 해석하기 위해 특별한 주의를 기울여야 했어요.

WoO, 작품 번호가 없는 작품?
베토벤은 작품 번호(Opus)를 직접 매겼어요. 그가 생전에 번호를 매기지 않았거나, 미완성작이거나, 스케치만 남은 작품들, 그리고 본에서 작곡한 작품들은 WoO(Werke ohne Opuszahl 작품 번호 없는 작품)로 분류돼요. 그러다 보니 베토벤의 전체 작품 중 Op.가 붙은 작품보다 WoO로 분류된 작품이 훨씬 더 많아요. 한 예로, 만돌린 연주곡들은 일종의 실험이었는지 작품 번호를 아예 매기지 않았어요.

교향곡, 5번 C단조 Op.67 '운명', 2악장

고통 속에서 피어난
장엄한 아름다움

> 너의 불행에 대해 생각하지 않는 가장 좋은 방법은 일에 열중하
> 는 것이다.
>
> – 베토벤

오십 대에 들어선 베토벤은 걸어 다니는 종합병원 수준이었어요. 평생 따라다니던 위염에 류머티즘열이 더해지고, 간 문제로 황달이 심해져서 한 달 반 동안 누워만 있기도 했어요. 심각한 건강 상태에 덧붙여 하인 문제로 골치를 앓고, 또 카를을 위한 서신 교환과 양육권 분쟁에 많은 시간을 뺏기면서 베토벤은 응당 완성해야 할 곡의 마감 시간을 넘기게 돼요. 루돌프 대공의 대주교 취임식에 맞춰 연주되었어야 할 〈장엄 미사〉는 거의 손을 놓고 있는 지경이었어요. 베토벤은 초라한 복장으로 산책하다가 그를 알아보지 못한 경찰관에 의해 유치장에 갇히기도 합니다.

어느 날, 독수리의 길을 막아섰던 나비, 로시니가 베토벤의 초라한 다락방에 찾아와요. 로시니는 빈의 귀족들이 베토벤을 이토록 방치하고 자신 같은 외국인에게는 과분한 대우를 하는 것에 불만을 표합니다. 하지만 매정한 귀족들은 "베토벤은 세속을 싫어하고, 자기가 하고 싶은 대로 하고 있을 뿐이다"며 등을 돌립니다.

베토벤의 유명한 초상화 속, 그의 손에 들려 있는 악보는 바로 무려 4년 만에 완성한 심오한 걸작 〈장엄 미사〉입니다. 놀랍게도 프랑스

의 루이 16세가 이 곡을 구입해요. 또 2개의 큰 프로젝트 의뢰가 들어와요. 바로 런던필하모닉협회가 베토벤이 4년 전 작곡하다가 중단한 〈교향곡 9번 '합창'〉에 비용을 지불하기로 합니다. 베토벤은 이제 교향곡을 작곡하는 데 전력을 다합니다. 또 상트페테르부르크의 갈리친 왕자가 베토벤의 3개 〈현악 4중주〉를 사들여요. 물론 작품 가격은 베토벤이 직접 정했지요. 덕분에 형편이 다소 나아집니다. 이제 〈합창 교향곡〉으로 발걸음을 옮겨볼까요?

교향곡, 9번 D단조 Op.125 '합창', 4악장

교향곡에 넣은
인간의 목소리

여름 내내 바덴의 아름다운 계곡을 보며 교향곡을 작곡하는 데 박차를 가하던 베토벤은 다음 해 2월 드디어 〈교향곡 9번〉을 완성합니다. 베토벤은 본 대학에서 철학 강의를 청강하며 접한 실러의 〈자유의 송가〉에 크게 감동받고 언젠가는 이 시로 곡을 쓰기로 다짐해요. 그로부터 34년 후, 베토벤은 〈교향곡 9번〉 4악장에 인간의 목소리인 합창을 도입하면서 드디어 실러의 시를 넣게 됩니다. 베토벤은 4악장 바리톤의 독창 가사를 직접 썼어요.

오, 친구여! 이 소리가 아니오!

좀 더 즐겁고 환희에 찬 노래를 부르지 않겠는가!

– 〈교향곡 9번〉 4악장에 추가된 베토벤의 가사

군주제에 반대하며 자유를 부르짖은 실러의 시 〈자유의 송가〉는
검열을 거치면서 〈환희의 송가〉로 바뀝니다.

환희여, 아름다운 신의 광채여, 낙원의 딸들이여.

모든 인간은 형제가 되노라.

서로 껴안아라! 백만인이여, 전 세계의 입맞춤을 받으라.

– 〈교향곡 9번〉 4악장에 추가된 베토벤의 가사

마치 대우주가 눈앞에서 펼쳐지는 듯한 이 곡은 백 번을 들어도 백
번 모두 감동이 밀려옵니다. 이 곡은 1824년 5월 7일 〈장엄 미사〉와
함께 빈의 케른토르트너 극장에서 움라우프의 지휘로 초연됩니다.
티켓에는 웃돈이 붙고 매진 사태까지 벌어져요. 물론 베토벤은 직접
지휘하려 했지만 모두가 말립니다. 그 타협안으로 베토벤은 총지휘
자로서 객석을 등진 채 무대 위 지휘자 옆에 앉아 있기로 해요. 연주
가 끝나자 청중의 환호성과 우레 같은 갈채가 울려 퍼졌지만, 이조차
듣지 못한 베토벤은 함께 노래한 독창 가수가 자신의 몸을 객석을 향
해 돌려주자 그제야 눈앞에 펼쳐진 환호와 박수를 봅니다. 이 광경에
청중은 더욱더 열렬히 환호했어요. 결국 청중은 끊이지 않는 박수로

베토벤을 5번이나 무대로 불러냅니다.

　교향곡에서 오케스트라의 악기 소리에 인간의 목소리인 합창을 결합하는 새로운 시도를 보여준 이 곡은 베토벤다운 치밀한 구성과 혁신적인 시도, 그리고 실러의 감동적인 가사가 결합되면서 인류의 화합과 평등을 외쳐요. 베토벤은 이 곡으로 완전히 새로운 세상을 보여줍니다. 하지만 첫 공연의 태풍 같은 갈채에도 불구하고, 두 번째 공연에서는 청중이 너무 적은 바람에 생각만큼 수익이 나지 않았어요. 베토벤은 실의에 빠집니다. 이 공연은 베토벤의 생애 마지막 공개 콘서트가 돼요. 이후, 베토벤은 티켓 영수증 관리를 엉성하게 한 쉰들러를 고소하고, 대신 슈판치히 4중주의 바이올린 주자인 칼 홀츠를 비서로 고용해요(쉰들러와는 2년 후 다시 화해해요). 〈합창 교향곡〉을 통해 우리는 그의 인류애와 예술을 향한 사랑을 경험하고 있습니다.

현악 4중주, 15번 Op.132, 3악장, '병이 나은 자가 신께 드리는 감사의 노래'

네 명의 지식인이
나누는 대화

〈합창 교향곡〉이후, 베토벤은 은둔하며 작곡과 출판에 몰두해요. 이즈음 카를은 빈 공과대학에 떠밀리듯 입학하지만 결국 자퇴하고 군대에 가려 해요. 베토벤은 결사적으로 반대하며 둘은 2년간 치열하게 다툽니다. 베토벤은 카를에게 일방적인 요구와 비난이 가득한 편지

를 보내요. 카를에게 베토벤은 너무나 힘든 존재였고, 그들의 관계는 힘들고 험난했어요.

경제적으로 쪼들린 베토벤은 부동산업으로 성공한 동생 요한에게 돈을 빌리기도 해요. 이즈음 베토벤은 현악 4중주를 자기 내면의 거울로 삼고 계속해서 작곡해 나갑니다. 베토벤의 깊은 성찰을 담은 마지막 현악 4중주곡들은 오래도록 두고 들어야 그가 하고자 했던 내면의 말들을 들을 수 있어요.

래|알
곡|말

베토벤의 마지막 현악 4중주
1. 〈현악 4중주〉, 13번 Op.130
슬픈 아름다움을 느끼게 하는 5악장 카바티나는 1977년 쏘아올린 보이저호의 골든 디스크에 수록된 마지막 곡입니다.

2. 〈현악 4중주〉, 14번 Op.131
영화 〈마지막 사중주〉의 시작과 끝을 장식하는 곡으로, 총 7개 악장을 40분 동안 쉬지 않고 연주합니다.

3. 〈현악 4중주〉, 15번 Op.132
병상에서 작곡한 곡으로, 느린 3악장에 '병이 나은 자가 신께 드리는 감사의 노래'라는 부제를 붙입니다.

4. 〈현악 4중주〉, Op.133 '대푸가'
예수님이 십자가에 못 박히는 장면이 '고통스러운 도약'이라고 불리는 괴상한 느

낌의 감 7도 도약으로 표현됩니다. 자신의 고통과 그 고통의 승화를 암시해요.

5. 〈현악 4중주〉, 16번 Op.135
생애 마지막 곡으로, 마지막 4악장에 베토벤은 '힘들게 내린 결심'이라는 부제를
붙입니다. 4악장 첫머리에서 느리게 '그래야만 하는가?(Muss es sein?)'라고 묻고,
빠른 템포로 '그래야만 해!(Es muss sein!)'라고 대답해요. 그는 어떤 상황 어떤 심정
에서 이런 글을 써둔 걸까요? 재치와 해학이 넘치는 이 두 문장은 수수께끼로 남
아 있어요.

현악 4중주, 16번 Op.135, 4악장, '힘들게 내린 결심'

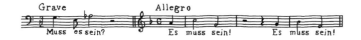

– 현악 4중주, 16번 Op.135, 4악장 '힘들게 내린 결심' 첫 시작

Muss es sein?
꼭 그래야만 했을까?

조카 카를은 베토벤의 강압과 구속으로 우울증이 심해지면서 스스로
에게 권총을 겨눠 목숨을 끊으려 합니다. 이 일로 카를은 베토벤에게
서 분리되어 어머니 곁으로 가게 돼요. 충격을 받은 베토벤의 건강은
급격히 나빠져요. 이후 베토벤과 카를은 요한의 집에 머무르지만, 베

토벤을 간호하던 카를은 요한 삼촌과 말다툼이 벌어지자 군대에 입대합니다. 상처받은 베토벤은 〈현악 4중주〉 Op.135를 작곡해요.

"꼭 그래야만 했니? 응, 그래야만 했어."

곡을 들어보면 인생에서 어쩔 수 없었던 당위적인 일들에 대한 후회와 미련의 자기 암시가 보입니다. 아니면 혹시 "그런데 베토벤, 그때 그 상황에선 그래야만 했잖아. 어쩔 수 없었으니까 괜찮아. 그런 게 인생이지"라며 스스로를 다독인 독백일까요?

좋은 음악이란 극단적인 개인의 무한한 표현이다.

– 베토벤

래알 깨알

변화와 혁신, 그리고 베토벤의 독창성

작곡가는 인생의 희로애락을 겪으며 작품이 점점 성숙하거나 규모가 커지는 변화를 자연스레 겪게 됩니다. 베토벤은 전쟁과 혁명으로 얼룩진 격동의 시대를 산 예술가답게 규모가 장대하고 웅장한 곡들을 만들어요. 그는 작곡 인생 전기에는 선배 작곡가의 영향을 받으며 작곡 능력을 끌어올렸고, 중기에는 청력을 잃어가는 고통 속에서도 앞으로 나아가려는 영웅적 내면을 담았어요. 그리고 후기에는 철학적 깊이가 달라집니다. 베토벤의 굴곡진 삶만큼이나 그의 작품 속 혁신은 멈추지 않았어요.

내면과 외면
두 페르소나의 충돌

베토벤은 이해할 수 없는 여러 모순을 보였습니다. 그는 평등 사상을 지지하고 귀족의 특권을 비판하면서도, 귀족의 후원을 업고 작품 활동을 하고, 자신도 재능과 노력으로는 이미 귀족과 다름없다고 여겼어요. 또 아버지에게 학대받으며 힘든 성장기를 보냈음에도 자신도 카를에게 강압적으로 복종을 요구했어요. 프리랜서로서 자유롭게 작품 활동을 하면서도 할아버지 루트비히처럼 궁정악장이 되기를 꿈꿨어요. 게다가 사랑하는 여인과의 안정된 결혼 생활을 꿈꿨지만, 정작 그가 사랑한 여성들은 이미 애인이 있거나 결혼을 한 여성들이었으니, 이 역시 모순 덩어리입니다.

그는 혹시 사랑을 쟁취할 자신이 없어서 이루지 못할 사랑만 찾았던 건 아닐까요? 베토벤의 여러 모순된 행보들은 양날의 칼이 되어 그를 고통스럽게 해요. 베토벤은 자신이 원하던 여성과의 사랑이나 연금을 받는 안정된 직장 등을 죽을 때까지 갖지 못합니다. 그의 인생은 아이러니의 연속이었지요. 그는 이러한 모순들로 고통받고 힘들어하며 그 내재된 갈등을 음악에 녹여냅니다. 그의 삶은 힘들었지만 그의 음악이 위대한 이유는 바로 여기에 있어요. 베토벤의 서투르고 난폭한 행동 뒤에는 따스하고 정이 많은 성품이 있었어요. 그의 선율과 화성에서 언제든 그가 포근히 안아주는 따스함을 느낄 수 있습니다.

옳게, 떳떳하게 행동하는 사람은 능히 불행을 견뎌 나갈 수 있다.

— 베토벤

57세를 일기로
운명하셨습니다

군대에 간 카를은 '나의 친애하는 아버지. 아버지와 떨어진 걸 후회하고 있어요'라는 편지를 보내지만, 이후 다시는 베토벤을 만나지 못해요. 베토벤은 빈으로 돌아오는 길에 감기에 걸리고 이것이 폐렴으로 전이됩니다. 배에서 복수를 빼내는 수술을 여러 차례 받으며 베토벤은 누워 있는 것 자체가 고통인 상태가 됩니다. 베토벤의 임종이 얼마 남지 않자 디아벨리, 파스콸라티, 슈판치히 등 많은 옛 친구와 슈베르트를 포함한 젊은 음악가들이 그를 찾아옵니다. 베토벤은 카를을 유일한 상속자로 지정하는 유서를 썼어요. 런던필하모닉협회는 베토벤에게 100파운드를 기부합니다. 평소 오스트리아 와인을 즐겼던 베토벤이 말년에 출판사 쇼츠에 부탁한 라인강의 값비싼 와인이 도착하지만, 붉은 와인 방울은 의식이 혼미한 베토벤의 입술을 잠시 적시고 지나갔을 뿐이에요. 베토벤은 "유감이야, 너무 늦었어"라고 웅얼거리고는 혼수상태에 빠져요. 조카 딸이 마지막으로 〈아델라이데〉를 불러주지만 베토벤은 들을 수 없었어요. 이틀 후, 봄인데도 눈이 오던 그날, 베토벤은 57세를 일기로 무거운 두 눈을 감아요. 그의 옆에 사랑하는 카를은 없었어요. 베토벤의 서거 소식을 들은 카를은 즉시 빈으로 출

발했지만, 장례식이 끝난 후에야 도착했어요. 베토벤의 집에서 발견된 유품 중에는 불멸의 연인에게 보내려던 3통의 편지와 하일리겐슈타트 유서, 그의 안경과 보청기, 자필 악보들, 《대화 노트》, 그리고 줄리에타 귀차르디와 테레제 브룬스빅의 초상화가 있었어요.

인구 5만 명의 빈에서 열린 베토벤의 장례 행렬에는 무려 2만 명의 인파가 모여 천재 작곡가의 마지막 길을 애도했습니다. 심지어 빈의 학교들은 휴교령을 내렸어요. 8명의 궁정 가수들이 월계수 꽃으로 장식된 관을 메고 그 뒤로 슈베르트와 체르니 등 40여 명의 젊은 음악인이 흰색 백합과 검은 리본이 달린 촛불을 들고 행진합니다. 200대의 마차가 그 뒤를 따랐고, 수많은 조문객이 몰려드는 탓에 묘지까지 한시간이나 걸어야 했어요.

빈 교외 묘지에 묻힌 베토벤의 유해는 훗날 연구를 위해 발굴되고, 1888년 빈 중앙 묘지의 '음악가의 묘역'에 이장됩니다. 메트로놈 형상을 한 그의 묘를 보면 아이러니하게도 최후의 순간에 이르러서는 완전히 대조적이었던 모차르트가 떠오릅니다. 불행한 유년 시절을 거쳐 음악가로 살았지만 웅장하게 마지막 길을 간 베토벤과 달리, 모차르트는 좋은 가정에서 안정적으로 자라나 음악가의 삶을 살았지만 초라하게 매장되어 유해마저 사라져버렸으니까요. 어쩌면 모차르트의 마지막에 무관심했던 빈 시민들이 베토벤에게는 최선을 다해 자발적으로 마지막 인사를 건넨 것인지도 모릅니다.

나는 내 음악이 어떤 운명을 맞을지 조금도 걱정하지 않는다.
그 운명은 행복한 것일 수밖에 없다.

— 베토벤

 현악 4중주, 13번 Op.130, 5악장, '카바티나'

불꽃 남자
베토벤의 눈물

그가 어떻게 살았고, 어떤 다짐과 각오를 통해 오뚝이처럼 다시 일어
나 음악을 만들었는지 어렴풋이 알아가며 귀가 멀어버린 베토벤이
온 힘을 다해 쏟아낸 〈카바티나〉가 따스한 햇볕처럼 온화하게 들립니
다. 〈카바티나〉에서 베토벤은 제1바이올린처럼 묵묵히 외로운 혼자
만의 길을 걸어요. 그는 대체 얼마나 외로웠던 걸까요? 괴테는 베토벤
에 대해 '세상을 향해 아무런 미움 없이 자신을 닫은 사람'이라고 말했
어요. 그는 죽을 것 같은 심정으로 유서와도 같은 편지를 쓰고도 25년을
더 살았어요. 누구보다도 강하고 자신감 넘쳤던 베토벤. 그도 힘들고
어려울 때는 누군가에게 기댔는지, 그리고 울어본 적은 있는지 궁금
합니다. 그도 가끔은 눈물을 흘렸을까요? 자신의 의지대로 되지 않는
삶을 살며 그가 흘렸을 눈물을 상상합니다. 이제 그의 눈물과 만나 그
와 함께 울어주고 싶어요.

아버지의 학대와 동생들에 대한 책임감으로 얼룩진 어린 시절, 그

리고 성공을 향해 매진하던 길에 만난 청력 상실이라는 고난. 모든 인간의 평등과 화합을 꿈꾸며 예술로 자신의 이상을 실현하기 위해 굳센 의지로 일어나려 하지만, 그는 병약했어요. 눈앞에 닥친 가정사까지 끊이지 않고 그를 덮칩니다. 그의 의지와 힘만으로는 해결할 수 없는 상황이었지만 그는 이해합니다, 그의 운명을. 그래서 그는 자신에게 닥친 모든 고통에 되레 고맙다고 합니다. 예술로써 되갚아주고, 음악으로써 말할 수 있었으니까요.

뜨거운 불덩어리를 안고 살았던 베토벤은 폭풍과도 같은 운명의 낭떠러지 끝에서 어떻게든 거슬러 올라가려 발버둥 치며 끝내 예술을 위한 삶을 택해요. 오직 예술의 힘에 의지해 하루하루 살 수 있었던 베토벤. 그가 예술을 위해 바친 삶은 너무나 숭고합니다. 그가 자신의 온 인생을 통해 보여준 순수한 음악의 정신과 미래 지향적인 가치를 후대 음악가들에게 고스란히 전해준 덕분에, 우리는 지금도 클래식 음악을 향유하고 있습니다. 특히 고전 시대, 클래시시즘에 대한 경건한 믿음을 통해 우리는 건실하게 하루하루를 살아갈 힘을 얻습니다.

고난을 넘어 환희로! 완전한 인류, 불멸의 베토벤.

그대를 사랑해요(Ich liebe dich)!

사랑은 사랑을 한 사람 자신에게 돌아온다. 불행히도 미움 또한 그렇다. 미움은 미워한 사람 자신에게 돌아온다.

― 베토벤

그대를 사랑합니다. 그대가 날 사랑하듯이.

저녁에도 아침에도.

우린 함께 고통을 나누지 않은 날이 없었지요.

신이시여, 그를 보호하시고, 그가 늘 제 곁에 있도록 해주세요.

우리 둘을 보호하시고 늘 함께하도록 해주세요.

– 〈그대를 사랑해〉 중에서

Beethoven

클래식 대화가 가능해지는
베토벤 키워드 10

1. 하이든

베토벤이 빈으로 유학 오도록 권하지만, 정작 베토벤과는 잘 맞지 않았어요.

2. 즉흥 연주

피아니스트로서 독특한 즉흥 연주를 선보여 빈의 귀족들을 사로잡아요.

3. 청력 상실

이십대 중반부터 시작된 청력 이상으로 피아노 연주와 작곡에 어려움을 겪어요.

4. 하일리겐슈타트 유서

청력 상실로 절망한 베토벤이 쓴 편지로, 운명을 뛰어넘기로 결심합니다. `

5. 운명 모티브

〈교향곡〉 5번 '운명' 1악장 시작의 4개 음표(♫♪)를 가리켜요.

6. 불멸의 연인

알려지지 않은 한 여인을 향해 러브레터를 남겨요.

7. 32개 〈피아노 소나타〉

피아노와 함께 진화한 '피아노의 신약성서'예요.

8. 9개 〈교향곡〉

유서를 쓴 이후에 작곡한 3번 '영웅'부터는 길이가 길고 규모가 장대해져요.

9. 《대화 노트》

더 이상 소리를 들을 수 없었던 베토벤이 48세부터 쓴 대화 기록이에요.

10. 마지막 〈현악 4중주〉

말년에 작곡한 6곡의 〈현악 4중주〉로 베토벤의 내면을 노래해요.

Beethoven

꼭 들어야 할
베토벤 추천 명곡 PLAYLIST

Beethoven

Paganini

| 외전 |

천사와 악마의
바이올리니스트 파가니니

Niccolò Paganini, 1782~1840

한 남자가 바이올린과 지팡이를 들고 무대로 나옵니다. 그는 지팡이로 바이올린을 켜기 시작해요. 독특한 퍼포먼스에 청중은 환호합니다. 니콜로 파가니니. 바이올린이라는 악기와 떼려야 뗄 수 없는 그 이름. 그의 기상천외한 연주에 대한 일화는 넘쳐납니다. 그의 삶도 그의 연주 못지않게 기묘했어요. 삶과 죽음, 영광과 추락, 칭송과 비난, 행운과 불행, 그리고 갈채와 조롱 사이에서 그는 마치 바이올린의 네 줄 사이를 널뛰듯 살았어요. 세기의 천재 바이올리니스트 파가니니의 광기와 열정을 들여다봅니다.

 베니스의 카니발 주제에 의한 변주곡, Op.10

모차르트 벤치마킹
아버지의 치맛바람

1782년 10월 27일, 파가니니는 이탈리아의 항구 도시 제노바에서 태어납니다. 만돌린을 즐겨 연주하던 아버지는 항구에서 작은 가게를 했어요. 파가니니는 네 살 때 온몸이 마비되는 큰 병에 걸려요. 가족들은 아이가 죽은 줄 알고 수의를 입히는데, 그 순간 파가니니가 손가락

을 움직이는 바람에 다행히도 생매장될 위기를 면해요.

죽다 살아난 아들에게 아버지는 만돌린을 가르치고 일곱 살이 되자 바이올린을 손에 쥐어줘요. 파가니니는 바이올린을 배움과 동시에 〈바이올린 소나타〉를 작곡합니다. 아들의 범상치 않은 재능을 본 아버지는 아들을 음악가로 성공시키기 위해 혹독하게 연습시켜요. 연습이 만족스럽지 않은 날은 굶기기도 했어요. 그리고 마치 모차르트의 아버지가 아들의 교육과 홍보를 담당했듯, 파가니니의 아버지도 직접 나서서 아들의 선생을 구하러 다닙니다.

열한 살 때 데뷔 무대를 가진 파가니니는 코스타 선생을 만나요. 코스타 선생은 파가니니를 롤라 선생에게 보내지만, 파가니니는 가르치기만 하면 금세 스승을 뛰어넘어버렸어요. 그는 파에르, 기레티 등 많은 선생을 거치며 바이올린과 작곡을 배웁니다. 이후 부자는 이탈리아의 여러 도시를 순회하면서 연주 여행을 다니는데, 그런 중에도 파가니니는 하루에 열 시간 이상 연습하면서 스스로 터득한 바이올린 기법을 바탕으로 〈24개 카프리스〉를 완성합니다. 하지만 어려서부터 아버지의 강압에 시달린 파가니니는 아버지에게서 벗어날 기회만 노리고 있었어요.

카프리스, Op.1 24번

**래말
꼭말**

〈24개 카프리스〉
바이올린에 필요한 거의 모든 테크닉을 총망라한 24곡의 연습곡집이에요. 반주 없이 오로지 바이올린으로만 연주해서 바이올린 기량을 제대로 배울 수 있고, 또 평가할 수 있기에 바이올린 전공자라면 반드시 거쳐야 할 관문과도 같은 곡입니다. 이후 리스트, 슈만, 브람스, 라흐마니노프 등 많은 작곡가가 특히 24번째 변주곡에 영감을 받아 연관 곡들을 만들어냅니다.

플레이보이의
카드 플레이

파가니니는 루카에서 열리는 축제에 참가한다는 핑계로 드디어 집을 나와요. 그동안 통제되고 억눌렸던 어린 시절의 보상은 다소 비뚤게 흘러갑니다. 파가니니는 갑자기 찾아온 자유를 만끽하면서 카드 게임에 빠져요. 그는 연주회 수익에 맞먹는 많은 돈을 한번에 잃으면서도 도박에서 헤어나오지 못해요. 게다가 수려한 외모로 인기가 많았던 파가니니는 여성들과의 무분별한 관계에 탐닉하고 결국 바이올린까지 잃게 됩니다. 타고난 재능과 노력으로 어린 나이에 맛본 성공의 대가는 실로 엄청났어요.

바로 그때, 한 부유한 사업가가 파가니니를 위해 과르네리 바이올린을 빌려줘요. 그는 파가니니의 연주에 감명받고 악기의 주인은 자

신이 아닌 파가니니라며 아예 기증해요. 기적과도 같은 일이었지요. 이 바이올린은 특히 큰 소리가 나서 '캐논(대포)'이라는 별명이 붙어요. 몸이 약해서 상대적으로 소리가 작았던 파가니니에게는 꼭 필요한 동반자가 되지요. 파가니니는 과르네리 캐논을 평생 소중히 간직해요. 이 일로 파가니니는 도박을 경멸하며 다시는 카드 게임을 하지 않겠다고 맹세하지만, 과연 그는 카드 게임을 끊게 될까요?

나폴레옹의 여동생
바이올린 플레이어

그리고 드디어 루카공화국 궁정의 제1바이올리니스트로 임명되지만, 나폴레옹의 여동생 엘리자가 루카의 통치자로 오면서 파가니니는 엘리자의 휘하에 갇히게 돼요. 권위적 군주였던 엘리자는 파가니니의 바이올린 연주에 정신을 놓을 정도로 열광해요. 그녀는 파가니니를 늘 자신 곁에 두기 위해 그를 보디가드 격인 직속 근위대장에 임명해요. 그녀는 파가니니를 독점하고 그가 다른 여자들에게 한눈파는 것을 막기 위해 거의 감금하다시피 합니다.

파가니니가 엘리자의 궁정에서 궁정 음악가로서 바이올린 주법 연구에 빠져 있는 동안, 파가니니가 악마라는 해괴망측한 근거 없는 소문이 퍼져 나가요. 한편, 엘리자는 자신의 오빠인 나폴레옹의 생일 축하곡을 파가니니에게 의뢰합니다. 이렇게 만들어진 곡이 바로 G선 한 줄로만 연주하는 〈나폴레옹 소나타〉입니다.

한편 파가니니는 보케리니의 고향인 이곳에서 기타의 매력에 흠뻑 빠져 기타 연습을 시작해요. 그는 기타를 '영원한 친구'라 부르며 좋아했지만, 아무리 그래도 기타 실력이 바이올린 수준에까진 미치지 못하다 보니 남에게 보여주지 않고 혼자 즐겨요. 파가니니는 보케리니의 〈기타 5중주〉에서 영감을 받은 〈기타 4중주곡〉을 포함해 〈기타 독주곡〉과 36개의 〈바이올린과 기타를 위한 소나타〉 등 수많은 기타곡을 작곡합니다.

바이올린 소나타, MS5 '나폴레옹'

2년 후, 파가니니는 토스카나 대공비가 된 엘리자를 따라 플로렌스로 갔다가, 결국 독립해 나와요. 밀라노 라 스칼라 극장을 포함해 파가니니는 이십 대를 지나며 약 20년간 이탈리아 전역에서 바이올린 연주로 이름을 날립니다. 이탈리아에서는 특히 작곡가 마이어베어, 로시니와 친구가 돼요. 파가니니가 남긴 많은 연주곡은 주로 이 시기에 이탈리아에서 작곡되었어요. 로시니, 도니제티의 이탈리아 오페라 속 선율이 파가니니의 활을 타고 재생산됩니다.

로시니의 〈모세〉 주제에 의한 변주곡, MS23

금쪽같은 내 새끼
파가니니 현상

마흔 살이 된 파가니니는 공연으로 만난 가수 안토니아 비앙키와 사랑에 빠져요. 두 사람은 함께 콘서트 투어를 다니다가 아이가 생겨요. 파가니니는 마흔셋에 드디어 아버지가 됩니다. 귀한 늦둥이 아칠은 그야말로 눈에 넣어도 아프지 않은 금쪽같은 아들이었어요. 이탈리아에서 최고의 명성을 얻은 파가니니는 마흔다섯 살 때 모차르트가 열네 살 때 받은 황금박차훈장을 교황 레오 12세로부터 수여받고 기사 작위를 받아요.

파가니니는 이제 이탈리아 밖으로 나가기로 결정하고, 유럽 콘서트 투어를 시작해요. 유럽 연주 투어를 시작하기엔 늦은 나이였지요. 빈에서 아내가 떠난 후, 아들과 둘만 남은 파가니니는 마치 자신의 아버지가 그랬던 것처럼, 어디를 가나 늘 아들을 데리고 다녔어요. 당시 일곱 살밖에 되지 않았던 파가니니의 아들은 이미 이탈리아어, 프랑스어, 독일어를 유창하게 구사해서 아버지의 통역사 역할을 해요. 파가니니는 여행지에서도 아들에게 집과 같은 아늑함을 주기 위해 호텔이 아닌 가정집에 머물렀어요. 훗날 파가니니는 아들을 귀족으로 만들기 위해 귀족들에게 연주를 들려주며 환심을 사요. 그의 피나는 노력으로 결국 아칠은 남작 작위를 받아요.

파가니니는 진화라기보다는 하나의 현상이다.
— 이브리 키틀리스

350

'바르샤바 소나타', MS57

빛나는 유럽 연주 투어
파가니니 스타일

젊은 시절 방탕한 생활을 즐긴 결과, 파가니니는 마흔 살 때 매독 진단을 받고 치료를 위해 수은과 아편을 쓰다가 여러 합병증에 시달립니다. 마흔여섯 살 무렵 그는 이미 걸어 다니는 종합병원이었어요.

그래도 빈에서 출발한 유럽 투어에서 그의 발걸음이 닿지 않은 나라는 거의 없었어요. 전 유럽이 그의 연주에 놀랍니다. 특히 빈에서는 파가니니 스타일의 모자와 장갑, 구두, 심지어 헤어스타일까지 유행해요. 파가니니 스타일은 '아 라 파가니니(a la paganini)'라 불리며 센세이션을 일으킵니다.

슈베르트도 빈에서 열린 파가니니 공연을 직접 관람했어요. 파가니니는 오스트리아 황제 앞에서 하이든의 〈황제 찬가〉를 연주해요. 그는 한 번 공연으로 2,000프랑, 지금의 1억 원 정도를 벌었어요. 하지만 이렇게 잘나가던 빈에서 파가니니와 안토니아 사이는 금이 가고, 결국 그녀는 파가니니의 바이올린 1대를 부숴버리고 떠납니다. 둘은 이렇게 헤어져요.

한편, 라이프치히에서는 멘델스존의 집을 방문하고, 함부르크에서는 시인 하이네와 만나며, 바르샤바에서는 쇼팽과 그의 선생인 엘스

너를 만나 〈바르샤바 소나타〉를 헌정해요. 뒤이은 파리 연주에서는 리스트가 그의 연주에 너무나 감격해서 눈물을 흘리며 "나는 피아노의 파가니니가 되겠다"고 말할 정도였지요. 이렇게 리스트의 인생을 뒤흔든 파가니니는 영국까지 다녀가며 활 하나로 막대한 재산을 모으지만, 잇따른 연주 여행으로 그의 건강은 더욱 나빠져요.

나는 죽어도 파가니니의 연주를 따라가지 못한다. 하지만 나는 피아노의 파가니니가 될 것이다.

– 리스트

소리는 사라져도 이름은 영원하리.

– 빈에서 수여한 명예훈장 중에서

무궁동, Op.11 MS66

쇼맨십으로 무장한
바이올린 비르투오소

파가니니는 파리에서 〈무궁동(Moto Perpetuo, 無窮動)〉(계속해서 빠르게)을 선보여요. 이 곡은 183초 동안 2,242개의 음표를 연주해야 하는, 즉 초당 12개의 음을 쏟아내야 하는 매섭게 빠른 곡이에요. 파가니니가 마치 활을 든 마법사처럼 보이지 않았을까요? 파가니니는 피아노

위에 올라가서 연주하기도 해요.

이러한 쇼맨십 외에도 파가니니는 관객이 예상치 못한 개인기로 무장하고 있었어요. 그는 당나귀, 개, 닭, 꾀꼬리 등 농장에서 흔히 볼 수 있는 동물 소리를 우스꽝스럽게 표현하거나 바이올린 줄이 하나만 남도록 일부러 끊은 후, 보란 듯이 아슬아슬하게 연주해서 청중을 흥분시켰어요. 독특한 연주 광경을 목격한 청중에 의해 그의 공연은 일파만파 소문이 나고, 그를 직접 보기 위해 몰려든 사람들로 콘서트장은 늘 인산인해였어요. 그의 연주회는 입장료가 매우 비쌌지만, 사람들은 그의 연주를 보기 위해 기꺼이 지갑을 열었어요.

바이올린 협주곡, 2번 Op.7 MS48, 3악장, '라 캄파넬라(종)'

파가니니는 유난히 긴 손가락과 유연한 관절 덕분에 한 손으로 4옥타브를 자유롭게 넘나들 수 있었어요. 그는 기술적으로도 상상력이 풍부해서 그 누구도 흉내 낼 수 없는, 화려하지만 난해해서 그 누구도 따라할 수 없을 것 같은 연주 기법을 고안하거나 발전시켰어요. 연속된 하모닉스로 휘파람 소리를 묘사하고, 손에서 쥐가 나도록 트릴을 하거나, 활 털에 불이 붙을 정도로 튀겨대며 활을 괴상하게 쓰고, 중음주법(두세 음을 화음처럼 한번에 연주하는 주법)과 이중 트릴 등 갖가지 혁신적인 기술을 선보였어요. 이런 것들은 파가니니에게 그다지 어려운 일이 아니었지만, 평범한 바이올리니스트에게는 그야말로 고문이었죠. 그는

즉흥 연주를 즐기며 자신의 뛰어남을 과시하기 위한 곡들을 주로 연주했어요.

또한 파가니니는 악기의 음색을 더욱 풍부하게 개발해냈어요. 소리의 마법사이기도 했던 파가니니는 〈사랑의 듀엣〉에서 연인의 한숨 소리를 바이올린으로 묘사해요. 그는 이렇듯 근대 바이올린 주법을 확립하고 후대 현악기 연주자들에게 큰 영향을 줍니다.

카프리스, MS25 5번 '악마의 미소'

파가니니의 연주는 '인간의 영역을 벗어난 초인적 존재'가 아니고서는 도무지 설명되지 않을 정도였어요. 파가니니가 바이올린 실력을 얻기 위해 악마에게 영혼을 팔았다는 소문이 파다하게 퍼진 데는 그의 독특한 외모와 은둔하는 성향도 한몫합니다. 깡마른 몸에 창백하고 야윈 얼굴, 그리고 아무렇게나 늘어뜨린 검은 곱슬머리를 가진 그는 범상치 않은 인상의 소유자였지요. 함부르크 공연 때 파가니니를 만난 시인 하이네는 그의 첫인상에 대해 이렇게 말해요.

"바이올린을 든 뱀파이어, 천재, 고뇌, 그리고 지옥이 새겨진 시체 같은 얼굴."

게다가 파가니니가 바이올린의 극고음 음역에서 내는 소리는 마치 악마가 비웃는 것처럼 들렸어요. 더욱이 파가니니는 누구와도 눈을 마주치지 않는 대인 기피 성향을 가진 데다 연주가 끝나면 숙소에 틀어

박혀 나오지 않았으니 신비감까지 자아냅니다. 그가 악마라는 소문은 아귀가 들어맞을 수밖에 없었어요.

연주법은 비밀이에요
파가니니 카지노

6년간의 유럽 투어 후 파르마로 돌아오지만, 파가니니는 후두결절로 목소리를 거의 잃고 말아요. 아들 아칠의 통역 없이는 파가니니와 대화하는 게 불가능할 정도였어요. 파가니니가 연주법의 비밀을 유지하기 위해 출판을 꺼리는 바람에 그의 악보는 구할 수조차 없었어요. 이런 이유로 공연 중 사보가들이 객석에서 몰래 베껴가는 일이 많았지요. 투어를 끝내고 파르마의 빌라에 정착하면서 파가니니는 극소수의 제자에게만 바이올린을 가르쳤어요. 이 또한 연주 비법이 노출될 것을 두려워했기 때문이에요. 파가니니는 나폴레옹의 두 번째 부인인 마리 루이즈 파르마 대공의 궁정 오케스트라 단장이 되고 그녀에게 소나타를 헌정하기도 하지만, 궁정악장으로 승진하는 데 실패하자 낙담합니다.

그런 그에게 어느 날 파리의 카지노에서 공동투자를 요청해와요. 카지노지만 뮤직홀과 도서관을 갖춘 일종의 복합 문화공간이었어요. 이름은 '파가니니 카지노'. 파가니니는 음악감독으로서 투자에 참여하기로 하고 파리로 향합니다. 전 유럽을 종횡하던 파가니니는 더 이상 돌아다니지 않고 예술의 도시 파리에 정착해서 교양 계층을 모아

문화예술을 포용해보려는 야망이 있었어요. 하지만 카지노는 수년 전 파리를 휩쓴 파가니니의 명성을 이용하려는 게 목적으로, 파가니니에게 고급 아파트를 제공하며 환심을 산 것에 불과했어요.

칸타빌레, MS109 D장조

파리에서 파가니니는 청년 베를리오즈와 친해져요. 특히 그의 〈환상교향곡〉에 크게 감동받은 파가니니는 마침 스트라디바리 비올라를 갖게 되자 베를리오즈에게 비올라 연주곡을 의뢰합니다. 베를리오즈는 최고 비르투오소인 파가니니의 요청에 너무나 기뻐하며 비올라 독주를 포함한 교향곡 〈이탈리아의 해롤드〉를 작곡해요. 수년 후, 카지노 사업을 위해 파리에 온 파가니니는 그 곡을 듣고 크게 감동받아 베를리오즈를 '베토벤의 후계자'라며 추켜세워줍니다. 그리고 생활고에 시달리던 베를리오즈에게 2만 프랑의 거액을 후원해요. 파가니니는 그에게 자신의 서명을 넣은 프랑스산 기타를 줘요. 베를리오즈도 이 기타에 서명하고 두 사람의 우정으로 간직합니다.

한편 몸이 쇠약해진 파가니니는 카지노에서 단 한 번도 연주하지 못했는데, 그 와중에 도박장 영업 허가가 나지 않자 카지노는 두 달 만에 강제로 문을 닫게 됩니다. 빚더미에 앉은 카지노는 파가니니를 계약위반으로 고소해요. 법원은 파가니니에게 5만 프랑의 배상금과 징역 10년을 선고해요.

래알깨알

악기왕 파가니니

파가니니는 좋은 악기를 여럿 소유했어요. 10대 때 기증받은 1742년 과르네리 캐논 외에도 1600년 안토니오 아마티, 1657년 니콜로 아마티, 1680년 스트라디바리 등 11대의 바이올린과 1707년 스트라디바리 비올라 그리고 4대의 첼로 외에도 여러 대의 기타를 소유했어요. 그는 자신이 아끼던 기타를 끝까지 팔지 않고 죽을 때까지 함께했어요.

바이올린과 기타를 위한 소나타, Op.3 MS27 6번 E장조, 1악장

내 영혼인 바이올린을 영원히 제노바에 기증하노라.

– 파가니니의 유언

거장의 죽음
음악의 위안

계속된 법정 싸움으로 건강이 악화된 파가니니는 쉬기 위해 파리를 떠나 마르세유를 거쳐 니스로 가요. 1840년, 니스의 주교는 파가니니에게 사제를 보내 고해성사를 치르도록 하지만, 아직 죽음이 가깝지 않다고 생각한 파가니니는 이를 거절해요. 하지만 결국 일주일 후인

1840년 5월 27일, 57세의 파가니니는 사제가 도착하기 전에 내부 출혈로 세상을 떠나요. 그의 곁은 아들 아킬이 지키고 있었어요. 한편, 파가니니의 선의로 빈곤에서 탈출한 베를리오즈는 극적 교향곡 〈로미오와 줄리엣〉을 작곡해서 파가니니에게 헌정하지만, 파가니니는 이미 이 세상에 없었어요.

파가니니는 안토니아에게 1,200프랑을, 어린 아킬에게는 무려 250만 프랑의 유산을 신탁으로 남깁니다. 파가니니는 힘들 때마다 바이올린으로 베토벤의 〈미사곡〉을 연주하면서 위안받았어요. 그가 십 대 때부터 너무나 아낀 과르네리 캐논은 그의 유언에 따라 이탈리아 제노바 시청에서 보관하고 있어요.

래알깨알

파가니니 콩쿠르
1954년 파가니니의 고향인 제노바에서 창설된 국제 바이올린 콩쿠르로 5년마다 개최됩니다. 우승자에게는 제노바 시청에서 보관 중인 과르네리 캐논을 다음 우승자가 나올 때까지 사용할 수 있는 특전이 주어집니다.

나 그대만을 생각해
내 사랑

파가니니가 한 귀족 부인과 성에서 동거하다가 그녀를 죽여 창자를 꼰 줄로 바이올린을 연주했다는 등 후세에까지 전해진 파가니니에 대한 악성 소문은 정말 다양합니다. 파가니니는 평생 자신을 따라다닌 '악마'라는 타이틀 때문에 세상을 떠난 후에도 수난을 당합니다. 교회는 고해성사를 하지 않은 파가니니의 묘지 매장을 승인해주지 않았어요. 파가니니는 고향 교회에 묻어달라는 유언을 남겼지만, 결국 시신은 방부 처리되어 적어도 네 차례 매장지를 옮겨 다니다가 4년 후에야 제노바로 옮겨져요. 파가니니가 타계한 지 36년이 지나 50세가 된 아킬이 상속받은 토지와 현금을 교회에 헌납한 뒤에야 드디어 파가니니는 파르마의 교회 묘지에 안장됩니다.

19세기 유럽, 뛰어난 기술을 가진 명인 연주자를 지칭하는 '비르투오소'라는 말을 유행시키고, '악마의 바이올리니스트' '바이올린의 신'으로 불리며 가는 곳마다 화제를 몰고 다녔던 슈퍼스타. 악마에게 영혼을 팔아 바이올린 실력과 맞바꿨다는 소문에 그의 놀라운 연주 실력이 더해지면서 많은 '확인되지 않은' 일화들이 양산됩니다. 음악사에서 둘째가라면 서러울 '악마 마케팅'은 결국 '악마적 경지'의 아티스트 파가니니를 '진짜 악마'로 몰고 갑니다.

파가니니의 삶은 영화 〈스프링 심포니〉, 〈악마의 바이올리니스트, 파가니니〉에서 각각 바이올리니스트 기돈 크레머와 데이비드 가렛

의 연기와 실제 연주로 만날 수 있어요. 파가니니는 가난한 사람들을 위해 기부하는 천사 같은 바이올리니스트였지만, 200년이 지난 지금까지도 '악마'라는 수식어가 여전히 그를 마케팅하고 있습니다.

 나 그대만 생각해, 내 사랑

넘실대는 파도에 태양이 눈부실 때
고요한 호숫가에 달빛이 은은할 때
나 그대만을 느끼네, 내 사랑
손도 닿을 수 없는 먼 곳이건만
내 곁에 들리는 건 그대의 숨소리뿐
그 사랑은 여기, 내 가슴속에 있네

– 영화 〈바이올리니스트, 니콜로 파가니니〉에서 〈바이올린 협주곡 4번〉 2악장을 편곡한 노래

나가며

닿을 수 없는
환희의 순간을 향해

근래 들어 클래식은 그 어느 때보다도 사랑받고 있습니다. 오늘의 클래식이 있기까지, 예술가들의 치열한 노력이 있었던 덕분이에요. 무엇보다 지금 이 순간에도 클래식 음악을 사랑하는 많은 분들의 애정이 가장 고마운 일입니다. 음악이 없는 삶을 상상할 수 없듯이, 클래식이 빠진 음악도 존재할 수 없습니다.

1권 '낭만살롱 편'에 이어 2권 '고전의 전당 편'을 집필하며 인류가 얼마나 위대한지, 그리고 이 유한한 인간의 삶을 살아가는 데 우리의 진심이 얼마나 소중한지를 깨닫습니다. 결국 우리가 사라지고 우주의 먼지가 되더라도, 살아 숨 쉬는 동안 만큼은 인생의 순간순간을 온전히 내 것으로 받아들이고 나의 모든 것을 쏟아낼 수 있다면…. 누가 뭐래도 후회 없는 삶이 아닐까요?

위대한 예술가의 작품의 베일을 걷으면, 그들의 삶이 너무나 큰 고

통이었다는 진실과 만납니다. '살아 있음'은 아름다우면서도 슬픈 것이고, 고난은 끝이 없습니다. 그리고 이 모든 것은 영원하지 않지요. 무대를 뒤흔드는 우렁찬 아리아를 쓴 비발디는 허약하게 타고나 정식 사제가 될 수 없었고요. 음악사에서 가장 부지런하며 바른 생활을 했던 바흐는 알고 보니 애연가였고, 눈까지 혹사해 시력을 잃고 맙니다. 음악 재능뿐 아니라 비즈니스 감각까지 타고난 헨델은 위대한 〈메시아〉를 쓰기까지 파산에 파산을 거듭하지요. 하이든은 당시 장수하며 안정된 직장에 봉직하고 국외에까지 진출해 명성을 얻었지만, 평생 하인 신분을 벗어나지 못했습니다. 화려한 유년 시절을 보낸 모차르트도 말년에는 빚더미에 앉아 비참하게 생을 마감했고요. 베토벤은 그 모든 장애를 극복하고 진정한 영웅으로 우뚝 서면서도, 가정사에 휘말리면서 고독한 말년을 보냅니다.

이 위대한 예술가들의 인생은 그들의 작품이 되었고, 지금도 누군가는 연습실에서 그들의 음표 하나하나를 정성껏 다듬으며 고군분투하고 있습니다. 우리는 그 누구의 삶도 섣불리 규정하고 함부로 평가할 수 없습니다. 우리도 그들과 똑같은 인간일 뿐입니다. 각자의 고통과 슬픔의 모양이 다를 뿐, 우리네 삶 속 기쁨과 행복은 잠시고, 삶은 힘들고 어려운 것입니다. 그 고통을, 그 고난을 음악으로 위로받고 힘을 내보며 뜻밖의 삶의 기쁨도 누릴 수 있으면 좋겠습니다. 이 책이 많은 분께 바로 그 기쁨의 실마리가 될 수 있기를 소망합니다.

고난을 넘어 환희로.

클래식이 알고 싶다 : 고전의 전당 편

초판 1쇄 발행 2022년 8월 3일 **초판 5쇄 발행** 2024년 1월 8일

지은이 안인모
펴낸이 이승현

출판1 본부장 한수미
라이프 팀
편집 김소정
디자인 김태수
교정 허지혜
일러스트 최광렬

펴낸곳 ㈜위즈덤하우스 **출판등록** 2000년 5월 23일 제13-1071호
주소 서울특별시 마포구 양화로 19 합정오피스빌딩 17층
전화 02) 2179-5600 **홈페이지** www.wisdomhouse.co.kr

ⓒ 안인모, 2022

ISBN 979-11-6812-394-6 03600